音乐故事

[美]诺曼·格里兰 著
[美]李麦逊 译

北京大学出版社
PEKING UNIVERSITY PRESS

图书在版编目(CIP)数据

音乐故事/(美)诺曼·格里兰著;(美)李麦逊译.—北京:北京大学出版社,2020.9

ISBN 978-7-301-29562-5

Ⅰ.①音… Ⅱ.①诺… ②李… Ⅲ.①音乐史–世界 Ⅳ.①J609.1

中国版本图书馆 CIP 数据核字(2018)第 101740 号

书　　名	音乐故事
	YINYUE GUSHI
著作责任者	[美]诺曼·格里兰(Norman Gilliland) 著
	[美]李麦逊(Mason Li) 译
策划编辑	王炜烨
责任编辑	王炜烨　杨书澜
标准书号	ISBN 978-7-301-29562-5
出版发行	北京大学出版社
地　　址	北京市海淀区成府路 205 号　100871
网　　址	http://www.pup.cn
电子信箱	zpup@pup.cn
新浪微博	@北京大学出版社
电　　话	邮购部 010-62752015　发行部 010-62750672　编辑部 010-62750673
印刷者	三河市北燕印装有限公司
经销者	新华书店
	965 毫米×1300 毫米　16 开本　36.5 印张　439 千字
	2020 年 9 月第 1 版　2020 年 9 月第 1 次印刷
定　　价	96.00 元

未经许可,不得以任何方式复制或抄袭本书之部分或全部内容。
版权所有,侵权必究
举报电话:010-62752024　电子信箱:fd@pup.pku.edu.cn
图书如有印装质量问题,请与出版部联系,电话:010-62756370

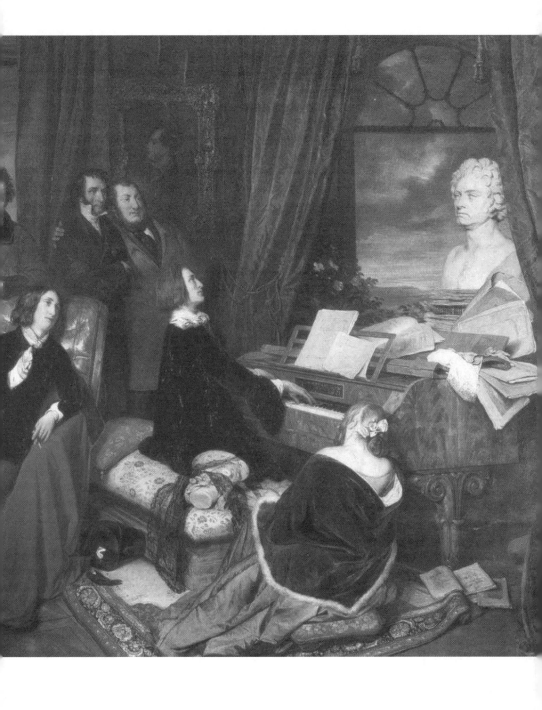

目 录

前言

第一季

1月

4	1月1日	海顿的新年
6	1月2日	柴可夫斯基的新年来信
8	1月3日	作曲家兼表演家罗森宝恩
9	1月4日	戈特沙尔克受困冰冻列车
11	1月5日	阿迪蒂的危险回报
13	1月6日	瓦雷兹和黑帮
14	1月7日	贝多芬的"阴谋"
17	1月8日	西蒙侥幸保住手指
18	1月9日	冒险的女高音里维埃
19	1月10日	韦伯的严酷考验
21	1月11日	那瓶子差点要了韦伯的命
23	1月12日	亨德尔和女高音较量
25	1月13日	歌剧里的《战争与和平》
26	1月14日	幼年阿德勒有眼不识泰山

28	1月15日	白宫常客卡萨尔斯
29	1月16日	索尔巴黎折翅
30	1月17日	门德尔松罗马记忆
33	1月18日	古诺的《浮士德》计谋
35	1月19日	罗西尼赖床
36	1月20日	逃亡小号演奏家斯蒂琪
37	1月21日	塔蒂尼鬼魅惊魂
38	1月22日	英雄惜英雄
40	1月23日	施特劳斯蒙羞的《莎乐美》
42	1月24日	李斯特的疯狂派对
44	1月25日	出自单身汉的《婚礼进行曲》
46	1月26日	肖邦在上流社会
48	1月27日	年轻批评家莫扎特
50	1月28日	橙子种植园作曲家戴留斯
52	1月29日	法雅的妥协
53	1月30日	罗德里戈的"盛宴"
54	1月31日	布索尼抵达纽约

2月

58	2月1日	抠门大师帕格尼尼
60	2月2日	哲学家骗子卢梭
61	2月3日	南部联邦作曲家拉尼尔
62	2月4日	克莱斯勒的另一个花招
64	2月5日	维克多复仇记
65	2月6日	柏辽兹的情伤
68	2月7日	大师李斯特驾到
69	2月8日	威尔第议员并不存在
71	2月9日	"吃货"海顿
72	2月10日	普希金的预言
75	2月11日	儿童老江湖阿尔贝尼兹

76	2月12日	柴可夫斯基旅途来信
77	2月13日	米约体验巴西狂欢节
79	2月14日	舒曼情书:舍你其谁?
81	2月15日	巴赫拔剑
82	2月16日	巴赫开溜
84	2月17日	格里格为李斯特演奏
86	2月18日	莫扎特老爹的命令
87	2月19日	莫扎特的申辩
88	2月20日	韦伯狂贬《魔弹射手》
89	2月21日	普契尼宁缺毋滥
90	2月22日	华盛顿逍遥于弗农山庄
91	2月23日	意乱情迷的弗兰克
93	2月24日	亨德尔的过失(一)
95	2月25日	亨德尔的过失(二)
96	2月26日	托马斯爵士对付邻居
97	2月27日	帕德雷夫斯基蒙难记
98	2月28日	施特劳斯父子:有其父必有其子
101	2月29日	早熟的罗西尼

3月

106	3月1日	格鲁克:再来一遍!
108	3月2日	科雷利被人下绊子?
109	3月3日	小提琴革命家布洛涅
111	3月4日	帕德雷夫斯基一举成名的恶作剧
112	3月5日	"圆舞曲之王"的混沌岁月
113	3月6日	西贝柳斯的暧昧荣誉
115	3月7日	普契尼蒸发掉的歌剧
116	3月8日	泰勒遭遇肤色歧视
118	3月9日	斯克里亚宾美国逃债
119	3月10日	韦伯的希望和担忧

120	3月11日	枪口下的音乐会
122	3月12日	勃拉姆斯寻觅诤言
124	3月13日	奥芬巴赫炮制《月球之旅》
126	3月14日	海顿风靡英伦
127	3月15日	拉赫玛尼诺夫:噩梦般的处女作
129	3月16日	格什温的早年挫折
131	3月17日	费尔德报复冷血师傅
132	3月18日	丹第面对忠言逆耳
134	3月19日	卡卢西:美国"海军军乐团之父"
135	3月20日	舒曼折服于李斯特
136	3月21日	戈特沙尔克的"忍"
137	3月22日	吕里的最后一手
140	3月23日	艾尔兰受教于埃尔加
141	3月24日	瓦尔德斯登与贝多芬的友谊
143	3月25日	活受罪的斯波尔
144	3月26日	总统表演家威尔逊
146	3月27日	谦逊大师肖邦
147	3月28日	威尔克斯的混沌人生
148	3月29日	艾尔肯的死亡迷局
149	3月30日	凯鲁比尼PK拿破仑
151	3月31日	时运不济的舒伯特

第二季

4月

156	4月1日	多才多艺的帕格尼尼
157	4月2日	柏辽兹:罗马,我受够你了!
158	4月3日	瑞典"夜莺"遇到美国营销大师
159	4月4日	伊萨伊教子:是荨麻而不是玫瑰
161	4月5日	莫扎特逍遥巴黎

162	4月6日	莫扎特背负家族荣辱
163	4月7日	谦逊的冯·彪罗
164	4月8日	冯·韦伯德累斯顿赌局
165	4月9日	内讧不朽的强力集团
167	4月10日	歌唱家永远是对的
168	4月11日	被赫鲁晓夫拥抱的美国钢琴家
169	4月12日	查尔斯·伯尼的冒险
172	4月13日	粗鲁的陪客
173	4月14日	莱文:歪打正着的低音提琴家
175	4月15日	普罗科菲耶夫的"铁掌钢指"
177	4月16日	普罗科菲耶夫的"橙子计划"
178	4月17日	莱温特感激那条断琴腿
179	4月18日	斯托科夫斯基:身世混乱的指挥家
181	4月19日	威尔第谈艺术的民族性
182	4月20日	《星条旗永不落》:一个音乐经理人的遗产
183	4月21日	作曲家骑士斯卡拉蒂
185	4月22日	拉威尔潇洒美国行
187	4月23日	格列恰尼诺夫和柴可夫斯基握手
188	4月24日	"作曲机器"车尔尼
189	4月25日	伦敦让门德尔松疯狂
191	4月26日	孤独的柴可夫斯基
192	4月27日	亨德尔目睹危险的和平
193	4月28日	法国作曲家的"三人演义"
195	4月29日	贝多芬怒怼出版商:我们扯平了!
196	4月30日	李斯特弹奏格里格作品

5月

200	5月1日	莫扎特受委屈
201	5月2日	布利斯:这事没商量
202	5月3日	罗西尼被囚逼交稿

203	5月4日	犹大做传记作者
205	5月5日	赢得大师
206	5月6日	肖邦在维也纳落寞的日子
207	5月7日	威尔第慷慨退票
209	5月8日	理查德·施特劳斯和美国大兵
210	5月9日	德彪西赞美梅萨热:非你莫属!
212	5月10日	奥芬巴赫重振雄风
213	5月11日	斯蒂尔创立"非洲-美国交响乐"
215	5月12日	匪夷所思的联盟
216	5月13日	唯音乐和美人不可辜负
217	5月14日	托斯卡尼尼抗拒法西斯
219	5月15日	危险的抗命
221	5月16日	赫尔曼遭遇不速之客
222	5月17日	遗憾的巴赫家传
223	5月18日	李斯特的一次奢华
224	5月19日	泰勒曼的洒脱
226	5月20日	汤姆森为电影《毁坏大平原的拓荒》配乐
227	5月21日	威廉姆斯众里寻他千百度
228	5月22日	邂逅艺术家
231	5月23日	彭特:杂货店主兼歌剧剧作家
232	5月24日	丹第的寻觅
233	5月25日	门德尔松拜访门德尔松
234	5月26日	瓦格纳和伦敦人过招
236	5月27日	狂放指挥家贝多芬
237	5月28日	救护车驾驶员拉威尔
239	5月29日	蒙特经历剧院暴乱
240	5月30日	海顿的心愿:但愿如此
242	5月31日	作弊生斯特拉文斯基

6月

246	6月1日	克拉拉·舒曼俄罗斯脱险记
247	6月2日	巾帼不让须眉
248	6月3日	苦涩的婚姻
249	6月4日	帕格尼尼感恩柏辽兹
251	6月5日	威尔第拒绝认错
252	6月6日	以醉取胜的穆索斯基
253	6月7日	古诺受惠于朋友之谊
254	6月8日	海勒的朋友之托
255	6月9日	埃尔加心愿未了
256	6月10日	化学和歌剧相得益彰
258	6月11日	贝多芬怒怼出版商：便宜你小子啦！
259	6月12日	德彪西遥遥无期的狂想曲
260	6月13日	戈特沙尔克的苦恼：他们听不懂我
261	6月14日	布坎南总统的音乐消遣
263	6月15日	即兴表演家巴赫
264	6月16日	充满活力的沃尔夫
265	6月17日	萨蒂：糊涂的求婚者
266	6月18日	把这些话刻进你脑子里去
268	6月19日	巴拉基列夫历险记
269	6月20日	《向沙皇捐躯》布拉格惹麻烦
270	6月21日	一颗纽扣救了亨德尔的命
272	6月22日	马勒和弗洛伊德的心灵会晤
274	6月23日	摔跤能手布尔
275	6月24日	格兰杰和音特洛澄的冲突
277	6月25日	唐尼采蒂力挽狂澜
279	6月26日	里根总统夫妇抢风头
280	6月27日	莱哈尔赌赢《风流寡妇》
282	6月28日	"毒舌"击垮弗兰克

283	6月29日	维拉-罗伯斯为塞戈维亚弹吉他
284	6月30日	出人意料的"处子秀"

第三季

7月

290	7月1日	比林斯的艰辛生活
291	7月2日	斯特拉文斯基"糟蹋"国歌
292	7月3日	莫扎特巴黎寄哀思
294	7月4日	美国国歌《星条旗》诞生记
296	7月5日	科普兰狼狈的夏日创作
297	7月6日	弗里德曼·巴赫故步自封话悲凉
299	7月7日	克里斯蒂安·巴赫遇劫匪
300	7月8日	三种艺术的结合
301	7月9日	安提斯:被囚禁的作曲家
302	7月10日	贝多芬虎头蛇尾的《巴比伦废墟》
304	7月11日	李斯特勉励鲍罗丁
305	7月12日	布索尼妙评美国
306	7月13日	法国国歌《马赛曲》溯源
307	7月14日	负心汉德彪西
309	7月15日	斯特拉德拉的丑闻
310	7月16日	格里格为名所累
312	7月17日	祸不单行的恩斯特
313	7月18日	柴可夫斯基盛赞比才
316	7月19日	创新者艾夫斯
317	7月20日	斯波尔演砸了
318	7月21日	西贝柳斯的恶作剧
319	7月22日	马斯奈和茜比尔:才子遇佳人
321	7月23日	对大师的敬意
322	7月24日	无畏小子梅纽因

324	7月25日	文学评论家柴可夫斯基
326	7月26日	德沃夏克逛芝加哥世博会
328	7月27日	帕莱斯特里纳改革弥撒曲
330	7月28日	帕莱斯特里纳以一己之力谱弥撒曲
331	7月29日	麦克道威尔的急速演奏
332	7月30日	约阿希姆拒绝水晶宫
334	7月31日	莫扎特巴黎受冷遇

8月

336	8月1日	最具音乐才华的总统杜鲁门
337	8月2日	求同存异
339	8月3日	暴风雨中的音乐会
340	8月4日	门德尔松享受清凉
341	8月5日	克拉拉·舒曼遇到外行
342	8月6日	支离破碎的小夜曲
344	8月7日	歌剧之战
346	8月8日	舒伯特不留情面
347	8月9日	格兰杰的"低调"婚礼
349	8月10日	格林卡的慰藉：耶稣比你惨多了
350	8月11日	帕格尼尼以琴示爱
351	8月12日	巴赫奋起反击
352	8月13日	韦拉奇尼为何变成瘸子？
354	8月14日	舒茨求助王子
356	8月15日	德彪西终获青睐
357	8月16日	老师的怪癖
359	8月17日	瓦格纳狼狈亮相
360	8月18日	布鲁赫的利物浦之战
361	8月19日	喧宾夺主的普塞尔
363	8月20日	外行领导内行
364	8月21日	罗伊弗勒的敏锐听觉

365	8月22日	凯奇和布列兹分道扬镳
367	8月23日	了不起的夏布里埃
368	8月24日	车祸受害者卡拉斯
369	8月25日	奥柏的无声反抗
371	8月26日	马勒与时俱进
372	8月27日	霍尔斯特长途跋涉拜会哈代
374	8月28日	拉威尔声名狼藉的《波莱罗舞曲》
375	8月29日	契玛罗萨的无上荣耀
376	8月30日	古迪梅尔:历史的牺牲品
378	8月31日	巴托克的奖章

第四季

9月

382	9月1日	丹第音乐脱衣舞剧引争议
383	9月2日	两位英国音乐侦探
385	9月3日	麦格纳德舍身保家
386	9月4日	格拉纳多斯遭遇"垃圾雨"
387	9月5日	皇家音乐会常客库普兰
389	9月6日	哥尔多尼"屠宰"曲子
391	9月7日	公民战士比才
392	9月8日	瓦格纳在拜罗伊特
394	9月9日	埃尔加:从美梦到噩梦
395	9月10日	鲁宾斯坦的奖赏
397	9月11日	饥饿的艺术家戈德马克
399	9月12日	亚纳切克厚此薄彼
400	9月13日	戈特沙尔克瞒天过海
401	9月14日	德沃夏克喝跑美国东道主
403	9月15日	德沃夏克美国访同胞
404	9月16日	普罗科菲耶夫从对抗到妥协

405	9月17日	柏辽兹叫阵凯鲁比尼
408	9月18日	罗伯特给克拉拉的情书
409	9月19日	尼科尔斯初遇沃罗克
411	9月20日	道兰德的宫廷宴
412	9月21日	舒伯特目睹战争遗址
413	9月22日	勋伯格的私人音乐协会
414	9月23日	贝利尼"殉情"
416	9月24日	斯波尔和指挥棒
417	9月25日	大师也会"掉链子"
418	9月26日	穆索斯基的神秘主义
419	9月27日	迪特斯朵夫浪子回头
420	9月28日	哈特曼不为尊者讳
422	9月29日	灾难性的协奏曲
423	9月30日	列维的困惑

10月

428	10月1日	肖邦在苏格兰
429	10月2日	另一个弥尔顿
430	10月3日	浪漫主义者柏辽兹
431	10月4日	古怪的"快递员"布尔
433	10月5日	"木屋作曲家"在白宫
434	10月6日	贝多芬遗嘱谜团
435	10月7日	瓦格纳的拯救者
436	10月8日	特立独行武满彻
439	10月9日	拉梅伊的奇妙事业
440	10月10日	威尔第化悲痛为力量
441	10月11日	政治鼓动家威尔第
442	10月12日	蒙特韦尔地遭劫
445	10月13日	普契尼"燕子"腾飞
446	10月14日	白眼狼勃拉姆斯

447	10月15日	莫扎特的三重事业
448	10月16日	卡萨尔斯的双重发现
450	10月17日	杰曼的艰难旅程
451	10月18日	迪特斯朵夫的甲板浪漫曲
452	10月19日	多明戈的替补
454	10月20日	鲁宾斯坦拜见斯特拉文斯基
456	10月21日	夏布里埃纵情西班牙
457	10月22日	勒克莱尔被谋杀悬案
458	10月23日	萨蒂的胡闹
460	10月24日	强力集团内讧
461	10月25日	巴伯冒险造访托斯卡尼尼
463	10月26日	斯科特迷信唯灵论
464	10月27日	萨金特的广告把戏
466	10月28日	急于跳槽的巴赫
467	10月29日	麦考马克的考验
468	10月30日	残忍凶手兼情歌王子

11月

472	11月1日	勇毅皇后夏洛特
473	11月2日	柏辽兹的疯狂胜利
474	11月3日	拉斯卡拉大剧院的命运
476	11月4日	福雷的严厉教师
478	11月5日	劳维斯:破产的宫廷乐师
479	11月6日	劳维斯更大的冒险
480	11月7日	柴可夫斯基在德国
481	11月8日	凯奇潦倒在纽约
484	11月9日	维瓦尔第的辩护词
485	11月10日	柏辽兹来自伦敦的情书
486	11月11日	战地作曲家巴特沃斯
488	11月12日	莫扎特寄望曼海姆

489	11月13日	卡鲁索一试惊人
490	11月14日	科普兰的最佳顾客
491	11月15日	亨德尔和巴赫:无缘对面不相逢
492	11月16日	冯·格鲁克的音乐革命
494	11月17日	音乐史上两"活宝"
495	11月18日	名人帕德雷夫斯基在美国
496	11月19日	莫扎特老爹的回击
497	11月20日	寡妇间谍
499	11月21日	米约的尴尬亮相
500	11月22日	斯美塔纳的呐喊
501	11月23日	迪特斯朵夫的预感
502	11月24日	三巨星齐聚布罗德斯基家
504	11月25日	福斯特遭遇街头歌手
505	11月26日	德彪西的《帕西法尔》
506	11月27日	萨列里和莫扎特中毒事件
508	11月28日	双料大师菲利多尔
509	11月29日	克莱斯勒重整旗鼓
511	11月30日	格林卡遇到"最权威"评论家——沙皇

12月

514	12月1日	宾根的超强感应力
516	12月2日	莫斯科大剧院沉浮记
518	12月3日	肖松和德彪西闹掰
519	12月4日	斯卡拉蒂:后生可畏
520	12月5日	梅特纳"身体不适"
521	12月6日	幽灵般的协奏曲
523	12月7日	这工作好得不敢接受
524	12月8日	卡塞拉为托尔斯泰演奏
525	12月9日	麦克菲钟情巴厘岛音乐
527	12月10日	普契尼美国西部淘金

528	12月11日	门德尔松心系音乐
529	12月12日	梅耶贝尔倾倒于克莱默
531	12月13日	戈特沙尔克寻觅观众
533	12月14日	格什温找到自己所爱
534	12月15日	专横教师布朗热
535	12月16日	贝多芬的爱心作品
536	12月17日	米约:"傻"人有傻福
537	12月18日	"乐天派"莫扎特
538	12月19日	儒勒·马斯奈得意于《拉合尔城的国王》
540	12月20日	罗西尼略施小计
541	12月21日	萨勒诺-索南伯格因祸得福
543	12月22日	贝多芬的超凡定力
544	12月23日	帕尔特为音乐而付出
545	12月24日	首场广播音乐会
547	12月25日	瓦格纳的圣诞诺言
548	12月26日	鲁塞尔被善意欺骗
549	12月27日	斯美塔纳以《吻》解忧
550	12月28日	莫扎特老爸的最后通牒
551	12月29日	埃内斯库的至爱
553	12月30日	《风流寡妇》何以风靡世界?
555	12月31日	霍夫曼见证音乐的不幸

后记

鸣谢

前　言

《音乐故事》的写作初衷,是为了透视在经典音乐王国的构建中,通过灵感、创作和表演这个微妙而脆弱的过程——最后呈现的音乐作品,是传世佳作,还是一堆凌乱之物。

将音乐背后的故事挖掘得越深,那些故事中的人物就愈加众相横生、眉目清晰。脾气火暴,并出版商龃龉不断的贝多芬;莽撞而失恋的柏辽兹;莫扎特天性的自由和他父亲的严厉——从他们1778年充满争吵的信件中我们就可窥见;而生于新奥尔良的大师路易斯·莫罗·戈特沙尔克的日志,则栩栩如生地再现了美国内战时期的文化大动乱……

可以说,在某种程度上,这些音乐大师们的磨难、荣耀和坎坷的经历与我们所有的人别无二致。

为了简洁明了,我将一些信件做了压缩,并且以当代美国口语表达。我希望再现这些迷人的话题时尽可能趋于完美,正如贝多芬的一个当代传人回忆的那样,在表演时只要能将作品的灵魂准确诠释出来,偶尔出现几个错误音符,作曲家是会予以谅解的。同样,这些小故事将有助于提升你对古典音

乐的鉴赏力。

我希望读者在这种精神下欣赏这些小故事。

由于《音乐故事》最初以系列小品文的方式在电台播出,所以采用了日历的形式,但它并不是以作曲家生日或音乐史上的事件纪年为基础的音乐年鉴;另一方面,故事的发展脉络按季节变更演进——季节变化对音乐创作常常产生有趣的影响。

正如我承诺过的那样,沿着这条路径,你会发现源于古典音乐中那些关于希望、幽默和傲慢的故事,以及栖息其中的男人、女人和孩子们悠然浮现的鲜活声音。

第 一 季

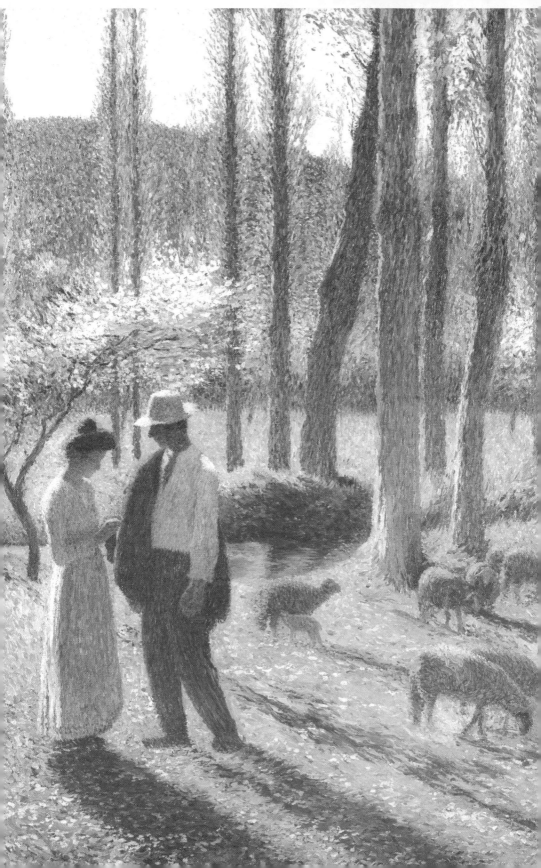

1 月

1月1日　海顿的新年

弗朗兹·约瑟夫·海顿(Franz Joseph Haydn,1732—1809)
奥地利作曲家,维也纳古典乐派的早期代表。主要作品:《伦敦交响乐》等。

对于弗朗兹·约瑟夫·海顿而言,这一天既是新年的开始也是巨大冒险的开端。1791年1月1日,他离开加莱,前往伦敦。他将在伦敦为英国听众演奏他最新的交响乐作品。

海顿给一个在维也纳的朋友写了封信:

我的到来让全城都沸腾了。一连三天,我在所有报纸上轮番露脸。人人都想认识我。我已经不得不赴宴六次——如果我愿意,我可以天天如此,但我不得不顾及我的健康和正事。除了贵客以外,下午2点以前我不见任何来客。4点时,我和我的主人萨洛蒙先生在家聚餐。我的住处令人愉快、舒适也价格不菲。我的房东是意大利人,是个厨师,他用丰盛的四餐款待我。这里什么都贵得要命。

我应邀参加一个隆重的业余音乐会,但迟到了一小会儿。我拿出门票他们居然不让我入场,而是把我领到一个前厅。我不得不在那里傻等着,直到演奏的曲子结束。然后他们打开音乐厅大门,组成人墙把我护送到大厅中央、被掌声淹没了的乐队前排。在那里,我被万众瞩目,享受着英国人的欢呼和赞美。据说,五十多年来,这样的荣

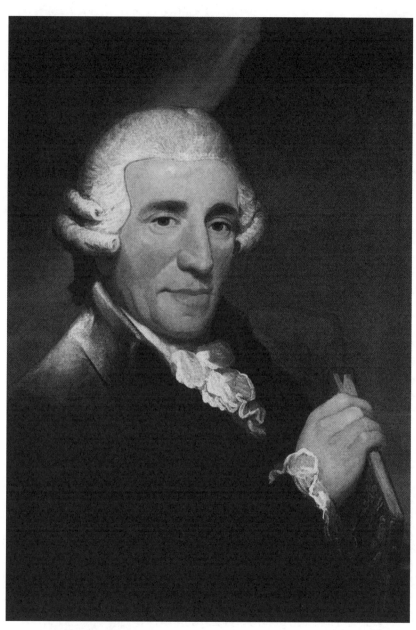

奥地利作曲家海顿

誉无人享受。

音乐会后,我被领到一间漂亮的大厅里,那里有两百多名业余音乐爱好者,我理所当然地被安排到前面主席台就座。但那天赴宴吃得太多,我就推脱身体不适,婉言谢绝了一些邀请。尽管如此,我还不得不和在场的所有先生们喝勃艮第红酒,互致健康。等他们都回敬后,我才得以脱身回到下榻处。

1月2日　柴可夫斯基的新年来信

彼得·伊里奇·柴可夫斯基(Pyotr Il'yich Tchaikovsky,1840—1893)

俄国杰出音乐家。主要作品:舞剧《天鹅湖》《睡美人》《胡桃夹子》,第四、第五、第六交响曲,歌剧《奥涅金》《黑桃皇后》及《小提琴协奏曲》《意大利随想曲》等。

1877年1月2日,彼得·伊里奇柴可夫斯基写信狠狠训斥了他的弟弟莫迪斯特,因为这个弟弟不常给他写信。

我有幸做你的哥哥,但我不明白你还知不知道我这个老哥的存在。我获得了莫斯科音乐学院教授职位,写出了好几部大型作品——歌剧、交响乐、序曲等。去年,还曾让你委屈,对我有点兴趣。我们甚至还一起到国外旅行,这让我难以忘怀。

以往,你常常给我寄来一些美妙而有趣的信件,现在看来却如美梦一场。哦,是的——你对我漠不关心,也不想关心。但我和你不一

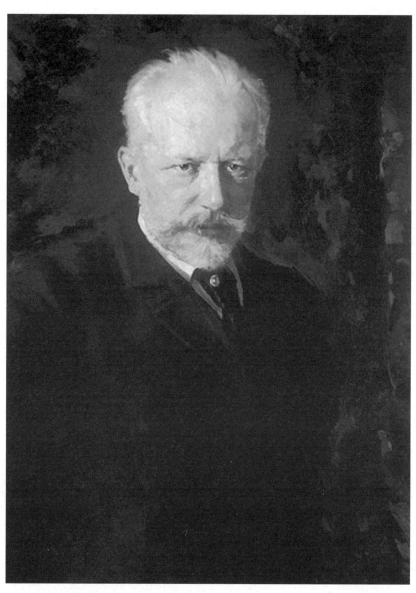

| | | | 俄国作曲家柴可夫斯基

样,尽管我一向不喜欢写信,尽管现在我已经疲倦不堪(现在已是午夜),我仍然坐在这里给你写这封信,让你知道我对你的深情厚谊。亲爱的老弟,我希望在新的一年里,你健康、快乐、事业腾飞……

亲爱的老弟,至于我的情况,是这样的:假日里慵懒无聊,我想工作却又屡被朋友打扰。现在亲戚米沙·阿西儿和我在一块儿,他在休假。我得说,亲爱的兄弟,他是个非常逗人欢心的孩子,我们每天晚上都待在家里。

亲爱的老弟,在假期前,我和作家列夫·托尔斯泰伯爵成了好朋友,他还给我写了一封信。他听过我的第一个弦乐四重奏。兄弟,你猜怎么着?听《如歌的行板》时他居然老泪纵横,这真让我自豪!而你呢,我亲爱的老弟,不要想当然地觉得你哥哥现在是个鸟的名人了。

好了,我亲爱的兄弟,再见啦!

1月3日　　作曲家兼表演家罗森宝恩

伯格·罗森宝恩(Borge Rosenbaum,1909—2000)
丹麦钢琴家。他演出的《音乐喜剧》曾经在百老汇创造了上演八百多场的记录。

当作曲家状态不佳时,表演者的演技可以将一场灾难性的表演拯救出来。钢琴家伯格·罗森宝恩就是这样一位优秀的作曲家和天才的表演艺术家。

罗森宝恩出生于1909年1月3日,十三岁时开始他的职业生涯,他和

欧洲大多数管弦乐队同台演出过。这个年轻而沉稳的钢琴家技术细腻，还具备让人叹服的机敏和才智。

一个晚上，罗森宝恩和哥本哈根交响乐团一起演出，演奏曲目是谢尔盖·拉赫曼尼诺夫宏大而浪漫的《第二钢琴协奏曲》。罗森宝恩像往常一样，演奏得很细腻，但不知是什么乱子让观众发出笑声。被弄懵了的指挥手忙脚乱，加快了节奏，乐队演奏得越来越快，直到他们将罗森宝恩整整拉后了三页曲谱。

罗森宝恩一直负责"救场子"这类问题。当他演奏拉赫曼尼诺夫那天马行空般的作品时，观众们被他那双极富感染力的眉毛陶醉了。罗森宝恩忽然弹出一个装饰曲，一连串高超的音符发出乐章结束的信号。让观众震惊的是，罗森宝恩在装饰曲中间却迅疾停下来。他放下钢琴，走到指挥的站台前，将乐谱向后翻了三页，然后朝乐队伙伴们鞠个躬，朝观众们一眨眼，郑重其事地谢幕了。

罗森宝恩已经为自己赢得了丹麦最优秀钢琴家之一的荣誉，现在又跻身欧洲杰出喜剧演员之列。然而在 1940 年德国占领丹麦时，他却被迫移居美国。他不得不从头再来。伯格·罗森宝恩在美国起了个新名——维克多·伯格。六十多年来，伯格凭借他的眉毛和古典音乐周游世界，给观众们带来了快乐。

1月4日　戈特沙尔克受困冰冻列车

路易斯·莫罗·戈特沙尔克（Louis Moreau Gottschalk，1829—1869）美国钢琴家、指挥家、作曲家。主要作品：钢琴曲《垂死的诗

人》等。

1864年1月,出生于新奥尔良的钢琴家路易斯·莫罗·戈特沙尔克乘坐火车,开启了他北方诸州音乐之旅。在伊利诺伊州哈佛附近,火车被大雪困住。路易斯被战争和天气折磨得愁苦不堪,为了让自己舒服一点,他想尽了一切办法,这在他日记中可窥一斑。

尽管我穿厚衣服、围着羊毛围巾、戴着皮帽,尽管我一直蜷缩在山一样厚的被子下面,我醒来的时候,我的胡子还是被冻霜覆盖了。温度计在零下三十二度①凝固了!我们的鞋子、帽子统统被冻硬了,于是,不得不把它们拿到炉子下面解冻变暖和。一个老猎人肯定地说,一个异常严酷的冬天来临了。他说,印第安边远地区的麝鼠已经把它们的窝巢筑成双层,所有的鳟鱼放弃了河流而钻进了深湖底部。

车厢里,和我们在一起的,还有一个年轻的士兵病号。我急于知道他是如何挨过昨晚那个寒夜的。我有条不紊地用皮毛把自己裹好,然后去找那个可怜的年轻人。我想为他做点什么。他正在回家的途中,病得不轻。托上帝的福,在这个金钱世界里还有一些高贵的心灵。我找到了一个年轻的农民,他愿意无偿地照顾这个伤兵。

那些火车司机和司炉工比别人更遭罪,他们不得不通宵待在机车里,让炉子保持燃烧,要不锅炉里的水一准会结冰的。今天肯定动弹不了,别说密尔沃基,我连芝加哥也回不去啦。

我听说,为了取暖,女士们跳了一通宵的舞。有人在村子里找到了一把小提琴。

谢天谢地,没有钢琴——要不,我也不得不奉陪了。

① 应为华氏度,约零下34.44摄氏度。——译者注

1月5日　阿迪蒂的危险回报

路易吉·阿迪蒂（Luigi Arditi，1822—1903）

意大利作曲家、指挥家。主要作品：歌剧《布里甘蒂》《海盗》《间谍》等。

1853年，女低音歌唱家玛丽埃塔·阿尔博尼着手准备她的告别演唱会，纽约百老汇剧院经理非常希望她在自己的剧院演出，他让指挥家路易吉·阿迪蒂说服这位明星出演诺玛的角色①。作为回报，经理答应买下纽约最漂亮的指挥棒送给他。

阿迪蒂想得到这个指挥棒，他更想听阿尔博尼出演诺玛一角——这将是一个艺术家的完美谢幕。正如阿迪蒂后来说的那样："我知道她对自己声音的突出运用能力在哪里，当时她的身材还不像后来那么臃肿。好啦——长话短说，我去拜访她，向她指出，若她领衔，无疑会大放异彩。"

他们聚到一起彩排，阿尔博尼随后答应在百老汇剧院出演诺玛一角。剧院经理也履行诺言，送给了阿迪蒂一根指挥棒——这也是一件艺术品。指挥棒底部，一块黄金玉镶嵌其中；另一端则有一个小巧的、弹奏竖琴的金色阿波罗，像发芽一样和主干连接着。

不幸的是，这个指挥棒在音乐会上成了累赘。"我为这个指挥棒自

① 贝利尼同名歌剧《诺玛》的女主角。剧情主要讲述族群女领袖与罗马官的生死之爱。——译者注

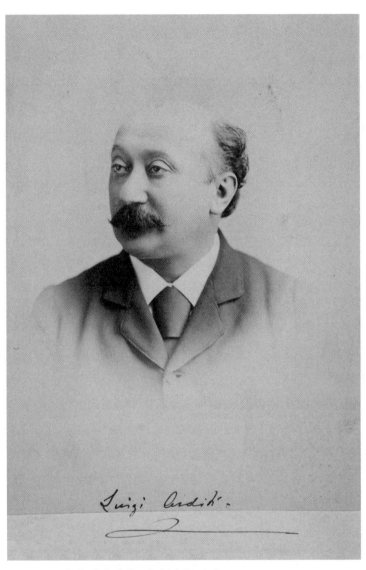

意大利作曲家、指挥家阿迪蒂

豪。"阿迪蒂回忆道,"我得用很大的劲儿才能将序曲上的横木条拿开,因为'阿波罗'被摇松动了,掉了下来,叮当一声砸在一个笛子乐手的光头上。"

乐队成员们继续演奏。但在歌剧的第一幕,阿迪蒂的注意力被乐谱和笛子手头上不断变大的肿包分散了。

次日晚上,阿迪蒂重返乐队,当乐手们看见他拿着一个非常简单、毫无装饰的指挥棒时,都松了一口气。从此,阿迪蒂就再也没有出过差错——事实上,对他成就的真正回报,正是音乐本身。

1月6日　　瓦雷兹和黑帮

埃德加·瓦雷兹(Edgar Varese,1883—1965)
法国作曲家。主要作品:《高棱镜》《积分》《电离》《密度 21.5》等。

作曲家埃德加·瓦雷兹竟敢挑战常人眼里的"和平"概念。他早年在巴黎的经历,就显示了他不算太平的时光和相当的胆量。

20世纪之初,瓦雷兹住在巴黎。每次他从城市的危险地区排练完毕回家时,他的同事都要护送他回家,以确保他不会受到流氓团伙"阿帕奇"的袭扰。这个团伙频繁出没于街区,作恶多端。但瓦雷兹却坚信,一旦和那些坏蛋混熟了,他就不会再有什么害怕的。他觉得自己几乎可以和任何人和睦共处——从贵族,到平民,以至于黑帮。

瓦雷兹有一个朋友,在巴黎的一家医院做实习医生。一次,这个实习医生值夜班时,瓦雷兹临时去看他。这时,突然一个受了刀伤的"阿帕奇"成员被送来。他身体蜷曲着,为了不让内脏流出来,他用帽子紧紧压着肚

子。他一副痛不欲生的样子。瓦雷兹点燃一支香烟,放进这个匪徒的嘴里。这个年轻人既愤怒又纳闷,不相信医院还有人在乎他的死活。"你别急!"瓦雷兹安慰他,"我的医生朋友是个好人,他马上就给你做手术,别担心!他会好好给你治疗的。"

几个月后,一个陌生人来到瓦雷兹家。他对这个作曲家说:"你不认识我。但我知道你是谁,你救了我的命。"此人正是那个受伤的"阿帕奇"。

"难道我没有告诉你,我的朋友会救你吗?"瓦雷兹问。

"不是你的朋友救了我。"这个"阿帕奇"说,"而是你,是你给我的香烟和你对我说话的语气救了我。我只是特地来告诉你,你有没有啥事需要帮忙的;另外,如果有人骚扰你,我会保护你的。"

从此,无论在巴黎的音乐厅还是在大街上,瓦雷兹遇到任何冲突,从来没有做过"缩头乌龟"。

1月7日　　贝多芬的"阴谋"

路德维希·冯·贝多芬(Ludwig Van Beethoven,1770—1827)

德国伟大的音乐家。主要作品:交响曲《英雄》《命运》、序曲《埃格蒙特》、钢琴奏鸣曲《悲怆》《月光》《暴风雨》《热情》等。

据说,贝多芬将成功描述为"一分天才"外加"九分勤奋"。1809年1月7日,他在维也纳给远在莱比锡的出版商写信,告诉他最艰难的工作是在谱曲之后。

为了离开我的祖国——德国,我被迫采取形形色色的阴谋、诡计

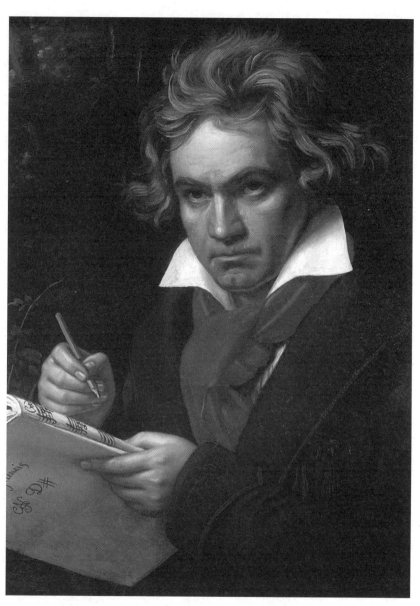

德国音乐家贝多芬

和不体面的花招。我在威斯特伐利亚王国①国王阁下邀请下前去担任合唱团的指挥,年薪为八百金币。

　　我的最后一次音乐会,可能有一些报刊对我进行辱骂。任何对我诋毁中伤之词,我绝对无意隐瞒。然而人们应该知道,在这里没有人比我的敌人更多。这一切也不难理解,因为这个地方的音乐状况正变得越来越差劲。

　　我们见过这样的指挥,他们对指挥一知半解,正如他们不知如何为人处世。在威登②情况最为恶劣,我不得不在此地举行我的音乐会。方方面面,诸多不顺。

　　出于对我的仇恨,还有一个可怕的小阴谋。赫尔·萨列里威胁说,要将他们剧团中那些和我合作过的乐师开除。尽管演出中出现了几个我无法克服的小瑕疵,观众们的反应还是非常热烈的。不过,那些拙劣的文人们仍然不难在报纸上用卑劣的文章诋毁我。

　　音乐家对出现在最简单、最平淡乐章里的粗心大意特别恼火。有时我会猛然大声提醒他们:停,再来!这样的情况前所未有,而观众们则将此传为佳话。

① 原为萨克森公国,现德国北部的一部分。1807 年至 1813 年期间(即写本信时)为隶属于拿破仑帝国的威斯特伐利亚王国。1815 年,成为普鲁士王国的威斯特伐利亚省。——译者注
② 维也纳市区内一行政区。——译者注

1月8日　西蒙侥幸保住手指

艾比·西蒙（Abbey Simon，1920—　）
美国钢琴演奏家、教师和录音艺术家。

1994年的一天晚上，七十四岁的钢琴家艾比·西蒙和他的老伴正在海牙。他们在暴雨中穿街而过时，一个粗心的司机把他们撞倒了。西蒙却比老伴伤势严重。西蒙没有生命之忧，但四根手指骨折。给钢琴家检查的医生是个直言不讳的人。

"坏消息嘛——"他说，"就是你以后再也无法弹钢琴了；好消息就是可以死马当活马医，因为我们已经没有别的什么可损失的了。"

这个"好消息"没有给西蒙带来多少安慰。他说："我简直疯了！"

几年后西蒙回忆道："当时我在医院照料老伴，还为自己做物理治疗，然后回家。我呆坐在那里，以泪洗面。我无法想象如何度过我的余生。"

医生的实验性治疗包括为每根手指做微型模子，然后病人通过连在维可牢板子上的棋子下棋。西蒙先是在自己手指上练习弹奏"五连音"①。看来一些损伤已成终身残疾。他右手食指拘曲着，不得不因此在每个音符上弹两次。他手掌的活动范围也缩小了，弹奏和弦异常困难。假如一个和弦根本无法弹出，西蒙便一滑而过，最极端的情况下索性漏掉一个音符。

① 术语为 quintuplet，指五个音在一拍时值内奏出，即连续奏五个十六分音符。"五音"是和弦上的第五级音。——译者注

西蒙恢复得非常好，事故三个月后，他就在卡耐基大厅演奏李斯特的杰作《超级技巧练习曲》。在20世纪与21世纪交替之际，他举办了五十多场演出。

治疗过程需要决心、毅力和一点妥协，也需要西蒙对大夫和治疗措施充满信任。正因为这点，在西蒙康复后，一个朋友告诉他，因为给西蒙治疗的同一个大夫毁掉了她女儿的手，她还责备过他呢。

1月9日　　冒险的女高音里维埃

安娜·里维埃（Anna Riviere，1810—1884）
19世纪英国最杰出的女高音之一。

安娜·里维埃是19世纪英国最杰出的女高音之一。同时，她也是最为"胆大妄为"的一位艺术家。

安娜1810年1月9日出生于伦敦，十四岁时进入皇家音乐学院。七年后（她首演后不久），她嫁给了年长她二十四岁的亨利·比肖爵士。当然，安娜能够在演唱事业上蒸蒸日上，在很大程度上得益于她和亨利爵士、竖琴师尼古拉斯·波奇萨的巡回演出。在都柏林、爱丁堡、伦敦巡演后，安娜·比肖抛弃了她的丈夫和三个孩子，和波奇萨私奔了。波奇萨因为撒谎和重婚而臭名昭著。

从那时起，比肖夫人人气不减。她不停地旅行、演出，似乎她的生活理应如此。从1839年到1843年，她走遍了欧洲的每一个城市，举办了二百六十多场音乐会。其中在那不勒斯的两年间，她就演出了二十多场歌

剧。1855年,她和波奇萨远航至澳大利亚悉尼。次年,波奇萨死在那里。安娜继续她的南美巡演,后来到了纽约,在那里她嫁给一个钻石商人。

随后,安娜开始了她最危险的举动。在1866年另一轮美洲巡演之后,她和她丈夫开始了横跨太平洋的航行。他们的船因触礁失事,他们在一个小船上整整漂流了一个月才到达关岛。她的乐器、演出行头以及珠宝首饰全部都弄丢了,但这并没阻止安娜的行程。在返回英国之前,她继续前往马尼拉、香港、新加坡和印度巡演。在另一次为期两年的世界巡演之后,她终于到达纽约。1883年在纽约,安娜以七十三岁高龄举办了她一生中最后一次公开演出。

而被安娜抛弃的前夫——亨利·比肖爵士,因为给一首抒情诗《家,甜蜜的家》谱曲而一举成名。这首歌曲对于安娜而言,可能终归还有点意义。

1月10日　韦伯的严酷考验

卡尔·玛利亚·冯·韦伯(Carl Maria von Weber,1786—1826)
德国作曲家。主要作品:歌剧《魔弹射手》《奥伯龙》《尤兰热》、交响乐《柔板与回旋曲》、《降E大调第五单簧管协奏曲》等。

卡尔·玛利亚·冯·韦伯还不满十八岁,但他已经在作曲方面显山露水,颇有建树。尽管他在指挥经验方面乏善可陈,却还是被邀请领衔布雷斯劳剧院管弦乐队。尽管他职位卑微,工资不高,却足以接济收入微薄的父亲了。于是韦伯应邀前往,两年内就发现,那个决定对于他而言,代价

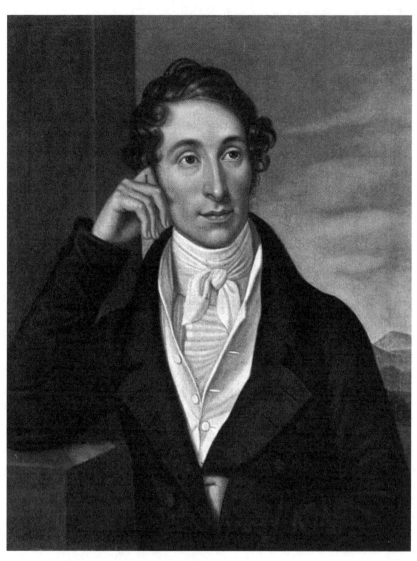

| | | | 德国作曲家韦伯

太昂贵了。

其实,尽管韦伯自己浑然不觉,他在布雷斯劳开局不利。本来一位有影响的小提琴家想得到韦伯的职位,甚至在韦伯抵达布雷斯劳镇之前,此人就使出浑身解数排斥他。

韦伯的排练任务比乐团任何人都多,对于一个十八岁的孩子来说,这太苛求于他了。

韦伯最胆大妄为的举动是变换乐团的位置。本来管乐器和弦乐器一直在乐团前面,韦伯却将首席小提琴手、双簧管手、小号手、大提琴手、低音提琴手放在右边,又将第二小提琴手、单簧管手、巴松管手和中提琴手放到左边,而鼓手和铜鼓则被扔到最后。布雷斯劳的观众偏好铜管乐器,他们抱怨听不见。

韦伯还在乐团人员的新老交替上被人责难。很多老乐手——那些"冗员",在当地观众中颇有人缘,动不得,因此没有好办法来资助那些韦伯想要的乐手。韦伯坚持改进后的乐团和精彩的剧目应该实现自负盈亏。他雄心勃勃地推行他的措施,然而,乐团董事们以投票方式否决了将会增加额外开支的每一项措施。

韦伯在布雷斯劳的严酷考验远不仅这样,他最闹心的事情还没来呢,只不过跟音乐无关了!

1月11日 那瓶子差点要了韦伯的命

1804年,卡尔·玛利亚·冯·韦伯还是个年仅十八岁的作曲家和歌唱演员,指挥方面则经验欠缺。布雷斯劳剧院乐团邀请他去领衔,他接受了这

个收入菲薄的职位,部分原因是他想拉老爹一把——他是一个不成功的刻印师。

韦伯尝试着引进新乐师和剧目,但每次都遇到阻力。随后暂时的职业生涯中,韦伯遭遇了一系列的挫折,包括一次终生难忘的人身灾祸。

1806年初的一个傍晚,韦伯让他的朋友弗里德里希·威廉·伯勒到他住所切磋正在写的一部歌剧乐谱。伯勒答应了,却在韦伯回家很久后才姗姗到来。

韦伯回家时,渴坏了。他看见一个酒瓶,拿起来就豪饮一口。没想到,瓶子里装的居然不是酒,而是酸——一种蚀刻用的溶液,韦伯粗心的父亲将它倒进了酒瓶。

伯勒来晚了一步,他从窗口看见灯亮着,就敲门,但屋里没有动静。伯勒发现门虚掩着,就走进漆黑的房间。一股强烈的怪味扑鼻而来,紧接着他被躺在地上的一个人体绊倒了,这个人正是韦伯。伯勒大声求救,韦伯的父亲穿着睡衣从隔壁房间跑了出来。他们叫来医生,但由于韦伯的嘴和喉咙被严重灼伤,人们花了很长时间才弄清楚他到底出了什么事。两个月后,他才痊愈,但他那美妙的嗓子却一去不复返了。

当韦伯重返剧院舞台时,他发现自己所有的改革都阻力重重,加上担心他越来越糟糕的演出会被观众责难,就主动请辞,离开了布雷斯劳镇。好在数年后,他从多年前接受乐团职位前写的一句歌词里获取了慰藉:"任何人生经历都是一笔财富,不会给我带来伤害。"

1月12日　亨德尔和女高音较量

乔治·弗里德里克·亨德尔(George Frederick Handel, 1685—1759)

德裔英国作曲家。主要作品：清唱剧《以色列人在埃及》《弥赛亚》等三十余部、歌剧《奥托尼》等四十余部、管弦乐《水上音乐》《森林音乐》等。

在伦敦的戏剧史上，1723年1月12日晚是值得浓墨重彩描写的一页。那天晚上，亨德尔的歌剧《奥托尼》首演，主演是女高音弗朗西斯卡·库左妮——一个吃硬不吃软的角儿。

弗朗西斯卡·库左妮一个月前刚从意大利来到伦敦，当时已经功成名就——同时她也是个爱耍大牌、刁钻古怪的人。在排练《奥托尼》时，她认定亨德尔的一个唱段不适合她，拒绝演唱。亨德尔可不是胆小怕事的人，他抓住库左妮的腰肢，警告她，如果她不唱那个唱段，他就把她扔出窗户去。库左妮让步了，结果《奥托尼》一鸣惊人。在余下的三个季节里，库左妮在伦敦演唱亨德尔的歌剧，大赚了一把。

但没多久，她不再独领风骚。1726年，女高音福什蒂纳·博多尼加盟亨德尔的剧团，成了库左妮的劲敌。纷争的起因是——博多尼很漂亮，库左妮却很丑，按照作家霍勒斯·沃波尔的描述，库左妮"五短身材，臃肿不堪，一脸横肉，倒也有趣"。他还写道，"她不是一个好的女演员，胡乱打扮，丑人多作怪"。

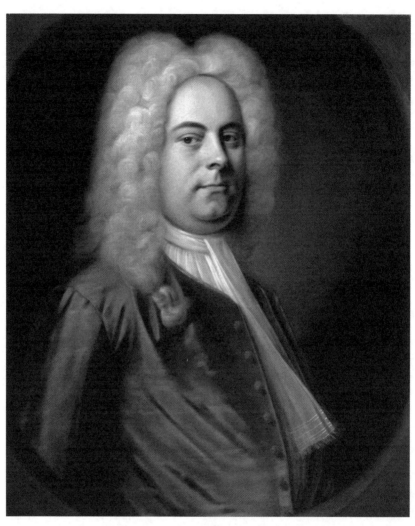

||| 德裔英国作曲家亨德尔

1727年的一个晚上,这两个宿敌的争斗达到"白热化"。在演出歌剧《阿斯悌亚纳特》时,"博多尼迷"们发出喝彩,"库左妮迷"们则以尖叫和口哨回应。不久,这两个女高音竟然当着满场观众(威尔士亲王也在场),在舞台上赤膊上阵,大打出手。

那些绅士淑女们可逮着了笑料。安布罗斯·菲里普斯——他的绰号纳比·庞比更广为人知——在库左妮怒气冲冲离开英伦返回大陆前写下讽刺长诗。最精彩的讽刺文章却是约翰·盖伊写的《乞丐的歌剧》,他将两个女高音贬为宝利和路茜。1728年这篇文章发表后,轰动一时。

1月13日　歌剧里的《战争与和平》

> 列夫·托尔斯泰(Leo Tolstoy,1828—1910)
> 俄国19世纪伟大作家。主要作品:《战争与和平》《安娜·卡列尼娜》《复活》等。

列夫·托尔斯泰喜爱歌剧,但他也曾经拿歌剧开涮。在他的小说《战争与和平》中有1811年的一个场景,我们通过十九岁的娜塔莎·罗斯托娃的眼睛,可以发现歌剧呈现出的是一幅古怪而搞笑的景象。

> 在舞台的中央坐着一些穿着红色紧身马甲、白色衬衣的姑娘。一个胖姑娘身着白丝绸衣服,远远坐在一条贴着绿色硬纸板的木凳上。她们都咿咿呀呀地唱着什么。当她们唱完,穿白衣的姑娘站起来走向提词盒子。一个穿紧身丝裤的男演员举着一根羽状物和匕首靠近她,一边哼哼唧唧地唱着一边挥舞双臂。

他独唱了一阵子，所有人都闭嘴，乐队仍在演奏。这个男演员用手指抚摸这个姑娘的手，显然在等待强音拍出现，他好和她合唱。果然他们合唱起来，当这对显而易见的情哥情妹开始眉来眼去、伸开双臂做谢幕状时，剧场里掌声雷鸣、鬼哭狼嚎。

依娜塔莎的乡下生活经历和她现在的严肃心情看来，这一切让她觉得荒唐可笑。她跟不上剧情，听不懂音乐。她只好盯着那个被漆染过的绿纸板和那些奇装异服、在亮晃晃的舞台上晃来荡去以及你言我语的红男绿女。开始她还为这些演员们感到害臊，直到他们让她开心。她开始观察观众们的脸，想找到和自己同样的表情，但他们看起来都对舞台入迷了。那些让娜塔莎觉得别扭做作的东西，他们都似乎乐此不疲。

耀眼的灯光和观众营造的热烈气氛让娜塔莎受到感染，她渐渐进入一种头晕目眩的状态。她被一种古怪的冲动攫取了——她想冲上舞台，和那些女演员一起引吭高歌。她想伸出扇子在旁边老绅士的头上敲一下。她想靠近美丽的伊莲拉，挠她的痒痒。

1月14日　幼年阿德勒有眼不识泰山

拉里・阿德勒（Larry Adler，1914—2001）

美国音乐家、世界口琴大王。主要作品：《真爱永存》《我可爱的华伦泰》《蓝色狂想曲》《跳起比根舞》等。

对于那些乐器为乐队唯一依靠的音乐家而言，搞音乐是够艰难的。

口琴演奏家拉里·阿德勒的早期生涯就如此——甚至心有余悸。

大概在1928年吧,十四岁的阿德勒离开家乡巴尔迪摩去纽约,他要去一个口琴乐队试听,碰碰运气。他吹奏了《诗人和农夫序曲》。乐队的头儿撂下一句话:"小子,你吹得太臭啦!"

最后阿德勒在路边乐队找到一个活儿。他们在芝加哥东方剧院演出后不久,被邀请到一个聚会上演出。主人是一个陌生人,他问阿德勒:"你是犹太人吧?"

"是的。"阿德勒回答。

"我是个天主教徒。"主人说。

"很好啊。"阿德勒说。

"你上学,或到教堂去吗?"

"我每天得演出五到七次。"阿德勒告诉那人,"我没空去学校。"

主人被弄火了,他让阿德勒答应他,无论有多少次演出,他下个周六也得早起去上学。他问阿德勒的父母是否健在,阿德勒说他们健在。

他又问:"你每天给他们写信,是吗?"

阿德勒说他每两周左右才给他们写一封信。

"我不喜欢那样。"主人说,"听着,拿着你的外套回家去,我可不想在这儿看见你这么一个小屁孩。回家去,给你父母好好写一封信,答应我?"

阿德勒答应了。他走过去问喜剧演员哈里·罗斯:"那个爱管闲事的家伙是谁呀?"

"过来,拉里!"罗斯说,"他拿你开心呢!"

结果主人的名字叫艾尔·卡彭①。拉里·阿德勒二话不说,屁滚尿流,逃之夭夭。他去了学校,并给父母写了一封长信。

① 即 Al Capone(1899—1947):20世纪二三十年代美国黑手党老大。——译者注

1月15日　白宫常客卡萨尔斯

帕布罗·卡萨尔斯(Pablo Casals,1876—1973)
西班牙大提琴家。

总统先生是有名的户外爱好者,却也喜爱室内乐的精致。有时候,狂野的户外活动和雅致的室内乐同时在西奥多·罗斯福总统的白宫里扎堆儿,你方唱罢我登场。

当西奥多·罗斯福于1901年入主白宫时,他将一种全新而复杂的音乐带进了这座行政官邸。他喜欢海军陆战队交响乐团、华盛顿交响乐团、费城交响乐团和著名的莱塞尔四重奏乐队。

然而,西奥多·罗斯福任内最值得怀念的盛会却是在1904年1月15日晚。当时,二十八岁的大提琴家帕布罗·卡萨尔斯演奏了选自圣-桑《动物狂欢节》里《天鹅》的一首奏鸣曲以及捷克作曲家戴卫·坡伯的《西班牙舞》。音乐会结束后,总统先生搂着卡萨尔斯的肩膀,领着他四处穿梭,把他介绍给所有的嘉宾,他们愉快而不停地交谈着。

"我有一种感觉,总统先生用他的活力、能量和自信将美利坚民族人格化了。"卡萨尔斯后来评价道。不过,要卡萨尔斯描绘出关于西奥多·罗斯福那些广为报道的,诸如他策马飞奔的英姿和狩猎巨兽时的风采,却又勉为其难。

然而,总统对音乐的雅兴却未必符合那些性格粗旷、身手矫健的卫兵

的口味。比如来自南达科他州德德屋、名叫西斯·布罗克的上尉,被问及对音乐会的感受如何,他是这样回答的:"对我来说,简直如坠云雾。"对这种说法,西奥多·罗斯福开玩笑说:"我最担心的是布罗克会拔出枪来,把那些小提琴家们干掉!"

对于帕布罗·卡萨尔斯来说,他是美国人的常客了。他最后一次的白宫音乐会,是在约翰·F.肯尼迪任内举行的。

1月16日　索尔巴黎折翅

费尔南多·索尔(Fernando Sor,1778—1839)

西班牙作曲家、吉他演奏家。代表作品:吉他独奏曲《魔笛主题变奏曲》《伟大的独奏》《b小调练习曲》《月光》等。

费尔南多·索尔在他的故土搞起音乐时,可谓得心应手,他明白如何以表演家和作曲家的身份安身立命。他不仅是一个天才的吉他演奏家,还创作歌剧、圣歌和歌曲。然而,西班牙并不是做音乐的主流之地,所以在1813年,三十五岁的索尔到巴黎,成为一个歌剧作曲家。

尽管多才多艺,索尔还是以吉他乐作曲家驰名。吉他被认为是最纯粹的西班牙乐器,关于吉他,在欧洲没听说还有哪儿比西班牙更内行了。索尔潜心观摩那些在巴黎上演的歌剧,觉得自己能够应付那种风格的作品,而且还可以将自己不喜欢的那种风格从大歌剧中摒弃。

于是索尔开始寻找歌剧剧本,结果发现除非自己在巴黎歌剧界功成名就,否则对他而言,要找到最优秀的歌剧剧作家太难了,他们把自己的名

声看得和大诗人一样重。

　　索尔去拜访其中的一位——诗人马罗里尔。他打开这个抱负远大的作曲家的资料夹,听了他一部歌剧的一部分。他说,索尔的音乐太意大利化了,一点也不适合巴黎剧院。他建议索尔花些时间,找个专家研究一番,这样他也许能够写出剧院需要的东西来。

　　这位年轻的西班牙人顿时火冒三丈,他将巴黎那些在他看来被吹上了天的作品的瑕疵一一列举出来,又对那些听到好音乐、却无法认识到它的价值的半瓶醋们大加抨击。

　　这位诗人合上了作曲家的音乐夹。费尔南多·索尔,这位歌剧作曲家,至今还被认为只是一个杰出的吉他作曲家。

1月17日　　门德尔松罗马记忆

　　费里克斯·门德尔松(Felix Mendelssohn,1809—1847)
　　德国作曲家。主要作品:《仲夏夜之梦》序曲、《苏格兰交响乐》《意大利交响乐》等。

　　在19世纪,很多作曲家拜谒过罗马,他们对那里的废墟的恢宏气势充满敬畏之情。然而,当二十二岁的费里克斯·门德尔松经历了他的罗马之旅后,看到的不是恢宏的建筑,更多的是满目疮痍。1831年1月17日,他给柏林的家人写了这样一封信:

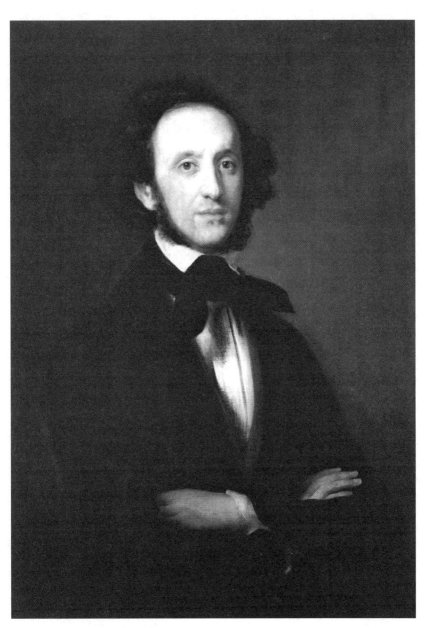

德国作曲家门德尔松

前天晚上,剧院上演帕契尼①的新歌剧。剧场里水泄不通,包厢里塞满了高雅体面的观众。帕契尼在钢琴旁就座,得到一片喝彩。他没有写序曲,所以歌剧以合唱开始。其间,一根调试好的铁砧在乐曲中被击打着。海盗出场,唱着咏叹调,掌声雷鸣。

台上的海盗和台下大厅的主唱都躬身谢幕。接下来是一些曲子,剧情变得冗长乏味。当帕契尼的终曲一完,舞台前的乐师们就站起来,高声喧哗,大笑不止,还背对剧台。挨着我坐的伯爵夫人都晕过去了,被抬了出去。帕契尼从钢琴旁消失了,一片混乱中,大幕草草落下。

接着是大名鼎鼎的《蓝胡子芭蕾》,再下来就是歌剧的最后一幕。第一幕从开场到结束,观众就嘘声四起。第二幕也一样被嘘声和嘲笑淹没了。最后,观众要经理出来,他却躲了起来。

这就是在罗马初次赏戏的严肃记述。如果音乐引起轰动,我反倒会弄晕,因为那实在是蹩脚货,不值得评判。但我同时感到迷惑的是,作为他们的偶像,作为要在国会大厦里被他们戴上皇冠的艺术家,居然被他们无情开涮。他们取笑帕契尼,用他们拙劣的模仿恶意地嘲弄他。而另一次,他们却又背着扛着帕契尼,前呼后拥地把他护送回家。

① 即乔万尼·帕契尼(Giovanni Pacini,1796—1867):意大利作曲家,以为歌剧谱曲著名。——译者注

1月18日　古诺的《浮士德》计谋

查尔斯·古诺(Charles Gounod,1818—1893)

法国作曲家。主要作品:《教皇进行曲》《浮士德》《罗密欧与朱丽叶》《圣母颂》等。

因为这样或那样的原因,一些歌剧没有引起观众的注意。1863年在伦敦上演的歌剧《浮士德》就是这样。幸运的是,作曲家查尔斯·古诺得到了一个聪明而富于胆识的剧院经理的支持。

在伦敦首演几天前,售出去的票寥寥无几。在面临惨败的前景时,剧院经理詹姆斯·亨利·梅普里森当机立断。他告诉票房经理《浮士德》将连演四天。票房经理说他简直疯了,《浮士德》上演一次都嫌多余。

而梅普里森还嫌不足,他让票房经理发布消息,前三场演出除了已经卖出去的票,一张票也不卖。然后他将那些留在毯包里面、没有卖出去的票收集起来,选择性地把他们寄给伦敦市内外的一些观众。

紧接着,梅普里森在《伦敦时报》上刊登广告,称由于某家有人去世,很难搞到的开幕晚场的包厢票可以议价转让。他还煞有介事地宣布,开幕晚场包厢票均已售罄。

这时,那些当初不愿买包厢票的观众,开始传播这样的消息——《浮士德》一票难求,物有所值。当首演那天越来越近时,越来越多的观众却在四处求票。

||| 法国作曲家古诺

第一场表演,即梅普里森寄送门票的那场上座率很好,受到礼貌性的捧场。老板安排古诺在舞台上谢幕,三番五次地鞠躬——就是为了活跃气氛。

第二场演出比第一场还要火爆。皆因这位富有想象力、敢于冒险的剧场经理的非凡计谋。等那些付了钱的观众去看《浮士德》时,《浮士德》已经达到供不应求、场场爆满的程度。

1月19日　　罗西尼赖床

焦阿基诺·罗西尼(Gioacchino Rossini,1792—1868)
意大利歌剧作曲家。代表作品:《塞维利亚的理发师》《威廉·退尔》等。

焦阿基诺·罗西尼一直是最活跃的歌剧作曲家之一,但按照一个他的同代人的描述,他懒散得令人难以置信。

1824年,杰出的作家斯滕达尔为罗西尼写了一部传记。书中暗示,要把罗西尼从冬天的被窝里拽出来可比要他写曲子难太多了。

1813年冬天,罗西尼寄居于威尼斯一家廉价小旅馆。为了省掉取暖费,他居然就窝在床上谱曲。当他刚刚写完一个二重奏时,稿子从手指上滑落飘到地板上。罗西尼靠在床上,四处搜寻,一无所获,因为稿子飘到了床下面。

罗西尼突觉寒气逼人,他在毛毯下缩回来,嘟哝着:"我宁愿从头再来,也不下床挨冻。我可以立即开始,不过回忆一遍而已。"可是他脑子里一片

乱麻,他坐了整整一刻钟一个音符也没有想起来,他越发恼火。

最后他突然大笑起来:"我真是个傻瓜!"

他自言自语道:"重新写个二重奏,我会写得更棒。那些阔绰的作曲家付得起取暖费,我也不能亏待自己。我可没必要为了一个丢失的二重奏,劳神起床去钻床底。即使这样由着性子,也许会给我带来坏运气。"

刚巧在他完成第二个二重奏时,一位客人来了。罗西尼让他帮忙把那个丢失在床下的二重奏找回来。他说:"我把这两个二重奏全部给你唱出来,你看看喜欢哪个。"结果客人喜欢第一个,觉得第二个节奏太快。罗西尼觉得有理,立即将此改为同一个歌剧的三重奏。他一边费力地裹上衣服,一边对坏天气骂骂咧咧的,随后下楼去弄一杯咖啡。

1月20日　逃亡小号演奏家斯蒂琪

詹·瓦卡拉夫·斯蒂琪(Jan Vaclav Stich,1740—1803)
捷克小号演奏家。

在长达两个世纪的时间里,作曲家们以拥有一个意大利名字为时髦。但当詹·瓦卡拉夫·斯蒂琪改名时,他心里并没有将时髦当回事,他只是希望他的门牙不要被敲掉。

斯蒂琪1740年出生在一个捷克家庭,父母都是农民,靠租种约瑟夫·约翰·冯·桑伯爵的土地为生。男孩斯蒂琪在小提琴方面颇有天赋,当他接触小号时,更是出类拔萃,以至冯·桑伯爵将他送到布拉格,和最好的小号手一起学习。

然而这个音乐神童却并不感恩。他性格倔强，很有主见。在他归来侍奉伯爵不久，就和另外四个乐手溜号了。伯爵勃然大怒，派他的士兵去捉拿他们。伯爵撂下命令——敲掉这个小号手的门牙，让他休想再吹小号。结果斯蒂琪始终比士兵快了一步，终于逃进了神圣罗马帝国的领土。在那里，二十岁的詹·瓦卡拉夫·斯蒂琪变成了乔万尼·庞托。

十年间，庞托成为欧洲最有声誉、最优秀的小号手之一。他先后在英王乔治三世的私人乐团和各种宫廷乐团里表演。1788年，他已经非常成功，乘坐自己的多辆马车在德国巡回演出。在巴黎，庞托遇到了莫扎特。莫扎特对他的演奏很感兴趣，特地为他写下交响协奏曲。在维也纳他遇到一个年轻的德国作曲家，他写了首奏鸣曲。两人在维也纳和布达佩斯特合作了一回。布达佩斯特演出后，一个乐评人这样评价这位钢琴作曲家："他的名字在音乐圈内并不知名。"他又补充道，"当然，庞托大名鼎鼎！"

然而没过多久，这个年轻的钢琴作曲家就比那个为了躲避被敲掉门牙而隐姓埋名的小号演奏家成功得多，他的名字叫做路德维希·冯·贝多芬。

1月21日　塔蒂尼鬼魅惊魂

朱塞佩·塔蒂尼（Giuseppe Tartini，1692—1770）

意大利小提琴家、作曲家、音乐理论家。主要作品：《魔鬼惊魂》等。

几个世纪以来，小提琴一直被认为是魔鬼乐器。1770年，英国音乐史学家查尔斯·伯尼偶遇到这样一个异常的《魔鬼惊魂》的故事。

伯尼的主要兴趣在当代音乐。帕多瓦市是作曲家朱塞佩·塔蒂尼的故乡。塔蒂尼去世几个月后,伯尼来到帕多瓦市,却觉得枉此一行。但从塔蒂尼的一些朋友那里,他采集到这个作曲家的一些逸事。其中就包括塔蒂尼是如何写出以《魔鬼惊魂》命名的小提琴奏鸣曲这个奇异故事的。

按塔蒂尼的说法,他在1713年的一个夜晚曾梦见自己和魔鬼签署和约,魔鬼答应在任何情况下都护佑他。实际上在他入眠后他的新仆人偷偷协助他,所以在梦中他的愿望被一一应验,甚至超越了。最后他设想,如果把小提琴献给魔鬼,就可以知道魔鬼是什么样的音乐家。但令他震惊的是,他听到魔鬼拉了一段匪夷所思的独奏曲。如此高超,如此精妙,超过了他平生所有的听觉体验和想象力。塔蒂尼惊喜若狂,几近窒息。

醒来后,塔蒂尼抓起他的小提琴,绞尽脑汁地复制他梦中听到的音乐,最终却是徒劳一番。然后他写了一首曲子——也许是他最好的一支曲子,他把它命名为《魔鬼惊魂》。然而,这首曲子和他梦中的那首相比却差远了,他如此恼怒,甚至宣称如果他能找到别的生计,他会把乐器砸了,从此和音乐说再见。

看来塔蒂尼还是和"魔鬼"和解了,因为他又登台演出,并用五十七年时间从事音乐创作!敏锐而理性的查尔斯·伯尼对这个鬼故事不以为然。他说,从这个故事可以看出,塔蒂尼的想象力深深受到他创作力的影响。

1月22日　英雄惜英雄

狄米特里·米特罗普洛斯(Dimitri Mitropoulos,1895—1960)
希腊指挥家、作曲家、钢琴家。

1937年1月22日晚上,希腊指挥家狄米特里·米特罗普洛斯在波士顿举行第四场音乐会,这样辉煌的演出共有五场。一位年轻的哈佛学子尤其被打动,他的人生即将被这次演出改变。

在前三场音乐会上演期间,米特罗普洛斯用他的三重技能深深感染了每一个观众。在一场音乐会中,他指挥并独奏了他改编自普塞尔和贝多芬的作品。另一场,他指挥奥托里奥·雷斯庇基的《钢琴和管弦乐队托卡塔曲》并在乐队里面担任独奏。最后一场,他指挥了阿尔弗雷多·卡塞拉的歌剧《蛇女拉·当娜》。狄米特里·米特罗普洛斯居然全凭记忆指挥所有曲目!

这个年轻的钢琴家几天前见到了他的音乐偶像,当时他在一场向米特罗普洛斯致敬的招待会上演奏背景音乐。不久米特罗普洛斯就提起他看见的这个十九岁孩子,说他的才华如何了得。

在波士顿交响大厅举办的最后一场音乐会后,观众和乐队成员一致对这位指挥家大加赞赏。女士们则纷纷解下胸前的花饰,向指挥台抛洒过去。米特罗普洛斯捡起每束花饰亲吻一下,躬身达十三次之多。这位年轻的钢琴家也挤进水泄不通的指挥化妆室。米特罗普洛斯左冲右突,费力挤向他,直到把他领到一个可以私下交谈的地方——浴室!

米特罗普洛斯将他的双手搭在这个激动不安的年轻人的肩上,对他说:"有一天,你一定会让我感到骄傲的。"他提到这个青年在作曲方面的天赋,他强调艰苦的日子还在后面,还不应为朋友的奉承话而飘飘然。"你已经拥有了成功的一切条件。"他说,"现在就看你如何完成你的使命了。"

这个年轻人开始身体力行。很快,全世界的观众就知道了另外一个指挥家、作曲家和小提琴家的名字——他就是伦纳德·伯恩斯坦。

1月23日　施特劳斯蒙羞的《莎乐美》

理查德·施特劳斯(Richard Strauss,1864—1949)

德国作曲家、指挥家。主要作品：交响诗《查拉图斯特拉如是说》《唐璜》、歌剧《玫瑰骑士》《莎乐美》等。

理查德·施特劳斯声名狼藉的歌剧《莎乐美》描绘了一个香艳故事：希律王[①]的继女对施洗约翰[②]想入非非。这部歌剧在上演初期,近乎骇人听闻。

1907年1月23日,也就是《莎乐美》被引进到纽约大都会剧院的那天,媒体抨击这个歌剧"心理和道德病态"。而在首演前,施特劳斯的歌剧《莎乐美》又和一桩丑闻联系在一起。同名歌剧蓝本、戏剧《莎乐美》的作者、剧作家王尔德因同性恋行径被判入狱两年。

然而一波未平,一波又起。剧情中莎乐美把极富感官刺激的"七重纱之舞"呈现给维多利亚时代保守拘谨的观众,还用施洗约翰挥舞的头来招摇。这出戏显得太露骨了。

在纽约首演四天后,大都会剧院董事们责难这部歌剧,并开始禁演。

[①] 即希律·安提帕斯(Herod Antipas,约公元前20—公元39)：古代犹太统治者,1世纪时统治加利利与比利亚两地区(今中东地区)。新约称他为"分封的王希律",施洗约翰与耶稣的死亡被认为与他有关。——译者注

[②] 基督教、伊斯兰教中重要的人物。据基督教所说,施洗者约翰在约旦河中为人施洗礼,劝人悔改,因公开抨击犹太王希律·安提帕斯被捕入狱并被处决。——译者注

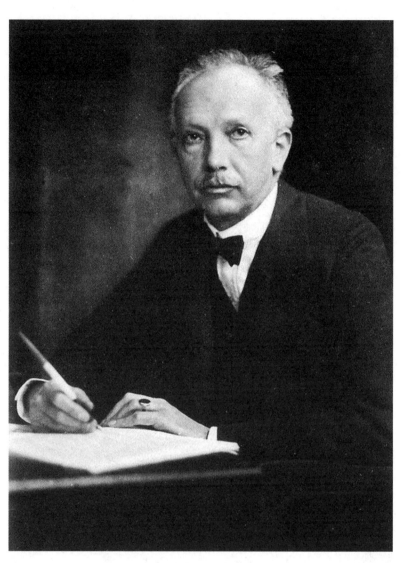

||| 德国作曲家施特劳斯

两天后,媒体《新英格兰观察》和《选区》也出来作梗,阻挠《莎乐美》在波士顿上演。3月,波士顿公理会的牧师们给这部歌剧贴上了"淫秽和野蛮"的标签。不知何故,本来在波士顿安排一场演出,结果州长和主教劳伦斯发表抗议,导致波士顿市长干脆将《莎乐美》取缔了事。

费城浸礼会和卫理公会采取一致行动,发布禁令。这样的情况在几个国家持续了好几年。审查官取消了维也纳的首演。在柏林,德国皇帝试图禁演它。在1910年的伦敦,议院大臣下令将一些台词删除。

然而引起理查德·施特劳斯最大不悦的,却是歌剧的成功。1905年在杜塞尔多夫时,施特劳斯被人介绍给一个出演了"七重纱之舞"的芭蕾舞女演员。让施特劳斯大为沮丧的是,当这部歌剧开始爆红时,那个扮唱莎乐美一角的笨重女高音却坚持自己跳舞。

1月24日　李斯特的疯狂派对

> 弗朗兹·李斯特(Franz Liszt,1811—1886)
> 　　匈牙利作曲家、钢琴家、指挥家。主要作品:交响诗《塔索》《普罗米修斯》、交响曲《浮士德》、钢琴曲《爱之梦》、组曲《匈牙利狂想曲》和大量练习曲等。

1848年,钢琴大师弗朗兹·李斯特在欧洲一场接一场地举办音乐会,大放光彩。这个身材修长、深色头发的大师堪称"师奶杀手"。然而有一天,这个"大情圣"却玩得太过头了。

一个朋友离开魏玛共和国,为此举办了告别聚会。宾主们用大瓶的

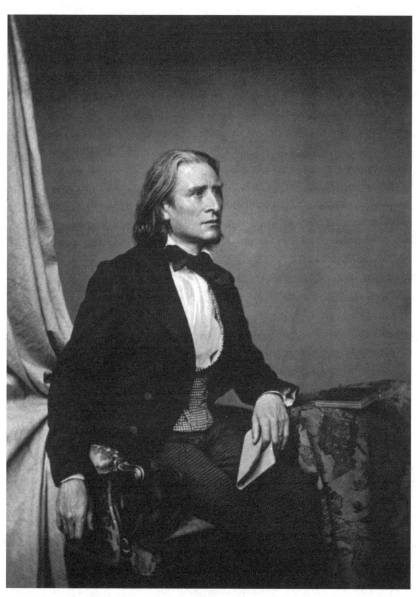

匈牙利作曲家、钢琴家、指挥家李斯特

香槟酒祝福、助兴,不久气氛就热络起来。随着聚会的继续,李斯特脱下了他的夹克和领带。他突然想起旁边的医生曾答应有机会给他听诊,于是就宽衣解带,让医生当场为他听诊一番。

此前,这个医生也一直在喝香槟酒。他笑着,从他的外套里取出一片纸,把它折成一个听诊器,哆哆嗦嗦地放在李斯特裸露的胸膛上。

这时,沃尔夫教授想起他该给维特根斯坦公主的女儿上英语课了,就准备开溜。他刚下楼就被李斯特发现了。李斯特当时衣衫凌乱,从椅子上跳起来去追教授,想把他捉拿归"案"。他没有找到教授,就一路向另一个街角跑去。他赤裸胸脯,长发拂面。突然看见一个漂亮的姑娘站在门口织衣,他停下来亲热地和她交谈,还想拥抱和亲吻她。

这个被吓坏了的姑娘跑过庭院,穿过地窖门。

李斯特则在后面紧追不舍。这时,一个正从井里打水的仆人来救姑娘,他把一桶水朝李斯特兜头浇了下去。

李斯特的朋友很快把落汤鸡一样的他抢回聚会处。这次事件变成了一桩丑闻。幸好公爵夫人出面干预,那个姑娘也证实并未被这个冒失鬼伤害,才没有对这个英俊潇洒的艺术大师的事业造成损害。

1月25日　出自单身汉的《婚礼进行曲》

19世纪,出现了一部具有鲜明英国特色的音乐杰作,它的作者却是一个从未去过英国的十七岁少年。

费里克斯·门德尔松在孩提时代就通过莎士比亚戏剧,来体验英国人的细腻情感。他的家人常常通过最新的德语译本来表演莎翁作品,自得

其乐,所以门德尔松在十七岁时着手创作《仲夏夜之梦》序曲,也就不足为奇了。

十六年后的1842年,当门德尔松游历英伦时,偶遇另外一个狂热的"莎士比亚迷"——普鲁士国王。国王用不容置疑的热情要求他为四部戏剧配乐,包括莎翁的《暴风雨》和《仲夏夜之梦》。

门德尔松一头扎进莎翁那魅力四射的剧情中,为1843年在波茨坦的演出谱写了完整的配乐。

在门德尔松的配乐中,最受欢迎的是以第五幕开场为背景曲的《婚礼进行曲》。当这最后一幕开始时,雅典公爵和亚马逊女王终成眷属,人们都赶来参加盛典。

门德尔松《婚礼进行曲》的感染力被证明出乎任何人的想象,主要得益于一件事:1858年1月25日在伦敦,对于英国和德国而言,一桩婚姻完美无比——维多利亚女王的长女和普鲁士王储结为"秦晋之好"。这首进行曲对于英、德两国都完美不过。维多利亚长公主和普鲁士王子(即将成为弗里德里克三世)破天荒地让手风琴乐手在他们的婚礼上演奏进行曲。

直到今天,《仲夏夜之梦》中的《婚礼进行曲》还是婚礼中最常用的乐曲。对于新婚佳人而言,门德尔松的进行曲永远是最好的礼物——一个来自终生未娶的人。

1月26日　肖邦在上流社会

弗里德里克·肖邦（Frederick Chopin，1810—1849）

波兰钢琴家、作曲家，被称为"钢琴诗人"。主要作品：《第一叙事曲》《A大调波兰舞曲》《革命练习曲》《b小调谐谑曲》等。

二十一岁时，肖邦离开他的祖国波兰，几乎没有人知道，这次离开意味着永别。肖邦在巴黎做钢琴家和教师，不到一年就取得了巨大成功。但在一封写给家乡朋友的信中可以看出，他对此保持着谦逊和豁达的态度。

我已经步入上流社会。我和大使们、王子们、大臣们济济一堂，我都不知道这一切是怎么发生的，因为我并没有刻意而为。这对我来说是必要的，因为高雅的趣味似乎是打这儿来的。假如你在英国或奥地利大使馆演出过，你似乎立即就成了更大的天才。如果某某公主是你的支持者，你就会发挥得更棒。

尽管这只是我踏入本地艺术家圈子的第一年，我就得到了他们的友谊和尊重。那些大腕将他们的作品献给我，我还没给他们写过作品呢。他们将我的主题曲改写为变奏曲。功成名就的艺术家听我授课，并将我和约翰·菲尔德相提并论。

如果我比现实中的我笨，我会认为自己现在已经处于事业的巅峰。但我知道我距离完美还有多远。我更清楚，现在我仅仅属于一流艺术家中的一员，我知道他们每个人都还欠缺些什么。

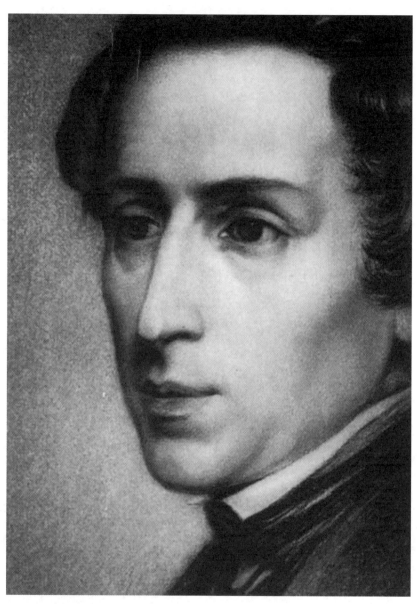

波兰钢琴家、作曲家肖邦

然而，你也许已经忘了我是个什么样的人。我昨天什么样，今天还是什么样。只有一个不同，现在多了一根连鬓胡子——就那么独一根。

我今天要上五节课，你知道我在发财吗？租车费以及白手套花了我更多的钱，没有这些行头我会显得没有品位。另外，我一点也不在乎钱，只在乎朋友的友谊。

为此我祈祷——我还是你的哥们！

1月27日　　年轻批评家莫扎特

沃尔夫冈·阿玛迪乌斯·莫扎特（Wolfgang Amadeus Mozart，1756—1791）

奥地利作曲家、维也纳古典乐派代表人物。主要作品：歌剧《费加罗的婚礼》《魔笛》等以及众多交响曲、小夜曲、室内乐曲、教堂乐曲、钢琴和小提琴协奏曲。

年轻作曲家沃尔夫冈·阿玛迪乌斯·莫扎特才华横溢而又爱开玩笑，他曾和父亲游历到米兰，指望为他在欧洲的成功打下铺垫。1770年1月27日，即莫扎特十四岁生日前夕，他给远在萨尔茨堡的十八岁的姐姐南妮尔写了一封信。

我很高兴你玩雪橇玩得如此开心，我祝愿你有上千个机会出去玩，这样你就会舒心。然而我被一事困扰：你将你的爱慕者赫尔·冯·莫尔克弄得唉声叹气、伤感不已。你担心他纠缠你，不和他一起玩

|||奥地利作曲家莫扎特

雪橇。那天,他得用多少手绢才能擦干为你流下的泪水啊!毫无疑问,他至少还得吞下三盎司酒石酸氢钾才能驱走他的心魔啊。

在曼图亚上演的歌剧很优秀。首席女歌手唱得不错,却一副无精打采的样子。如果你不看她的动作,只听她唱,你没准以为她压根儿就没唱呢,因为她无法张开嘴,只是不停地低声哼哼。第二个女歌手就像一个大兵,但她嗓音太好了,考虑到这是她的初次亮相,唱得还真不赖。

克雷莫纳的管弦乐队很好。首席女歌手还算过得去,就是太老了,看起来丑得要死。她的唱功远远不如她的演技。第二个女歌手长得还不至于上不了台面。她很年轻,可一点儿也不吸引人。男主演嗓音很好,唱得也很流畅。男高音外表俊朗,颇有维也纳国王的风范。芭蕾舞女主演还行,但丑得像一条母狗。有一个芭蕾舞女演员,台上台下,都跳得非常好,而且一点儿也不俗气。其余的,大多凑合而已。

最后,这个十四岁的作曲家郑重地写下他的名字——沃尔夫冈·阿玛迪乌斯·莫扎特暨财政部赫亨硕阁下①。

1月28日　橙子种植园作曲家戴留斯

弗里德里克·戴留斯(Frederick Delius,1862—1934)

英国作曲家。主要作品:《布里格集市》《夏日庭院》《海之漂流》

① 这是莫扎特虚构的、用以自嘲的一个头衔。——译者注

《天堂乐园》《乡村罗密欧与朱丽叶》等。

年轻的弗里德里克·戴留斯是英国作曲家,他的一个美国朋友这样评价他的作品:"他的音乐都在他心里,而他把它们写下来,却简直没法弹。"戴留斯的音乐与众不同,这点并不出人意料。但他却以一种很特殊的方式找到自己的事业——在佛罗里达经营一片橙子种植园。

二十二岁时,戴留斯渴望成为一名音乐家,却因为身陷烦琐的文牍工作而无法脱身。他在父亲的羊毛公司里供职,这工作令他越来越厌倦。当他偶尔读到一篇关于佛罗里达的文章后,他肯求父亲让他去那儿。老戴留斯比儿子所要求的更慷慨——他为儿子买下一块橙子种植园,以应不测。

戴留斯爱上了圣约翰河河岸的荒野,他很快就喜欢上了这种异国的奇异生活:或泛舟江河,或捕猎短吻鳄,或聆听那些以前的农奴的歌曲。他沉醉于此,以致橙子都烂在树上了还浑然不觉。

1886年的一天,戴留斯用三天时间赶到杰克逊维尔市买钢琴。当他在琴行里挑选、调试各种乐器时,一个陌生人走近他,做了一番自我介绍。他是个音乐教师——一个叫托马斯·沃德的老纽约人,他被戴留斯古怪而精彩的弹奏声给迷住了。戴留斯邀请他去橙子种植园。沃德在那里待了六个月,教戴留斯如何和声、如何对位。在戴留斯后来的回忆中,他认为这是他一生中学到的最好的知识。

1886年,戴留斯重返欧洲,在一些著名学校更正规地学习音乐。但他已经通过一种匪夷所思的方式,变成了一位作曲家。杰克逊维尔市的钢琴行里出现的那个音乐教师,在偏远的佛罗里达种植园中,给戴留斯播下了事业成功的种子。

1月29日　法雅的妥协

曼努埃尔·德·法雅（Manuel de Falla，1876—1946）
西班牙作曲家、钢琴家。主要作品：歌剧《浮生若梦》、舞剧《爱情魔力》《三角帽》和钢琴与乐队曲《西班牙花园之夜》。

很久以来，西班牙作曲家曼努埃尔·德·法雅就想以小说《三角帽》为蓝本创作一部作品。他最先的想法是写一部歌剧，但小说作者的遗嘱不允许这样做，法雅只好将其改写成芭蕾舞剧。他很早就学会了演艺事业中灵活的妥协之道。

舞蹈编导谢尔盖·达基列夫曾经建议将法雅的《西班牙花园之夜》改编成芭蕾舞剧，但法雅担心这种复杂精细的管弦乐细节和复杂的情感很难融会到芭蕾中去，所以他坚持改编《三角帽》，达基列夫便着手工作。但因为第一次世界大战的缘故，《三角帽》没能得以首演。达基列夫授权以哑剧的方式演出《三角帽》，结果1917年在马德里如愿首演，由华金·图里纳担纲指挥。尽管演出规模被压缩了，但法雅对演出还是很喜欢的。

到了达基列夫可以编导这部作品时，他让法雅做一些增删，以便作品尽快完成。法雅答应了。这部芭蕾舞剧最精彩的部分之一是最后一首歌曲和舞蹈，那是一段灵感来自阿拉贡舞蹈的《霍塔舞曲》。为了找到创作灵感，法雅应邀参加阿拉贡一个村庄的学校典礼。仪式后，在一个俯瞰着镇广场的露台上，一位波兰著名女高音唱了一首法雅的《霍塔舞曲》。《霍塔

舞曲》的精华部分并未博出彩,广场上的人们毫无反应。显然,他们根本不觉得这和阿拉贡艺术沾边。法雅感觉自己仿佛忍受了一场漫长的死亡的折磨,直到最后一个歌手唱完为止。

不过,这天晚上后的不久,法雅在村里的街道上听见一些年轻人用粗犷的当地风格的腔调唱着他的《霍塔舞曲》。这促使法雅又很快就谱写出生动地道、接近于《三角帽》的《霍塔舞曲》。

1月30日　罗德里戈的"盛宴"

华金·罗德里戈(Joaquin Rodrigo,1901—1999)
西班牙作曲家。主要作品:《阿兰胡埃斯协奏曲》等。

对于西班牙作曲家华金·罗德里戈和他的妻子维多利娅来说,1937年的冬天异常严酷。罗德里戈从小失明,并早已习惯于生活的艰辛,但由于西班牙内战让这对夫妇逃亡法国。他们蜗居于一家廉价旅馆,不得不为了填饱肚子而苦苦挣扎。

朋友把他们引见给一个富婆,她或许有兴趣买点他们的古玩。饥寒交迫的罗德里戈和维多利娅就去拜访富婆——这位潜在的买主。见面时,她向两夫妇道歉说,她正和一位朋友共进晚餐。

"你们得等一会儿。"她说,"你们已经吃了吧?"

罗德里戈就对她说他们已经吃过了,出于礼貌,他没有告诉这位贵妇人,一小盘米饭和半个香蕉就是他们的日常晚餐。夫妇俩就坐在一个角落里等着,而这顿饭看起来好像没完没了。

"来点火腿片尝尝？很不错。"女主人招呼着她的客人，"喜欢吗？"

"味道太好啦！"客人答道。

女主人又拿出勃艮第葡萄酒和橙汁鸭肉，她抱怨着："可惜只有苹果馅的甜点、水果和咖啡。"

当这场盛宴终于结束时，这个女人对罗德里戈夫妇说："很抱歉你们没有和我们共进晚餐。你们——不觉得现在谈生意晚了点吗？"女主人把他们打发给一个古玩商，还说："他不会出好价钱，因为现在卖这玩意的太多了。在法国，需要救济的难民太多。"

几年后，第二次世界大战结束了，罗德里戈夫妇又遇到那个贵妇人。这时的罗德里戈已经因作品《阿兰胡埃斯协奏曲》而大名鼎鼎。而以前那个贵妇人则因为叛国行为上了黑名单，穷困潦倒。罗德里戈夫妇和她共享了晚餐——土豆和白菜，对她而言，这已经是很奢侈的晚餐了。

1月31日　布索尼抵达纽约

费卢西奥·布索尼（Ferruccio Busoni，1866—1924）

意大利作曲家、钢琴家。主要作品：《钢琴协奏曲》《印第安幻想曲》《小奏鸣曲》《选举新娘》《浮士德博士》等。

1915年1月31日，意大利作曲家、思乡心切的费卢西奥·布索尼刚抵达纽约，就给钢琴家伊根·佩特里写了一封信。在这封信中，他对最近的一起音乐事件表达了看法。

我在船上给你连续发了两封长信，同一客轮将信件带回了欧洲。

当我把这封信投进邮箱时,满眼都是纽约海港边的高大建筑。轻雾和那种雾霭(我管它叫太阳颗粒)将清晨变得富有魔力……对我们每个人来说,客观上,这次抵达是令人迷惑和激动的。我也被这样的壮观景象和各种与此有关的奇妙联想感动了,然而当我们到达市中心时,我的热情有多高,我的失望就有多深。这样的情况持续了十二天之久。

我的朋友瓦尔特·罗斯威尔被明尼苏达州圣·保罗一个乐队解除了指挥职务。这个乐队由一个铁路公司资助,以显示在铁路沿线城市中圣·保罗是值得一访的文化中心。然而在明尼苏达州的城市中,圣·弗朗西斯却显然比圣·保罗更有人气,所以圣·保罗那个被认定会亏损的乐队就被解散了。有趣的是相邻的城市明尼阿波利斯,它宣称它的管弦乐团现在已经是全州的龙头老大了,而且还在到处蛊惑……

昨天,我听了《费迪里奥》[①],被其中的音乐感染了。我真遗憾,那些歌手在演出中如此漫不经心,让每个人却还不得不听。

这儿的观众去观赏歌剧,纯粹是冲着演员、而不是冲着音乐去的……

[①] 贝多芬创作的唯一歌剧。——译者注

2 月

2月1日　抠门大师帕格尼尼

尼科罗·帕格尼尼(Niccolo Paganini, 1782—1840)

意大利小提琴家、作曲家。主要作品:《降 E 大调协奏曲》《女巫之舞》《无穷动奏鸣曲》《威尼斯狂欢节》等。

这两支小提琴是不可分开的组合,它们发出的音乐曾在欧洲音乐厅掀起阵阵旋风。现在,其中一支必须进行修理,另一支却不得不在修理过程中继续演出。修理大师的小提琴,足以让修理师们紧张得要命。

这位"外科医生"——专修高级小提琴的师傅,是巴黎人韦尧姆先生。当他的凿子开始撬开乐器时,发出了一声轻微的破裂声。帕格尼尼的心猛然一紧,从椅子里跳起来,他紧张地在师傅面前躬下了腰。凿子的每一个动作都让这位大师越来越紧张。他说,这简直是用凿子锥他的肉啊!

小提琴和小提琴家都幸存下来了,但由于帕格尼尼从来不免费演出,所以修理师并没有因此听他拉一曲。指挥家查尔斯·哈利爵士可以证实这一点。据他回忆,他常常在巴黎的琴行里遇到帕格尼尼。在 19 世纪 30 年代,哈利是年轻的小提琴手,帕格尼尼却常常用一根瘦骨嶙峋的指头指着钢琴让他去弹。

在哈利的儿童时代,他就听说帕格尼尼的琴技如何了得,被描绘得不可思议,所以他非常盼望亲耳聆听。在一个难忘的场合里,当哈利为帕格尼尼演奏一番后,等来的却是一阵漫长的沉默。终于,帕格尼尼站起来向

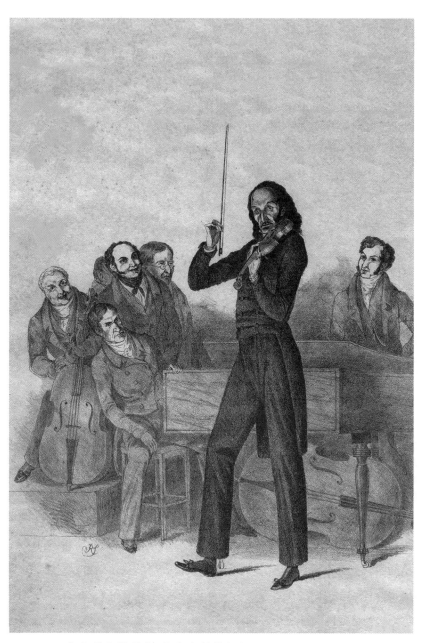

| | | | 意大利小提琴家、作曲家帕格尼尼

自己的琴盒走过去。哈利觉得,能听伟大的帕格尼尼单独为自己的演奏,真是一个人生的新起点。

帕格尼尼打开琴盒,拿出小提琴,仔细调音。哈利等他拿起琴弓,开始拉。那悬念简直要让自己窒息。帕格尼尼调试完毕,看起来很满意。哈利屏住呼吸等待他拉出第一个音符。然而最后,这位大师却仔细地将小提琴放入琴盒,合上琴盒盖子,结束了帕格尼尼唯一的"表演",这就是哈利所经历的。

2月2日　　哲学家骗子卢梭

让·雅克·卢梭(Jean Jacques Rousseau,1712—1778)

瑞士裔法国启蒙思想家、音乐家。主要作品:《论人类不平等的起源和基础》《社会契约论》《爱弥儿》《忏悔录》等。

卢梭是欧洲18世纪最伟大的人物之一,但在众多音乐家看来,他也是最被人讨嫌的一位。

这位伟大的哲学家是以音乐家的身份开始他的职业生涯的。1732年,二十岁的卢梭还是个志大才疏的家伙,他自封为作曲家,却连一首最简单的饮酒谣也写不了。一次,他遇到一位很有名的法律教授,教授要在家里举办音乐会。卢梭开始为他谱曲。两周后,卢梭觉得大功告成,踌躇满志地将他谱写的曲子送给乐师,以届时助兴。

音乐会的那个晚上,年轻的卢梭对乐师们指手画脚,什么时间控制啦、如何诠释呀、怎样重复提示呀。调试了五到六分钟,准备就绪。卢梭用

一个昂贵的纸卷在指挥桌架上拍了几下。屋子里顿时肃静下来,卢梭煞有介事地开始打起拍子。

多年后,卢梭回忆说,遍翻法国歌剧史,从来没有哪次演出像这一次具有闹剧的性质。乐师们被笑声噎住了,观众们则坐在那里翻白眼。乐队为了尽量让作曲家出丑,就一个劲儿地制造杂音,将喧哗弄得足以把聋子的耳膜刺穿。卢梭听见有观众在窃窃私语:"简直受不了啦,这是什么疯子音乐!简直就是噪音嘛!"他大汗淋漓,死撑着,却没有勇气中断演出,溜之大吉。

后来,卢梭并没有放弃,写出了一部非常成功的歌剧《小村贤人》。但他依然有狼狈不堪的时候。当他检查这部歌剧的排练时,他和那些乐师们磕磕碰碰,自己的画像居然被他们执行了绞刑!卢梭这样回应道:"我不担心他们现在要把我吊起来,这之前他们已经将我折磨得够呛了。"

2月3日　　南部联邦作曲家拉尼尔

西德尼·拉尼尔(Sidney Lanier,1842—1881)

美国音乐家、教授。主要作品:《生活和歌唱》《佛罗里达风光、气候和历史》《子国王亚瑟》《英文小说和原则的发展》等。

那些从美国内战中幸存下来、却始终摆脱不了战争阴影的人当中,有一位很有前途的作曲家兼长笛演奏家西德尼·拉尼尔。

1842年2月3日,西德尼·拉尼尔出生于佐治亚州的梅肯。他年轻时就是个天才的音乐家和诗人,内战爆发后,他却不得不放下长笛,加入了

南部联邦军队,当了一名列兵。在近四年的时间里,他尝尽了战争的苦头,但是他最痛苦的日子,却是在战争快结束时才开始的。

那是在1864年秋天,他当了战俘,被囚禁在马里兰州瞭望岬的联邦监狱长达四个月。其间他染上了肺结核——就是那时通常说的肺痨病。后来回想起那些岁月,拉尼尔觉得自己"简直是半条命的状态"。

拉尼尔对诗歌艺术和音乐艺术的融会贯通非常痴迷。1876年他为作曲家达德利·巴克的康塔塔舞曲《哥伦比亚百年沉思》,写出了富有创意的歌词,它后来在费城百年庆典的开幕式上演出。

因为疾病缠身,拉尼尔1872年的冬天是在得克萨斯州的圣·安东尼奥度过的。他在那里加入了当地的德国唱诗班,但他的经济压力却越来越大,第二年他又去了北方。他在巴尔的摩的Peabody乐团做长笛手,断断续续干了五年。为了糊口,他创作诗歌并在约翰·霍普金斯大学授课。另外,他创作了一些短小的长笛曲,还为小乐队写作品。在1875年,他写了一首长诗交响曲,又过了很久以后,这部作品才为他的"诗歌音乐相似论"提供了令人信服的证据。

西德尼·拉尼尔只活了三十九岁,却超常规地展现了非凡的音乐才华。他的艺术生命在十六年前被缩短了,不是因为战争,而是那四个月联邦监狱生活的折磨。

2月4日　　克莱斯勒的另一个花招

弗里茨·克莱斯勒(Fritz Kreisler,1875—1962)

奥地利裔美国小提琴演奏家、作曲家。主要作品:《爱之欢乐》

《中国花鼓》等。

在音乐史上,弗里茨·克莱斯勒欺世盗名、臭名昭彰——他能够将早期大师的作品和自己的作品混为一谈,让别人信以为真。其实,早在1935年丑闻爆发以前,克莱斯勒就玩弄花招将两个大作曲家卷入其中。

克莱斯勒生于1875年2月4日。1882年才七岁时他就进入维也纳学院。克莱斯勒的和弦和音乐理论老师就是大名鼎鼎的安东·布鲁克纳。布鲁克纳是瓦格纳的坚定支持者,克莱斯勒和他的伙伴们决定找茬儿反对瓦格纳。

布鲁克纳有一只叫莫普斯的小胖狗,午饭时间它和孩子们在一起,而那时布鲁克纳去了更清净的地方。这些孩子开始折腾莫普斯。当他们演奏瓦格纳的作品时,就猛拍、猛追小狗。而当他们演奏布鲁克纳的《赞美颂》的主题歌时,就给莫普斯喂食。不一会儿,他们把小狗训练好了——只要一听见纯粹的瓦格纳音乐就会从屋子里跑出去,而当演奏布鲁克纳的曲目时它就会兴奋地跑回屋里。

一天,当布鲁克纳吃完午饭返回时,孩子们开始实施他们的恶作剧。"布鲁克纳先生!"他们说道,"我们知道你对瓦格纳很忠诚,但我们认为他根本比不上你。为什么呢?因为即使一条狗也知道,你是一个比瓦格纳更伟大的作曲家。"

布鲁克纳的脸一阵发红,问他们什么意思。

这时莫普斯出来了。孩子们演奏瓦格纳的作品,莫普斯就嗥叫着从房间里跑了出去。然后,他们就演奏选自布鲁克纳《赞美颂》的主题歌,莫普斯回来了,充满期待地对着他们的袖子挥舞着尾巴和爪子。"真相"大白,布鲁克纳信服了,大受感动。

就这样,在这只叫"莫普斯"的小狗帮助下,年轻的弗雷兹·克莱斯勒和他的伙伴们搞定了19世纪80年代一场巨大的音乐纷争。

2月5日　维克多复仇记

赫伯特·维克多(Herbert Victor,1859—1924)
爱尔兰裔美国作曲家、指挥家、大提琴家。主要作品:《美国幻想曲》《玩具国的男孩们》《姆勒·莫迪斯特》《红磨坊》等。

赫伯特·维克多是美国出类拔萃的轻歌剧作曲家,他也曾经卷入音乐史上最臭名昭著的官司之一。

赫伯特·维克多1859年出生于都柏林。1886年,他以大提琴手的身份来到纽约,不久便开始了自己的指挥和作曲职业生涯。1898年他成为匹兹堡交响乐团的指挥。一直以来,他对别人的评论都不太注意,无论好坏。直到1901年的一天,他读到《纽约音乐信使报》关于他的文章才大吃一惊。这是一篇评论文章,不是针对他的某一部作品,而是对他的整体评判。

"所有出自赫伯特·维克多的让人发笑的作品完全是拙劣的剽窃。"评论文章说,"在那些愚弄观众的歌剧中,没有一个咏叹调,没有一个华尔兹、波尔卡,没有一个快步舞曲,没有一个进行曲让观众的耳朵愉悦。街头钢琴和手风琴都对此不屑一顾。——这恰好是观众不认可的最好证据。赫伯特一炮走红,纯粹是走了狗屎运,他曾经得到指挥一支铜管乐队的机

会,然后加入一个由演员和波希米亚人①组成的、以'羔羊'著称的嬉戏俱乐部。这些人对音乐完全失去了理解力,却接受这位乐队头儿,这样一位好好先生来做他们的音乐指导。美国(淳朴热情)的民风立即将他和那些严肃的作曲家等量齐观。匹兹堡的精明人是如何将这位精明的乐队头儿选为交响乐指挥的,实在令人匪夷所思。"

赫伯特·维克多勃然大怒,以诽谤罪将《音乐信使报》告上法庭,要求法庭判对方赔偿五万美元损失。在接下来的十五个月里,这起官司一直是报纸的头条新闻,这也归咎于被告辩护人声明的荒唐性——特别是其中一条声称赫伯特的轻歌剧《尼罗河的巫师》,一个音符不变地剽窃了贝多芬的《第九交响乐》。这条声明很容易就被聪明的指挥沃尔特·达姆罗施给驳倒了。

最终赫伯特胜诉,但他只从《音乐信使报》那里得到五千美元的赔偿。总体而言,人们还是认为赫伯特是一个受人尊重、欢迎的作曲家。

2月6日　柏辽兹的情伤

埃克托尔·柏辽兹(Hector Berlioz,1803—1869)
法国作曲家、指挥家。主要作品:《幻想交响曲》《李尔王》《哈罗德在意大利》等。

埃克托尔·柏辽兹自我表达方式很丰富——不仅在音乐上,还在罗

① 即 Bohemian,波西米亚指以捷克为中心的中欧一带,波西米亚人以豪放的吉卜赛人为代表,后演变为浪漫、不羁而颓废者的代名词。——译者注

||||法国作曲家柏辽兹

曼史上。1828年,他被爱尔兰女演员哈里特·史密森弄得神魂颠倒。当时,史密森随一个英国剧团在巴黎演出歌剧《朱丽叶和奥菲利亚》。对于这场无疾而终的爱情,柏辽兹于1830年2月6日给他朋友菲迪南德·希勒写信倾诉:

> 你能够给我解释一下——这究竟是怎么回事嘛?这种感情的力量,这种折磨我、摧毁我的力量到底是什么?问问你的天使——那个为你敞开了天堂之门的天使吧。我们别怨天尤人了,亲爱的菲迪南德,我必须告诉你:爱情之火正在熄灭!且慢点燃它!我已经焚毁了写满爱情挽歌的手稿。我看见奥菲利亚在哭泣,怜悯的泪水无止尽。我听见她哀恸的声音,她那圣洁眸子里的光芒将我烧成了灰烬。亲爱的菲迪南德,我不明白,这就是真正的痛苦吗?
>
> 我用了很长时间,尝试让泪水变干……这一段日子,冥冥之中,我仿佛看见了贝多芬,他正忧心忡忡地凝视着我;我似乎看见了斯蓬蒂尼[①],他对我惺惺相惜——他领教过那种痛楚;我依稀看见了韦伯,他就像一个熟悉的精灵在我耳畔絮语,它栖息于一片乐土,随时准备将我慰藉。
>
> 无论是摄政团咖啡馆里玩骨牌的人还是某个协会的成员,在他们看来,这一切都疯了——彻底疯了!不,我还得活下去——再一次活下去,音乐是一项神圣的事业,除了真爱,没有什么比它更加圣洁。爱情要把我弄得和音乐一样不快乐,但——至少我得活下去。

柏辽兹确实活下去了,而且还结婚了——当然是和哈里特·史密森分手后。

[①] 即加斯帕多·斯蓬蒂尼(Gaspare Spontini, 1774—1851),意大利作曲家、指挥家。——译者注

2月7日　　大师李斯特驾到

无论在哪里表演,弗朗兹·李斯特都会引起轰动。1842年2月,三十一岁的李斯特访问圣彼得堡。通过俄国作曲家米哈伊尔·格林卡对此的描绘,这个耀眼的小提琴家栩栩如生,呼之欲出。

他非常娴熟地弹奏肖邦的《玛祖卡舞曲》《夜曲》《练习曲》等作品,一句话,所有经典和流行的音乐,但明显带有非常做作的"高雅"痕迹……在我看来,他对巴赫作品(我清楚地记得是《平均律钢琴曲》)和他自己改编的贝多芬交响乐的演奏也不能让人满意。

演奏贝多芬的奏鸣曲——甚至整个古典音乐时,李斯特的诠释并没有达到应有的高度。他按键盘的方式是抽筋式的,就像在剁肉一样。他演奏哈姆尔的《七重奏》时,表现得近乎丢脸。我认为哈姆尔早已将此演奏得更加简练,无与伦比。演奏贝多芬的《降E大调协奏曲》时则好多了。总体而论,我觉得在对上述作品的诠释上,李斯特无法和菲尔德、查尔斯,甚至索伯格相媲美,特别是在音阶上。

李斯特对我亲笔签名的乐谱《鲁斯兰》中几个曲目进行了即兴演奏。这些曲子之前没有任何别的人看过,但让人震惊的是,他一个音符都没弹错……

在交际中,李斯特除了借助他的一头长发之外,还常常摆出一副优雅而矫揉造作状。而在另外一些场合,他又流露出倨傲的自信来。至于其他嘛,尽管总是一种恩赐别人的神态,李斯特还是很有人

缘——特别是在艺术家和年轻人当中。他兴致勃勃、全神贯注地参与各种欢乐聚会，同时一点也不介意和我们痛饮一番。

2月8日　威尔第议员并不存在

朱塞佩·威尔第（Giuseppe Verdi，1813—1901）

意大利歌剧作曲家。主要作品：《伦巴底人》《纳布科》《阿伊达》《厄尔南尼》《阿尔济拉》《弄臣》《游吟诗人》《茶花女》《假面舞会》《奥赛罗》等。

朱塞佩·威尔第是一个作曲家，却一度为了政治事业而奋斗。他的政治角色与他的心愿相背，1865年2月8日，他写给剧作家弗朗西斯科·皮阿维的一封信，谈及此事。

我收到卡瓦尔伯爵的来信，力劝我接受一些市民对我竞选议员的提名。我到土伦去看他，他取笑我关于自己不适合当议员的说辞，并提出了自己的一些有说服力的理由。

"那好吧！"我最后说，"我接受这个提名，但条件是几个月后就辞职。"

"很好！"他说，"提前通知我。"

于是我成了一名议员，经常去议会开会。后来，宣布意大利定都罗马时召开了正式会议。投票后，我就去见伯爵，对他说："我认为，我向议会辞职的时机到了。"

"等我们去了罗马再说吧！"伯爵说，"这一段时间我要去乡下了。"

意大利歌剧作曲家威尔第

这是我听到的他说的最后的话——几个星期后他去世了。几个月后我离开罗马,四处游历,最终因职业原因定居巴黎。

我离开议会两年多了,从此几乎没有再踏入那里一步。有几次我想递交辞呈,但由于这样那样的原因未能如愿。我仍然是个议员,这和我的意志、趣味格格不入。我没有政治立场,没有工作才能,而且缺乏最起码的耐心。

现在你什么都明白了。如果你非要为我写议员传记,你只需在空白页中间印下这样一行字:"此书四百五十页,其实只有四百四十九页,因为议员威尔第并不存在。"

2月9日　"吃货"海顿

1790年2月9日,约瑟夫·海顿刚回到匈牙利他老雇主埃斯特哈兹家族的乡村庄园。在致他朋友冯·根辛格的信中,他对维也纳的舒适宜人充满了渴望。

此刻,我茫然地坐着,像一个被遗弃的孤儿,几乎尝不到人情温暖。悲哀,记忆中的那些美妙日子一去不返了!谁能知道,那些好日子还会来吗?那个美好的、意气相投的朋友圈子,那些迷人的音乐夜晚都空留余温、徒留回忆,真是难以用文字表达!

所有的热情都去哪儿了?消失了,消失很久了。在家里,我发现一切都乱了套。我的房间凌乱不堪,我那曾经嘹亮悦耳的心爱的钢琴音也不准了,一点儿也不听使唤,带给我的是烦恼而不是安慰。我睡眠不好。即使入梦,梦里也饱受折磨,因为我梦见在听一场优秀的

演出——《费加罗的婚礼》①。可怕的北风将我吹醒,几乎将我的睡帽吹跑。

在埃斯特哈兹,没人问我这样的问题:"请问您的巧克力要加奶吗?你喜欢黑咖啡还是加点奶酪?亲爱的海顿先生,我能够为您做点什么呢?您要香草冰淇淋还是菠萝冰淇淋?"此时此刻,我很想要一片上好的帕尔马干酪,特别是在那些忙碌的时候,这干酪与黑面团和面条放在一块吃,吞咽得更快。今天我已经让杂工送几磅过来。

亲爱的女士,假如在这封信中我随意涂鸦,用如此拙劣的语言浪费您的时间,请原谅我,就像维也纳人善待他人那样饶恕我。我已经渐渐习惯了乡村生活。昨天,我头一回研习了一下乡村生活——这正是海顿的生活。

2月10日　普希金的预言

亚历山大·谢尔盖耶维奇·普希金(1799—1837)
俄国诗人、俄罗斯近代文学的奠基人、俄罗斯文学语言的创建者,被誉为"俄罗斯诗歌的太阳"。主要作品:《奥涅金》《黑桃皇后》《致大海》《自由颂》等。

俄国歌剧史上,令人难以忘怀的一幕是柴可夫斯基的歌剧《奥涅金》里面两个朋友的决斗。这部歌剧取材于亚历山大·普希金写于1831年的一首叙事体诗歌。普希金曾经以很多方式预言了自己的宿命。

① 莫扎特作品。——译者注

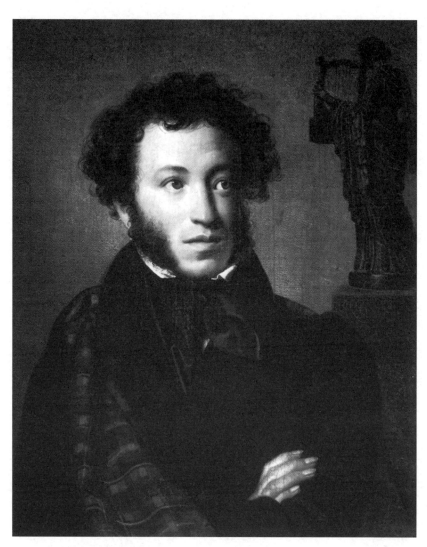

||| 俄国诗人普希金

普希金是一个杰出的诗人,他的妻子娜塔莉娅是俄罗斯上流社会最美貌的女人之一。1836年秋,一个年轻的法国人乔治·丹特士,开始和娜塔莉娅勾勾搭搭。作为外国人,他对俄罗斯伟大的民族诗人毫无敬意。而娜塔莉娅也绝不阻止男爵的"殷勤",他们的绯闻不久便闹得满城风雨。一个恶作剧者给普希金写了一封法语信,告诉他已经毫无争议地当选为"最佳绿帽先生"。这时情况已经变得非常危险。

妒火中烧的普希金一口咬定,这个男爵是幕后黑手,于是就给他下了战书,要求决斗。情况却发生了奇怪的逆转。男爵给普希金回信,说他喜欢的是娜塔莉娅的妹妹凯瑟琳,而不是娜塔莉娅。于是决斗避免了。

不久,男爵和凯瑟琳结婚,成了普希金的连襟。但这个家庭并不快乐,不久丹特士和娜塔莉娅又勾搭上了。普希金怒发冲冠,匆匆给丹特士的父亲写了一封充满了叱骂和侮辱的信。这一次,丹特士向普希金发出了决斗的挑战。

决斗时间定在1837年2月10日下午4点。普希金和他的助手、一个学生时代就认识的朋友驱赶马车穿过圣彼得堡,赶往约定地点——黑溪。一路上,他们还向很多不知详情的朋友打招呼。普希金和男爵同时到达。普希金对准备工作很不耐烦。最后,两人走过雪地,转身,用手枪瞄准。丹特士先开枪,普希金腹部中弹,倒在血泊中。

两天后,亚历山大·普希金撒手而去。最让人难忘的,是他的诗歌《奥涅金》,在诗中他预言自己死于决斗。

2月11日　儿童老江湖阿尔贝尼兹

伊萨克·阿尔贝尼兹(Isaac Albeniz,1860—1909)

西班牙作曲家、钢琴家。主要作品:歌剧《佩比塔·希梅内斯》、组曲《伊比利亚》等。

伊萨克·阿尔贝尼兹一岁时开始弹钢琴,四岁时登台即兴表演,六岁时参加巴黎音乐学院入学试演,如果不是因为鲁莽闯祸——将一只球掷向一扇关闭的窗户,他就被录取了。

年轻的阿尔贝尼兹既是父母的希望,同时又是一场噩梦。1860年,阿尔贝尼兹出生于西班牙的康普罗顿,他的父亲是赫罗纳省一名政府官员。在音乐学院入学考试失利后,老阿尔贝尼兹开始让六岁的儿子进行持续三年的密集的巡回表演——重点是如何提高演出技巧。这个孩子有两个绝活:一是在键盘上覆盖着东西弹,二是背对着钢琴弹。为了吸引更多的观众,小阿尔贝尼兹表演时,打扮成一个火枪手,旁边还放上一把剑。

小阿尔贝尼兹八岁时,因为受不了父亲的严厉管教,又受了儒勒·凡尔纳小说的诱惑,居然离家出走了。出门时,他仍然穿得像一个小火枪手。他混上一趟火车,在车上巧遇埃斯科里亚尔市市长大人。那是一个非常和蔼的人,他将小阿尔贝尼兹安排到当地赌场去演出,然后让他带着他赚的钱,把他送上返回马德里的火车。但是小阿尔贝尼兹却又混上了开往相反方向的另一趟车。没想到,匪徒洗劫了那趟火车。

小阿尔贝尼兹不愿意身无分文地回家,就在西班牙和葡萄牙之间巡回演出。十二岁那年,卡地兹市市长将他"缉拿",让他回到父母身边。小阿尔贝尼兹却又藏进一艘驶往南美洲布宜诺斯艾利斯的海轮。一年后,当他正在古巴的圣地亚哥演出时再次落网,被送往哈瓦那。世界真的很小——他的父亲居然正好在那里当税务检察官。

老阿尔贝尼兹从此允许他儿子满世界晃荡。小阿尔贝尼兹最终还是返回巴黎,他再次申请入读巴黎音乐学院,被顺利录取。因为这次他没有再犯那个朝窗户扔球的鲁莽错误。

2月12日　柴可夫斯基旅途来信

1888年2月12日,为了功成名就,彼得·柴可夫斯基从莱比锡动身前往布拉格。他给他的兄弟摩迪斯特写了这样一封信:

> 我们于星期天(12日)和热罗蒂一道前往布拉格。在边境上我就感受到了迎面而来的欢迎仪式。卫兵长官问我是不是柴可夫斯基,当我承认后,他显得非常恭敬。在可拉卢帕(抵达布拉格前最后一站),一个代表团和一大群人正对我们翘首以盼,准备护送我们去布拉格。在布拉格,接待我们的是人山人海、一个代表团、手持鲜花的孩子们和两场演讲——一场用俄语,另一场长篇演讲用捷克语。我通过一堵厚厚的人墙向一个马车走去,人们欢呼着:欢迎!在旅馆里,我被安排在最豪华的房间。傍晚,在歌剧院演出《奥赛罗》,我遇到一大群熟人,受到更多的欢迎。歌剧演出后,在旅馆进了晚餐。

昨天早上德鲁瓦可拜访了我,他待了两小时才走。在博物馆主管和俄罗斯牧师的陪同下,我到城市四处游览,看了一些重要景点。在瓦里切卡家吃晚饭(这是一个亲俄的书店店主)。我们又到全市最好的舞厅参加舞会,我坐在包厢里,每个人都看着我。

今天上午10点半,我们在俄罗斯教堂参加了一个仪式。又访问了学生俱乐部,在瓦里切卡家吃饭。随后,和博物馆主管(他说一口流利俄语)驱车游览市容。为了表示对我的敬意,他们为我举办了盛大晚宴……所有这一切都好极了,值得赞赏,但你想象我有多劳累、多受罪。我都晕头转向了……

看来我在这里还不错,与其说我是个优秀的作曲家,还不如说那是因为我是个俄国作曲家。我这就给你邮去剪报。再见了,摩丁卡!因为我的缘故,既让你开心,又让你担忧,我很抱歉!

2月13日　米约体验巴西狂欢节

达律斯·米约(Darius Milhaud,1892—1974)

法国作曲家。主要作品:《可怜的水手》《克里斯托弗·科隆贝》等八部歌剧、《创世纪》等十部芭蕾舞剧音乐等。

1917年2月,作曲家达律斯·米约离开战火纷飞的法国,他担任法国新任驻巴西公使的秘书,前往巴西里约热内卢赴任。他在那里的经历对法

国政治没有什么影响,却影响到法国的音乐。

米约是在"狂欢节"期间抵达里约的,这个假日让他对巴西民俗有了了解。在他的自传《我的快乐人生》中,米约描绘了狂欢节降临时街上的欢乐气氛:

> 唱歌的人最喜欢的娱乐之一就是即兴表演——为反复演奏的旋律配上歌词。歌手必须紧紧跟上歌词,一旦他跟不上了,下一个立即接过去。这样的合唱没完没了,它的单调和持久的节奏最终产生了催眠的效果,舞蹈者们则沉醉其中。

米约想起那些去参加舞会的女士们,她们身着正装,依偎在她们丈夫的臂膀里。由于大部分黑人舞蹈者是仆人,他们就从他们主人那里借来衣服,有时候甚至连他们的名字和头衔也借过来。一个晚上,米约听到有人叫"参议院议长"和"英国大使",结果是两对着装参加伴奏的仆人夫妇,骄傲而自告奋勇地走过来。米约总结了这件事在音乐上的影响:

> 六个星期来,所有人都投入了歌舞的海洋。一首最流行的歌曲被确定为《狂欢节之歌》。在1917年,我们无论在哪里都能够听到这首歌。它在电影院前面被小乐队匆促地演奏,被军乐队、村镇乐队演奏,在每一个房间里被哼唱着——整个冬天,我们都被它包围了。

里约热内卢的节奏和旋律对米约的"纠缠"远不至此,他那些最好的音乐,灵感就来自于狂欢节期间听到的各种音乐。

2月14日　舒曼情书：舍你其谁？

罗伯特·舒曼（Robert Schumann,1810—1856）

德国作曲家、音乐评论家。主要作品：钢琴曲《蝴蝶》《狂欢节》《童年情景》等、声乐套曲《妇女的爱情和生活》《诗人之恋》、艺术歌曲《月夜》《奉献》《核桃树》等。

1836年情人节前夕，罗伯特·舒曼在前往茨维考的路上，给克拉拉·维克写了一封信：

等待邮车是让我不合上眼睛的唯一办法。刚过去的两个钟头我一直在等待快件邮车。道路糟透了，也许我们得到凌晨2点才能继续赶路。你在我眼里清晰可见，我最挚爱的克拉拉！看起来你就在我身边，触手可及。从前我可以在美妙的乐句中向你袒露心迹，但现在不能了……

我还是告诉你吧，我的未来会更有保障。当然，我不能坐吃山空。如果我要赢得在你心里的形象，就还得加倍努力。你会继续从事你的艺术，分享我的作品和快乐，分担我的负担和痛苦。

我在莱比锡的当务之急是安顿下来。我现在的生活很平静，谁知道呢？也许当我向你家人提出咱俩的婚事时，你的父亲不会拒绝。还有很多事情需要考虑，但现在我信任我们的爱情天使。命运将我们紧紧连在一起了。很早我就知道这一点了，尽管我没有勇气早点

德国作曲家、音乐评论家舒曼

向你表白,或者求得你的理解。

　　下次我将就今天草草写下的句子给你更完满的解释,如果你不能完全明白,那么你应该知道我对你的爱情是无法用语言来表达的。此刻房间已经很暗了,我的伙伴已经睡着了。屋外是暴风雪。而我呢,我将在墙角找个庇护所,用个垫子蒙着我的头,除你之外,一无所思。

2月15日　　巴赫拔剑

约翰·塞巴斯蒂安·巴赫(Johann Sebastian Bach,1685—1750)

德国作曲家,又称"老巴赫"。主要作品:《平均律钢琴曲集》《法国组曲》《英国组曲》《a小调小提琴协奏曲》《布兰登堡协奏曲》《马太受难乐》等。

　　1703年夏天,一个十八岁的风琴手在阿恩施塔特的新教堂里走马上任。他的合同让他得到一份不菲的薪水和很多优厚待遇。如果教堂方面信守合同,巴赫的情况会很乐观的。但他们为这个风琴手增加了一个义务,留下了致命的冲突。

　　这个天才的风琴手就是性格急躁的约翰·塞巴斯蒂安·巴赫。除了他所有的职责以外,他还得负责培训一小群拉丁学校的学生。这些学生很难管束,以致被市议会贬斥为"丢脸的"。因为巴赫比大多数学生还年轻,所以他很难维持纪律。两年来,这位坏脾气的教师和不守纪律的学生冲突不断。

这些捣乱分子中,有一个吹巴松管、叫盖伊斯·巴赫的家伙,他比巴赫大三岁,尤为恶劣,故意挑衅巴赫。一个很黑的晚上,他在街上和巴赫狭路相逢。他用棒子打巴赫,还叫他"脏狗"。巴赫也不是完全没有责任,因为他曾经取笑盖伊斯·巴赫,叫他"母山羊巴松管手"。谁也没有占到便宜。巴赫拔出他的佩剑,二人继续厮打。巴赫避开棍棒,用佩剑攻击,有几剑刺破了盖伊斯·巴赫的夹克衫,要不是路人冲上来阻止,可能会酿成流血事件。

尽管条件"并非完美",教堂官员极力要求巴赫和教堂合唱团合作。但在斗殴事件后,巴赫对这些烦扰的学生非常恶心,最终设法逃离了课堂。

巴赫的麻烦还没有完呢,不久他又和教会发生矛盾,这导致了他人生的两大变化。

2月16日　巴赫开溜

十七岁的巴赫曾经很热切地接受了阿恩施塔特的新教堂里的风琴手职位,还担负着一项重任——给一个平庸而粗蛮的合唱团授课。然而情况很快变糟糕起来。年轻的巴赫性格固执、血气方刚,和这些人矛盾重重,局面一度发展到一个乐队成员用棍棒殴打他、他则拔剑回应的地步。

为了尽快忘记这些尴尬,巴赫向教堂官员告假四周,以便他去吕贝克拜访风琴家迪特里希·布克斯特胡德。获准后,巴赫开始前往二百三十多英里以外的吕贝克。他大概是坐马车去的。巴赫对布克斯特胡德指挥的一些音乐晚会最有兴趣。他去的正是时候,发现他们的表演远远超过了自己的期待值。

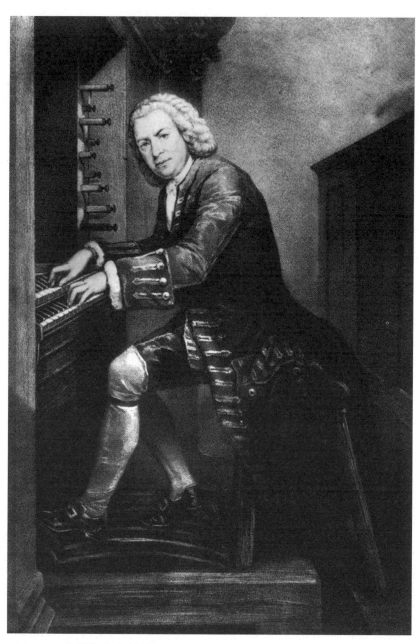

德国作曲家巴赫

吕贝克这里的音乐水准将巴赫镇住了。四个礼拜变成了四个月。有一刻甚至有人告诉他,只要他答应娶布克斯特胡德三十岁的女儿安娜·摩甘娜为妻,他就可以成为布克斯特胡德的继任者。巴赫婉言谢绝了。返回阿恩施塔特后,他爱上了他的远房表妹玛莉亚·芭芭拉·巴赫。

巴赫最终回到阿恩施塔特,成了一个全新的音乐家。在吕贝克全新的听觉体验给了他很多灵感。当他伴奏圣歌时,更富于创造性,他在圣诗之间加入很长的即兴表演。很多都让教堂会众们迷惑,并惊慌不已。那些教堂官员仍然对他的长期缺席耿耿于怀,命令他停止"装饰"音乐,巴赫则通过将序曲压缩,失之东隅,收之桑榆。后来,教堂官员又对巴赫的一些绯闻喋喋不休,说他利用教堂休息时间,为"一个来路不明的少女"(即玛莉亚·芭芭拉)伴奏。

到了1707年6月,巴赫实在忍无可忍。他到穆尔豪森找了个风琴手的新工作。10月,他安顿下来,迎娶他的新娘玛莉亚·芭芭拉。

2月17日　　格里格为李斯特演奏

　　爱德华·格里格(Edvard Grieg,1843—1907)
　　挪威作曲家、指挥家、钢琴家。主要作品:组曲《培尔·金特》《在霍尔贝克时期》以及《a小调钢琴协奏曲》等。

这是1870年2月17日,爱德华·格里格写于罗马的一封信。

亲爱的父亲、母亲大人:

昨天,当我坐在斯堪的纳维亚俱乐部玩惠斯特游戏①时得到一个消息,李斯特想在他的家里见我。

这不是我第一次见他。最近他在城里等我,我立即赶过去见他。李斯特住在提图斯凯旋门和老罗马广场附近的修道院里。听说他喜欢别人带点什么,我就把我最近写的小提琴奏鸣曲带上,曲谱外面写着:"恭请李斯特先生雅正!"我还带着写给诺拉克②的葬礼进行曲、一本歌曲小册子,然后赶紧出街,心里忐忑不安。其实我原本不必如此过虑的,因为李斯特先生真是难得一见的好人。

格里格回忆道,李斯特的眼睛饥渴地看着他卷成筒放在胳膊下的奏鸣曲,他"长得像蜘蛛似的手指"伸得那么长,格里格恨不得立即打开包裹。李斯特开始翻阅乐谱,还很快地哼起奏鸣曲的第一部分,偶尔还点头喝彩:"好极啦!太棒啦!"

格里格承认,李斯特当时让他有些局促。

我的心里乱成一团,但当他要我弹奏鸣曲时,我完全泄气了。以前我从来没有在钢琴上弹过奏鸣曲,我实在不想在他面前丢人现眼,但我难以拒绝,于是就坐到他那架奇克林牌大钢琴上弹起来。开始不久,小提琴在带点巴洛克风格但还算民族风格的那一节中断,他叫了起来:"太有想象力啦!我喜欢,再听一遍!"

当小提琴再次出现柔板时,他演奏小提琴部分,比钢琴高了八度音!如此美妙的诠释,如此地道,我心里舒心地笑了。这是我第一次听李斯特这样弹奏音符。

① 一种由两对游戏者玩的纸牌游戏。——译者注
② 即理查德·诺拉克(Rikard Nordraak,1842—1866),挪威作曲家、挪威国歌的曲作者。——译者注

2月18日　莫扎特老爹的命令

1778年2月,莫扎特被看做"音乐神童"已经很长时间了,他开始尝试成为更为成熟的作曲家和演奏家。让他饱受煎熬的管理人是他的父亲利奥波德。从二人的通信中可以发现,他们常常意见相左。

利奥波德非常希望儿子到巴黎去谋求发展,一举成名,但几封信错过以后,老莫扎特沮丧地发现,他的儿子并不在巴黎而是在曼海姆。他在那里和他那年轻迷人的堂妹阿罗伊西娅·韦伯谈情说爱。当沃尔夫冈从曼海姆给他来信说他想去意大利时,恼怒的利奥波德终于按捺不住了。他写了一封措辞严厉的信,试图让儿子悬崖勒马。

你游学他乡的目的在于帮助你的父母、你的姐妹过上好日子,最终目标是扬名世界。你在孩童时就已经成功了一部分。

通过自身努力获得最高的艺术地位来养活自己,现在全靠你自己了,其他音乐家都这样。你应该感激善良的神赐予你超常的天赋。究竟做一个平庸的、很快被世人抛之脑后的艺术家,还是做一个杰出的、让后人在书本里仰望的大师,就全靠你自己的自觉和行动了。

一种情况是,沉湎于某张好看的脸蛋,总有一天你会和你忍饥挨饿的妻子、儿女们躺在草睡袋上了此残生。另一种情况是,尽享体面尊贵的人生之后在荣耀和超脱中安然离开,你的家人则不惧风雨。听着,火速前往巴黎,一刻也不耽误!没有付出,就没有收获。正是这个去巴黎谋发展的计划才能阻止你分散精力。

2月19日　莫扎特的申辩

利奥波德·莫扎特对儿子沃尔夫冈越来越不耐烦了。他原指望沃尔夫冈到巴黎发展，提升人气。沃尔夫冈却从曼海姆给他写来回信，他在那里教他那可爱的堂妹阿罗伊西娅·韦伯唱歌。利奥波德怒气冲天地给他写了一封信，命令他："火速去巴黎，一刻不误！"沃尔夫冈于1778年2月19日给老爹复信，为自己申辩：

我一直认为您不会同意我和韦伯家人一起旅行，其实我从来没有这样的打算。当人们对我失去信心时，我自己也可能会自暴自弃。想起以前，我站在凳子上，唱着那些废话般的意大利歌曲，吻着您的鼻尖，这样的日子一去不复返了。但是我对您的尊重、对您的爱、对您的顺从也一去不复返了吗？

您对我和您侄女纯洁关系的辛辣描写方式，理所当然地让我愤怒！但既然这不是您的真实想法，我想我也不必在此事上纠缠。

但不要紧，因为您是一怒之下写这封信的。您关于韦伯小姐的描述都属实，但她的歌发自心灵深处。当我给您写此信时，你我都知道，她毕竟还太小，首先要教的是表演技巧。她还得经常上台排练。最近我已经让她练习大咏叹调的唱段，但一旦她去了意大利，将不得不演唱极有难度的曲子。她绝不会忘了流畅的曲子，因为那是她之所爱。

所以，您现在一切都明白了。我还是真诚地将她推荐给您，同时

我请求您不要忘了寄来我需要的咏叹调、装饰奏和其他东西。我热烈地拥抱我的堂妹,她不该为一些琐碎之事烦恼。要不然,我也不会回到她那里去。

阿罗伊西娅没多久就一脚踹了莫扎特。四年后,莫扎特娶阿罗伊西娅的妹妹康丝坦泽为妻。

2月20日　　韦伯狂贬《魔弹射手》

很久以来,评论家就因为苛求演奏家而被指责,但卡尔·玛利亚·冯·韦伯写的这封信却说明,有时候最苛刻的评论家正是演奏家自己。1822年2月20日,韦伯在维也纳给他妻子写了这封信:

晚上最后的节目是我的歌剧《魔弹射手》。我怎么说呢?从何谈起呢?在整出歌剧里,没有两段曲子是踩准了节奏的。不是太仓促就是太拖沓。指挥在排练时就没有起码的艺术理解力和表达力。

大厅里座无虚席,我坐在那里,浑身不自在。尽管大多数布景看起来都很漂亮,却和剧情并不相关。最基本的舞台技巧都没有了。在最后一幕时,舞台光线居然没有暗下来。前奏曲也太快了。诸如此类。除此之外还不错,引曲很好。合奏成员很优秀,唱得很活泼。

福蒂很不赖,他有理解角色的独特方式,而且自然连贯,他唱得也很精彩。施罗德的表演很有魅力,她的嗓音和演技都很可爱,她的音调非常清晰,但她绝非完美的歌唱家。维奥小姐呢?她毫无生气,二重唱拖沓得不成样子。

咏叹调、祈祷式虽不至于没有表现力,却都太急躁了。三重奏混乱不堪。《狼峡》的场景倒有点特色,毕竟只是简陋的拼凑。终曲简直杂乱无章。唯一的亮色是阿伽莎的短曲独唱。

另外,出于人情世故,我不得不对此露出笑脸,假装认为演出完美无缺。但我实在不明白,人们怎么会喜欢这出歌剧呢?与此同时,我又不得不对每一个人的努力给予好评,毕竟他们已经尽力了。

2月21日　　普契尼宁缺毋滥

贾科莫·普契尼(Giacomo Puccini,1858—1924)

意大利歌剧作家。主要作品:《曼侬·列斯科》《蝴蝶夫人》《托斯卡》《艺术家的生涯》《西部女郎》等十余部,在《图兰朵》中采用了中国民歌《茉莉花》。

在创作歌剧时,即使最好的作曲家也会在第一步时就被绊倒——主题问题无法解决。1907年2月,贾科莫·普契尼从纽约给他的出版人写了这样一封信:

关于《康切塔》,我对这个主题还心存疑虑。我对小说没有顾虑,但当我想到歌剧剧本时,却疑虑重重。它的结构和阴暗的心理描述让我担忧。

故事发展乏味,不牢靠,不易配曲。头两场戏还将就,但舞蹈咖啡馆窗前和最后那场戏都不能让我满意。

你好好研读一下这个剧本,看能否找出纰漏。我倒能看出来。

可我又能怎么办？满世界都对我的歌剧翘首以盼，现在手头却没有现成的。我们已经厌倦了《波西米亚人》《蝴蝶》和诸如此类的剧目，即使我都厌倦了。

　　我写这些就是为了让你对我的忧虑有所准备。你会问我："且慢，先说说，你为什么首先要选这样一个题材？"亲爱的伙计，三年来，我一直绞尽脑汁、穷其心志地找一个题材，好运用我的四音符。我像饿猫扑食一样抓住了最精彩的一个题材。

　　有裸舞的那场戏虚假得可以。贞洁问题是这本书的焦点，但我认为无法在一个口语故事中讲清楚。我很担心最后这场戏——除非它非同寻常的真实，否则将是一场拙劣的二重唱。我觉得这场戏以及表达方式不会被观众认可，所以我向你保证——我的生活并不处处称心如意。

直到去世，普契尼也没有将这个计划中的歌剧写出来。

2月22日　　华盛顿逍遥于弗农山庄

　　乔治·华盛顿（George Washington，1732—1799）
　　美国首任（1789—1797）总统，音乐爱好者。

在战争年代那些片刻的宁静日子里，乔治·华盛顿在家里和音乐为伴，充分放松自己。

1759年，乔治·华盛顿和寡妇玛萨·卡斯蒂丝结婚。华盛顿鼓励她学习键盘乐器，她却没有坚持多久。1761年，华盛顿为他的四岁继女帕茜

买了一架伦敦产的拨弦古钢琴。尽管帕茜的哥哥杰克对音乐不感兴趣,华盛顿也为他买了一把小提琴和一只用银器装饰的黄杨木长笛。18 世纪 60 年代,弗农山庄宾客不断,华盛顿喜欢哄帕茜进行独奏。1766 年,音乐教师斯塔德勒到弗农山庄,玛萨和她的孩子们一起学习键盘课程。

华盛顿喜欢约瑟夫·海顿和约翰·克里斯蒂安·巴赫①的音乐,还有依哥纳兹·约瑟夫·普雷约尔、约翰·巴普提斯特·万霍尔的作品,他还喜欢乡村小提琴曲。一个被本杰明·富兰克林改造得几近完美的玻璃口琴,音质清新出尘,尤其让他爱不释手。华盛顿让那些喜欢乐器的客人,每人都要露上一手。

众所周知,华盛顿舞跳得非常棒。每个月他都要在弗农山庄的大客厅里组织一次舞蹈课程,然而这并不总是有趣的游戏。舞蹈教练约翰·克里斯蒂安上课非常认真,以至于他当着两位年轻女士母亲的面,在她们跳错了舞时抓伤了她们。约翰·克里斯蒂安认为一个年轻先生跳舞跳得"傲慢而淫荡",就告诉他要么改邪归正,要么就别来上课了。这位不配合的先生,却十之八九是优秀舞蹈高手和音乐爱好者乔治·华盛顿的继子杰克·卡斯蒂斯。

至于华盛顿个人的音乐才华,他曾经这么透露给费城作曲家弗兰西斯·霍普金斯:"我既唱不了一首歌,也不能在任何乐器上弹一个音符。"

2月23日 　 意乱情迷的弗兰克

赛萨尔·弗兰克(Cesar Franck,1822—1890)

① 即老巴赫——J.S.巴赫的小儿子。——译者注

法国作曲家、管风琴演奏家。主要作品：《八福》《可憎的猎人》《普绪喀》《d小调交响曲》《弦乐四重奏》等。

"你弹的那是什么玩意儿呀？烦死我啦！"当赛萨尔·弗兰克弹起他的一首五重奏钢琴曲时，他的妻子这样说道。她可能一直对这段乐曲里不寻常的激情反应强烈——这种激情是弗兰克的一个得意弟子引起的。

这个弟子就是奥古斯特·赫尔姆斯——一个爱尔兰军官的女儿。二十二岁时，奥古斯特迫不及待地离家赶往比鲁斯，这样她就可以大大地满足自己对格瓦拉音乐的热爱了。在她的同伴中，有一个叫卡特内斯·门德斯的人，他的新娘也很喜欢瓦格纳。门蒂斯没花多少思，就成为奥古斯特的情人。

返回巴黎后，奥古斯特建起了一个沙龙。在那里，她用她曼妙的歌声和周围那些她喜欢的作家、画家、音乐家们互相娱乐，其中一个就是法国杰出的作曲家之———卡米尔·圣-桑。

"我们都喜欢她。"很多年后，圣-桑回忆道，"我们中的任何人都会以娶她为妻感到光荣。"圣-桑还写下两首十四行诗赞美她的魅力。圣-桑对弗兰克五重奏的轻蔑，很有可能是因为奥古斯特去听弗兰克的课而妒火中烧。

这是一段完美而受人称道的关系，但是弗兰克对新学生的非分之想让他的婚姻不再如意。文森特·丹第承认，在奥古斯特演唱《死之舞》以后，自己就拜倒在她的魔力之下。尼古拉·里姆斯基-科萨科夫被奥古斯特的美貌征服，他这样描绘道："简直要我的命！"

不久，奥古斯特在音乐上的雄心让她放手大干一场，包括创作歌剧，但都不太成功。在世纪交替的那段岁月里，奥古斯特完全活在自己以前的影子里。她住在一个靠近巴黎歌剧院的狭小公寓里，她摆放了一满屋纪念品，时常回忆起她和法国优秀艺术家弗兰克带给她的美好岁月。

2月24日　亨德尔的过失（一）

1733年3月，乔治·弗里德里克·亨德尔的清唱剧《黛博拉》在伦敦首演。如果他不捅下几个和音乐无关的娄子的话，这场演出会让他赚得钵满盆盈的。

国王乔治二世和皇家成员悉数出席，他们都很喜欢这场戏，但威尔士亲王是个例外，无论他父亲喜欢什么，他偏要鸡蛋里面挑骨头。在这天的日记中作者写道，这场清唱剧很有艺术魅力、非常壮观。然而国王对《黛博拉》的赞美却为它留下了祸根，因为在1733年，国王乔治二世并不是一个受欢迎的人，他刚在德国汉诺威度完一个漫长的假期，在人们看来他似乎对英国没什么感情。

当时的首相罗伯特·沃波尔刚刚恢复了一项食盐税，正准备对香烟征税，还计划对酒类加税。与此同时，沃波尔减少了土地税，用大众的负担去讨好富人。

亨德尔对此没有任何警惕或顾虑，门票居然涨价。人们不能没有食盐、没有香烟或酒，但可以没有亨德尔。在提价后的第一个晚上，只有一百二十多名观众到场。大多数老顾客铆足了劲抵制他。亨德尔出来辩解说："剧场新设的灯光增加了成本。"人们报以嘲笑，退避三舍。

亨德尔的脾气变得暴躁起来，以至于每个歌手都对他敬而远之。亨德尔的一个歌剧剧本作者发表了一封公开信，信中说，亨德尔被扔进了阵阵发作的烦躁之中，"时常被疯狂的发作打断，他在癫狂中看见成千上万的

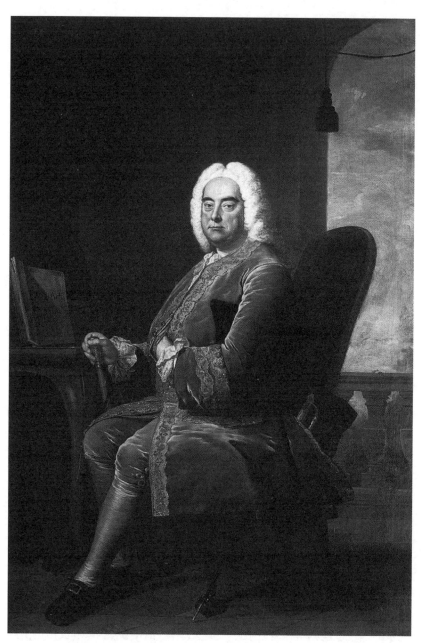

德裔英国作曲家亨德尔

歌剧魔鬼过来将他撕成碎片,然后他发表了一阵狂乱的、支离破碎的演讲,咕哝着'强壮的乞丐呀,刺客呀'等等"。

情况在好转之前,还会越来越糟糕。

2月25日　亨德尔的过失(二)

在写出清唱剧《黛博拉》之前,亨德尔没有写出过更辉煌的作品,但当《迪波拉》在伦敦演出时,那些曾经的铁杆支持者们开始抵制他。一个原因是票价近乎敲诈,另一祸根是一起意外事故——臭名昭著的"勃艮第葡萄酒事件"。

亨德尔曾经在布鲁克大街他的家里宴请一个名叫戈皮的风景画画家,这个画家为亨德尔几部最新的歌剧画过布景。他是威尔士亲王的画师。同时,他还是一个漫画家,对日益没落的讽刺艺术保持着热情。

在他们步行前去进餐的路中,亨德尔小心翼翼地解释,因为剧场的失败,他的钱几乎赔光,都住在救济院了,所以他们的晚餐将会很简单。晚餐果然很寒碜,他又为自己找借口,说自己要写作。他说他灵感突发,得赶紧把它写在纸上。戈皮坐在桌子上等他,等呀等,就是等不来。

后来,戈皮偶尔向窗户外看了一眼,发现亨德尔正在隔壁房间里。他正在享用一杯法国勃艮第葡萄酒,一个好朋友刚送了他一箱。戈皮也爱喝酒,他感到很受伤,拂袖而去,发誓用一个他能想到的最好手段来报复亨德尔。

不久,两幅臭名昭著的漫画传遍了伦敦。其中一幅叫《魅力四射的人面兽心者》。这幅漫画里,一只猪坐在被食物和美酒环绕的风琴前,猪的脸

正是乔治·弗里德里克·亨德尔。很快,这幅漫画就在英国各处转载。店主们一再加印。亨德尔成为当年的年度笑料。戈皮却成为像大卫一样的名人——他杀死了音乐巨物歌利亚斯[①]——那个敢于将票价涨到令常人望而生畏的家伙。

2月26日　托马斯爵士对付邻居

> 托马斯·比切姆爵士(Sir Thomas Beecham,1879—1961)
> 英国指挥家。

　　音乐制作是一种舒适的艺术形式,但托马斯·比切姆爵士发现,有时候这样的舒适却需要一点润滑剂。
　　一次,这位英国指挥家在澳大利亚旅行。他在旅馆里休息时弹起钢琴,用他那不算洪亮的嗓子模仿着瓦格纳的歌曲。大概午夜时分,墙上传来拍打声。托马斯爵士便走到隔壁房间,敲了敲门。
　　"别再毛骨悚然地吵了,都半夜啦!"他的澳洲邻居抱怨,"你还让人睡觉吗?"
　　托马斯爵士回复道:"无意打扰,现在还不到睡觉时间。"他又继续忽悠这个澳洲邻居,"过了午夜睡觉才合理。"
　　这个澳洲人不以为然:"你怎么指望一个人在这样该死的喧闹中睡得着?我还得起大早去工作呢!"
　　托马斯爵士还是和颜悦色地说:"朋友,我也得起大早,赶到布里斯班

[①] 引自《圣经》中大卫王战胜大力士歌利亚斯的著名故事,比喻以弱胜强。——译者注

交响乐团指导排练呢,那儿糟糕透了。来吧,你起来吧!你是个有文化的人,我们去吃点什么吧!"

这位斯文而执着的英国人一直在这个商人的旅馆门口逗留着,也许他实在让人无法拒绝,这个澳大利亚人穿着睡衣裤,懒洋洋地来到比切姆的套间,坐在那里,一幅怎么玩都可以的样子。托马斯摆开杯盘。他们喝着香槟,直到那人醉如烂泥,托马斯爵士才把他扛回了他的房间。

次日,那个澳大利亚人退房离开了。在离开前他给托马斯爵士留了一张便条,说他从来没有如此愉快过,悲叹自己怎么那么快就昏了过去。托马斯评价道:"澳大利亚人够沉的,但酒量还差点。"

2月27日　帕德雷夫斯基蒙难记

伊格纳西·简·帕德雷夫斯基(Ignacy Jan Paderweski,1860—1941)

波兰钢琴家、作曲家、政治家。主要作品:《塔特拉山区集》《月光奏鸣曲》等。

伊格纳西·简·帕德雷夫斯基是波兰伟大的钢琴家之一。一次,他逮住一个机会报复一个叫沃尔夫的代理商——这人曾经在他走向辉煌的奋斗过程中欺负过他。后来让他纳闷的是这笔旧账竟然没有了清。

事情发生在1890年的柏林。当时帕德雷夫斯基已经名动天下了,他将和杰出的指挥家汉斯·冯·彪罗合作表演他的钢琴协奏曲。沃尔夫的代理公司在欧洲是最有影响的。1889年帕德雷夫斯基曾经让沃尔夫安排

他的德国巡回演出,沃尔夫却断然拒绝了。几年前,沃尔夫一直是安顿·鲁宾斯坦的经理人,在鲁宾斯坦举办巴黎音乐会时,他甚至拒绝帕德雷夫斯基在大厅里出现。

现在,到了鲁宾斯坦柏林初演的前夕,沃尔夫邀请帕德雷夫斯基,要他加盟他的公司。沃尔夫没有提到以前的冲突,帕德雷夫斯基却哪壶不开提哪壶,然后断然拒绝了。"哦,那好吧!"沃尔夫笑道,"亲爱的先生,那是生意——生意归生意嘛!不要太当真。来吧,你一定会开心的!如果你来了,绝对不会后悔的!"沃尔夫郑重地补充道,"假如你的回答是'不',我必须坦率地告诉你,你会后悔的。"

次日,帕德雷夫斯基音乐会演出时乐队表现非常糟糕。演出一结束,帕德雷夫斯基就将此描绘为一场屠杀。但进一步的羞辱还在等着他。帕德雷夫斯基演奏一组独奏曲时,冯·彪罗就一直闲坐在钢琴旁边。在演奏舒伯特的《葬礼进行曲》时,冯·彪罗突然跳起来把他的椅子推转去,从舞台上跑了。这一下,帕德雷夫斯基再也撑不下去了,演出以惨败而告终。

莫非是冯·彪罗和沃尔夫串通一气,要毁了这场音乐会?帕德雷夫斯基没有查出来,但他意识到,舒伯特的《葬礼进行曲》恰好是自己柏林首演的葬礼!

2月28日　施特劳斯父子:有其父必有其子

　　约翰·施特劳斯(Johann Strauss The Elder,1804—1849)
　　奥地利作曲家、指挥家。主要作品:《拉德斯基进行曲》等。

| | | 奥地利作曲家、指挥家施特劳斯

小施特劳斯以"华尔兹之王"闻名于世,但在他之前,他的父亲也配得上这个称号。按照1833年一个现场目击者在维也纳的记述,当时的情况是这样的:

> 在那些被彩灯装饰一新的树下,在那些露天拱廊下,人们坐在无数的桌子旁吃着、喝着、交谈着、笑着、听着音乐。中间,一只管弦乐乐队正在演奏新的华尔兹。乐曲将人们的血液搅动得如同被狼蛛叮咬过一样沸腾。在花园中间的平台上,站着奥地利的现代英雄、奥地利的"拿破仑"——指挥家约翰·施特劳斯。
>
> 这个黑头发音乐家释放出来的能量也许很危险。他特别幸运的是,还没有审查制度来对付华尔兹音乐以及被它搅动起来的观念和情绪。
>
> 人群挤得水泄不通。姑娘们热情奔放,笑容满面,在活力四射的年轻人中穿行着,她们热乎乎地呼吸着,就像热带植物散发出芳香。
>
> 一根长绳将大厅中央的人群和跳舞的人分开,但这个障碍很不坚固。区分跳舞者的唯一办法是观看姑娘们的脑袋转来转去。成双成对的华尔兹舞伴们绕过任何妨碍了他们热情的障碍,没有什么能够阻止他们,即使非洲吹过来的滚滚热浪也枉然。
>
> 狂欢一直持续到凌晨,奥地利的"音乐英雄"施特劳斯才收起他的小提琴,回家睡觉,在梦中策划新的"战役"和次日下午的华尔兹主题。那些湿漉漉的舞伴们在维也纳夜晚闷热的空气里涌出来,咯咯地笑着,消失于四面八方的夜幕中。

2月29日　早熟的罗西尼

焦阿基诺·罗西尼是最成功的歌剧作曲家之一，但他三十七岁时就退休了。当时他在圈内已经很有资历了，事实上，罗西尼在他第二个生日后不久就开始创作那些名垂青史的作品了。

1804年夏天，罗西尼和两个叫莫里妮的表妹住在靠近拉文纳的乡村里。他们的房东是二十三岁的阿戈斯提诺·特罗西——来自一个富裕的农产品商人家庭。特罗西是一个业余贝斯手，他们觉得如果在一起玩音乐一定很有趣。罗西尼紧急应付，仅仅三天，他就为两个小提琴手、一个大提琴手和低音提琴手赶写出了一个系列六首奏鸣曲！

多年后，特罗西如此描绘这些演奏，他说其他人"弹得像狗一样糟"，自己则"谢天谢地，还不是最糟的那条狗"。在保存下来的唯一的一份手稿中，他说这些作品是"六首惨不忍睹的奏鸣曲"。

音乐机构几乎从开始就知道这些奏鸣曲的存在，然而多年过去了，它们一直下落不明。1954年，当罗西尼的原始手稿出现在华盛顿国会图书馆时，大多数专家还猜测这些乐稿早被毁掉了。

虽然罗西尼第一个对这些奏鸣曲嗤之以鼻，也极有可能在多年后将其修改润色，但这些作品已经透露出这位年轻的作曲家有多早熟。实际上，从日历上看，罗西尼刚过了两岁生日就写下了这些东西。罗西尼出生于1792年2月29日，他的第一个生日直到1796年2月29日才到。因为

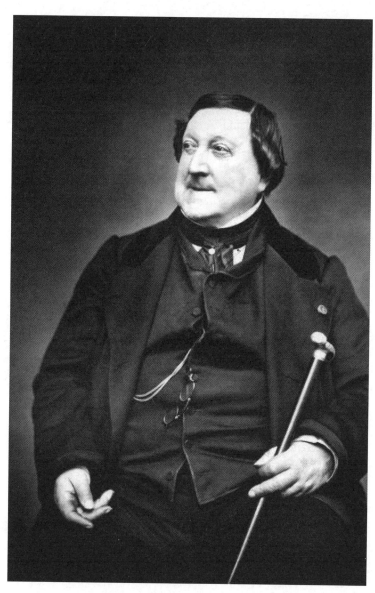

||| 意大利作曲家罗西尼

1900年是一个无法被四百整除的年份,不是闰年,所以这位作曲家的第二个生日1804年才到,也就是说,这些美妙而有长久生命力的奏鸣曲是在罗西尼十二岁的几个月前完成的。

3 月

3月1日　格鲁克:再来一遍!

克里斯托弗·维利巴尔德·冯·格鲁克(Christoph Willibald von Gluck,1714—1787)

德国作曲家。主要作品:歌剧《阿尔赛斯特》《德梅特里奥》《牧人王》《泰莱马科》《梅兰岛》《帕里德与爱莱娜》等。

克里斯托弗·维利巴尔德·冯·格鲁克对音乐如此专注,以至于他对音乐以外的事情一无所知。18世纪70年代,他的画家朋友约翰·克里斯蒂安·曼里奇描绘了一次在巴黎的排练:

每天上午9点到中午,格鲁克都参加自己所写的歌剧的排练。排练完毕,他总是和太太在一起。此刻他已经因为排练累得汗流浃背了。格鲁克太太一句话也不对他说,就摘掉他的发套,用毛巾给他擦汗,然后给他换衣服。直到吃饭时间,格鲁克都直挺挺地躺着,一言不发。

在一次排练时,尽管歌剧的序曲和三分之二内容都过关了,格鲁克还是找到了一千多个地方"从头再来"了二十多次。当排练第三部分时,格鲁克像一个着了魔的人,从乐团一头跑到另一头。有时候,小提琴手是犯错的嫌疑犯,有时候是贝斯,有时候又是管乐器、中提琴,等等。

格鲁克打断他们,用自己想要的表情唱出该片段,乐师们则拿着

| | | 德国作曲家格鲁克

小提琴和其他乐器对着他的后脑勺张牙舞爪。

在这些事件中,有一次格鲁克也被卷进去了。当他监听演奏时,贝斯手出了个错。格鲁克摆头太快,以至于他那又老又圆的假发套都兜不住了,一下掉到地板上。完全沉醉于音乐的格鲁克竟然浑然不觉,只顾看着那个头号女高音。女高音则一脸夸张的严肃,用两根手指将假发从地板上捡起来,伸开另外的手指,将假发戴到格鲁克的头上。

格鲁克莫名兴奋,又要求大家:"再来一遍!"

3月2日　科雷利被人下绊子?

阿尔坎罗杰·科雷利(Archangelo Corelli,1653—1713)
意大利小提琴家、作曲家。主要作品:《教堂奏鸣曲式三重奏》《室内乐奏鸣曲式三重奏》《宗教体裁奏鸣曲》《室内乐体裁奏鸣曲》《乐队协奏曲》等。

真实还是传说?不是真的,就是假的。一个关于阿尔坎罗杰·科雷利的故事传了一代又一代,从科雷利时代一直传到现在。这个故事大约发生于1709年,当时的指挥家和小提琴家阿尔坎罗杰·科雷利正处于事业的巅峰。故事的发生是这样的——

那不勒斯国王邀请科雷利去为他演出。据称科雷利很害怕,不想去,但最后被说服了。于是他从罗马前往那不勒斯。由于没有时间和国王乐队排练,科雷利很紧张,但他还是同意和乐队合演一首他的协奏曲。令科

雷利大为惊讶的是,国王乐队的乐师拿科雷利的乐谱一看,就熟练地演奏起来,和科雷利自己千锤百炼过的乐队不分伯仲。

接着,他们忽悠科雷利为国王演奏一曲奏鸣曲。国王觉得这个乐章缓慢、冗长和拖沓,科雷利还没有演奏完就退场了。后来,科雷利被要求当着国王的面,在亚历山德罗·斯卡拉蒂指挥的假面剧演出中第一个出场。科雷利觉得斯卡拉蒂的小提琴部分很难把握。他在一个高F调音符处被磕绊住了,却听到国王的小提琴手此处演奏得很从容,他紧张得发抖。之后,他们开始表演一首c小调歌曲,科雷利从C大调开始。斯卡拉蒂眉飞色舞地说:"重来!"而科雷利还在继续弹着C大调,直到斯卡拉蒂提高声音,让他找准了调子。

18世纪英国音乐历史学家查尔斯·伯尼描绘了这个故事的结局:"可怜的科雷利设想他在那不勒斯留下的耻辱和糟糕印象,他如此窘迫,不声不响地溜回了罗马。"

不论真假,这个故事暗示了在那个音乐家们你死我活的竞争的年代,肯定有人对伟大的音乐家之一的阿尔坎罗杰·科雷利下了绊子。

3月3日　　小提琴革命家布洛涅

约瑟夫·布洛涅(Joseph Boulogne,1745—1799)

法国作曲家、小提琴家。主要作品:数十首乐曲,包括小提琴协奏曲、钢琴鸣奏曲、弦乐复奏曲等。

约瑟夫·布洛涅是18世纪作曲家,也是当时最好的小提琴家之一。

时代使然,他将音乐搁置一边,去开展革命活动。

约瑟夫的父亲是法国的一名政府官员,母亲是加勒比岛国瓜德卢普的非洲裔。他们一度居住在海地,大约在约瑟夫十岁时全家移居巴黎。约瑟夫的生活发生了天翻地覆的变化,那些绅士们热衷的东西,年轻的约瑟夫样样在行——骑马、跳舞、游泳、溜冰。他还成为欧洲最矫健的击剑手之一。

尽管约瑟夫最初是跟他父亲种植园里的管家学的小提琴,但他这时已经进入高级音乐圈,他极有可能和大作曲家让-麦瑞·里可莱切磋过。到1769年,约瑟夫作为乐队小提琴手参加了由弗朗索瓦·约瑟夫·戈赛克指挥的演出。1772年,他举办了他的首场小提琴独奏音乐会,作品都是自己创作的小提琴协奏曲。小提琴演奏需要非凡的技艺,但约瑟夫凭借自己精湛的技术和表现力征服了听众。一年内,他就成为法国最好乐队之一的指挥。在18世纪70年代,他继续谱曲创作。他的弦乐四重奏是他在法国创作的最早同类作品之一。

1789年,当法国大革命爆发时,约瑟夫·布洛涅——当时叫切瓦利尔·圣-乔治,和年轻的共和党人并肩奋斗。他们在法国北部组织了一支军事力量。在那个风云变幻的岁月里,圣-乔治曾经遭受冤情。他被诬告浪费军饷,被解除指挥权,投入监狱。当圣-乔治获释后,他立即前往他的故乡海地——那里,爆发了一场奴隶起义。

1797年,圣-乔治重返巴黎。他原本准备重操旧业——搞音乐,但却没有如愿。两年后,他几乎不名一文,在贫穷中告别人世。

3月4日　　帕德雷夫斯基一举成名的恶作剧

有些音乐作品来自灵感,有些作品是为了挣钱。伊格纳西·简·帕德雷夫斯基创作的小步舞曲,却是为了一个恶作剧。

一个名叫恰卢宾斯基的老医生和二十六岁的帕德雷夫斯基成了忘年交,他常常邀请这个年轻的钢琴家去他在华沙的家里做客。这个医生和他的一个作家朋友总是一成不变地让帕德雷夫斯基演奏莫扎特的曲子。帕德雷夫斯基对这种非莫扎特作品莫属的做法疲倦透了,于是决定终止这种情况。他回家后即兴创作了一首和莫扎特风格相仿的小步舞曲。

第二天晚上,他出现在医生家里,急切地等待着例行的邀请。果真,这个黄金时刻很快就来到了。

"你不弹点莫扎特的曲子吗?"大夫问道。

帕德雷夫斯基欣然答应了,坐了下来弹他的小步舞曲。"啊,莫扎特!"医生叫起来,"多美妙的曲子!告诉我,帕德雷夫斯基,现在活着的,还有谁能够写出如此美妙的音乐呢?"

面对这个意外的夸奖,帕德雷夫斯基笑了起来。他说:"有啊,远在天边,近在眼前——这曲子是鄙人写的!"

刚开始医生和他的朋友对他们被愚弄感到很恼火,那晚的莫扎特音乐会戛然而止。但几个晚上后,他们要求听听地道的莫扎特,又要求再听听这首小步舞曲。很快,这首小步舞曲就成了"莫扎特之夜"的保留曲目。不久,帕德雷夫斯基意识到,那首小步舞曲将会让他成为一个受欢迎的作曲家。果然,这个想法很快就应验了。

3月5日　"圆舞曲之王"的混沌岁月

有这样一个流传很久的故事,也可能部分是虚构的。

首先映入眼帘的是一支失魂落魄的农民行进队伍,他们在为生活而挣扎。在罗马尼亚和匈牙利的一些地方,盗匪猖獗,无处不在,而看起来最危险的一群人,却是这支队伍。

其实,他们是一支由三十四个年轻的音乐家组成的、陷入窘境的难民队伍。因为无力支付欠款,在一次演出时他们的乐器几乎全被收走了。他们还卖掉一些小提琴,用钱买来几把锈迹斑斑的手枪——尽管他们没办法搞到弹药。他们满怀希望地从维也纳向东而行,结果音乐厅空空如也,很快钱包和肚子都空瘪了。现在他们破产了,看上去破破烂烂,没有一个小旅馆的店主愿意为他们提供一个地方演出。

冬天到了,一队士兵护送车队翻越喀尔巴阡山去瓦拉几亚的边远地区。乐队把乐器放在一辆拉干草的敞篷马车上,和他们同行。路上,乐师们造了十九岁乐队领队的反,发誓不再走一步。

"我们必须渡过难关!"领队严肃地说,"我们必须风雨同舟,一个也不能丢下!我们找个最近的城镇做告别演出,然后分掉钱,无论如何我们也能够回到维也纳。"

他们终于七零八落地到了布加勒斯特。准备在那里多演几场,大挣一笔。然而,他们的美梦被大打折扣。乐队领队不可救药地引诱了当地的一个美妇人,她洗衣女工的房子成了他们幽会的场所。不幸的是,有一次

被美少妇的丈夫和六个仆人逮了个正着,这个魅力十足的领队被一顿暴揍。

这个被气晕了头的丈夫,他是否知道那个被他赶出城市的年轻人的名字?也许他不知道,但后来这个名字他一定如雷贯耳,因为短短几年内,几乎整个欧洲都拜倒在这个年轻人的魅力中——每当他们跳起华尔兹,约翰·施特劳斯的大名如雷贯耳。

3月6日　西贝柳斯的暧昧荣誉

让·西贝柳斯(Jean Sibelius,1865—1957)

芬兰作曲家、民族乐派代表人物。主要作品:交响诗《芬兰颂》、交响曲《土奥涅拉的天鹅》、小提琴协奏曲《萨加》《忧郁圆舞曲》,以及为莎士比亚戏剧《暴风雨》的配乐等。

让·西贝柳斯的心情一定很复杂。瑞典为沙皇尼古拉二世加冕仪式举行庆祝活动,他被指定写一首康塔塔曲献给这个隆重的场合。对于一个年轻的作曲家而言,这是个很难得的机会;然而作为一个芬兰的民族主义者,西贝柳斯却又不愿意为这位长期在芬兰头上作威作福的太上皇歌功颂德。

芬兰的庆祝仪式在赫尔辛基的一个大学校园里举行。和西贝柳斯一样,学生们并不喜欢沙皇尼古拉,但依据惯例,沙皇是这所大学的校长,所以学生们被召集起来,向沙皇脱帽致意。在这个仪式中,他们唯一的安慰是能够听到芬兰这位最好作曲家的新作品。

芬兰作曲家西贝柳斯

西贝柳斯那嘹亮的、催人奋进的音乐开始了,但这并非西贝柳斯的初衷。小号手将他的乐曲拼凑起来吹,又开始吹奏一些根本不是出自西贝柳斯之手的音符,随后进行即兴演奏。这时,小号手就像喝醉了。本应肃穆的仪式变成了一场闹剧。西贝柳斯虽然肯定对此担惊受怕,但肯定也和学生们分享了这个隐秘的快乐——往这个让人憎恶的沙皇的加冕仪式里掺入一些杂音。

五年后,即1894年,西贝柳斯再次和俄国沙皇杠上了。为了配合爱国场景的再现,他写了一系列乐曲,最后的一首曲子呐喊为芬兰自由而振作起来。俄国沙皇当局禁止继续演出该曲目,曲子却传到了德国,在那里被叫做《祖国》,在法国被叫做《爱国》。当西贝柳斯试图在俄国沙皇控制的拉脱维亚演出时,当局坚持使用温和而乏味的"即兴演出"作为曲名。但很快全世界都知道了,这首曲子就是《芬兰颂》。

3月7日　普契尼蒸发掉的歌剧

创作一部歌剧需要作曲家和剧作家大量的时间和精力。至于收益,当然,首先是歌剧要取得成功,至少是要上演。但在贾科莫·普契尼创作的生涯中,居然有一次,作曲家和剧作家创作的作品轻易地被蒸发了!

就在普契尼的歌剧《曼侬·列斯科》成功不久,他和一个叫乔万尼·维加的剧作家合作一部名为《卢普》的歌剧。这是个西西里的故事,无论是出品者还是年轻的普契尼,都一致认为这将是一部精彩绝伦的歌剧。普契尼渡海来到西西里,和作者见面。二人一拍即合,甚至在歌剧细节上也达成一致。普契尼踌躇满志地回家了。

在返程途中,普契尼巧遇理查德·瓦格纳的继女。普契尼对她说起了这个新歌剧计划,还做了一些描述。该女士却建议他设法拿出一些新的想法。二人快分手时,普契尼的歌剧计划就支离破碎了。

在创作关于玛丽·安托瓦内特皇后①题材的前景很好的歌剧时,普契尼的情况就更为糟糕。刚开始时,剧作家雷吉·伊利卡拿出了一个宏大的、跨越十四集的剧本,当他和普契尼着手合作时,普契尼进行了减缩,不到一个月,剧本只剩下八个场景。

接下来,在普契尼的压缩和删节下,剧本只剩下了三幕。戏的高潮设置在结尾处的监狱那场戏,这对于一个歌剧而言还算可以接受。剧作家毫无疑问地认为,他们终于不会再删了。

但是,普契尼随后又删了另外两幕,将剧作家几个月的心血一刀就"咔嚓"了。这个剧作家是有名的牛脾气,他对普契尼的出品商,对普契尼、对玛丽皇后,以至于对艺术挨个儿发泄了不满。到了这个份上,显而易见的是,歌剧《玛丽皇后》已经完全从人间蒸发了。

3月8日　　泰勒遭遇肤色歧视

塞缪尔·科尔里奇·泰勒(Samuel Coleridge Taylor,1875—1912)

英国作曲家、指挥家。主要作品:《小提琴协奏曲》《非洲曲调交响变奏曲》等。

① 即玛丽·安托瓦内特(Marie Antoinette,1755—1793):法国末代皇后,路易十六的妻子,死于法国大革命中。——译者注

塞缪尔·科尔里奇·泰勒是一个西非人和英国女士的儿子,三十岁时成为世界闻名的作曲家和指挥家。1904年秋天,他在美国开始火车巡演,吸引了成千上万的观众。但美国有一件事情让他困扰,他返回伦敦后,对一个采访者谈了此事:

 一旦人们发现我是英国人,他们的态度就很不一样。当然,刚开始时,他们还不能谅解像我这样的有色人种,没有美国北方人的浓重鼻音。我对所有的有色人种感到难过。我曾耳闻他们遭遇的种种悲惨故事。我遇到一个年轻的有色人种女士,她有很好的教育背景和很高雅的品位,但她在华盛顿州南部旅行时却被赶出了火车车厢。而在另一列行驶于华盛顿南部的列车上,有色人种和白人被隔离开了。

 还有其他恶行也公然发生,完全没有人过问或纠正。试想一下,如果受到侵害的是白人又会怎么样?当我去塔斯克吉①时,我将会坐布克·华盛顿先生的私人车厢,我将因此而避免被羞辱的命运。迄今为止,对我来说最悲哀的是——在那些受过良好教育、心地善良的黑人和那些懒散而不太文明的有色人种之间,仍然有一些歧视。关于这一点,请理解我,我是从一个英国人的角度来看问题的。事实上,没有英国人能够理解这个问题,这太微妙了。

在从华盛顿州向芝加哥的旅行中,科尔里奇·泰勒发现,在美国铁路客运中还有那么一种平等。"这就是人的生命。"他评价道,"可是在旅途中看起来却很低贱。这类不幸的事件,我就碰巧遇过三次。对铁路人员和铁路机车显示出的那点微不足道的同情,我自然乐观不起来。"

① 位于亚拉巴马州。——译者注

3月9日　斯克里亚宾美国逃债

> 亚历山大·斯克里亚宾（Alexander Scriabin，1871—1915）
> 俄国作曲家、钢琴家。主要作品：交响乐：《第一号交响曲》、管弦乐《喜悦的诗》《普罗米修斯》等。

1906年，欧洲移民成群结队地涌向美国寻找新的机遇。俄国钢琴家、作曲家亚历山大·斯克里亚宾也加入进来，他有两个目的，除了碰碰运气，还想将以前的麻烦甩掉。

斯克里亚宾眼前最大的困难是财政危机。他和一个合作伙伴、作曲家阿纳托·利亚多夫分道扬镳，他曾想以近乎侮辱的低价收购斯克里亚宾的短钢琴曲。

一个音乐学院的朋友说服斯克里亚宾到美国走一趟。

斯克里亚宾在卡内基大厅举办了钢琴音乐会，并在辛辛那提、芝加哥和底特律小有斩获。

收入有些让人寒心。他想摆脱（至少暂时摆脱）他情人塔蒂娅娜·斯洛泽尔，这个女人变得越来越飞扬跋扈。

斯克里亚宾曾经尽其所能劝说塔蒂娅娜不要到美国去找他。他警告她，如果她来美国，他们刚出生的第二个孩子将会挨饿。他告诉她海洋航行如何可怕，他还用作家马克西姆·高尔基的故事阻止她。塔蒂娅娜还是不顾一切地来到美国找他，竟然不知什么原因，这一对夫妇却没有被驱逐。

尽管斯克里亚宾不会讲英语,他的经理人还是安排他接受了新闻界的采访,亲自回答了所有问题。当斯克里亚宾看报纸报道时,他发现记者们引述的那些所谓他的话,他压根儿就没说过。

"我不知道人们是否因为我的音乐而需要我。"斯克里亚宾评论道,"然而,无论在哪里我都成功了,美国人热衷于大功告成之后大张旗鼓、闹闹哄哄的场面。"

在一个更正规的发言中,斯克里亚宾对美国做出了不痛不痒的赞扬,他宣称:"美国给我留下了很好的印象,我认为,欧洲人非常幼稚而片面地评价美国。美国人远不是普遍认为的那样,在艺术上感觉迟钝,没有艺术才能。"

亚历山大·斯克里亚宾带着极少量的美元、欠下大量的债务,离开了美国。

但至少,他将以前的困境拖后了几个月。

3月10日　韦伯的希望和担忧

卡尔·玛利亚·冯·韦伯年满三十岁时开始在事业上安顿下来,同时开始社会活动。1817年3月10日,他在德累斯顿给一个朋友写了这样一封信:

> 很久以前我就该给你写信,告诉你我被指定为《萨克森之王》的指挥和德国本地歌剧的指挥,但我实在是太忙了。无论如何,我在这里安顿下来了。我所有的旅游计划都泡汤了,当然,我可以休年假,但如果我在秋天结婚了——如果不出意外的话,我将更难离开这个

爱巢了。

　　到这里后,我需要克服很多挫折感和针对我的阴谋。好几次,我都在再次逃离的边缘徘徊,但那些人最终发现,他们在和一位独立自主、权利不容别人践踏的人打交道。现在,一切顺利。那些不爱我的人,至少还惧我三分。

　　我很快会着手我新歌剧的工作,为我执笔的是大诗人弗里德里希·肯德。这就是《亨特的新娘》——一个罗曼蒂克、心醉神迷、美妙绝伦的作品。在很大程度上,我过着孤独、也许是忧郁的生活,因为即使我有很多熟人,即使我被人尊重,却缺乏一个知己,没有一个朋友和我交谈音乐,实在让人悲伤。

　　我的任期只有一年,这是惯例。虽然从未听说过没有终生雇佣制这回事,但我知道我的运气太好了,好到我都感到紧张,但我信得过自己,不至于紧张得发抖。尽管在将来,我要照料的人不仅是我自己。现在,我把未来的岳母大人也安置好了,她将到梅茵兹她儿子那儿去。我每年给她一百泰勒,以便让她在家里过上安宁的日子,这点钱还是值得的。

不到四年,冯·韦伯就凭借他的歌剧《魔弹射手》红遍了德国。

3月11日　　枪口下的音乐会

　　乔治·安塞尔(George Antheil,1900—1959)
　　美国钢琴家。主要作品:《飞机奏鸣曲》《机械芭蕾》以及六部交响曲等。

钢琴家乔治·安塞尔对于音乐会搞成一场乱子早已习以为常了。不过,他形成了一种习惯——以一套超现代作品来结束每场音乐会。然而,为了让别人好好听他的音乐,他竟然采用危险手段。

就像20世纪20年代很多美国艺术家一样,乔治·安塞尔也跑到欧洲去开拓自己的事业。他的行程包括那些前奥匈帝国的城市。安塞尔在第一次世界大战时做过飞行员,和奥匈作过战,他现在却小心翼翼地将此经历隐藏起来。鉴于对他的音乐的争议以及战后政治的不稳定,安塞尔别无选择——他将一支口径为三十的自动手枪塞进左腋下的丝质手枪皮套里,随身携带着。

安塞尔在布达佩斯的第一场音乐会以暴力收场。第二次演出时,安塞尔在台上走着、鞠躬,说着:"观众们,请把门关上、反锁上好吗?"一旦他们同意了,他就拔出手枪放在斯坦威牌钢琴上,然后音乐会开始。这样一来,他弹奏的每一个音符,观众都烂熟于心。

但在慕尼黑就不那么容易了。1922年3月,音乐会代理公司收到一张条子,这样说道:"如果美国钢琴家尝试在慕尼黑音乐厅演奏法国音乐,将会挨炸弹。"

安塞尔问这是谁干的,代理公司毫无疑问地说:"这是一帮叫做民族社会主义党的小流氓,他们的头儿是一个奥地利疯子阿道夫·希特勒。"安塞尔简直疯了,居然坚持演出。要知道,他那支口径三十二的手枪可派不上多大用场。安塞尔就用别的东西给自己壮胆——半瓶红酒。接下来的事情他还算清楚,他要演奏开场曲——巴赫的《e小调逃亡曲》。

次日,慕尼黑的评论家们观察到,安塞尔以不寻常的冷静和零度感情演奏了巴赫的音乐。他们还注意到,余下的演出,勉强可以接受。这之后,安塞尔再也没在音乐会前喝任何东西。

3月12日　勃拉姆斯寻觅诤言

约翰内斯·勃拉姆斯(Johannes Brahms，1833—1897)

德国作曲家。主要作品:《女中音狂想曲》《德意志安魂曲》《小提琴协奏曲》《第二钢琴协奏曲》《海顿主题变奏曲》以及四部交响曲等众多作品。

约翰内斯·勃拉姆斯不喜欢虚伪的奉承,但他有时候会赶很远的路程,请教、听取关于他作曲和演奏的意见。

作曲家卡尔·戈德马克在其自传中提到,他应邀去一座房子听两部勃拉姆斯的作品——一部钢琴三重奏、一部弦乐五重奏的初演。演奏后,几乎每个人都上前赞美勃拉姆斯一番。由于戈德马克知道勃拉姆斯不会拿这些礼节性的恭维当回事,当时也就没说什么。次日早晨,勃拉姆斯邀请戈德马克和他一起步行去拜访一些朋友。当他们沿着一座山梁到达森林边沿时,戈德马克意识到,勃拉姆斯邀请他散步是为了听听对他的曲子的真诚评价。

来到朋友的房前,他们看见晨曦中所有的门都敞开着,却一个人影也没有。戈德马克和勃拉姆斯走进乐室。在钢琴上,他们看见卡尔·车尔尼的一卷技巧练习曲《速度流派》,这是让很多勤奋学生畏惧的练习曲。勃拉姆斯坐下来,用不同的音阶弹奏了第一首练习曲。他将作品改头换面,重新诠释一番。当他琢磨着如何往下弹时,将一些音符弹了三次。

||| 德国作曲家勃拉姆斯

这时,一个女人的声音从另一个房间传来:"嗨,弗兰兹！你在干什么？弹慢点呀！"

勃拉姆斯弹得更快了,乱七八糟的更难听了。

"弗兰兹,你连奏得太可怕啦！"女人的声音传来,"你为什么要弹升F调？应该是FF调,再慢点！"

勃拉姆斯不理睬,弹得更乱了。

"够啦！"那个女人说,"你以前弹那么好,真气死我啦！"

她冲出房间来,想找到那个琴童,迎接她的却是两个大作曲家的爽朗笑声。

在回家的路上,勃拉姆斯心情出奇的好,戈德马克利用这个机会向他提出了自己当天的第二个真诚评价——他如何喜欢刚刚谱写的三重奏和五重奏。

3月13日　　奥芬巴赫炮制《月球之旅》

雅克·奥芬巴赫(Jacques Offenbach,1819—1880)

法国作曲家、大提琴家。主要作品:轻歌剧《肯肯舞》《地狱中的奥菲欧》《美丽的海伦》《格罗什坦公爵夫人》、浪漫歌剧《霍夫曼的故事》等。

这是一个非常受欢迎的题材——科幻题材。科幻音乐出自法国顶尖轻歌剧作曲家雅克·奥芬巴赫,而科幻文学则来自"科幻之父"儒勒·凡尔纳。法国的舞台上从来没有见过像《月球之旅》这样的作品。

法国作曲家、大提琴家奥芬巴赫

19世纪70年代的普法战争让法国充满沮丧,国家在寻找新的希望。那些顶尖的思想家们开始求诸科学题材。一个作家认为,被汽灯点亮的街道和宽阔的干道比任何道德说教更能减少犯罪。一时间,科技成了法国的香饽饽。

豪华哑剧《月球之旅》以一种匪夷所思的方法表现出来。制作人制造了一个巨大的、当时最先进的月亮浮雕模型,将它树立在剧院正面明亮的泛光灯里。这部哑剧第一幕最出彩的地方是一架将月球旅行者射上天的大炮,这架大炮非常大,大到安装在山上,跨越山谷、城镇和河流。

第二幕的布景非常怪异,是一处月球地貌,有一棵烟草树,几秒钟就开花了。

在第四幕,月球旅行者们被判罚到月球内部服苦役。一阵轰隆轰隆的雷鸣声,土地颤抖,熔岩四溢,烟雾弥漫。一个旅行者在一块巨岩里躲避,一团火球击中岩石,火焰向空中反射出去。灰烬下雨一样降落下来,被烧毁的火山岩层历历在目。然后灰土越来越多,直到遮天蔽日。

至于奥芬巴赫的音乐,可谓尽善尽美,达到了吸引、娱乐观众的效果。最值得一提的是一个例外,即儒勒·凡尔纳本人,他觉得一点也不好玩,考虑起诉奥芬巴赫剽窃了他的创意。

3月14日　　海顿风靡英伦

约瑟夫·海顿曾经在伦敦巡演三个月,受到英国观众热捧。1791年3月14日,他用意大利语给一个在维也纳的朋友写了一封信:

> 因为音乐会和歌剧,我非常忙碌。我一直被联票音乐会缠得脱

不开身。由于国王还没有给我们颁发演出许可证,我们的歌剧还没有开演。歌剧经理准备将它以联票音乐会的方式上演,因为如果不这样他就会损失两万英镑。我不会有任何损失,因为我在维也纳的账户已经进账。

我的歌剧《哲学家的心灵》将于5月底上演。我已经写完了第二幕,还有五幕,最后两幕很短。为了让观众到剧场看歌剧和芭蕾舞,剧院经理想出了一个妙招:几天前就安排化妆排练,就像正式开演一样。他将四千余张票分发出去,结果观众来了不下五千人。

帕伊谢罗的歌剧《皮耶罗》非常成功。唯独他们的首席女歌星是一只蠢天鹅,我的歌剧里不会使用她。芭蕾绝对一流。现在,我们就等国王一句话——"同意"还是"不"。假如我们的作品上演,我们的竞争对手将不得不关门大吉,因为他们阉割了的男歌手和首席女演员实在是太老了,他们的歌剧吸引不了任何观众。

在萨罗姆先生的首场音乐会中,我设计的一支新的交响乐曲引起了轰动。他们不得不重复柔板乐章——这种情况从未在伦敦出现过。从英国佬的口中听到这样的赞扬意味着什么,你尽可想象!

3月15日　　拉赫玛尼诺夫:噩梦般的处女作

谢尔盖·拉赫玛尼诺夫(Sergei Rachmaninoff,1874—1951)

俄国指挥家、低音提琴家、作曲家。主要作品:《帕格尼尼主题狂想曲》《死之岛》《钟》《第二交响曲》以及《前奏曲》二十四和浪漫曲《春潮》等。

对于一个作曲家而言,《第一部交响乐》有可能是一场噩梦。谢尔盖·拉赫玛尼诺夫花了很长时间才从中恢复过来。

他对自己的交响乐作品志满意得,自信到了自负的地步。他曾经为谢尔盖·塔涅耶夫弹奏过一次钢琴版本的交响乐曲,塔涅耶夫并不满意。谢尔盖·拉赫玛尼诺夫毫无顾忌地将曲子以五百卢布的价格卖给了出品商。拉赫玛尼诺夫确信,一条全新的音乐大道向他敞开了。拉赫玛尼诺夫还带着交响乐到圣彼得堡去演出。在排练时,拉赫玛尼诺夫被两件事弄得痛苦不堪。首先,这部交响乐演奏效果很糟糕,漏洞百出。

"对不起!"指挥尼古拉·里姆斯基-科萨科夫说,"我一点也不觉得这首曲子有什么好的。"

1897年3月15日,当初演时间来临时,拉赫玛尼诺夫越发不安。一次,他离开乐室,躲到太平门。他在那里蜷缩着,不想听见他的交响乐,他后来将此形容为"我一生中最痛苦的时刻"。拉赫玛尼诺夫不堪杂音折磨,就用手指塞着耳朵,一边不断问自己:"怎么会这样?"

当交响乐最后一个和弦结束,拉赫玛尼诺夫惊慌失措地跑到街上。他在风中、雾中徘徊着,直到完全冷静下来,才出席为他举办的餐会。但整个晚上,他对自己崩溃的自信最有自知之明。

伤心事还没有完呢。作曲家和评论家西撒·居伊在《圣彼得堡新闻》上发表文章称:"如果地狱里有音乐学院的话,那么拉赫玛尼诺夫会以他的交响乐获得最高奖项。他为我们奉献了如此穷凶极恶的噪音。"文章结束时,西撒·居伊甩出了最为刻毒的话,他说,这部不走运的交响乐已经被编上了十三号的标签[①]。

① 在西方文化中,十三为不吉利数字。——译者注

3月16日　格什温的早年挫折

乔治·格什温（George Gershwin，1898—1937）

美国作曲家、钢琴家。主要作品：爵士乐《蓝色狂想曲》、管弦乐曲《一个美国人在巴黎》《第二狂想曲》《古巴序曲》、歌剧《波基与贝丝》等。

乔治·格什温成名很早，但他初出茅庐时依然遇到过让他窘迫的时刻。

二十一岁时，格什温写了一首名叫《斯万尼河》的钢琴曲，被一支乐队改编后在纽约议会大剧院首演。合唱团六十名女孩穿着浅口便鞋，她们的便鞋上有小灯泡，随着音乐节奏闪烁。格什温逛到剧院外大厅里，想看看有多少散页乐谱被观众取走，结果寥寥无几。

格什温眼界更高，锁定一首叫《哦，我的土地》和迈克尔·E.罗克指挥的抒情作品。格什温化名参加了一个由《纽约美国人报》资助的大型竞赛。竞赛评委都是音乐界的头面人物，如约翰·菲里普·索萨、约翰·麦考马可、艾尔文·柏林。一等奖奖金是让人怦然心动的五千美元。他们颁给格什温的奖金最少——可怜巴巴的五十美元。

同一年，格什温写了一首《弦乐四重奏摇篮曲》。这首摇篮曲的特色是雅致的多声部写作、出奇的和声、抑扬顿挫的旋律。1923年几个月时间内，格什温受尽了他的和声学老师鲁宾·戈德马克教学规则的折磨。他将四年前的曲子除去灰尘，让戈德马克看。戈德马克还以为这是一首新作，

美国作曲家、钢琴家格什温

对他的创意大加赞赏。"不错!"他告诉格什温,"很好,我可以看出来,你已经从我这儿的和声课获益匪浅。"其实在长达半个世纪的时间里,这首摇篮曲既没有发表,也没有演出过。

至于《斯旺尼河》,很快就流行起来了。一次,格什温在纽约一个歌唱家朋友的聚会上演奏他的作品。当他开始演奏《斯旺尼河》时,一个叫艾尔·乔尔森的歌唱家拿起来就唱,一唱就红遍了全世界。也许乔尔森一直在用他那句名言将格什温介绍给全世界:"他最好的作品你压根儿还没听到呢!"

3月17日　费尔德报复冷血师傅

约翰·费尔德(John Field,1782—1837)

爱尔兰钢琴家。夜曲的始创者,率先将"夜曲"作为钢琴作品的一种创作方式。

这位年轻的爱尔兰钢琴家和当时最著名、最成功的钢琴家一起游历,却过得很不开心。

他的名字叫约翰·费尔德,当时在欧洲巡演穆齐奥·克莱门蒂①的新钢琴作品。不久,他就依靠自己的努力,成为当时最知名和最优秀的教师、表演家、作曲家之一。但在1802年时,二十岁的约翰还受庇于抠门的克莱门蒂门下。

① 即 Muzio Clementi(1752—1832):意大利作曲家、钢琴家、指挥家、乐器制造商。——译者注

克莱门蒂在巴黎找了两间最便宜的房子租住下来,住处前有一个内院。在那里寄宿了惨痛的几个月后,他们千里迢迢赶往俄国的圣彼得堡。天气越冷,克莱门蒂反而越抠门。年轻的约翰把帽子弄丢了,但等了好几个月克莱门蒂才给他换了一顶。克莱门蒂说买厚衣服毫无必要,因为一旦他们离开俄国,衣服就派不上用场了,所以约翰走在俄罗斯大雪纷飞的街上时,竟然连个外套也没有。

一次,德国小提琴家、作曲家路易斯·斯波尔到他们下榻的旅馆找他们,发现约翰和克莱门蒂二人满胳膊肘肥皂沫——原来师徒俩正忙着做每周的大清洁呢!克莱门蒂为了不失面子,就建议斯波尔也应该向他们学习。他说,圣彼得堡的洗衣女工收费高得离谱,衣服还会被她们弄坏。

克莱门蒂和贵族学生在一起的时间越来越多,却留下约翰自己照料自己。他靠微薄的伙食津贴在当地市场采购,过着紧巴巴的日子。终于有一天,约翰忍无可忍了。他呼朋唤友二十多人到家里大快朵颐一顿,却设法让克莱门蒂买单。

第二天,当克莱门蒂收到催账单时,师徒二人几乎大吵了一架。不久,克莱门蒂找借口离开了圣彼得堡,将约翰丢在那儿,不管不顾。不过,这个时候的约翰已经凭他的才华给很多富人顾客们留下了深刻印象,约翰在圣彼得堡度过了他的余生,温暖而惬意。

3月18日　丹第面对忠言逆耳

文森特·丹第(Vincent d'Indy,1851—1931)

法国作曲家、音乐教育家。主要作品:《法国山歌》《华伦斯坦》

《伊斯塔》《B大调第二交响曲》《山中夏日》。

当评估一个前程似锦的新人的作品时，一个前辈究竟应该有多直率呢？对于文森特·丹第来说，这个问题有两个答案——评估之前、之后均要从赛萨尔·弗兰克那儿获取建议。文森特·丹第回忆道：

> 一旦我为他演奏完我的弦乐四重奏的一个乐章，我就会幼稚地以为这个乐章会赢得他的夸奖，而他却只是报以一阵沉默，然后以一种沉痛的表情看着我。我永远也忘不了他对我说的一些话，因为这些话对我的一生产生了决定性的影响。"有些还不错，有一种精神在里面，还有一种章节间互相呼应的直觉。想法倒不坏，但仅仅这些还不够。这部作品还没有完成。"弗兰克与完，又补充道，"说实话，你还一窍不通。"
>
> 看见我被他的说法镇住了，弗兰克又谈了一些细节，最后说："看看我们能不能合作吧，我教你怎么作曲！"
>
> 傍晚稍晚一些，我去拜访了他。我回家后难以入眠，对他意见的严厉性疑虑重重。我安慰自己说，弗兰克是一个老派的音乐家，他对年轻人的东西和发展中的艺术一无所知。然而到了早晨等我冷静下来，我拿出我那可怜的四重奏，将它和大师涂写在乐稿上的批评意见一一对照，我不得不承认，他完全是对的——我确实是一窍不通啊！
>
> 我去拜访他，诚惶诚恐。我问他是否愿意慷慨地收我为徒。他让我到音乐学院去上管风琴课，他刚刚被任命为管风琴教授。

谦逊使人进步。通过自己的努力，文森特·丹第很快成为法国的一个重要作曲家。

3月19日　卡卢西:美国"海军军乐团之父"

吉塔诺·卡卢西(Gaetano Carusi,? —1845)
美国音乐家、美国海军军乐团创建者,生于意大利西西里岛。

这十六名意大利乐师完全傻眼了。他们的头儿吉塔诺·卡卢西把他们带到美国——这片希望的土地上,但当他们到达华盛顿后,第一个念头却是打道回府。

这一年是1805年。卡卢西将这个新的共和国的首都描绘为"一片荒漠、一个只有两到三个小客栈和几个零星分布的农舍和小木屋的地方"。本来,这些意大利人成立乐队是为了代表美国海军和美国总统托马斯·杰弗逊演出的。很明显,这支乐队没有多少盘缠,他们一到达便立即赶到他们的住处——海军兵营一个地方。

在那里,这些音乐家和他们的家属一共三十多人,不得不挤住在一起,睡觉都在一块光光的地板上。

无论如何,他们还是鼓起尊严进行了他们的美国首演。首演安排在一个宴会上,以庆祝美国海军战胜波黎里海盗。

本来乐队成员的服役期是三年,然而仅十八个月后他们就统统复员了。卡卢西大发雷霆,状告联邦政府。他指责政府通过虚假和欺骗性的承诺让他陷入如此状况,他还抱怨指挥官无偿使用了他的音乐。一直到他七十二岁时,他仍然在为这个官司而奔波。他向国会请愿,要求赔偿一千美

元,然而他被拒绝了。

但是吉塔诺·卡卢西最终还是红起来了。他的三个儿子在华盛顿长大,成为非常成功的音乐推广商人。他以前的几个乐师又返回军队,在海军乐队产生了深远的影响。

3月20日　舒曼折服于李斯特

弗兰兹·李斯特(Franz Liszt,1811—1886)

匈牙利作曲家、钢琴家、指挥家。主要作品:交响诗《塔索》《普罗米修斯》、交响曲《浮士德》、钢琴曲《爱之梦》、《匈牙利狂想曲》十九首和大量练习曲。

二十九岁的弗兰兹·李斯特靠他的高超技艺和人格魅力,征服了众多的钢琴作曲家,罗伯特·舒曼在二十九岁时,也成为弗兰兹·李斯特的崇拜者之一:1840年3月20日,他在莱比锡给未婚妻克拉拉写信谈道:

我多希望你能在今天上午和我一起去见李斯特啊,他太卓尔不群了。他弹着我的幻想曲和奏鸣曲里的一些乐段,实在让我陶醉。他的奇思妙想源源不断地从作品中涌现出来,但很多东西我都没有想过。他加入了柔和、细腻与情感的大胆流露,也许他的日常感情并不是这样表达的。

第二首D大调的抒情小曲尤其让人愉悦。相信我,这曲子极富感染力。李斯特打算在他于本地第三场音乐会上演奏它。

假如我要告诉你这里发生的所有激动人心的事情,那得写上几

大卷。李斯特还没有举办第三场音乐会,而是卧床休息了——两小时前他宣布身体不适。我相信他的确如此,也就不必赶进度。李斯特病情痊愈尚需时日,关于此事,我没法给你说得更清楚。

但对我而言却是件开心事,因为他现在整日卧床不起。除了我之外,他只允许门德尔松、希勒和罗伊斯探访他。要是今天上午你在这里该多好呀,我的姑娘!

你相信吗?在李斯特的音乐会上,他弹奏了一首他从没见过的哈特尔的钢琴曲子。他对他自己的十只曼妙的手指那么自信,我觉得太有魅力了。但不要以他为榜样,我亲爱的克拉拉。你是什么样就是什么样,因为你是无法超越的。

3月21日　戈特沙尔克的"忍"

1864年3月21日,美国内战正酣。新奥尔良出生的作曲家路易斯·莫罗·戈特沙尔克在北部和西部各州举办巡回音乐会。虽然他是南方人,却忠于联邦统一事业。然而,那些为之战斗的人却并没有给他留下什么好印象,他在日志里讲述了这样一件事:

在去巴尔的摩的路上,车厢里挤满了吵着闹着唱着的士兵和没完没了的威士忌味道。刚开始我们不理会他们,但他们越来越让人无法忍受。一人开始吸烟,第二个跟着吸起来,然后第三个也效仿。我们让他们看在瓦瑞亚尼夫人和她女友的份儿上,别吸烟了——她们实在无法忍受。这帮人却劈头盖脸地给我来了一大堆,全是流氓词典里的说法:什么我们不是绅士啦,什么这些不是女士啦,什么当

兵的想怎么来就怎么来啦,他们将会证明给我们瞧瞧啦……

在这下流胜于讲理的教训后,车厢里所有士兵开始吹口哨、尖叫,像野蛮人显示他们那难以抑制的勇气一样干嚎着。现场一个军官很识趣地拒绝干预,他不停地喝着那瓶威士忌——那瓶酒被这些可怕的"英雄"们传递着喝。很明显,泛滥的酒精已经淹没了权威,军官要恢复它是很不讨好的。

"我们将会做任何我们喜欢做的事情……"这些话语就在我的耳朵里旋转。我承认我被愤怒噎住了,这是一种令人难以忍受的愤怒,因为你不得不保持沉默。就像正义面对野蛮,你知道你是对的,却不得不默默无言地坐着承受。这就是全世界最痛苦的事情。我就经历了那样一个时刻。

3月22日　吕里的最后一手

让-巴蒂斯特·吕里(Jean Baptiste Lully,1632—1687)

法国作曲家。主要作品:《今夜芭蕾》、歌剧《阿尔赛斯特》《黛赛》《阿米德》《伊西斯》《阿马第斯》等、舞剧《贵人迷》《逼婚记》(均与莫里哀合作)等。

让-巴蒂斯特·吕里对他的音乐事业极其专注和热爱,事实上,他为此献出了生命。

吕里毫不犹豫地成为自己音乐最忠实的捍卫者。他对自己的作品非常自信,以至于公开宣称,任何人对他作品说三道四,他会宰了他。当他的

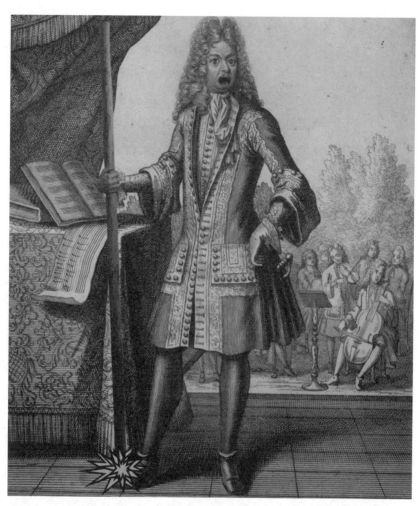

法国作曲家吕里

歌剧《阿米德》上演时，并没有如他志在必得的那样获得大红大紫。他竟然安排歌剧只为一个观众上演——这个观众就是他自己。

有一个情景和亚历山大·大仲马小说中的情节一样，国王路易十四认定，既然吕里尽这么大的力来上演这部歌剧，一定会非常精彩，所以他钦定了一次私人演出。结果路易十四认为相当精彩，这个意见颠覆了公众的看法。

后来，国王得了重病，吕里开始创作一部《赞美颂》。在这部颂歌中，吕里倾注了他所有的精力，使用了他所有的技巧。他为这次演出的准备工作付出了大量心血。他的投入人们都看在眼里，他亲自用那种常用的又长又重的棍棒来计时。兴奋之余，乐极生悲，重重的大棒把吕里的脚意外地砸伤了，当时就起了泡。医生建议他将小脚趾截掉，吕里硬撑着没截。几天后，医生劝告吕里将下肢全部截掉，他依然没有做出决定，时间很快就过去了，吕里时日不多了。

但是，他还在为他的音乐而战斗。他的神甫拒绝赦免他的罪过——除非他焚毁他的歌剧《阿基里斯和波里西米》。吕里让步了，同意将歌剧烧毁。几天后，吕里感觉稍好，一个探望者问他为什么那么愚蠢，为了迁就那个神甫，竟然毁掉一部完美的歌剧。

"轻声点！"吕里对他耳语道，"我还有一个版本哩。"这就是他狡猾的最后一手。

很快，1687年3月22日，吕里撒手而去。

3月23日　艾尔兰受教于埃尔加

约翰·艾尔兰(John Ireland,1879—1962)

英国作曲家、钢琴家。主要作品:《爱尔兰》《科林赫斯利》等。

爱德华·埃尔加(Edward Elgar,1857—1934)

英国作曲家、指挥家。主要作品:《杰龙修斯之梦》《第一交响曲》《第二交响曲》《黑色骑士》以及《奥拉夫国王》等。

约翰·艾尔兰是20世纪英国伟大的作曲家之一。年轻时,他曾经得到另一个大作曲家爱德华·埃尔加的指点。艾尔兰并没有完全拿这些建议当回事,对于英国音乐而言,这是很幸运的。

1900年,艾尔兰在埃尔加一个朋友的家里参加一个主题聚会,听埃尔加的《谜语变奏曲》之一。

埃尔加问艾尔兰:"年轻人,你想成为一个作曲家吗?"

艾尔兰很害羞地承认了。

埃尔加是被约翰·斯特劳斯"发现"的。埃尔加给艾尔兰的建议是:"看在上帝的份儿上,你就该干嘛干嘛去吧。我都作曲这么多年了,在英国却一直默默无闻,直到被一个德国人肯定。"

后来,艾尔兰源源不断地得到埃尔加的指教。一次,他的一部管弦乐作品在女王大厅演出,埃尔加也在那里指挥他的《第二交响曲》。埃尔加听了艾尔兰的乐曲,说了一些好话。艾尔兰问能不能让他看看自己的乐谱,

埃尔加就让他次日早晨带着乐谱到他的住处去谈。

埃尔加住在圣·詹姆斯大街。他们花了几个小时研究艾尔兰的曲子。艾尔兰获得了很多关于管弦乐编制法方面的指导,这些知识他在以前的教科书上闻所未闻。艾尔兰获益匪浅,他意识到这样的聚会是他经历过的最重要的一课。

约翰·艾尔兰忽略了埃尔加最初的建议,而完全保留了关于作曲的建议。但在他余下的六十多年的职业生涯中,他牢牢记住了所有的建议——无论是明确的,还是暗示的。

3月24日　瓦尔德斯登与贝多芬的友谊

费迪南德·冯·瓦尔德斯登伯爵(Count Ferdinand Ernst Gabriel von Waldstein,1762—1823)

德国贵族和艺术家的庇护人。

瓦尔德斯登,这个名字之所以被人们记住,是因为贝多芬给这个朋友和赞助人写下了一首著名的钢琴奏鸣曲。这首奏鸣曲让他成为一个丰碑似的人物。

他对贝多芬的友谊和支持虽然很多,但却不够长久。

费迪南德·欧内斯特·加布瑞尔·冯·瓦尔德斯登伯爵是条顿骑士

团①的骑士，出生于1762年3月24日，比贝多芬年长八岁。他在波恩一个朋友家里初遇二十岁的贝多芬，那人也是贝多芬的朋友。瓦尔德斯登英俊、博学、稳重、充满魅力和智慧。他是个钢琴家，也自视为作曲家。

1791年瓦尔德斯登委托年轻的贝多芬写一首《骑士的芭蕾》，用作晚间音乐娱乐。瓦尔德斯登把芭蕾安排在"狂欢节"②那天上演。为了显示作品是他本人所作，演出地点在他位于波恩的宅邸。

瓦尔德斯登也是最早发现贝多芬天赋的人之一，他想方设法为贝多芬弄到宫廷乐师的职位，确保他得到最起码的生活保障。

但是瓦尔德斯登在性格上也有缺陷。他的鲁莽、他的心理洁癖导致的对暴富手段的不屑一顾，他的满不在乎让他碰得头破血流。连年战火破坏了欧洲的经济，贵族的财政状况也随之摇摇欲坠。到了1818年，瓦尔德斯登已经债台高筑，名誉上他家大、业大，实际上到1823年他死的时候已经穷得一塌糊涂，把他的庄园卖了还不够偿付他的医药费。他死后，连葬礼的开销都是一个朋友支付的。

这时，贝多芬和瓦尔德斯登因为"道不同"，分道扬镳已经很久了。事实上，贝多芬并不是唯一受到瓦尔德斯登庇护的艺术家。早在1785年，瓦尔德斯登就雇佣了一个年迈的意大利冒险家做他的图书管理员。这个管理员在平静的生活中，耗费多年心血写下了激情澎湃的回忆录，把一个图书管理员的名字变成妇孺皆知的词汇——卡沙诺瓦③。

① 中世纪时期天主教军事组织，"三大骑士团"之一。1198年成立于以色列，正式名称为耶路撒冷德意志弟兄圣母骑士团，兴起于中欧，早期成员均为日耳曼人，故也称"德意志骑士团"。1809年其军事组织被拿破仑解散。1929年在教皇庇护十一世命令下成为纯宗教修士会，以协助与公益性质存在至今。——译者注

② 即Mardi Gras，指基督教"忏悔星期二"当天、大斋期前一日的狂欢活动。节日介于每年2月中旬至3月上旬。——译者注

③ 即贾科莫·卡沙诺瓦（Giacomo Girolamo Casanova, 1725—1798）：18世纪意大利冒险家、作家以及闻名欧洲的风流才子和大众情人。——译者注

3月25日　活受罪的斯波尔

路易斯·斯波尔（Louis Spohr，1784—1859）

德国小提琴家、作曲家。主要作品:《第八小提琴协奏曲》等十几首小提琴协奏曲。

应邀为国王演出——绝大多数音乐家会将此视为一个难得的机遇，但路易斯·斯波尔却发现这简直是活受罪。

1807年，斯波尔和他的新娘多蕾特在德国旅行。他是当时欧洲最著名的小提琴家之一，他的妻子则是一位出众的竖琴师。他们在斯图加特时，国王的代表向这对年轻夫妇发出邀请，请他们举办一场音乐会。但斯波尔听说国王和大臣们喜欢在听音乐会时打扑克，所以他提出，只有国王答应在他演出时不打扑克他才愿意去。

"你怎敢如此放肆，对最尊贵的国王发号施令？"国王的代表说，"我从来不敢给他提出类似的小要求。"

"那么我必须放弃这样的荣耀。"斯波尔答道。

这个代表报告后，国王答应了，但附加了一个条件，即斯波尔演出的曲子必须是连续的，这样他在玩扑克时只中断一次。

于是，音乐会开始了。宫廷人员纷纷在扑克桌旁就座。音乐会以当地音乐家打头阵，一首序曲，接着是一支咏叹调唱段。在这些"开胃菜"期间，侍从们四散而去，玩牌者们大叫:"我出了！""我过了！"在这样的喧哗

中,没有人能听得清楚。

随后,国王的代表过来告诉斯波尔登场。这次国王和大臣们听得很专心,每支乐曲结束时,国王和蔼地点头致意,算是对音乐唯一的赞同,没有一个人敢鼓掌。

随后,又演奏当地音乐,他们又开始玩牌。当国王玩完了,将他的椅子推开,一支咏叹调还没完,音乐会就结束了。那些乐师们早就习惯了国王的霸道,赶紧恭顺地收拾乐器。斯波尔默默地压抑着满腔怒火,一点儿也没有因为在皇家演出而开心。

3月26日　　总统表演家威尔逊

伍德鲁·威尔逊(Woodrow Wilson,1856—1924)
美国第二十八任总统(1913—1921),音乐爱好者。

这是一个美国总统对蔚籍灵魂的音乐如饥似渴的年代。伍德鲁·威尔逊总统常常将一些最棒的表演家请进白宫。在自己成为一个相当不错的音乐家方面,他拥有近水楼台之便。

威尔逊年轻时拉过小提琴。他先在普林斯顿大学的格里俱乐部唱男高音,又转战霍普金斯大学格里俱乐部。做了总统后,他似乎将小提琴放到一边,但他依然享有男高音的美誉。当威尔逊唱《星条旗》[①]时,他喜欢

① 即 *Star Spangled Banner*,美国国歌。——译者注

在乐句结尾处"自由的土地"保持高音符,将那些"勇士的家"[1]的客人弄得激动不已。

威尔逊的歌声给一个叫梅尔维尔·克拉克的竖琴师留下了特别深刻的印象。他回忆起1914年那个"羽绒般柔和的夜晚",他在白宫一个为欧洲外交官举办的招待会上演出,那是一个"羽绒般柔软的夜晚"。当客人离开后,威尔逊让竖琴师带着竖琴,跟他到后面的门廊去。这场即兴演出的观众全都是秘密勤务和特工人员——他们中的大约三十多人,隐蔽在灌木丛中。

显然,总统为美国和一些国家的战争前景担忧。他很想放松一下,所以这些可能与美国交战的国家的外交官刚离开招待会,他就问这个竖琴师能不能演奏那曲《就以你的秋波为我敬酒》。当竖琴师答应后,总统开始用"一个清晰而抒情的男高音"唱起来。威尔逊还要求唱了很多苏格兰、爱尔兰歌曲以及斯蒂芬·福斯特的歌曲。他唱的所有歌曲,发音都近乎完美!快午夜时,他们还未尽兴,直到总统满脸放松、精神焕发地站了起来才结束。

威尔逊总统的夫人伊蒂丝回忆道,总统曾向她透露,他很羡慕一个名叫普里罗斯的黑人说唱巡游团[2]的舞蹈演员,希望能够和他交换工作。

[1] 《星条旗》最后一句为:While the land of the free is the home of the brave.此处为幽默说法,指白宫客人。——译者注
[2] 19世纪流行于美国的一种大杂烩式歌舞说唱巡游团,初期通常由白人扮演黑人。——译者注

第 一 季

3月27日　谦逊大师肖邦

1830年3月27日,二十岁的波兰钢琴家弗里德里克·肖邦在华沙举行巡回演出,他给附近一个城镇的朋友写了一封信。

关于初演,情况是这样的:大厅爆满,所有包厢和前台座位在三天前就预售一空,但演出并没有赢得大多数观众,这出乎我的预料。对我协奏曲中第一个快板乐章表示欣赏的寥寥无几。出现了一些喝彩声,但我认为仅仅是因为他们被迷惑了,不懂装懂而已。慢板乐章和回旋曲效果还不错,引起了全场一致欢呼。至于那些波兰主题集锦引曲,据我判断是失败了。观众鼓掌,实际有点这个意思:"在我们烦透之前,让他滚蛋吧!"

那个晚上,那些评论家——我的"上帝"和坐在黄金席位的贵宾们对我都很满意,但坐在大厅靠前的观众抱怨我演奏得软绵绵的。他们真该在咖啡厅听听关于我的讨论。而《波兰信使报》在将我的柔板乐章捧上了天的同时,建议我表达得更有力量感。猜猜最有力量的在哪儿?是在下一场音乐会中。即使那一场观众比以前多,我也没演奏自己的作品,而演奏了维也纳人的钢琴曲。这一次,皆大欢喜。

因为我第二次弹得比第一次好,每一个音符都像一粒珍珠……我获得了鼓掌和欢呼。观众们哭着喊着要我留下来,哭着喊着要我演第三场音乐会。《克拉科维克回旋曲》尤其轰动,观众鼓掌达四次。

最后我还来了一次即兴表演,但不是我想要的那种方式——观

众也不会太明白的。你将会看到，所有大报都很满意。我被授予了各种桂冠，被献了颂诗。还有人根据我的协奏曲主题创作出《马祖卡舞曲》和《华尔兹》。一个为我伴奏的乐师要求得到我的画像，但我没答应——一时半会这要求太过分了！再说，我可不想让人用我的形象来包奶油。

3月28日　威尔克斯的混沌人生

托马斯·威尔克斯（Thomas Weelkes，1576—1623）

英国作曲家、管风琴家。主要作品为声乐作品，包括抒情歌曲、赞歌、礼拜仪式曲等。

1601年，托马斯·威尔克斯二十五岁，是英国最有前途的音乐家之一。他加入奇切斯特天主教大教堂合唱团，任职唱诗班管风琴师和教堂官员。在他顺风顺水的那几年，名誉、金钱随之而来。几年后，威尔克斯娶了一个富商的女儿，生活随之安顿下来，一心从事表演和作曲。但是后来，他的生活发生了一次变故。

最早的坏兆头出现在1609年。一次，大主教访问大教堂，威尔克斯因为缺席而受到责备，但没有什么迹象显示他会受到惩罚。新的大主教上任后，给大教堂带来了更为严厉的教规，如礼拜天和圣日缺席将对缺席者罚没工资。在这次打压中，还对威尔克斯提出警告，他每天至少教唱诗班三个小时，否则他将失去职位。

对威尔克斯的指责还没完呢——被拿出来说事的就有效率低下、玩

忽职守、醉酒等。威尔克斯否认了对他酗酒的指责,结果不了了之。但在1615年教堂最高教职的大主教到来后,威尔克斯又遇到麻烦。当时他和另外十个合唱团团员因为长期缺席,被揪了出来。随后,他被指控为"一个粗鄙的酒鬼、一个臭名昭著的咒骂者和亵渎神灵者"。

1617年,威尔克斯被教堂开除,但也许他的作用很难替代,就以一个编外人员的身份留在教堂。到了1623年,教堂官员再次对他的所作所为进行责难。但威尔克斯赶在对他的审判之前永远逃脱了——当年,仅四十九岁的他死去了。

因为托马斯·威尔克斯的最早三部合唱集显示出他事业的辉煌,所以人们认为他晚年的落魄更加悲壮。

3月29日　艾尔肯的死亡迷局

> 查尔斯-瓦朗坦·艾尔肯(Charles - Valentin Alkan,1813—1888)
> 　　法国作曲家、钢琴家。主要作品:前奏曲二十五首,大奏鸣曲、大调练习曲、小奏鸣曲等上百首。

这是一个怪人、一个令人恐怖的人,他就是写下《帕帕嘎罗葬礼进行曲》的作曲家查尔斯-瓦朗坦·艾尔肯。艾尔肯这人似乎很诡异,就连他在1888年3月29日的死亡也充满着神秘气息。

即使过了一百多年,艾尔肯死亡的细节依然扑朔迷离,莫衷一是。最广泛的版本是,艾尔肯被发现时,"被压在翻转过来的书箱下面,当时他正从书架上往外拿一本犹太经书"。

1909 年,亚历山大·德·伯萨发表一篇文章,对艾尔肯之死的描绘更有人间烟火的味道。按照伯萨的说法,艾尔肯是在他家的厨房里被发现的。当时,他躺在炉子前的地板上。由此可见,他当时很可能准备点火做晚饭。但这个描述既没有说艾尔肯究竟是如何死的,也没有交代究竟是谁发现的,而仅仅对艾尔肯在寓室的最后时刻做出暧昧的暗示:"他的古怪习惯酿成了他的灾祸。"

所有关于这次灾难的参考资料,均指向了同一个地方——艾尔肯死后,二十三岁的伊斯多尔·菲里普声称自己是最先将艾尔肯从书架下拖出来的人之一。菲里普其人诚实可靠,但他喜欢张扬这件诡异的事件。

当时警方的档案记录显示,艾尔肯的寓所没出过意外状况。他们对艾尔肯之死的最初反应是吃惊——这么多年了,这个年迈的作曲家还没有过世啊。在那个潮湿而沉闷的复活节,除了艾尔肯事发后迅速赶来的家人,还有四位送葬者前往山丘上的巴黎蒙马特公墓参加艾尔肯的葬礼。这四个人中,一人是生意上的伙伴,一个是小提琴家,还有伯萨和菲里普——关于艾尔肯的死,这两位作者写出了自相矛盾的版本。

1888 年,大侦探夏洛克·福尔摩斯破了他的第一个案子,这事情倒值得他来查一查。

3月30日　　凯鲁比尼 PK 拿破仑

路易吉·凯鲁比尼(Luigi Cherubini,1760—1842)

意大利作曲家。主要作品:歌剧《两日》《路多伊斯卡》《梅德伊》

《法尼斯卡》以及《c小调安魂曲》等。

拿破仑几乎征服了整个欧洲,但有一次当他踏入音乐王国时,却遇到了对手——他和作曲家路易吉·凯鲁比尼较上了劲儿。

拿破仑对音乐的偏执和他对政治的偏执不相上下。18世纪90年代的某个晚上,当凯鲁比尼的一个歌剧上演时,拿破仑和凯鲁比尼坐在一起。拿破仑转身对这位作曲家说:"亲爱的凯鲁比尼先生,你的确是优秀的音乐家,但你的音乐常常太吵、太复杂,我一点也听不懂。"

凯鲁比尼回答道:"亲爱的将军阁下,你的确是一位优秀的将军。但说到音乐,我希望阁下予以谅解,我觉得没有必要按您的理解来修改我的音乐。"

1797年,拿破仑从意大利重返法国。他对意大利作曲家赞不绝口,比如,他把乔万尼·帕伊谢洛①的一部乏味的小进行曲带回法国。一次演出后,拿破仑故意向凯鲁比尼走去,他对这部很平庸而微不足道的进行曲大加赞赏,对凯鲁比尼的更多心血却只字不提。第二年,在拿破仑去埃及的前夕,他再度对意大利作曲家大加赞誉,唯独对凯鲁比尼,拿破仑刻意说了些无关痛痒的话。

凯鲁比尼对此回复道:"将军先生,还是把您的精力用在如何作战、如何取得胜利上吧,请允许我把我的才能用在一个对您来说一窍不通的地方吧!"

拿破仑走开了。但几年以后,凯鲁比尼的直率让他付出了巨大的代价。《普雷斯堡条约》②签署后,当时的皇帝拿破仑邀请凯鲁比尼到巴黎去,但凯鲁比尼已经答应为维也纳人写一部作品,就拒绝了邀请。

后来当他到巴黎后才知道,拿破仑将原本要授予他的荣誉——宫廷

① 即Giovanni Paisielloo(1740—1816):意大利作曲家。——译者注
② 1805年法国击败第三次反法同盟战争后胁迫奥地利签订的合约。——译者注

音乐家这个肥缺给了费迪南多·帕尔。

3月31日　时运不济的舒伯特

弗朗兹·舒伯特（Franz Schubert, 1797—1828）

奥地利音乐家。主要作品:《未完成交响曲》《C大调交响曲》《死神与少女》四重奏、《鳟鱼》五重奏、声乐套曲《美丽的磨坊姑娘》《冬之旅》及《天鹅之歌》《罗莎蒙德》等。

1824年3月31日，在维也纳的舒伯特给一个在罗马的朋友写信。

　　我觉得自己就像这个世界上最悲惨、最痛苦的人了。可以设想一下：如果一个人久病不愈，而他对此的绝望又只会让情况变得更糟；如果一个人最光明的前景变得暗淡，而爱和友谊的快乐只能给他带来最大的痛苦；如果一个人对美的热情一天天枯萎下去，扪心自问，这个家伙是不是世界上最大的倒霉蛋？

　　"我的安宁消失了，我的内心无比沉痛。"每天，我都能唱出这些歌词，因为每个晚上当我上床睡觉时，我都希望不再醒来。每个早晨不过是昨天的痛楚的延续。除了斯奇温德偶尔来访，从失去的岁月带来一缕阳光，我就这样郁郁寡欢、形影相吊。

　　可能你明白一点，我们的文艺圈已经因为大吃大喝而散伙了。自从你离开后，我已经很难参加一次这样的聚会了。我对里兹多夫知根知底，他的确是个好人，但他太伤感了，我也深受其"害"。反正我俩的事业都一团糟，手头紧巴巴的。你兄弟的歌剧剧本被"枪毙"了，

我的歌剧音乐也因此完蛋了。

坎特利为歌剧《合谋者》写的剧本被一个柏林作曲家谱上曲,受到欢迎,看来我毫无必要为它写了两个多余的歌剧。

关于维也纳的最新消息,是贝多芬将举办一场音乐会,他将演奏他新的交响乐、三首引自一部弥撒曲的曲子和一首新序曲。

如果"上帝"开恩,我也想在来年举办一场这样的音乐会。

第 二 季

4月

4月1日　多才多艺的帕格尼尼

尼科罗·帕格尼尼是欧洲最著名的小提琴家之一，在作曲和表演方面，他比任何人都多才多艺。

有一次，焦阿基诺·罗西尼陷入束手无策的境地。他的新歌剧《马米托二世》的指挥突然去世，在整个罗马城一时找不出一个可以替代的人。帕格尼尼毛遂自荐，披挂上阵指导排练。在头两场演出中，他威风凛凛、煞有介事，把演出者们都给镇住了。这还没完呢，一个管乐器手在演出最后一刻生病了，他吹奏的是难度极高的独奏曲。结果帕格尼尼在担任乐队指挥的同时，用中提琴客串了他的角色。

不久在狂欢节的尾声阶段，帕格尼尼将他的音乐会延后了一天，唯一的解释是"特殊情况"，实际情况却是帕格尼尼要去玩一晚上。帕格尼尼、罗西尼以及两位歌唱家朋友，像街头盲人音乐家那样装扮起来。矮胖的罗西尼把自己用很厚的皱团包裹起来，看起来就像一头大象；骨瘦如柴的帕格尼尼则把自己塞进一件紧身女衣里，活像一个妖精。

他们扮成小丑，唱着，可能还拿着小提琴和吉他，沿着被锦缎和鲜花装饰起来的宫殿沿线主干道招摇过市。有几次，他们还被邀请到富人家里表演。显然，这些高贵的主人中没有一个人知道，为他们助兴的是欧洲最伟大的小提琴家和作曲家。

4月2日　柏辽兹:罗马,我受够你了!

爱情、音乐以及其他,对于埃克托尔·柏辽兹而言,这些东西都让他感到不喜爱。1831年4月,他在意大利的佛罗伦萨给一个朋友写了这样一封信:

你居然对我谈起音乐和爱情!你想什么呢?我真是不明白,这世界上还有被叫做音乐和爱情的东西吗?我认为这是只有在我做梦时才会听到的不吉利的词汇。如果你相信这些字眼,你注定会很悲惨的。

对我来说,我什么也不相信。

我要去卡拉布里亚或西西里,我要加入一个由强盗头目组织的乐队,索性落草为寇得啦。到时候我至少可以目睹很多精彩的罪恶——盗窃、暗杀、强奸和放火,而不是那些可耻的小打小闹、鸡鸣狗盗,这些实在让人恶心。

我还能告诉你点儿什么呢?

罗马吗?好吧,那儿没有人被杀掉。只有一个吃了豹子胆的特拉斯特维里,他要抹掉我们所有人的脖子,他要把歌剧院①化为灰烬,因为我们在那里和革命党人一起,要把教皇赶走。我们并没有这个

① 即 Academie d'Opera,建于1669年路易十四时期,后改名为 Royale De Musique,现为巴黎(法国)国家歌剧院。——译者注

想法,教皇没招惹我们,他看起来对任何人都很友善,我们何苦去孳扰他。即使如此,霍内斯·韦内还是将我们武装起来。如果特拉斯特维里来了,我们一定会好好招待他的。他们根本就没动静,也没放火烧掉老歌剧院。一群白痴!谁知道呢,或许我该帮他们一把?

还有别的吗?哦,是的。在我第一次访问佛罗伦萨期间,我看了一场《罗密欧与朱丽叶》,是个叫贝利尼的废物写的。如果莎士比亚在天有灵,怎么也不显灵把这个暴发户给干掉啊!真是人死灯灭,任人踩蹦啊!

有一个叫帕契尼的可怜的人,写了一部《威斯特尔》。好家伙!第一幕完了,我才有足够的力气逃之夭夭。

在回去的路上,我把自己掐了掐,看看我还是不是我——结果还真是的……

4月3日 瑞典"夜莺"遇到美国营销大师

P.T.巴纳姆(P.T.Barnum,1810—1891)
美国演艺经理人,以主办耸人听闻的游艺节目和奇人怪物展览而闻名遐迩。

女高音詹妮·林德才华横溢,意志坚定。1850年,当她到达美国后,她拥有的不仅仅是知名度,她的经理人是业界最伟大的营销大师P.T.巴纳姆。

为了急于超越"穿插秀和滑稽小品推广大师"的名声,巴纳姆冒险将他的全部钱财赌在这位被他叫做"瑞典夜莺"的歌唱家身上,而这位"夜莺"

他还闻所未闻呢。这次他必须把赌注捞回来。

当林德到达纽约后,她的"粉丝"将她围个水泄不通。当她午夜到达旅馆时,有三万人聚集在那里,以求一睹芳容。午夜1点,七百人的消防队引来了一支由一百七十人组成的乐队,他们特意来给她献情歌。

林德的美国首场演出票源紧俏,紧俏到需要举办拍卖会的程度。第一张票被一位名叫格林的帽子制造商以二百二十五美元的价格纳入囊中,他也因此出了几天名。音乐会时,七千多名观众尖叫着挤入城堡公园。林德赚了一万美元,她把这笔钱全部捐给了纽约的慈善机构。她在费城、华盛顿、里士满、查尔斯顿和巴尔的摩复制着她的辉煌。

在巴尔的摩发生的事情,可能使林德意识到事态发展得有些失控。当时她在下榻旅馆的阳台上向楼下的观众们鞠躬,披巾掉了下去。观众没有将披巾还给她,而是为了抢到披巾作为纪念品而大打出手。结果披巾被撕成了碎片,碎片被装进了观众的腰包。不久,林德不惜以损失三万美元的代价终止了和巴纳姆签订的合同,结束了她的美国巡演。

过了好几年,林德才重登舞台。

至于P.T.巴纳姆,他开始了新的职业生涯——政治。在这个领域,他很可能如鱼得水。

4月4日　伊萨伊教子:是荨麻而不是玫瑰

尤金·伊萨伊(Eugene Ysaye,1858—1931)

比利时小提琴家、作曲家。主要作品:《小提琴无伴奏奏鸣曲》六首、《小提琴协奏曲》八首、冥想曲及夜曲等。

"亲爱的儿子,这个职业可不是人们想象的那么美妙。"1901年,在给儿子加布里埃的信里,小提琴家尤金·伊萨伊这样写道,"所有的人都以为它充满了蜂蜜和玫瑰。但你得到的是荨麻而不是玫瑰,是酸醋而不是蜂蜜。"

"我给你举几个例子吧!"伊萨伊补充道,"四天来,我已经举办了四场独奏会。每一场都在不同的城镇,这意味着每天要在路上旅行四到五个小时。在火车上你会有一种不可名状的恐惧,比如,会不会出交通事故啦,你的伙伴会不会是刺客啦——当然,做换位思考,别人对你也有同样的疑虑。四场独奏会一完毕,我就立即在早晨6点半前往纽伦堡,直到次日凌晨2点半,我才赶到汉诺威。我往床上一躺就不想动了,但9点半有人来找我,让我和大歌剧管弦乐团排练。他们还指望我拿出好的状态!"

总的来说还是有好的方面,但总有一些情况会碍你的事,不能完全让你遂意。一会儿琴弦断了,一会儿松香熔化了,一会儿你的手指被冻僵了。或许你会突然觉得什么东西丢了,或许你在演出时掏出自以为是手绢的东西擦额头,结果发现原来是一只袜子——也许那是你上次打包时过于匆忙,在最后一分钟把它塞进了你的口袋。这样的事情的确发生过。一次在日内瓦演出时,一个指挥就出了这样的洋相,直到当观众发笑他才反应过来。

在窘迫之外,伊萨伊还有更大的担忧。

在一次慕尼黑的演出中,他的手出现了僵硬现象。他担心他作为独奏家的日子算是屈指可数了。尽管慕尼黑的演出还算成功,但从那时起,尤金·伊萨伊便始终被一种恐惧所萦绕着——在某一天的某一场演出中,他的手突然不听使唤了。

4月5日　莫扎特逍遥巴黎

1778年4月,二十二岁的莫扎特正在巴黎,他希望在此地成为国际巨星。此前他老爹为了让他到巴黎去,狠狠地激励他一番。当时还有一个很大的原因就是莫扎特爱上了阿罗西娅·韦伯。莫扎特到巴黎后,立即一头扎入他的事业中。

他教书,拜访重要客人,为富人们作曲。

他在巴黎才待了一两个礼拜,就得到高雅乐团经理人里·格罗斯的邀请,让他写一些合唱曲,以此完善即将在一个音乐会上演出的祷告曲。4月5日,莫扎特给萨尔茨堡的父亲写了一封信。

> 我必须说,我非常高兴得到这个任务,因为如果不能在家创作,如果不立即投入工作就太可怕了。现在——感谢"上帝",我完成了。我希望作品受到欢迎。当戈瑟克先生看见第一支合唱曲时,就对里·格罗斯说(当时我没有在场),作品非常棒,不可能不成功,歌词写得非常精彩。总之,和曲子珠联璧合。他是我的一个好朋友,非常含蓄的一个人。
>
> 这部歌剧我不只写一幕,而是一个完整的两幕歌剧。实际上,这个建议是芭蕾大师诺维尔提出的。我和他很熟悉,经常一块儿吃饭——只要我愿意。
>
> 我觉得歌剧应该叫做《亚历山大和罗克萨娜》。
>
> 我还会写一部交响协奏曲。长笛手将是温德林,双簧管手是拉

曼,小号手是法国的庞托,巴松管手是瑞特尔。我必须强调,庞托演奏得非常精彩。我刚从高雅乐团赶回来,只有这点时间。格林男爵和我常常发泄对此地音乐的愤怒。你一定会想到,这只局限于我们二人。在公共场所,我们会大喊小叫:"好极了!太棒了!"直到把我们的手掌拍得发痛为止。

4月6日　莫扎特背负家族荣辱

1778年4月6日,利奥波德·莫扎特给他远在巴黎的儿子沃尔夫冈·阿玛迪乌斯写信,激励这个年轻的天才找一个报酬丰厚的工作。

假如,你像汉诺尔或不久前去世的萧伯特那样,能够靠巴黎某个王子之类的人物提供月薪来生活,再时常为剧院工作,比如高雅乐团、业余乐团。如果你还能偶尔出书赚点版税,如果你的妹妹和我给人授课,如果她还在音乐会或音乐娱乐节目中演出……那么我们将生活得足够惬意。

我的好儿子,在我的信中,你是活泼可爱的。你知道对我来说,荣誉比生命更宝贵。想想那些往事吧。让我们回忆一下吧(你也帮着一起回忆),尽管我希望还清债务,但迄今为止我却越陷越深。正如你知道的那样,我在此地人们心目中的信誉是非常可靠的,但片刻就失去了,我的荣誉也将会消失。而且,只有当你向你的债权人还钱的时候,友好和同情才会持久。如果你欠钱不还,那么你就不得不向这个世界的友谊吻别!

还有一个大主教,他是不是在等着看我们出丑,这样他就可以看

我们的笑话,拿我们开心?我宁愿当场去死,也不愿面对那种耻辱。随后我就收到你的来信,当我阅读它时,我的心情立即好转了。我们转告每一个关心你的人,说你已经安全到达巴黎,他们都向你问好。

如果这样一件急事影响到我所挚爱的人,让我魂牵梦绕、朝思暮想,你还能够责备我吗?

4月7日　谦逊的冯·彪罗

汉斯·冯·彪罗(Hans von Bulow,1830—1894)

德国钢琴家、指挥家。主要作品:《特里斯坦与伊所尔德》《名歌手》《特里斯坦与伊所尔德》等。

19世纪80年代到90年代,汉斯·冯·彪罗是最有影响的音乐家之一。他不只在一种职业上成功过,也不只在一种职业上失败过。他很磊落,当他犯错误或改变观点时,却勇于承认。1892年4月7日,冯·彪罗给朱塞佩·威尔第写了一封信。

荣耀的大师,请屈尊倾听一个忏悔的罪人的心声吧!自从我在报刊上公开而鲁莽地评价意大利"五大现代音乐之王"里面的最后一位以来,整整十八年过去了。

他为此深感耻辱,忏悔了无数次。

当针对您的罪恶犯下后,善良的您可能已经将它忘得一干二净了,他却难以忘怀。他的心里被一种极端的瓦格纳似的狂热所笼罩。七年后,他幡然醒悟。他的狂热升华成热情。狂热是一盏油灯,而热

情是一盏电灯。在一个理性和道德的世界,光明意味着正义。没有什么比非正义更有伤害,没有什么比偏执更让人难以忍受。

我已开始研究您后来的作品——《爱伊达》《奥赛罗》和《安魂曲》。在不久前一次有失水准的演出中,我居然热泪盈眶。我一直在研究它们,不仅仅在让人窒息的字面上,还在精神上——它能带来生命力!好了,荣耀的大师!您瞧,情况就是这样了。我仰慕您,我爱戴您!

一周后,威尔第给冯·彪罗回了信,和蔼地说:"没有必要说什么忏悔和宽恕之类的话……如果你以前的观点和现在的观点有所差异,你当然有权表达出来……但是,谁知道到底怎么回事呢?也许你是对的。如果北方和南方的艺术家有不同的观点和倾向,就让他们不同吧。就像瓦格纳说的那样,他们应该将他们不同的民族特征发扬光大。"

4月8日　冯·韦伯德累斯顿赌局

同一支乐曲,在不同的城市里演出,却完全可能引起不同的反响,正如1824年4月卡尔·玛利亚·冯·韦伯在德累斯顿给一个在柏林的朋友所描绘的那样。

我一直在一条艰难的道路上跋涉,也许仅仅因为我工作繁重,无暇去思考这个问题,但我还是感受到了漫无边际的悲苦。在布拉格,歌剧《尤兰热》演砸了,在法兰克福却引起轰动。所有人都被维也纳臭名昭著的长舌妇专栏作家的胡言乱语给弄懵了。

所以我急于知道,我们那些冷静、恭顺、特别开明的德累斯顿观众会对我们的演出做出什么反响。态度比接受更不友好。于是,昨天晚上《尤兰热》上演了——受欢迎的程度超出了想象。我从来没有见过德累斯顿的观众如此兴奋、如此热情。从第一幕开始,一幕接一幕,始终没有冷场。

演出结束时,他们要我谢幕,又要所有演员谢幕。

我不得不承认,这是一次一流的演出。特别是德弗里恩特——他扮演尤兰热,扮演伊格兰廷的芬克小姐都超常发挥。扮演里斯亚特的梅尔和扮演阿多拉尔的贝尔格曼表现出色。合唱团达到了一流水准。交响乐乐队的演奏精准细腻,可谓恰到好处,其水平此地绝无仅有。

现在所有人都认为,这部歌剧甚至比歌剧《魔弹射手》都成功。提耶克就持这种观点,他本来要在演出后参加一个聚会的,现在却说他的脑子里只有《尤兰热》了。他自然而然地对别人说,这部歌剧里有些地方的美妙,即使是格鲁克和莫扎特也会妒忌的。我知道我只能给你说不会引起误会,我可不敢向任何其他人张扬。

4月9日　内讧不朽的强力集团

西撒·居伊(Cesar Cui,1835—1918)
俄国作曲家。主要作品:器乐小品《东方风格》等。

在19世纪,据称有五个坚持本民族风格的俄国作曲家形成一派,这就

是大名鼎鼎的强力集团。

但有时候,集团也会发生内讧。

他们中的两人,即西撒·居伊和莫迪斯特·穆索斯基成了死对头。

1874年,穆索斯基的歌剧《鲍里斯·戈多诺夫》在圣彼得堡首演。这是作者六年心血以及和强力集团大量探讨之后的结晶。当这部奢华而有品位的作品上演时,取得了很大的成功。每一幕后,作曲家和表演家都多次鞠躬谢幕。

众所周知,西撒·居伊是强力集团的发言人,每个人都想知道他怎么评价本团体成员的成就,结果却令他们大吃一惊。他对歌剧的所有表扬都被尖酸的批评所稀释了,结果变得一无是处。他说这部歌剧"音乐趣味很稀少""滥用色彩",甚至"琐细而无关痛痒的音乐描述"。

然后就有了"献花环事件"。在首演的那个晚上,三位女士试图上台为穆索斯基献花环,却遭到管理人员的阻挠。她们在一家报纸上抱怨质问道:"难道在上台献花环之前,还要递交一个正式的申请!有这个必要吗?"当穆索斯基准备责备此事时,居伊却说,作曲家一想到花环,一想到要强献花环的女士就吓坏了。

歌剧本身是一件和拔河一样激烈竞争的事情。

在穆索斯基去世后,这部歌剧至少以三个版本发行过,两个由里姆斯基-科萨科夫改编,一个出自肖斯塔科维奇之手。今天,人们普遍认为,俄罗斯最伟大的歌剧,正是穆索斯基耗费了大量心血的《鲍里斯·戈多诺夫》首演版。

4月10日　歌唱家永远是对的

杰拉德·摩尔(Gerald Moore,1899—1987)
英国钢琴家。

在合作诠释一支乐曲时,表演者和伴奏者可能会经过艰苦的练习才能从磨合到默契。但在首演的夜晚,如果表演者因为紧张的老毛病又犯了,即使是最美妙的主意、最精密的计划也无法挽回失败的命运。在杰拉德·摩尔的回忆录《我太招摇了吗》中,这位伟大的伴奏者说,如果表演者出现了偏差,继续演出就全仰仗伴奏者了。

摩尔提到了几个例子。

由于他反应敏捷,富有想象力,挽救了整场演出。一次演出中,一个当红男高音正唱着托马斯·顿希尔的《天幕》。歌曲经过一个连续音调区域,在一段没有伴奏的曲子时男高音发音太低了。摩尔立即接上去,将余下的歌曲变调,这样开始时的降调 E 在结束时变成了降调 D。

另一次,摩尔被高雅艺术团请去,为一位大提琴家的一段当代乐曲伴奏。艺术团的主席让他们表演弗兰克·布莱吉的《旋律》。他们也仅仅因为这次演出才耳闻这部作品。演出时,刚刚开始摩尔就意识到他和大提琴家不合拍了。大提琴家用低 C 调极强音来演奏,而本来 C 调极强音出现在作品的最后一页。摩尔快速翻了几页,然后跟上了大提琴家——他还在一个劲儿地猛拉 C 调。音乐会结束后,一些观众告诉摩尔,"《旋律》是这

个夜晚的宝石"。

在摩尔最喜欢的故事《拯救生命》里,表演胡戈·沃尔夫作品《风之歌》时,一个钢琴家和一个歌唱家重蹈覆辙。演出时,女高音忘记了歌曲中的一大段,钢琴家就即兴演奏,同时另外两位演出者也试图跟上他。观众们太喜欢这段曲子了,要求再来一次。加演时间明显比第一次长,居然没有人发现。

4月11日　被赫鲁晓夫拥抱的美国钢琴家

范·克莱本(Van Cliburn,1935—2013)
美国钢琴家。

1958年4月11日,在柴可夫斯基国际钢琴大赛最后一轮比赛上,一个来自得克萨斯基尔戈罗、年仅二十三岁的腼腆男孩登场了。一千五百多名观众涌进莫斯科音乐学院大厅,成千上万的人聚集在大厅外面等候,更多的人则通过俄国首次音乐电视直播收看了这场盛会。

这位年轻的德克萨斯人就是范·克莱本,他是第一个从容赢得这个大奖项的美国人,他是第一个被如此多俄国人看到过的美国人,但之前他已经凭他的演技赢得了很多俄国人的尊敬。

在这次比赛的最后一轮,范·克莱本演奏的是柴可夫斯基的《第一钢琴协奏曲》。似乎没有人注意到,在克莱本受伤的食指上做了包扎。基里尔·康德拉辛开始指挥,范·克莱本开始演奏。在表演中,他将状态发挥到了极致。接下来,克莱本演奏了一首德米特里·卡巴列夫斯基的回

旋曲。

在休息时间,换了一根琴弦后,克莱本奉献了拉赫曼尼诺夫的一部作品——难度极高的《第三钢琴协奏曲》。

大厅里的观众沸腾了。

即使克莱本下台后,欢呼声还没有停歇。评委团主席埃米尔·格里尔斯将克莱本带回后台后,他再次回来谢幕,真还没有这样的先例呢。

文化部部长进退两难,就向尼基塔·赫鲁晓夫主席请示。

"他是最好的吗?"赫鲁晓夫问。

"是的,他是最好的。"文化部部长向他保证。

"这样的话——"赫鲁晓夫点点头,"把奖项颁给他吧。"

不久,一张象征性的照片传遍了全世界。微笑的赫鲁晓夫拥抱着这个年轻的美国人,他的精湛演技给可怕的"冷战"带来了一丝暖意。

4月12日　　查尔斯·伯尼的冒险

查尔斯·伯尼(Charles Burney,1726—1814)

英国音乐史学家。主要作品:《音乐史》《斯塔西奥传》等。

查尔斯·伯尼是18世纪英国顶尖的音乐史学家。1770年,他游遍意大利,对意大利的音乐和音乐表达方式尽其所能地进行研究。他无法抗拒一次出游中危险的绕行,他写道:

汉密尔顿先生提议到维苏威火山附近去玩,但如果灼热的火山石和含硫烟雾随着风向铺天盖地而来的话,这个提议就太危险了。

英国音乐史学家伯尼

因此我们决定只去看看以前喷发形成的熔岩,再尽可能沿着维苏威火山山脚走,并始终在上风口保证我们的安全。

出发时,福布斯上尉和我坐在汉密尔顿先生的轻便马车里,而汉密尔顿先生则骑着马在前面带路。

我们还带了两个随从。

还没走出两英里便遇雨了。我们在一位乡绅的农舍前停下来,在一个很大的葡萄园里躲雨。这里到山脚只有不到一英里。我们把马车和马匹寄留在那儿,冒险步行前往。我的准备工作最糟糕,只穿了一件法兰绒背心、一双皮质长袜、一双老得毫无用处的皮鞋和一件宽大外套。福布斯上尉穿了一件丝质外衣。

此前我在另一处葡萄园伸出来的树荫下躲避。那一串串熟透了的葡萄太诱人了。

我们听到大山在呼啸,觉得它在我们脚下痛苦地颤抖着。我们看见在不到一英里的地方,巨大而灼热的火山石喷薄而出。

看了形形色色的熔岩流之后,我们走到了维苏威山的脚下,然后返回寄存马车和马匹的农舍。两位先生走出来问候汉密尔顿先生。看来他们都预感到了一次新的火山喷发,前一个晚上他们就发现了一些征兆——整个晚上地动山摇,一些巨大的岩石和火山渣喷了出来。

尽管多次冒险,查尔斯·伯尼仍然活到了1814年4月12日——他八十八岁生日的那一天。

4月13日　粗鲁的陪客

利奥波德·奥尔（Leopold Auer，1845—1930）
匈牙利小提琴家、教育家。主要作品：《小提琴演奏法教程》《我的小提琴演奏教学法》《小提琴名作解释》及回忆录《我的音乐生活》。

能够为伟大的亨利·维厄当[①]演出，应该不至于太糟吧，但小提琴家利奥波德·奥尔却不得不忍气吞声，因为伴奏者——维厄当夫人的粗鲁，简直出乎他的想象。

这事大约发生在1859年，当时奥尔还是个学生。

奥尔和他父亲去拜访小提琴家维厄当，受到热情接待，但他的妻子——也是他的伴奏者却冷若冰霜。在闲谈了一阵儿奥尔的学业后，维厄当让奥尔拿出一把小提琴演奏。那把小提琴质地并不太好。维厄当夫人坐在钢琴旁，很不耐烦的样子。奥尔很紧张，颤抖着开始拉维厄当的作品《幻想随想曲》。

多年后，当奥尔说起这段往事，无法回忆起当时他到底拉得好不好，但他还记得，尽管他的技艺还有所欠缺，却对每个音符全神贯注。维厄当用一个微笑鼓励了他。

在演奏中，维厄当夫人突然从钢琴旁起身在房内到处搜寻。她向地板弯下身去，朝家具、钢琴下张望，好像丢了什么宝贝。

① 即 Henri Vieuxtemps（1820—1881）：比利时小提琴家。——译者注

奥尔大吃一惊,站在那里目瞪口呆,就像在快乐的巅峰突然被地坑里的剧烈爆炸炸翻了。看见太太在房间里折腾个没完,即使维厄当也大为惊讶,问她到底在干什么。

"两只猫一定藏在屋里哪儿了。"她说,"每个音符都是猫叫声。"

当奥尔意识到维厄当太太在影射自己的演奏时,他差点昏厥过去。在他倒向地板前,父亲扶住了他。还是维厄当出面将这场灾难转变成一个笑话。

他拍着奥尔的脸颊,告诉他没事,一切都会好起来的。

利奥波德·奥尔最终成为世界上最伟大的小提琴家之一,但十四岁时所遭受的那次挫折,令他永远无法忘怀。

4月14日　莱文:歪打正着的低音提琴家

朱利亚斯·莱文(Julius Levine,1922—2003)
美国低音提琴家。

朱利亚斯·莱文成为世界伟大的低音提琴演奏家之一,但这纯粹出于偶然。

莱文出生于纽约布朗克斯。还在孩提时代,他就想成为学校乐队的小号手,但唯一的空缺是低音提琴手——当时学校的管弦乐团急需一名低音提琴手。莱文问乐队里会不会用到低音提琴,当得到肯定答复后,他说:"好吧,那我来吧!"

当时莱文在读大学,他想自己买一把低音提琴,但父母不同意,觉得

搞音乐会影响他念大学。结果还是莱文的姐姐借钱给他,他才买了一把低音提琴。

莱文赚钱还贷款的方式让他父母更为恼火。他在一个歌舞乐队找了个暑期工——在科尼岛的木板路上和布鲁克林别的地方演出。尽管他的父母确信莱文会挨饿的,但莱文明白,自从有了那把低音提琴,音乐就成了自己的生命。

一次在军队演出,莱文吹奏低音大号时出现了一次失误。莱文不知自己是否还能以音乐为职业。后来,在《退伍军人权利法案》的资助下,莱文去茱莉亚音乐学院①研习一年,师从纽约爱乐乐团低音提琴家弗雷德·齐默曼。尽管在纽约做自由音乐家几乎不可能谋生,莱文还是变成了一个低音提琴手。

直到1952年莱文三十岁时,他事业的转折点才真正到来。他参加了一个节日管弦乐队演出,指挥是帕布罗·卡萨尔斯。他们演出的曲目是闻名遐迩的莫扎特小夜曲《一首小型夜曲》。在排练时,乐队每演奏一段,卡萨尔斯就唱一段,随后再用他自己的方法唱,由此找到一种全新的音乐感觉。

二十多年后莱文回忆说:"那时让我发生了幻觉——一位有神奇魔力的老奶奶抚摩着我,把我从一只南瓜变成了一架马车。只有我才可以在午夜不回家,那真是永恒的音乐。"

艺术之路是一个漫长而又难以捉摸的过程,朱利亚斯·莱文终于挖掘出作为伟大低音提琴家的潜能了。

① 即 Juilliard School,于1905年创建于美国纽约曼哈顿(现林肯中心),以捐赠者、纺织品商人 Augustus D. Juilliard 命名。美国顶级音乐、舞蹈和戏剧学院。——译者注

4月15日　普罗科菲耶夫的"铁掌钢指"

谢尔盖·普罗科菲耶夫(Sergei Prokofiev,1891—1953)

苏联作曲家、钢琴家。主要作品：《第七交响曲》、歌剧《对三个橘子的爱》《战争与和平》、交响童话《彼得与狼》、交响组曲《冬日的篝火》。

既然谢尔盖·拉赫曼尼诺夫能行，谢尔盖·普罗科菲耶夫认为他也能行。于是,1918年他安排了一次美国巡回演出。然而，他忽视了拉赫玛尼诺夫和他之间的一些重要差异，也忽视了欧洲和美国的不同。

当拉赫玛尼诺夫登台时，凭借他那六英尺还高的身材、孤傲的脸庞和贵族般的举止征服了每一位观众。他演奏自己的作品——浪漫而悠扬的钢琴曲，很容易让人陶醉和留下深刻印象。拉赫玛尼诺夫是一个有着贵族血统的艺术家。

普罗科菲耶夫却是一个乏味的人。当他面对纽奥伊奥利亚大厅中的观众时，他大步流星，一脸媚笑，姿态卑微，跟商人似的。他没有一点必要的噱头，就坐在钢琴前弹起来，然后竟然大胆地只选节目单上自己的曲子弹——不像拉赫玛尼诺夫那样，他一首古典乐曲也不弹，只是在剧院经理的坚持下才蜻蜓点水般地弹了一点儿拉赫玛尼诺夫和斯克里亚宾的作品。

"弹得太少了！"普罗科菲耶夫后来哀叹道,"拉赫玛尼诺夫更聪明，他只在整个节目单里增加一到两首自己的前奏曲，其余全是经典乐曲。"评论

||| 苏联作曲家普罗科菲耶夫

界将普罗科菲耶夫彻底搞臭了。一个说他的机械般的演奏听起来就像"他长着钢铁般的手指、钢铁般的腰、钢铁般的三头肌——实际上,听起来活像一部音乐机器"。

在普罗科菲耶夫下榻的廉价旅馆,他遇到电梯管理员。电梯员摸了摸他的臂膀,充满敬畏地评价道:"好一身钢筋铁骨呀!"

普罗科菲耶夫回忆道:"很显然,他觉得我像个拳击手。"

普罗科菲耶夫美国巡演第一回合的结果,是美国评论家得一分,他得零分,然而这个选手还会卷土重来的。

4月16日　普罗科菲耶夫的"橙子计划"

谢尔盖·普罗科菲耶夫的美国演出铩羽而归。评论家们把他的钢琴曲抨击得体无完肤。

更糟糕的是,他被视为一个"机械表演家"。

转眼到了1920年,普罗科菲耶夫带着一个计划再次来到美国。他手头有两部作品:《第三钢琴协奏曲》和喜剧歌剧《对三个橙子的爱情》。如果歌剧成功了,他就能利用音乐会来展示他的多才多艺;如果演砸了,他还可以用协奏曲来转移人们对歌剧失败的注意。

然而,计划不如变化快。

为芝加哥首演的准备赶不上日程了,消息已经发布出去——一小笔资金已经投入。紧接着,一家生产橙子的公司愿意为这部歌剧做广告,广告的创意是某人爱上了他们的橙子。普罗科菲耶夫拒绝了这个提议,结果他的《第三钢琴协奏曲》和歌剧的推广活动乏善可陈。

当歌剧最终上演后,他的幽默让他成功了。芝加哥的观众不仅笑了,离场时嘴巴里还不时哼着两个极受欢迎的调子——第二幕中的诙谐曲和精彩的进行曲。

但在纽约情况却不一样,媒体把普罗科菲耶夫和他的橙子贬个稀烂。普罗科菲耶夫通过下面的话总结了他的美国经历:"我这样离开了美国——口袋里揣着一千多美元,得了一次严重头痛以及压倒一切的愿望——快离开,找个可以让我安静工作的地方。"

普罗科菲耶夫让后面的"现代主义者"到美国时更轻松一些了。至于他呢,再来演出时,无论是他本人还是美国,都会准备得更好一些。

4月17日　莱温特感激那条断琴腿

奥斯卡·莱温特(Oscar Levant,1906—1972)
美国钢琴演奏家和演员。

一个音乐家有时候不得不耗费大量的精力以完成表演。从钢琴家奥斯卡·莱温特的情况来看,一条断腿帮了他的大忙。

1955年,莱温特已经保持演艺三十多年的良好记录,但近几个季度以来,他取消演出的消息比举办演出的消息传得更广。

1955年6月,霍华德·米切尔邀请莱温特和华盛顿国家交响乐团同台演出,这是别的指挥家都不愿意做的事。一年前米切尔就领教过莱温特的心理紧张问题,正在排练时,这位小提琴家却从台上跑了。那场音乐会也因此而泡汤。

莱温特被他的再度信任打动了，就接受了邀请。他开始努力恢复手指的协调力，他做了几天瑜伽中的基本呼吸训练，基本将自己从一种依赖的精神安定剂里彻底解脱出来。

和他合作的恰恰就是一年前目睹他当逃兵的那个乐团。让奥斯卡·莱温特大为欣慰的是，他演奏得非常精彩，他有生以来从没这么完美过，乐队成员都起立欢呼。

第二个晚上，演出正式举行，剧场爆满。

当那个巨大的斯坦威钢琴被推上台时，莱温特在侧厅里有些坐立不安。后来钢琴的后腿架折断了，乐器撞到了地上。这会成为莱温特事业的一个征兆吗？

这时，舞台工作人员过来用一个锯木架将钢琴支撑牢靠。看见这架漂亮的钢琴靠在笨拙难看的支架上，莱温特笑了。那一瞬间，他的紧张变松懈了。他走上台，面对掌声雷鸣的观众，对着歪歪斜斜的斯坦威钢琴耸耸肩坐了下来，完美地弹奏着格什温的钢琴协奏曲。

幸亏一位朋友的支持，幸亏表演者自己的意志，幸亏一条被折断的钢琴腿，莱文久远的辉煌得以在他事业的黄昏期闪现出来。

4月18日　斯托科夫斯基：身世混乱的指挥家

利奥波德·斯托科夫斯基（Leopold Stokowski，1882—1977）
英国指挥家。

这一定是电台访谈者的噩梦。1955年，全球闻名的指挥家利奥波

德·斯托科夫斯基要指挥一场由迈阿密大学交响乐团的音乐会,演出之前他特意赶到电台接受现场访谈。

节目从主持人介绍斯托科夫斯基的出生年月开始。主持人说斯托科夫斯基生于1882年;斯托科夫斯基打断他,说自己实际上出生于1887年。采访人又说斯托科夫斯基的父亲是波兰人,母亲是爱尔兰人;斯托科夫斯基又打断他说自己没有爱尔兰血统,还质疑采访人的信息来源。采访进行了二十九分钟,斯托科夫斯基走了出来。

信息混乱是有充足理由的,因为斯托科夫斯基自己不断地发明、变换他的人生履历。

在不同的时间,他坚称自己出生于波兰。实际上,斯托科夫斯基1882年4月18日出生于伦敦的一个中下阶层家庭。1968年,斯托科夫斯基八十六岁高龄时,说在他七岁时他祖父送给他第一支小提琴,他由此对音乐产生了兴趣。可事实上,在斯托科夫斯基出生前三年,他的祖父就过世了。他几次三番地申明,他的祖父要么是个农民,要么是个被沙皇剥夺了财产的富裕地主。但真实情况是,他的祖父——也叫利奥波德,既非农民也非地主,而是一个橱柜匠人,他移居伦敦,和一个叫杰茜·萨拉·安德森的英国女人结了婚。

他们的儿子,也是个橱柜匠人,和一个英格兰与爱尔兰血统的女人结了婚。一年后,利奥波德·斯托科夫斯基出生在一个压根儿就不讲波兰话的家庭。

尽管斯托科夫斯基自我标榜他出生在波兰,他的朋友却已注意到他有个古怪的习惯:见人说人话,见鬼说鬼话。他们还观察到,当斯托科夫斯基在兴奋时,他这个四海为家、富于想象的人经常会不自觉地泄露出他的伦敦中下层口音。

4月19日　威尔第谈艺术的民族性

朱塞佩·威尔第年近花甲时，是作曲家中的资深政治家之一。他在民族特性和音乐上有着强烈的看法。

1878年4月19日，他在一封信中对此直言不讳。

任何人都在不自觉地促使我们的戏剧走向死亡。假如我告诉你，意大利戏剧死亡的原因是四重奏组合形式，以及斯卡拉管弦乐团在巴黎的演出成功，你又当做何感想？

情况是这样的，我早就说过。不要对我扔石子。说句不客气的话，既然这里是意大利，为什么我们要被德国的艺术观主宰呢？十二年到十三年前，我被提名为一个四重奏协会的头儿，但我拒绝了，我说："为什么不建立一个四重唱协会？那是意大利生活的一部分，而另一个却是德国的艺术。"

也许就像现在，当时那就是异端。

但一个演唱帕莱斯特里纳以及他那个时代最好的作曲家马塞罗作品的四重唱，还能够让我们保留对歌唱艺术、进而对表演和歌剧的热爱。近来他们都在练习乐器演奏法和和弦法。最好的是贝多芬的《第九交响乐》。前三个乐章非常出众，最后一个却糟糕得让人瞠目结舌。我们绝不可能达到前三个乐章的高度，但我们会轻易超过最后演唱的那个糟糕的改编曲。

那么好吧，让他们去做吧！但愿有最好的结果。

然而,这毫无疑问会毁了歌剧。艺术是普遍性的,又是个性化的创作。既然德国的创作方式不同,那么他们的内在无论如何也不一样。我们不可能、也不应该像德国人那样创作,正如德国人不会像我们那样创作一样。

4月20日　《星条旗永不落》:一个音乐经理人的遗产

约翰·菲利普·苏萨(John Philip Sousa,1854—1932)

美国作曲家、军乐指挥家。主要作品:《星条旗永不落》《棉花王》《华盛顿邮报》《越过海洋的握手》等。

戴卫·布莱克利成为约翰·菲力浦·苏萨的经理人,只有短短五年时间,但无论是他生前还是身后,都对美国管乐队音乐史产生了重大影响。

布莱克利管理海军乐队时,第一次巡演就是苏萨领衔的。这次巡演开始于1891年春天,持续了五个星期。布莱克利干得很漂亮,有口皆碑。但苏萨却得了神经衰弱症,海军军医把他送到欧洲治疗康复。

当苏萨返回美国后,又准备另外一场巡回演出,合作者依然是布莱克利。在演出快结束时,布莱克利和苏萨商量,想让他和自己从海军辞职,自己组建一个乐队。虽然苏萨不乐意放弃海军的安稳,但他也一直梦想着有自己的乐队,所以当布莱克利向他提出四倍于海军薪水、外加一定比例的利润分成时,他立即就答应了。

他们的赌博取得了相当大的成功,在接下来的三年中,苏萨的新乐队忙得不可开交。

苏萨再次前往欧洲度假,却很快就中止了——他在意大利得到消息,戴卫·布莱克利突然去世了!

带着对自己乐队的担心,苏萨火速赶到英国,从那里返回美国。在穿越大西洋途中,他在蒸汽船上走来走去,为未来的不明朗忧心忡忡。越想越焦虑,越想越想家。

他甚至出现了幻觉,似乎听到乐队在演奏一支新的进行曲。一到纽约,苏萨就把它写了下来。看来,是戴卫·布莱克利的死给了他灵感,让他写下了最伟大的进行曲之一——《星条旗永不落》。

4月21日　作曲家骑士斯卡拉蒂

多梅尼科·斯卡拉蒂(Domenico Scarlatti,1685—1757)

意大利古钢琴作曲家。主要作品:古钢琴奏鸣曲近六百首,其中以《小猫赋格》最为有名。

1738年4月21日,下午4点至5点之间,一个人出现在修道院的高花坛前,他像一个圣地亚哥的骑士一样进行宣誓。实际上,他不是一个冒险家,也不是一个士兵,他甚至不是西班牙人,而是出生于意大利的作曲家,名叫多梅尼科·斯卡拉蒂。

斯卡拉蒂功成名就可能得益于以前一个弟子的影响力,她就是玛莉娅·芭芭拉——葡萄牙国王的女儿。斯卡拉蒂在西班牙生活和工作了九年,尽管玛莉娅·芭芭拉无法为他从西班牙宫廷里带来荣誉,但她可能说服了父亲,让他宣布:按照《葡萄牙圣地亚哥等级法》,斯卡拉蒂符合骑士的

意大利古钢琴作曲家斯卡拉蒂

资格,并在马德里为他安排了授封仪式。

一个教士问斯卡拉蒂,他是否愿意改变他的生活,甚至吃喝拉撒都与众不同。斯卡拉蒂答应了,这个教士继续说:"你知道,此法令既没有送你马,也没有送你武器;除了面包和水,没有别的食物,唯有上帝的悲悯。另外,我们还得问你,你是否愿意保家卫国,抵抗摩尔人?如果我们让你去照管猪圈,你是不是顺从而谦逊地前去?"

斯卡拉蒂回答:"我承诺你说的我都愿意。"

从进一步的询问可以确信,斯卡拉蒂得到了妻子的赞同,可以确信斯卡拉蒂没有任何形式的亵渎神灵、犯罪的过失,还可以确信他的血统没有被摩尔人玷污。在忏悔和交流后,斯卡拉蒂重新发誓——奉献、顺从和忠于婚姻。

随后,他披上一件白色的骑士披风。

斯卡拉蒂的后人们对他音乐手稿的丢失不太在意,但一代又一代都充满艳羡地保留着斯卡拉蒂的骑士授封记载。至于玛莉娅·芭芭拉呢,她将在马德里宫廷里发挥重大影响——她做了西班牙王后。

4月22日　　拉威尔潇洒美国行

莫里斯·拉威尔(Maurice Ravel,1875—1937)
法国印象派作曲家。主要作品:歌剧《达芙妮与克罗埃》、芭蕾舞剧《鹅妈妈》、小提琴曲《茨冈》和管弦乐曲《波莱罗舞曲》等。

终于决定下来了。

作曲家莫里斯·拉威尔要去美国了,尽管他生性腼腆,性格内向,却获得了一个民族的热情拥抱。

他眼前最大的担忧是香烟问题。拉威尔总是烟不离口,而且对一种法国粗烟丝香烟上瘾。如果他携带供他三个月的香烟到美国,将会缴纳一大笔海关关税,所以一家美国烟草商很慷慨地帮他一把。他们将一种和法国烟丝一样的混合烟叶提供给制造商,让他们加工出来。

拉威尔的第二个需求好解决得多,他喜欢的法国葡萄酒畅行无阻。

拉威尔要求不要派人去迎接他,但当他于1928年一踏上纽约码头时,便被一队新闻记者堵住。随后,那些崇拜者们也将他包围。他被电话、电报以及去教堂、聚餐、茶聚的邀请折腾个没完。他收到无数鲜花和信件。习惯了独处的拉威尔真是受不了啦!

不过,至少拉威尔开始准备粉墨登场了。

他的全部衣服包括大量色彩明快的衬衣,还有背心和二十多件睡衣裤。他的领带赶在最后一分钟送来了,当他打开包一看,不禁大吃一惊——这些领带全都长了半英寸!他的一个随从自告奋勇,兴高采烈地进行了减裁处理,竟然有五十多条领带超长。

拉威尔到纽约不久,便成为托马斯·爱迪生夫人的嘉宾,出席在卡内基音乐厅举办的音乐会。在那儿,观众们全体起立、鼓掌、尖叫,将节目表抛向空中,以表达对他的敬意。莫里斯·拉威尔退场后,最终又被劝回台上,全场掌声雷动,竟然持续了整整十分钟。

4月23日　格列恰尼诺夫和柴可夫斯基握手

亚历山大·格列恰尼诺夫(Alexander Gretchaninoff，1864—1956)

苏联作曲家。主要作品：交响曲五部、弦乐四重奏四首、钢琴三重奏二首、合唱《七日受难曲》。

这是一次短暂而简单的相逢，却给亚历山大·格列恰尼诺夫留下了深刻印象。在他1952年出版的自传《我的生活》中，格列恰尼诺夫追忆起六十年前他初遇音乐偶像的情形。

在19世纪80年代，当格列恰尼诺夫还是莫斯科音乐学院的一名学生时，当时最为著名的作曲家是彼得·柴可夫斯基。他的每一首新交响乐作品都被收录入俄罗斯帝国音乐社团音乐会。只要他的作品一出版，乐迷们便抢购一空。作为一个孩子，格列恰尼诺夫很幸运地参加了柴可夫斯基的歌剧《奥涅金》和《黑桃女王》的首演。

为了莫斯科交响乐音乐会，乐团经常和音乐学院的学生一起磨合、改进。如果曲目中的敲打乐不那么突出，理论系的学生有时便被抽去表演。当格列恰尼诺夫被安排去演奏柴可夫斯基管弦乐组曲《莫扎特之声》的钟琴部分时，他非常兴奋和紧张。后来的情况更激动人心，因为指挥不是别人，正是柴可夫斯基本人。

尽管格列恰尼诺夫有些紧张，但排练还算顺利。在最后一次排练的幕间休息时，格列恰尼诺夫和一个朋友正说着话，柴可夫斯基向他走来。

这个朋友给他们做了介绍。柴可夫斯基握着格列恰尼诺夫的手,评论道:"这些部分应该永远让年轻乐师来演奏,那些大专家们从来不会像这些年轻人那样尽职尽责。"

从偶像那里得到夸奖后的很长一段时间,格列恰尼诺夫都得意扬扬。他的朋友们都取笑他,说整整一个星期,他都不洗那只和柴可夫斯基握过的手。

4月24日　"作曲机器"车尔尼

卡尔·车尔尼(Carl Czerny,1791—1857)

奥地利钢琴演奏家、教育家、作曲家。主要作品:《钢琴初步教程》《钢琴理论及演奏大全》等。

今天,卡尔·车尔尼最出名的是他对技巧的研究。比如他的作品《速度流派》就是讲述掌握钢琴的技巧和方法的。

卡尔·车尔尼是一个名副其实的、了不起的高产作曲家,他那古怪的、机械的创作方式让他的高产成为可能。

1845年,英国作家约翰·埃拉在维也纳拜访车尔尼,他请教这位作曲家如何挤出时间去创作如此多的作品。

卡尔·车尔尼回答说:"如果我告诉你下面这些情况,你会更加吃惊。虽然我发表第一部作品时已经二十八岁,但我这一辈子写出的作品比任何活着的抄写员抄写的作品都多。事实上,我仅仅没有出版的作品就写了一千多部,而且我从来没有因为出版作品而聘请一个抄写员。"

这个英国人还听说车尔尼另一个习惯,就是同时创作四部不同的作品,他禁不住向车尔尼问起这件事情。车尔尼微笑着没有说话,而是让埃拉参观他的工作室。

原来房间的每个角落都有一张桌子,每张桌子上都有一张没有完成的乐谱。"亲爱的埃拉,你看这里,这是我为英国人创作的作品。"车尔尼说。在第一张桌子上,是一个很长的名册,上面是为阿尔麦恩公司改编的英格兰民曲。第二张桌子上是完成了一半的贝多芬交响曲二重奏改编曲,是车尔尼为另一个出版商改编的。第三张桌子上,是车尔尼改编的巴赫赋格曲的最新版本。最后一张桌子上,他在谱写一部大交响乐。

车尔尼具体怎样创作呢?他在第一张桌子上写完第一页,就到第二张桌子上继续写……当他在第四张桌子写成了,他再回到第一张桌子,以此类推,循环反复。

当时工业革命如火如荼,卡尔·车尔尼已经将其原则运用到他的艺术上了。

4月25日　伦敦让门德尔松疯狂

费里克斯·门德尔松的英国旅行为他最好的一些作品提供了灵感,但有时候这个二十岁的作曲家,被他的环境弄得不知所措,以至于作为音乐家的门德尔松不得不让位于作为旅行者的门德尔松。1829年4月25日,他给家人写了这样一封信:

我已经精神失常了。

伦敦是世界上最庞大最复杂的怪物,给你描绘一下吧。你从我

的住处走出来，向右转，沿摄政街往前走。看看那条宽阔的、排列着很多门廊的大街——不好意思，今天又是一个大雾天。看看那些商店吧，那些雕刻店名的文字和人一样高。塞满了人的四轮马车又高又大，看看一排排车是怎么被步行者们超过的吧——因为它被前面高贵的马车挡住了。

看看那边吧，一匹马突然直立起来，因为他的主人遇到附近房子里的熟人了。看看那些拿着海报、四处走动的人吧，他们正在给高雅艺术表演做宣传——演员则是训练过的猫。看看那些乞丐和魔鬼吧，看看那些肥胖的英国佬吧，他们每个胳膊都被苗条而可爱的女儿挽着。哦，那些女儿啊！但别为我担心，无论在那个百货商店，在女士云集的海德公园，还是在音乐会，或者在歌剧演出中，我都不会有任何危险。

唯一危险的地方是在街角或过马路时，我总会对自己唠叨："小心点，别钻到车轱辘下面去！"

此刻，我坐在一架非常棒的大钢琴旁，这架钢琴是克里门蒂公司刚刚送过来的，供我在伦敦期间使用。此刻我坐在我房间里欢快的火堆旁边。在我的窗户下，一个乞丐弹起一首歌曲，歌声几乎被叫卖的小贩给淹没了。

从这里到伦敦去，坐马车要四十五分钟。一路上的每条街上，你都可以看见那些喧闹的场景。但这只是伦敦的一个区，想象一下这一切，你就会明白我为什么差不多被弄疯了。

4月26日　孤独的柴可夫斯基

柴可夫斯基一些最优秀的作品,都是在旅居意大利的漫长岁月里创作的,但即使在那儿,他仍然被音乐和朋友们搞得心情不佳。1890年4月,他在罗马给他的兄弟莫迪斯特写信说道:

> 连续两天,我一直心情郁闷,甚至陷入绝望。我不但失去了胃口,还不想工作。巴伦夫妇把我在罗马的消息传了个遍。第一个拜访者是阿里克谢·戈利津。尽管见生人第一眼让我有点茫然,我还是很喜欢他,很乐于见到他,但这对我于事无补。紧接着斯甘巴蒂①来了,我试图让他明白我不接待客人,他也别进门了,但他还是留了一张条子和一张票。这是一张将于次日上午举行的四重奏演出票,我的第一部四重奏作品也会同时演出。这将我一下扔进绝望的深渊,并证实我因此变得有多疯狂!
>
> 我只得去观看四重奏演出,去听了一场平庸(还不算太糟)的演出。
>
> 随后,我和斯甘巴蒂一起来到演员休息室,考虑到有那么多看着我们的目瞪口呆的观众,只好说些言不由衷的、琐碎的客套话。
>
> 我还得说,斯甘巴蒂——他知道我是个孤僻而刻苦的人,他说不会打扰我,也不会邀请我去他家,但第二个礼拜五他就哀求我去听他

① 即乔万尼·斯甘巴蒂(Giovanni Sgambati,1841—1914),意大利音乐家。——译者注

的四重奏。

李斯特在时,我们也听他这样说。

就这样,我在罗马的兴致还是被破坏殆尽。

尽管我非常希望按原计划行动,但我不知道还能不能再忍受一个礼拜。

四重奏很成功,报纸对它充满溢美之词。

哈哈,这里的报纸对什么都大唱赞歌!哦,越早点回家越好!真怪啊,一想到要回家,我的胃就隐隐作痛!

每个人都要走了,就快搞不到火车坐票啦!

4月27日　亨德尔目睹危险的和平

乔治·弗里德里克·亨德尔曾经为一个和平庆典写出了他最成功的作品,但庆典演变为一场纷争。

1749年已是亨德尔漫长音乐生涯的晚期,为了庆祝长达八年的奥地利王位继承权战争结束后达成的《爱克斯·拉夏贝尔合约》,亨德尔写出了他的《皇家焰火音乐》。

在这场战争中,英国得不偿失。为了维持政府的形象,国王查理二世和他的朝臣们竟搞起一系列公关活动,以伦敦绿色公园的盛大焰火表演结束庆祝活动。

在六个月以前,焰火亭就着手搭建,在庆典前一天终于完成。这个焰火亭长达四百多英尺,宽约一百一十四英尺。在亭子中央,是代表给英国

带来的和平的海王星和火星①以及乔治国王的巨型塑像。在焰火亭的上面,是一个离地面二百多英尺高的巨大圆盘,代表着太阳。

伴随着这样的喧嚣,还有亨德尔的完成于庆典前六天的《皇家焰火音乐》。

亨德尔和一百多位乐师在春天公园里,当着一万两千多名观众的面进行排练,周边交通因此停顿。很显然,国王的吹鼓手们干得很出色。

随后,那个盛大的夜晚到来了。

1749年4月27日,乔治国王和他的朝臣们在王后图书馆里观看庆典。6点整,亨德尔的开幕曲开始了。临近开幕曲结束,皇家礼炮从一百零一门黄铜大炮发射出来,焰火亭也发射焰火。乐队还没演奏几个乐章,亭子余下部分就着火了。那些跑来庆祝和平的群众很快就发现,他们仿佛置身于一个溃败的战场。

无论如何,亨德尔的音乐凭着对英国风格和感情的最佳诠释让他保持着优秀音乐家的声誉,尽管他始终认为自己是个德国人。

4月28日　法国作曲家的"三人演义"

卡米尔·圣-桑(Camille Saint Saens,1835—1921)

法国作曲家。主要作品:歌剧《参孙与达利拉》、小提琴曲《引子与回旋随想曲》、组曲《动物狂欢节》以及协奏曲等。

他们同属法国最伟大的作曲家,却为了名利和爱情纠缠不休、明争暗

① 即 Neptune and Mars,古罗马神话中的海神和战争之神。——译者注

斗。他们就是大名鼎鼎的卡米尔·圣-桑、文森特·丹第和赛萨尔·弗兰克。

毋庸讳言,音乐是他们冲突的一个因素。

故事发生在卡米尔·圣-桑建于十五年前的民族音乐协会,时间是1886年。当时圣-桑已经五十一岁,被社团里很多新派作曲家视为老朽和叛逆。圣-桑在音乐中的大逆不道在于他敢于反对理查德·瓦格纳的音乐。他也不喜欢六十四岁的赛萨尔·弗兰克——他是文森特·丹第及其追随者的偶像。

毫无疑问,圣-桑嫉妒作曲家赛萨尔·弗兰克,但他对弗兰克的妒忌和排斥不仅局限于音乐领域。事实上,圣-桑还参加过很多次弗兰克作品的演出。他们的不和与一个名叫奥古斯特·福尔摩斯的年轻女人有关,二人同时拜倒在她的石榴裙下。在一次演出中,福尔摩斯小姐的绯闻达到了极点。当时是弗兰克的伟大作品《d小调钢琴》首演,这部五重奏本来是献给圣-桑的,弗兰克却将大量热情给了年轻的奥古斯特。圣-桑已经对二人绯闻有所耳闻,想必在演出时,他也一定在和越来越强的妒忌感搏斗。等演出终于结束,圣-桑把乐谱丢在钢琴上,拂袖而去。

这种情况持续了六年之久。

后来,文森特·丹第认定,该把圣-桑驱逐出协会,他为此制定了一个秘密计划。他知道,在协会里圣-桑对除了法国以外的音乐一概持排斥的态度,他就让自己的支持者们通过一项决议,协会的音乐会必要吸纳外国音乐。

在这个限制的压力下,圣-桑只得仓促辞去了他的主席职务。一个新的主席被选出来,他不是别人,正是因为奥古斯特而成为圣-桑情敌的赛萨尔·弗兰克。

4月29日　贝多芬怒怼出版商:我们扯平了!

路德维希·冯·贝多芬的很多音乐听起来都很洪亮,这大约与他和出版商打交道时的争吵有关。

1805年春,他给在莱比锡的布雷特科波夫-赫特尔出版社①写了一封信,从信中可以看出他的冲天怒火。

> 昨天我才收到你们于1月30日发出的信,尽管对于你们的拖延我不难理解,但整个事情还是让我害臊,我不愿在此浪费口舌。
>
> 如果还有什么过错的话,那就是我的兄弟没有按时将乐稿誊写完。这次报酬远远低于我平常挣的。我贝多芬绝不自吹自擂,我贝多芬强烈鄙视那些不靠艺术和价值的欺世盗名之举,所以请将我寄给你们的手稿(还有歌曲)如数寄回。我无法也不愿再接受更低的报酬了。
>
> 在我们之间,没有第三者来阻止我们达成协议,没有——障碍就是事情本身,而关于这一点,我既无法也无意做任何改变。

出版商却抓住手稿不放,贝多芬又写了一封信:

> 我必须坚持一点——你社必须立即将乐稿付印,以使交响乐和

① 即 Breitkopf & Hertel,世界第一家音乐出版社,1719年成立于德国德累斯顿。——译者注

奏鸣曲在两月内面市。

 拖延出版我的作品将对我的业务关系造成损失，所以我坚持我的这个底线。至于报酬问题，最公平的方案是你先为已收到的三稿付七百弗罗林，余下两稿等你们收到后再付余额四百弗罗林。如果因为某些无法预见的原因，你发现这些条件不合你意，那么我唯一的解决办法就是终止合作，立即收回稿件。

 这次出版商同意了。但贝多芬在处理众多混乱的事务时，他的火暴脾气依然常常喷薄而出。

4月30日　李斯特弹奏格里格作品

 爱德华·格里格写出他的杰作《a小调钢琴协奏曲》时，年仅二十五岁。最早看这部作品的人中就有李斯特，他不仅弹奏作品，给出评价，还给爱德华·格里格提供了很多建议和指教，让他受益终生。

 当时的场合是一个朋友聚会，时间是在1865年的一个晚上。格里格刚刚收到从印刷厂送来的作品打印稿，他希望李斯特在朋友的聚会上演奏一下。

 "你来吧？"李斯特问他。

 格里格回答："我不行，我还没有练习过呢。"

 李斯特拿起乐稿，走到钢琴旁，微笑着对客人们说："那么好吧，我会让你们看，我也弹不了。"

 第一部分他弹奏得很快，有点乱，但在格里格稍微指导了一下节奏

后,他开始将作品中最美妙的部分,也是最艰难的装饰曲准确地传达出来。李斯特一边弹奏,一边给格里格和客人们做些点评。遇到他特别喜欢的部分,他就左一下右一下地点着头。

曲终时,李斯特突然停下,站起来,以夸张的大步子离开钢琴。他伸起双臂,走过大厅,大声唱着主题曲。当他听到管弦乐器把第一个调子从 G 升调变成 G 调时,他奋力伸开双臂大叫:"G,G,不是升 G 调!太好了,这才是真正的瑞典风格!"

他走回钢琴,重新弹了一大段,随后将乐谱交给格里格,热情地说:"勇敢地坚持下去!我告诉你,你有这个能力,不要让别人挫伤你!"

爱德华·格里格后来回忆道,李斯特最后的鼓励对他非常重要,当时有一种庄严宣示的气氛。

5 月

5月1日　莫扎特受委屈

为了在全世界扬名,二十二岁的沃尔夫冈·阿玛迪乌斯·莫扎特来到巴黎发展。1778年5月1日,他给远在萨尔茨堡的父亲利奥波德写了一封信。

八天前我收到恰波特公爵夫人的邀请,今天赶往她的府邸。我在一间没有炉火的大房间里等了半小时,屋子冷得跟冰窖似的。最后公爵夫人出来了,她很有教养,恳求我原谅,说只能弹钢琴,因为她别的乐器都有些毛病,但她要求我至少试一下。我说我很乐意弹点什么,但现在还弹不了,因为我的手指被冻僵了。我要求她把我带到一个有火炉的房间。

"哦,是的,有道理!"她一边回答,却一边坐下来和几位围坐于大桌旁的先生画起画来。她画了整整一个小时,我在一旁毕恭毕敬地等着。

窗户和门都大开着,所以,不仅我的手,还有我的身子和脚挨冻,我的头也开始疼痛。

后来,为了速战速决,我弹了她那架糟糕的钢琴。最让我懊恼的是,在我弹琴时,公爵夫人和这些先生们一刻不停地画着,冷冰冰地,所以我不得不弹给椅子、桌子和墙壁这些听众听。

最后,我站起来说,等哪天她找到更好的乐器了,我很乐意再来,公爵夫人却劝我再等等,直到她的丈夫走进来。他在我旁边坐下来,

仔细听我弹着。

我忘了寒冷和头疼,也不顾不上钢琴破烂不堪,我心情好转了,就尽量好好弹。

5月2日　　布利斯:这事没商量

亚瑟·布利斯(Arthur Bliss,1891—1975)

英国作曲家、广播音乐会指挥。主要作品:《诺伊夫人》《色彩交响曲》《钢琴协奏曲》、舞剧《将死》《戈巴尔斯的奇迹》等。

当第二次世界大战在欧洲肆虐的时候,英国作曲家亚瑟·布利斯在BBC电台做音乐指挥。他的家人在美国,他在想法子去美国,这样就能将他们接回英国。

这时,他意外得到主动伸来的援助之手,来电话的叫丘纳德女士,她说有急事和他面谈。布利斯从来没有见过丘纳德女士,所以他充满着好奇和希望,当天就和她见了面。

一阵不自在的寒暄后,丘纳德开始提到这个话题。她说,正在美国的英国指挥家托马斯·比彻姆爵士看来遭遇"感情纠葛"了,丘纳德说这对他返回英国很重要。布利斯对比彻姆的私生活一无所知,也不感兴趣。他开始纳闷,比彻姆的私生活和他有什么关系。

丘纳德女士便直奔主题了。

她给布利斯的计划是这样的,极力说服BBC电台的头儿邀请比彻姆到英国来代替布利斯的工作。作为交换,丘纳德女士保证,凭她的影响她

可以让布利斯前往美国和他家人团聚。

刚开始,布利斯一想到,让衣冠楚楚、大名鼎鼎的比彻姆屈就BBC来管理一些音乐职员,就禁不住想发笑。随后,他又对这个设想很气愤——为了将比彻姆从他的"风流债"里拽出来,他还得辞职。布利斯控制住自己的怒气,建议丘纳德女士直接去跟他们头儿商量。他们分手时,已经形同陌路。

亚瑟·布利斯——也就是后来的亚瑟·布利斯爵士,接着干他的工作,继续着他的职业尊严,但也承担了代价——两年半后,他才见到他的家人。

5月3日　　罗西尼被囚逼交稿

或迟或早,每个作曲家总会遇到如何应付截稿期的情况。焦阿基诺·罗西尼在一封信中和朋友分享了这个行业秘密。信中,还可以看出罗西尼狂放的幽默感。

一直等到天黑演出才开始。没有什么能像纯粹的需要那么强烈挑起人的热情,一个抄写员等着你的作品,一个走投无路的经理人对你苦苦哀求。经理人急得大把大把地抓头发,我在意大利时发现,所有经理人在三十岁时就谢顶了。

我是在芭芭拉波尔图宫的一间小屋子里写完《奥赛罗》序曲的。那个秃顶最厉害、脾气最暴烈的剧院经理把我强行关在里面。屋子里除了一大盘通心粉外,一无所有。他发誓,我不写完最后一个音符,就甭想出来!

《贼喜鹊》首演当天,我在拉斯卡拉剧院里为这部歌剧写序曲。我被剧院经理囚禁在那里,四个舞台道具师奉命充当起警卫。他们接到命令,将我写的稿子一页一页地扔到窗外,由几个等候在外面的抄写员火速抄写出来。老板命令他们,如果我没有把稿子写出来,就把我从窗户上扔出去。

到创作《塞维利亚的理发师》时,我幸运得多了。我压根儿就没有写任何序曲。我只是把以前写给不太重要的歌剧《伊莎贝塔》的序曲进行移花接木交差。

观众非常满意。

我写《奥利伯爵》序曲时,就站在水里,一边钓鱼一边写,西格罗·阿瓜多在旁边陪着,同时谈论着西班牙的金融状况。

《威廉·退尔》序曲也是在同样的环境下写出的。

至于《摩西》,我一个音符还没写呢。

5月4日　犹大做传记作者

尼古拉·里姆斯基-柯萨科夫(Nikolai Rimsky Korsakov,1844—1908)

俄国作曲家。主要作品:《第一交响曲》《第二交响曲》《萨特阔》、歌剧《普斯科夫姑娘》《五月之夜》《雪女郎》《圣诞节前夜》《沙皇的新娘》《金鸡》等。

1908年5月4日,六十四岁的尼古拉·里姆斯基-柯萨科夫对一个朋

友谈起一篇音乐论文。这篇论文他已经着手写,却又束之高阁。他们谈起了细节,随着夜色越来越深,两位朋友也陷入越来越深的思索之中。

里姆斯基-柯萨科夫说,有一个规律必须铭刻于心。那就是,凡高八度音的旋律应该写给那些具备相同音域材质的乐器,否则就不好听。

"还没完呢——"他继续说,"将高八度旋律放进长笛的高音音域和双簧管、小提琴的低音音域听起来都不错。"

这场音乐谈话从傍晚开始,直到午夜后才结束。

他的朋友很严肃地走向里姆斯基-柯萨科夫,说:"现在,请接受我的亲吻——按照奥斯卡·王尔德的说法,这就是'犹大之吻',因为我是你未来的传记作者。按照王尔德的观点,伟人的传记总是被一个出卖朋友的人来写。"

"伙计,别信他!"里姆斯基-柯萨科夫回答道,"他们都是傻瓜!"

不到一个月,里姆斯基-柯萨科夫去世了。

他朋友为他写了传记,以流水账的形式写的,于1917年开始发表,但只有约四分之一的内容发表出来。完整的里姆斯基-柯萨科夫传记出版,已经是1959年。

1905年,里姆斯基-柯萨科夫和学生、工人站在一起,反对俄国沙皇的统治。他的朋友一直是个温和主义者,里姆斯基-柯萨科夫本人把自己的政治观点描述为"红彤彤的"。

5月5日　赢得大师

伊格纳西·扬·帕德雷夫斯基（Ignacy Jan Paderewski，1860—1941）

波兰钢琴家、作曲家。主要作品：歌剧《曼鲁》、钢琴协奏曲、交响曲等。

年轻的美国作曲家丹尼尔·格里高格利·马逊来到波士顿,当他拜见钢琴家、作曲家伊格纳西·扬·帕德雷夫斯基时,从开始就遇到麻烦。

因为一个误会,马逊和这位钢琴家的会面延迟了两个半小时。当马逊在旅馆大厅里傻等时,帕德雷夫斯基却在楼上房间里为他的拖拉而越来越恼火。最后马逊上楼见到帕德雷夫斯基,他还是很热情的,而他夫人却冷冰冰的,令马逊感到尴尬和窘迫。

马逊赞美帕德雷夫斯基的"原主旋律上的变奏曲和赋格曲",然后补充道:"不过,为了不让您觉得这是我的空洞奉承,我还得告诉您,我对您早期的一些乐曲不太喜欢。"

帕德雷夫斯基夫人给了马逊一个冷脸看,问他:"什么乐曲?你不喜欢什么乐曲?"

马逊说:"好吧,比如说《a小调协奏曲》,我就不太喜欢。"

她目不转睛地说:"在我丈夫的作品中,我最喜欢的就有这首协奏曲。我越来越喜欢了。"

马逊又冒昧地赞美帕德雷夫斯基对法国印象主义的运用如何美妙。

这次帕德雷夫斯基自己说话了:"我和法国印象主义一点也没关系。我不相信法国现代派,因为它没有传统根基,太怪异了;旁门左道,太任性了。"

最后,马逊斗胆地拿出了自己写的小提琴奏鸣曲的一个乐章,他让帕德雷夫斯基过目。帕德雷夫斯基看奏鸣曲时,一边哼唱着,一边叫着:"太棒了!"居然和马逊握了八次手。

丹尼尔·格里格利·马逊终于凭着他的音乐,赢得了大师的尊重。

5月6日　肖邦在维也纳落寞的日子

1831年,一个名叫弗里德里克·肖邦的年轻钢琴家及作曲家,为了在欧洲音乐圈出人头地,从他的祖国波兰背井离乡,来到了维也纳。他成了一个很受欢迎的音乐指挥,但常常也会在人群里产生孤独感。

1831年春天,肖邦在维也纳写下这样的日记:

> 今天的大街很漂亮,人山人海,但这一切和我没有关系。我爱那些树叶,春天的芬芳和大自然的纯真将我的思绪带回童年时代。一场暴风雨悄悄逼近,我进了屋。
>
> 暴风雨终究没有来,我的伤感却袭来了。
>
> 今天,甚至连音乐也无法让我提起精神了。
>
> 这是怎么了?夜深人静,我却睡意全无。我不知道我到底怎么了?我都过了二十岁。报纸、海报已经公布了我的音乐会。只有两天了,却又似乎压根儿就没这回事,好像跟我没什么关系。我不想听

那些奉承话,越听越愚蠢。我真想一死了之,只是希望死之前还能见见我的父母。

她的倩影浮现在我的眼前。

我觉得我不会再爱她了,然而我却无法将她从我脑子里抹去。迄今为止,我在国外目睹的一切都让我觉得无聊、厌烦,只让我更加思念家乡,思念那些我曾经不当回事的美好时光。曾经看起来精彩的事情现在都无聊透顶,而我曾经认为简单的事情现在却伟大而高贵,无可比拟。这里的人们不属于我,他们很友好,但仅仅出于一种习惯。他们做任何事情都过于拘泥于形式,过于乏味,过于拘谨。

无论怎样,我才不愿意活得那么拘谨。

我感到迷惘,悲伤。唯愿自己不要成为孤魂野鬼!

二十一岁时,肖邦很快就见到了当时最伟大的音乐家——罗西尼、李斯特、凯鲁比尼等,他再也没有回过波兰。

5月7日　威尔第慷慨退票

从这封于1872年5月7日写给朱塞佩·威尔第的信可以看出,作为一个作曲家,就得将自己置于任何人的批评之下。

尊敬的威尔第阁下:

本月2日,我去了帕多瓦。

我是因为您的歌剧《阿伊达》引起轰动后,经不起诱惑而专程前往的。我对演出翘首以盼,以至于在演出前半小时我就进了剧院(我

的座位是一百二十号）。我佩服舞台背景设计，我享受了那些优秀歌唱家的演唱，我尽量让自己不要错过每一个细节。

但是歌剧结束后，我扪心自问，我到底喜欢这部作品吗？答案是否定的。在我回勒佐的路上，在火车车厢里，我听到关于《阿伊达》的议论，几乎每个人都认为这是一部一流作品。

我抵御不了再看一次的念头，于是在4号那天又回来了。

由于剧场太拥挤，我使出说不出的劲儿才找到预订的座位。为了买个好座位，我不得不加付五里拉。

我得出了这样一个结论：这是一部无法激起任何热情和兴奋的作品，如果不是因为它的浮华和壮观，观众不会坐到演出结束。剧院热闹一两个晚上后，这部歌剧将被湮没在剧院档案库的灰尘中。所以，亲爱的威尔第阁下，您可以想象一下，我两次共花掉三十二里拉，我有多后悔！

我要补充一下我情况的严重性，我完全靠我家人供养。这笔钱像可怕的幽灵一样让我寝食难安，所以我真诚地给您写信，希望您把那笔钱如数退还我！

信封里还附上详细的账单：火车车票费、歌剧票和一顿"令人厌恶的晚餐"餐费。结果，威尔第退了这个"投诉人"一笔钱，但扣除了五里拉晚餐费。

5月8日　理查德·施特劳斯和美国大兵

1945年5月8日,是欧洲解放日。

德国向盟军投降,第二次世界大战欧洲战事结束。作曲家理查德·施特劳斯和很多人一样,只为战争结束高兴,不管谁赢了战争。他和家人一直住在巴伐利亚州阿尔卑斯山中一个叫做加密施的小村庄附近,在纳粹的统治下饱受其苦。

施特劳斯八十一岁时,打算和妻子前往瑞士苏黎世附近一家温泉疗养院疗养,却被最高当局拒绝——正是希特勒本人的命令。本来还有命令逮捕施特劳斯的儿媳,但她竟然敢待在家里不走。另外,施特劳斯家里还收留难民——一个夜总会工人和他的两个饥饿的孩子。

加密施村没放一枪就落入盟军之手。

4月30日早晨,美国人的坦克开进了施特劳斯家旁边的草地。施特劳斯的孙子、十八岁的理查德讲述说:"没人相信我,但我发誓,坦克上有个美国兵,用口哨吹着《唐璜》主旋律。"美军征用一些别墅,给居民十五分钟时间,让他们撤离。

大概上午11点,吉普车队开进了施特劳斯的私人车道。施特劳斯的儿媳开始收拾食物和贵重物品。施特劳斯不顾家人的强烈反对,走出前门去见美国人。

他对坐在一辆吉普车上的梅杰·克雷默说:"我是理查德·施特劳斯。"他接着说,"就是《玫瑰骑士》和《莎乐美》的作者。"

他刚好找对了人,梅杰·克雷默是一个音乐爱好者。

梅杰命令他的士兵对施特劳斯尊敬点。施特劳斯很受用,就回请几个美国人喝酒、吃炖鹿肉。为了保护这座房子,一个"禁止通行"的牌子很快立了起来。

在接下来的那些天,很多人都想去见这位著名的理查德·施特劳斯,尽管有些人误以为《蓝色多瑙河》是他写的。

5月9日　德彪西赞美梅萨热:非你莫属!

> 克劳德·德彪西(Claude Debussy,1862—1918)
> 法国作曲家。主要作品:管弦乐序曲《牧神午后》、歌剧《佩利亚斯与梅丽桑德》、钢琴曲《阿拉伯斯克》《贝加摩组曲》《欢乐岛》、管弦乐曲《夜曲》《伊贝利亚》等。

巴黎歌剧指挥安德烈·梅萨热指导演出了克劳德·德彪西的歌剧《佩利亚斯与梅丽桑德》。之后,他不得不出国去履职,因此指挥任务留给了他的副手亨利·保罗·巴塞尔。

1902年5月9日,沮丧的德彪西给梅萨热写了一封信。

> 自从你离开后,我就像一条被废弃的马路一样阴郁。尽管我不想用我的痛苦来烦扰你,但还是想和你谈谈《佩利亚斯》。上个礼拜四,我们快速排练了这场歌剧,这是巴塞尔要求的。管理层本应给足一场戏的排练时间。这事你我知道就行啦。巴塞尔很紧张,看来他不知道如何与总谱协调一致。佩利亚斯演唱时,声音就像从雨伞里

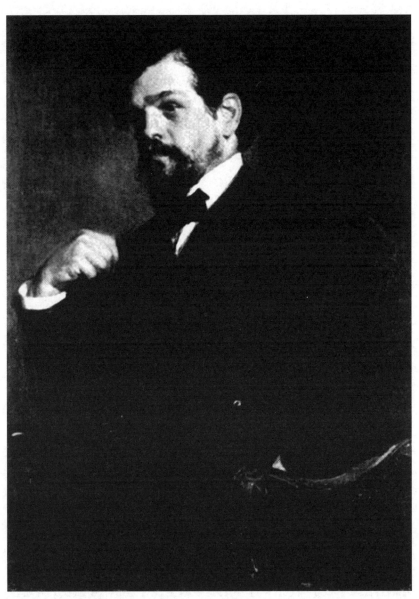

法国作曲家德彪西

传出来；梅丽桑德则拒绝看他的脸，声称她早已习惯凝视一张更迷人、更令人愉悦的脸。不过情况基本属实，结果被弄得一团糟。下一步怎么办，我一筹莫展。

礼拜五那天观众很好，非常尊重人。巴塞尔像个害怕洗冷水浴的绅士露面了。乐队很棒，他们鼓舞着他，帮他纠正细微差别。巴塞尔对歌唱演员一点也不关心，一个劲儿让他们唱和音，而全然不顾是否和谐。

当然，在你离开期间，一切都还过得去。在第四幕戏结束后，出现了三次要求演员谢幕的喝彩声，以此犒劳那些劳苦功高的人们。

总之，这是一个令人愉快的夜晚，唯独你不在，并消失得无影无踪。我要说的是，你耗费心血，赋予了《佩利亚斯与梅丽桑德》这样一部音乐作品不可复制的精妙之处。因为，毫无疑问，指挥会给任何作品的内在韵律带来自己的倾向；同样，一个词汇被人说出口时，已经赋予了某种色彩。

5月10日　奥芬巴赫重振雄风

1871年是法国一段史诗的终结，多年来的财富和浮华被残酷而灾难性的普法战争毁于一旦。一个不太显眼的受害者是一个蜷缩在大外套里的音乐家，他就是雅克·奥芬巴赫。奥芬巴赫创作了大量脍炙人口的轻歌剧，这些作品必然是这个失去的时代的宝贵遗产。

有一次，奥芬巴赫正参加他的轻歌剧《盗贼》重演的排练，第一幕快结

束时，合唱演员唱酒歌，唱得无精打采。在幕间休息时，他们对剧本只字不提，只是说各自在战争中的经历。奥芬巴赫坐在戏台前面，他已经因为痛风病而残废。尽管天气很热，他还穿着很厚的外套，在外套下瑟瑟发抖。

刚开始，奥芬巴赫还告诉他的朋友、剧作家卢多维克·哈勒维，他才没那心思去干涉他们，但后来他突然挣扎起来，愤怒地挥舞着他的拐杖，吼叫道："女士们，你们觉得唱得很好了，是吧？统统重来，整个终曲再从头来！"

奥芬巴赫踉跄着向钢琴旁的指挥走去，接管了他的位置。这时，他精神抖擞，开始又唱又叫。在后排打瞌睡的歌唱演员也来了精神。他把外套扔到一边，竭尽全力地打起拍子来。奥芬巴赫使劲儿拍打钢琴，连他的拐杖都拍断了。他咒骂着将残断拐杖扔到地上，从吓傻了的指挥手中抓过小提琴琴弓。他继续用可怕的力气打起拍子，完全换了个人似的。演员们也不再马马虎虎的了。

歌剧的终曲华美而闪烁，一阵势不可挡的旋律海潮般呼啸而过。

当最后一个音符戛然而止时，所有人都对着奥芬巴赫热烈鼓掌。他坐在座位上，筋疲力尽了。他说："我把拐杖弄坏了——但我挽救了我的终曲。"

虽然只有短短几分钟，奥芬巴赫还是给巴黎人带来了战争浩劫之前的快乐。

5月11日　斯蒂尔创立"非洲-美国交响乐"

威廉·格兰特·斯蒂尔（William Grant Still，1895—1978）

美国作曲家。主要作品:《非洲-美国交响曲》等。

20世纪20年代的巴黎是艺术家的沃土。

美国作曲家威廉·格兰特·斯蒂尔通过不太可能的方式去了巴黎,还找到一位不大有希望找到的老师——电子音乐冠军埃德加·瓦雷兹。

1895年5月11日,斯蒂尔出生于密西西比州伍德维尔附近一家种植园。他的父母是颇有音乐才华的教师。幼时的威廉·格兰特年幼就显示出对音乐的强烈兴趣。大约在1912年,非洲裔英国作曲家塞缪尔·科尔里奇-泰勒的作品给了斯蒂尔音乐创作的灵感,但在1923年进入新英格兰音乐学院之前,他把时间主要用在了轻歌舞剧乐队和剧院的管弦乐队上。后来他去了首家黑人录音公司——黑天鹅唱片公司做录音监督。黑天鹅唱片公司的明星阵容包括古典音乐歌唱家、情歌手、流行歌手和民歌手。作为录音监制,斯蒂尔为录音的艺术家安排工作日程,他还在室内管弦乐队演奏双簧管和其他乐器。

一天,斯蒂尔见到公司老板哈里·佩斯的秘书,恰好从她的肩后发现她正给法国作曲家埃德加·瓦雷兹写回信。原来瓦雷兹想让一名黑人作曲家创作先锋音乐,找佩斯推荐,秘书回复说没有人选。

"快把信撕了吧!"斯蒂尔叫起来,"我会给瓦雷兹先生写自荐信的。"

斯蒂尔跟这位先锋作曲家学习两年,就是这么来的。两年学习期间,斯蒂尔拓宽了自己的创作风格,他可以写出带有瓦雷兹特色的作品,但由于他在旋律和音乐民族主义风格中陷得太深,最终没能成为一个先锋作曲家。

几年内,威廉·格兰特·斯蒂尔凭借自己那部《非洲-美国交响乐》在西方音乐界声誉鹊起。在这部作品里,他将优秀的美国民间音乐和爵士乐融进古典音乐的背景中。

5月12日　匪夷所思的联盟

加布里埃尔·福雷（Gabriel Faure，1845—1924）
法国作曲家。主要作品：歌剧《佩内罗普》《安魂曲》《夏洛克》等。

法国人加布里埃尔·福雷喜欢写那些精致、圆润的音乐。1908年，他有一名铁杆支持者，也是一个作曲家。他的作品开朗，但也很刺耳。他就是西班牙作曲家伊萨克·阿尔贝尼兹。

福雷生于1845年5月12日，比阿尔贝尼兹年长他十五岁。但阿尔贝尼兹曾经是一个光环四溢的神童，十二岁时就游历了世界很多地方，而福雷六十三岁时还没有完全被承认。

1908年，阿尔贝尼兹将福雷介绍给巴塞罗拉音乐圈。第二年，福雷被邀请指挥他的《安魂曲》《夏洛克》《卡利古拉》，以及他的《钢琴和管弦乐叙事曲》。按照钢琴家玛格利特·朗的说法，在一次叙事曲排练中，福雷指挥得很糟糕。他心不在焉，一直在等待一封电报——他急于知道他是否被一个重要的音乐机构Instutut选为会员。

"在排练中福雷不停地看着我。"玛格利特·朗回忆说，"不是因为叙事曲里的任何问题，而是不顾一切地想知道选举结果。在那个能够容纳七千多人的偌大礼堂里，我一直盯着门。排练在午夜结束了，福雷还是一言不发，他匆忙离开打探消息去了。在邮局我们发现邮局工人在罢工，什么事情也办不了。随后，大概是黎明时分，正当我们睡意正浓时，福雷敲门了，他挥舞着电报——他当选了！"

本来,对于福雷的当选是有阻力的,可能是因为阿尔贝尼兹利用他的职权为福雷拉了票。到选举时,阿尔贝尼兹已重病缠身,他住在巴黎,福雷和保罗·杜卡斯常去探望。

有一次,他为了最后一次支持福雷,对他大加赞美,他要求玛格利特·朗帮他最后一个忙,为他演奏一曲他最喜爱的钢琴曲——加布里埃尔·福雷的《第二华尔兹随想曲》。

5月13日　唯音乐和美人不可辜负

美国内战期间,新奥尔良出生的钢琴家和作曲家路易斯·莫罗·戈特沙尔克在北方各州巡回演出。经过纽约州时,他常常忘记战争,全身心地投入他生命中的至爱——音乐和女人中去。1864年5月他在日记中写道:

在罗切斯特我发现了一些最有魅力的女人,这样的女人曾经在一个老单身汉的梦中掠过。除了我钢琴家和老光棍的特殊身份以外,这将是在我音乐会中最担心的事情,我会心不在焉,手忙脚乱,按错琴键的。假定我要按一个键盘最边缘处的黑键,情况会怎样。我本来是可以应付的,但我可不敢保证我的手指听使唤,因为我的眼睛盯着观众呢!这样,本来升半音的D调极不光彩却又不可救药地按到了E调。但对那些鸡蛋里面挑骨头,见不得我好的人来说,倒是一个莫大的喜悦。

他们总是没完没了地说着恶心的话。"他弹不了古典乐曲。"当这些人铆足了劲鼓倒掌时,他开始耸肩。可怜的家伙,还是小心为

妙！你越是中伤我，越会把自己弄上一身泥！你的恶毒和莽撞只是徒劳。

我知道，有那么一个傻瓜，他用了整整十年时间向艺术界证明我的作品一文不值。此人受人唆使，是个卑鄙的可怜虫。他在不走运的时间，用一篇文字将他满脑子的怨恨发泄出来。

我原以为我被他的攻击搞垮了，但当我读了这一篇后，我借用伏尔泰的话来安慰自己："先生，我原谅你的批评，因为没有人读到它。然而，我永远不会饶恕你的文章，因为我必须读它们。它们对我太恶毒，我忘不了。"

5月14日　托斯卡尼尼抗拒法西斯

阿尔图罗·托斯卡尼尼（Arturo Toscanini，1867—1957）
意大利指挥家。一生指挥了三百五十多部歌剧、交响曲、协奏曲等作品。

你可能以为指挥家是一个安全的职业，但有时候也会陷入生死攸关的境地。1931年5月14日，在意大利的博洛尼亚，阿尔图罗·托斯卡尼尼就遭遇到这样的命运。

托斯卡尼尼曾应邀指挥在博洛尼亚举办的音乐会，音乐会是为了庆祝作曲家朱塞佩·马图契的七十五岁生日。托斯卡尼尼坚持不要任何报酬。但是另外一个不同的庆典——一个法西斯党的节日也正在策划之中。副市长告诉托斯卡尼尼，两名政府官员会参加第一场音乐会，因此他

意大利指挥家托斯卡尼尼

要求音乐会以皇家进行曲和法西斯最喜欢的《青年》①开始。由于音乐会曲目理应完全由马图契的作品组成,托斯卡尼尼拒绝指挥另两首歌曲,他不愿意将音乐会变成一个政治事件。

当托斯卡尼尼到达剧院时,他发现自己被一群年轻的法西斯党徒包围了。一个家伙问他愿不愿意演奏《青年》。当他拒绝后,这个法西斯党徒就毒打这位六十四岁的指挥家。他打他的脸,打他的脖子,其他家伙在一边嘲笑着。而带着羽饰礼帽的国家警察们,就站在一旁。托斯卡尼尼的妻子、司机和一个朋友将他拉进一辆汽车,赶紧逃回到他们的旅馆。

剧院里座无虚席,当宣布因托斯卡尼尼生病音乐会延迟时,有人怒吼道:"那不是真的!"那些穿着黑衬衣的保安恐吓观众,关闭出口。

人们的怒潮越来越不可遏制,保安只好奉命重新打开大门,观众潮水般涌到大街上。

托斯卡尼尼给墨索里尼发了一封让他恼火的电报。虽然墨索里尼没有直接答复,但据传闻他是这样说的:"他指挥一支一百人的乐队,我却要指挥四千万人,他们并不是什么艺术大师。"

5月15日　危险的抗命

安东尼奥·萨列里(Antonio Salieri,1750—1825)

意大利作曲家。主要作品:《塔拉里》等四十多部歌剧及多首弥撒曲。

① 意大利法西斯党党歌。——译者注

1787年的维也纳，对于在此谋生的作曲家而言，是一个危险的时间和危险的地点。安东尼奥·萨列里就曾经在此历险——他居然违抗皇帝的命令！

萨列里刚从巴黎回来，他的歌剧《塔拉里》在巴黎上演了。皇帝约瑟夫二世命令萨列里和歌剧作家洛伦佐·达·彭特将《塔拉里》的法语版本翻译成意大利语版本。萨列里顾不上皇帝的命令，工作进展得很缓慢，他建议用意大利语重新创作。萨列里偶尔才从法语原版音乐里做些借鉴，但随后他又发现必须做大量修改。为了节约时间，达·彭特拿来一场剧本他就马上谱曲。

听说歌剧剧本已经写完了三幕，皇帝很想在他的一个下午音乐会上演出。他从抄写员那里得到这三幕戏的剧本，并将他的乐师召集起来排练。皇帝坐在钢琴旁边，要求歌唱演员按照新乐谱演唱，同时要求乐手按照原始法语版本演奏。

"第一幕，第一场——"皇帝宣布，"二重唱。"

"法语版本开头是开场白。"有人报告。

他们花了两个小时试图找到能够合演的部分，但徒劳而终。皇帝和他的乐师们发现这两个版本几乎没有相同的地方。

"这简直要把人弄疯！"皇帝说。

他派人去找萨列里，想要个解释。

萨列里因为风湿病卧床不起，但两天后，他来到皇宫解释这件事情。他勇敢地向皇帝禀述了他为什么要"抗旨"，皇帝接受了他的说法，又听了一次歌剧，并给了萨列里丰厚的报酬。

5月16日　赫尔曼遭遇不速之客

伯纳德·赫尔曼(Bernard Herrmann,1911—1975)

美国音乐家、好莱坞电影配乐大师。主要作品:《公民凯恩》《简·爱》《出租车司机》《恐怖角》等电影音乐。

音乐会的作曲家要应付大量的纷扰,电影音乐的作曲家要应付的就更多了。1943年,美国最顶尖的电影作曲家之一伯纳德·赫尔曼访问好莱坞时,就遇到这样的情况。

一次,赫尔曼和妻子在电影明星约瑟夫·科顿家里共进工作午餐。阿尔福雷德·希区柯克和他妻子也在场。当时,科顿在参演希区柯克的电影《心声疑影》[①]。这些搞电影的人在科顿家大露台进餐,露台上可以俯瞰到游泳池。他们的工作讨论却被两个不速之客的到来蒙上了阴影。这二人就是沃森·威尔斯和丽塔·赫沃丝。

当时,威尔斯闯到露台上,他说:"我不想打扰你们吃饭,我和丽塔只是想用用你们的游泳池。"但这两个"闯王"还有一个困难——他们没有带游泳衣裤。威尔斯脱掉他的裤子,穿着他的拳击裤开始游泳。

即将成为沃森·威尔斯太太的丽塔呢,就更有创意了。她上楼走进约瑟夫·科顿的卧室,自己翻出每条价值五十美元的两条领带。一条领带被她皱成一圈套在脖子和胸脯上,在后背打结弄牢。另一条则成了比基尼

① 也译作《辣手摧花》。——译者注

的下角边——有点像以前流行的那种泳衣样式。这样穿戴后,丽塔也滑进了游泳池。

赫尔曼的妻子后来回忆起这件事,她是这样对食客们说的:"一边吃饭,一边看沃森和丽塔游泳,真是一件劳神的事情。"

几个月后,伯纳德·赫尔曼抛开了好莱坞和电影对他的纷扰前往纽约。他将为一个歌剧项目工作,这份工作不再那么浮华,收入也少一些。

5月17日　遗憾的巴赫家传

卡尔·菲利普·伊曼纽尔·巴赫(Carl Philipp Emanuel Bach, 1714—1788)

德国作曲家,老巴赫的幼子。

在卡尔·菲利普·伊曼纽尔·巴赫的自传中,他宣称:"在作曲和演奏键盘乐器以外,除了父亲,我没有别的老师。"在这个音乐世家的传统进行传承时,伊曼纽尔·巴赫却遇到了一些挑战。

伊曼纽尔·巴赫大约六七岁时开始学习键盘乐课程。他的课本是父亲约翰·塞巴斯蒂安·巴赫为他的哥哥威廉·弗里德曼编写的键盘乐曲集子。很多年后伊曼纽尔回忆道,他父亲的所有弟子都必须马上学习"那本绝不轻松的集子"。年轻的键盘手伊曼纽尔就是从这部集子开始,随后学习他父亲的二部创意曲与三部创意曲,然后是最重要的《平均律钢琴曲集》。

还有一种可能,伊曼纽尔不久后在莱比锡他父亲的键盘协奏曲音乐

会上公开演出,司职拨弦古钢琴,刚开始时做伴奏,随后是独奏。

到伊曼纽尔·巴赫十七岁时,他已经成为一名有作品出版的作曲家,尽管他的教育方向是成为律师。他却从事音乐工作,成了一名重要作曲家,影响了海顿和后来的一代作曲家。

然而,到了伊曼纽尔·巴赫的第二代,他已经没有那么大的影响了。他有三个孩子。长子约翰·奥古斯特没有显露出特别的音乐天赋,最终成了一名律师。女儿安娜·卡罗琳娜·菲丽皮娜据说"终生热衷家务"。伊曼纽尔·巴赫对他的幼子寄予厚望,很乐观地将其取名为约翰·塞巴斯蒂安。据说伊曼纽尔曾经宣称,通过他的幼子,他可以将家族传统延续下去,他将从老父亲那里学到的东西和自己的探索成果传给全世界。

显然,键盘课程和音乐传统的传承并不如伊曼纽尔·巴赫期望的那么如意,尽管年轻的塞巴斯蒂安确实有艺术天才,但却成了一名画家。

5月18日　李斯特的一次奢华

1876年,弗朗兹·李斯特从汉诺威赶往魏玛,他将旅行变得舒适而惬意。他在靠近荷兰乌特勒支附近的卢堡做短暂停留。5月18日,李斯特给一个在魏玛的朋友写了一封信。

我在汉诺威时就已经告诉你,5月26日(礼拜五)那天,把你的四重奏放到一块。我将于演出前十个小时乘夜间火车抵达。次日我们将前往阿尔滕堡,请帮我查询一下,有没有可以避开莱比锡的新车次。

正如往年一样,卢堡带给了我们很多愉快。国王对他挑选的参加聚会的著名艺术家、画家和音乐家们济济一堂,的确显得优雅而仁

厚,非常殷勤。我们还在盼望着托马斯和圣-桑赶紧过来。

交流中没有不愉快的时候,自始至终其乐融融。

杰罗姆、卡巴尼尔和格瓦尔特讲了很多有趣的小段子。每个人都有强烈的取悦国王的愿望;国王也尽量消除大家的压力,将气氛调节到不觉得别捏。

十五到二十个大老爷们每天上桌两次,中午吃饭,下午5点吃晚饭。菜肴和红酒都很丰富,味道相当不错。在进餐时,几乎没有一位女子,这很显眼。只是在傍晚的剧院里,以代表的形式冒出来几个点缀一下。每天同样有十五到二十个客人参加国王随从举行的视音。

为了酬劳一个女雇员,国王命令铸造了一枚大纪念章,价值八百弗罗林币。有四到五个年轻女士接到演出任务,就是每晚出演喜剧、悲剧和歌剧里的几场戏。她们的戏装设计得非常有艺术感,靓丽极了。

5月19日　　泰勒曼的洒脱

乔治·菲利普·泰勒曼(George Philip Telemann,1681—1767)

德国作曲家。主要作品:《宴席音乐》《水上音乐》、清唱剧《时光》和管弦乐曲。

作曲家乔治·菲利普·泰勒曼一生长寿,作品高产,却后院失火了。泰勒曼用两种爱好来安慰自己——诗歌和植物。

泰勒曼不幸的家庭生活,因为发生在汉堡的一件戏剧性丑闻而满城

风雨。一部戏剧正在策划中,将对汉堡的三个名人冷嘲热讽一番,其中就有泰勒曼。

这部讽刺戏之所以垂青泰勒曼,是因为他的妻子对他不忠,她和一个瑞典官员好上了。当这部计划上演的戏剧走漏消息后,汉堡当局将其封杀。然而,更坏的打击接踵而来,泰勒曼的妻子卷着他的钱财和情人私奔了,却给泰勒曼留下了总计达三千泰勒的债务——在18世纪50年代这是很大一笔数目。

泰勒曼不得不靠好朋友救济度日,有些朋友已经负债累累了。泰勒曼保持着一贯的幽默感,他给另一个朋友写了一首求援诗:

> 命运之神让我大缓一口气,
> 奢华的日子随我老婆而去,
> 我的债务会不会一点点减轻?
> 我的寒舍会不会再次蓬荜生辉?
> 汉堡包在我饥饿之时聚集。
> 伸出友谊之手,献出慈爱之心,
> 她在异乡可曾有知己?
> 天助我也!
> 我是你们永远的仆人泰勒曼。

最安慰他的回应是亨德尔从英国送来的一件礼物——异国植物。亨德尔写道:"我送给你一件礼物——一盒鲜花,植物专家向我保证,这是精心挑选的稀有之物。"但泰勒曼最大的安慰还是他的音乐,他以疯狂的速度创作着。事实上,从《世界吉尼斯大全》来看,乔治·菲利普·泰勒曼可能是有史以来最高产的作曲家。

5月20日　　汤姆森为电影《毁坏大平原的拓荒》配乐

弗吉尔·汤姆森(Virgil Thomson,1896—1989)

美国作曲家、乐评家。主要作品:歌剧《三幕剧中四圣人》、乐评等。

"大萧条"对于绝大多数美国人来说是一段艰难的岁月,包括那些音乐家们。1936年,作曲家弗吉尔·汤姆森已经年届四十,还在为得到承认和面包而奋斗。他的朋友约翰·赫斯曼将他推荐给一个叫帕尔·洛伦兹的纪录片制片人。洛伦兹已经会晤过其他作曲家,包括亚瑟·科普兰。当他和汤姆森交谈时,汤姆森最初关心的并不是艺术方面的问题。

洛伦兹解释说,这部电影是一部关于中西部大平原养牛、小麦生长以及沙尘暴的纪录片。洛伦兹问汤姆森,他能不能构思为它配乐。

"你有多少钱来做这个?"汤姆森问。

洛伦兹说,除了管弦乐队、指挥和录音的成本,只给作曲留下了五百美元。

"这个嘛——"汤姆森说,"我不能为难任何人。不过,如果你还有更多的钱,我会向你要的。"

洛伦兹当场就雇请了他。

"那些都是夸夸其谈的家伙!"洛伦兹说,"他们除了对艺术泛泛而谈以外说不出什么来。你谈到了钱,可见你很专业。"

汤姆森开始工作了。

他一遍又一遍地看这部还没有剪辑的影片。洛伦兹有意通过当地的音乐来讲述这块土地的历史,所以汤姆森研究了牛仔歌曲和拓荒者的民歌。当洛伦兹完成剪辑后,他要求汤姆森配上二十五分钟的交响乐风格的音乐——期限是一周内,汤姆森要求给两周。然后汤姆森和一个抄写员、一个音乐秘书通宵达旦地工作起来。

汤姆森按时完成了谱曲。

他将意象性的文字、音乐融入到一部经典的纪录片《毁坏大平原的拓荒》中,在艺术上大获成功。

5月21日　威廉姆斯众里寻他千百度

拉尔夫·沃恩·威廉姆斯(Ralph Vaughan Williams,1872—1958)

英国作曲家。主要作品:《第二号交响曲》、浪漫曲《云雀飞翔》《绿袖子幻想曲》等。

拉尔夫·沃恩·威廉姆斯是公认的风格独特的英国作曲家,但在他艺术生涯的早期,他的路子在英国并不顺畅。他本想找一个好导师,却发现自己找错了地方。

沃恩·威廉姆斯有个导师叫查尔斯·威利尔斯·斯坦福,他推崇一种结构明晰的新古典风格,这种结构和沃恩·威廉姆斯更具想象力的方法不吻合。

"斯坦福是一个了不起的教师。"沃恩·威廉姆斯后来回忆道,"但我觉得我是个孺子不可教的人。我犯了一个巨大的错误——我不该试图和我的导师作对。获取教益的最佳方式是将自己完全交到导师的手上,努力找出他的方法,而不要由着自己的性子来。"

大约在 1900 年,沃恩·威廉姆斯请求爱德华·埃尔加给他授课,结果被婉言拒绝。他就自己钻研埃尔加的作品,完全靠反复摸索来自学管弦乐编制法。尽管埃尔加从来没有对他表示一丝热情,他还是不停地参加埃尔加作品的演出。1908 年,沃恩·威廉姆斯决意到别的地方去学习技巧,一边继续建立自己的风格。他选择了巴黎。他的朋友们建议,他最应该找的人是莫里斯·拉威尔。

刚开始时,沃恩·威廉姆斯喜欢和老师较劲的老毛病又犯了。他拒绝拉威尔布置给他的任务——按其他作曲家的方法写练习曲。但在拉威尔那里,他学会了通过钢琴练习编制管弦乐的新方法。他给一个朋友写信说道:"拉威尔真是我要找的人,凡是我自己知道的错误,他都一个不漏地给拎了出来。我觉得应该去做却又有些拿不准的地方,他都让我去做。"

通过一位令人鼓舞的法国导师,这个前途似锦的英国作曲家找到了自己的路子。

5月22日　邂逅艺术家

　　布鲁克纳安东·布鲁克纳(Joseph Anton Bruckner,1824—1896)奥地利作曲家。主要作品:九部交响曲和一些庄重的宗教合唱作品。

奥地利作曲家布鲁克纳

安东·布鲁克纳创作了大量引人注目的交响乐，他的一生却枯燥乏味，甚至有些凌乱。

安东·布鲁克纳一点也不像 19 世纪 80 年代的音乐家。他总是把头发剪得很短，以至于人们以为他是秃头。他穿着短夹克和宽肥裤，因而有些人把他当成了农民。他的口袋里吊着一条花里胡哨的手绢，手里拿着帽子，在维也纳大街上走得飞快，连他的弟子也赶不上他。

布鲁克纳的两居室公寓一样凌乱不堪。一间房子中间架着一部很老的贝森多夫牌大钢琴，由于灰尘和蜡烛灰烬的侵袭，白色琴键都和黑色琴键没两样了。紧靠墙的是一个美国农舍管风琴——一个脚踏式小风琴。另一面墙壁旁是一个床，上面挂着一个十字架。窗前是一个用来创作和吃饭的桌子。在余下的空间里，除了一些光秃秃的日常必备用具，其他空空如也。家具也都非常简单。

钢琴上是乱糟糟的一团，有衣服和巴赫、贝多芬、舒伯特、瓦格纳的乐谱。整个房间里只有两本书——《圣经》《拿破仑传》。另一间房子一件家具也没有。在一个角落里，杂志、报纸和信件成捆地堆放着。布鲁克纳的交响乐、弥撒曲手稿、报纸和指挥给他的信件随处散放着。

有一次，布鲁克纳的五重奏在纸堆里找不到了。他正在翻找时，一个朋友碰巧找到布鲁克纳创作的唯一钢琴作品，布鲁克纳就把它送给了这个朋友——这首曲子恰好就叫《纪念品》。

夜晚，布鲁克纳只用两根大蜡烛给他凌乱的领地照明，这种习惯是他对火的恐惧造成的，这倒也说得过去。

5月23日　彭特:杂货店主兼歌剧剧作家

洛伦佐·达·彭特(Lorenzo Da Ponte,1749—1826)

意大利作曲家、诗人。主要作品:歌剧剧本《费加罗的婚礼》《女人心》《唐璜》等。

1805年,纽约。

意大利人洛伦佐·达·彭特要重新开始他的事业——做一个食品杂货店店主,这对于五十六岁的他来说有点晚了,但彭特有令人信服的理由放弃诗歌和音乐,来到一个新的世界——为了躲避牢狱之灾。

他多年前事业最光辉的时刻,曾卷入一桩丑闻。

为了经济上的保障,二十岁时的彭特循规蹈矩,他三十岁不到就当上文学教授。彭特创作拉丁文和意大利文诗歌,包括一首颂酒歌。1773年,在被任命为牧师不久,他到了威尼斯。在那里,他爱上了一位贵族女人。

彭特在特雷维索的一所神学院当人文学教授,但在1776年时,他关于自然法则的观点导致学院将他除名。1779年,他因为通奸行为被从这座城市驱逐,十五年内不得返回。

1780年,彭特去了德累斯顿,在此学习歌剧创作艺术。

他随后出现在威尼斯,在那里,安东尼奥·萨列里安排他晋见皇帝约瑟夫二世。约瑟夫二世任命彭特为新建的剧院歌剧作家。

彭特开始为三个巨星——莫扎特、萨列里、马蒂尼·索勒创作剧本。

马蒂尼·索勒曾经是莫扎特一首小调里嘲讽的对象。达·彭特和莫扎特合作的作品中,成功的有《费加罗的婚礼》和《女人心》。

然而,因为他对威尼斯人的傲慢态度,短短几年内就把取得的成功毁于一旦。1792年皇帝去世,他丢了饭碗。18世纪90年代的大部分时间他都在伦敦,为搬出救济院而挣扎。到了1805年,为了讨债,他被迫前往美国,但他在新世界的事业,包括他的杂货店都很短促。

最终,在临近生命的终点时,彭特敲响了他人生更响亮的一个音符。1826年5月23日,彭特和莫扎特合作的歌剧《唐璜》的美国首演在纽约隆重举行,一举大放异彩。

5月24日　丹第的寻觅

1872年,为了见到他的三个音乐偶像弗朗兹·李斯特、理查德·瓦格纳、约翰内斯·勃拉姆斯,二十二岁的文森特·丹第前往德国。他带着他导师赛萨尔·弗兰克的手稿《救赎》,希望以此破解坚冰,打开局面。

文森特·丹第发现,李斯特在靠近魏玛一个精心设计的小木屋里工作,当他走进工作室时吓了李斯特一跳,李斯特当场就跑了。但没几分钟他又返回来热情地问候这个法国青年。原来李斯特刚刚加入了一个罗马天主教的小教团,按照其教规,如果他不穿上教团的黑长衣就不能接待客人。看来李斯特对赛萨尔·弗兰克的《救赎》并不是很喜欢,当他在钢琴上弹奏它时,整段的乐章都是蜻蜓点水浮光掠影。

十二天时光里,文森特·丹第每天上午都和李斯特一块喝咖啡,愉快地交流。

当李斯特离开魏玛时,丹第则动身前往比卢斯找瓦格纳。

李斯特的女儿柯西玛,也就是瓦格纳的妻子热情地接待了文森特·丹第,却不让他打扰瓦格纳,但她还是让丹第近距离观察了瓦格纳一番。

当丹第走进瓦格纳的工作室时,他紧张地将几页稿纸放在房屋每个角落。这些稿纸是瓦格纳管弦乐乐谱《上帝的曙光》的最后部分。

在靠近钦格村一座农舍的台阶上,丹第赶上了勃拉姆斯。长得像熊一样强壮的勃拉姆斯没有心情接待来客,对弗兰克的乐稿也不感兴趣。当丹第请求他弹几首他的最新钢琴曲子时,勃拉姆斯说他不会弹钢琴,又说了一声"再见",然后对丹第下了逐客令。

尽管丹第的寻觅并不非常成功,但他一直将他的朝觐之旅看作一次大大开阔自己文化视野的事件。

5月25日　门德尔松拜访门德尔松

费里克斯·门德尔松在二十一岁时已经是欧洲公认的最优秀的作曲家之一,他来自一个和上层人士关系密切的家庭,然而,当年轻的门德尔松拜访八十一岁的文学巨匠约翰·沃尔夫冈·冯·歌德后,他深感敬畏和不自信。1830年5月25日,他在魏玛给远在柏林的家人写信说道:

> 歌德对我太友好了,和我太意气相投了,我都不知道该怎么感谢他,不知道怎么才配得上他的这份情谊。
>
> 今天早上他让我弹了一个小时钢琴,都是大师的曲子。他让我按年代序列弹奏,还要我给他解释这些大作是如何创作出这些作品的。听的时候他就像朱庇特神一样坐在一个阴暗的角落,两只苍老

的眼睛熠熠生辉。

他不让我弹贝多芬的任何作品,但我告诉他我很想弹,就给他弹了《c小调交响乐》的第一乐章。歌德对此反应很令人费解。刚开始时他说:"一点也不感人,只是震耳欲聋而已。太过火了!"然后他不停地自言自语地嘟哝着,过了一阵儿,他又说:"很不错,就是太狂野了,我都担心房子会垮下来。我不敢想象,如果现在他们一起演奏会怎样?"

你知道,现在我每天和歌德一块进餐,他刨根问底地问我一些问题。

进餐后他非常高兴,非常健谈。我们常常在屋里坐上一个多小时,他一直滔滔不绝地说着。比如说,他送给我蚀刻画的方式就太精彩了,他要么给我讲解这些蚀刻画,要么就对文学、戏剧或女孩子们来一番点评。

我昨天问他,是不是我不能经常来看他了,他嘟哝着说,他和我该说的差不多都说了。

5月26日　　瓦格纳和伦敦人过招

威廉·理查德·瓦格纳(Wilhelm Richard Wagner,1813—1883)
德国作曲家、指挥家。主要作品:歌剧《尼伯龙根的指环》《帕西法尔》等十一部、九首序曲、一部交响乐、四部钢琴奏鸣曲及大量合唱曲、艺术歌曲等。

对于理查德·瓦格纳来说，为伦敦爱乐协会指挥八场音乐会，酬劳为二百多英镑，这不是他得到的最好报酬。但有机会指挥一个优秀的大型乐团，对瓦格纳还是很有吸引力的，所以 1855 年他来到伦敦——一个音乐的是非之地。

当瓦格纳到达伦敦时，他发现一个叫科斯塔的乐队指挥正和伦敦爱乐协会发生争执，拒绝指挥他们的音乐会。显然，科斯塔所谓的辞职一直是虚张声势，谁知协会不但拿他辞职的事情当真，还聘请瓦格纳代替他一个季度。

科斯塔对此可谓气急败坏，他想尽办法挑拨乐队和嘉宾指挥的关系。与此同时，《伦敦时报》一个重量级评论家对瓦格纳充满了敌意。瓦格纳随后发现，每一场音乐会自己只能排练一次。

第一场音乐会上，瓦格纳指挥了贝多芬的《英雄交响曲》，受到协会会员们的广泛好评，他们为下一场音乐会安排了两次排练，同时坚持将瓦格纳自己的一些作品和贝多芬的《欢乐交响曲》一起上演。针对合唱，瓦格纳不得不使用一支意大利团队。里面有一个男中音，瓦格纳后来这样说起他："他的英国式迟钝和意大利式素养把我逼疯了。"

然而，这场音乐会，拿瓦格纳的话来说就是："完美无缺。"

《伦敦时报》的评论家却依然对他横挑鼻子竖挑眼，充满了很多轻蔑。瓦格纳想到过解除合约，可是到第八场和最后一场音乐会时，情况越来越紧张。

因为走火入魔的指挥家科斯塔的不断骚扰，以及评论家没完没了的攻讦，乐队对他们的嘉宾指挥家态度谨慎，保持距离。但当最后一场音乐会结束，观众们潮水般涌向瓦格纳和他热烈握手时，乐队成员们也簇拥着瓦格纳，向他喝彩。

瓦格纳的伦敦经历，正如他在他的自传《我的生活》里所描述的一样。

5月27日　狂放指挥家贝多芬

路易斯·斯波尔是最早用小木棍——指挥棒代替大木棍的指挥家之一,这种较小的指挥棒使斯波尔指挥起乐队来更加细腻,较大的木棍特除了用来打拍子几乎派不上用场。

斯波尔最终发现,最充满激情、最有表现力,甚至表现有些过分的指挥家却是贝多芬。

斯波尔听过大量关于贝多芬如何指挥的说法,当他亲眼目睹时,仍然大吃一惊。贝多芬会用尽各种肢体语言和乐队交流。为了表示强调,他将双臂伸得开开的;为了提示一段平静的乐段,他又弯下身去。乐段越平静,贝多芬弯得越低,直到差不多趴到乐台下面去了。当曲子声音变大,他就爬起来,刚开始很慢,然后跳到空中,他这样做时,他常常会大喊大叫。

有一次,在演奏贝多芬的一首钢琴协奏曲时,斯波尔担任独奏者。

他对指挥过于激动,以至于一度忘记弹钢琴了。他猛烈挥舞着他的双手,将键盘四周的烛台都打掉了,观众哄堂大笑。

贝多芬气得命令乐队从头再来。

两名唱诗班的男孩被派去举着烛台待在安全区域。当一首声音嘹亮的钢琴曲响起时,一个男孩被乐谱吸引了,凑得越来越近。贝多芬的手伸过来一下打到男孩嘴上,烛台一下掉到了地上。另一个男孩随着贝多芬的动作小心翼翼地上下左右闪让躲避,逗得观众颇为开心。

贝多芬独奏时陷入如此狂热的情绪中,以至于第一个和弦弹得太重,

竟然把琴弦弄断了六根。那些观众中的铁杆乐迷想尽办法去修复,结果徒劳一场。

出来这个乱子后,贝多芬对举办音乐会越来越犹豫了。

5月28日　救护车驾驶员拉威尔

第一次世界大战席卷法国时,莫里斯·拉威尔暂时将作曲放到一旁,当起了一名救护车驾驶员。他是个有抱负心的志愿兵,但在他四十一岁时遇到一个麻烦,妨碍他去做志愿兵。1916年5月底,他给一个朋友写信讲述此事:

> 自从战争爆发以来,我就打算去当空军。这情况你是知道的,因为你曾经劝我别去。三个月前我刚加入这支部队,就立即给L上尉写信告之我在前线;我还提醒他我想做一名轰炸机飞行员,却没有得到回复。此地的工作很快就显得很好玩,以至于我都忘了我的"伊卡罗斯梦"①了。
>
> 直到前天,我才知道空军中队的指挥官阵亡了,中队解散了,我还听说L上尉就在附近,他会很快给我写信。这立即让我的渴望死灰复燃。我都忘了我有多疲惫,以及我是如何被弄去参加体检拿我的医疗证的。
>
> 少校劝阻我上飞机,我的心脏出现膨胀现象。这不是一件大事,没什么了不起的。他们却说,如果我像大多数人那样,有心脏颤跳的

① 引自希腊神话人物伊卡罗斯,此处喻冒险精神。——译者注

法国印象派作曲家拉威尔

话,就不会再考虑这事了。

然而,那年年底,我完成了全部体检,医生什么也没有查出来。这说明,这是刚出现的现象。现在我才感觉到这种烦恼,我以前过着动荡不安的生活,一直没有注意。现在我该干点什么呢?如果我再被一个更细心的大夫体检一次,他一定会告诉我,我不适合驾驶,而适合待在隔断式的办公室。

所以你一定明白,我为什么不得不放弃当飞行员的梦想了。

在信件末尾,这位爱国作曲家签上了"驾驶员拉威尔"的名字。

5月29日　蒙特经历剧院暴乱

皮埃尔·蒙特(Pierre Monteux,1875—1964)
法裔美国指挥家。

1913年5月29日,在法国香榭里榭剧院,最臭名昭著的首演之一就要揭开帷幕。皮埃尔·蒙特将指挥伊戈尔·斯特拉文斯基的作品——芭蕾舞剧《春之祭》。

在排练期间,舞蹈演员及舞蹈指导瓦斯里夫·里津斯基的妻子听了很多音乐。她担心观众会不耐烦,但从奏响序曲第一个音符起,情况之糟则远远超出了她的忧虑。

一部分观众认定,斯特拉文斯基的芭蕾是一种摧毁音乐艺术的企图。他们对演出喝倒彩,冷嘲热讽,想以此改变演出方式。尽管对这些喧闹不

可能听不见,蒙特还是指挥乐队演下去。为了看得更清楚一些,一个年轻人站了起来,用他的拳头在他前面一个人的头上打起拍子。这时,有人吹口哨,大声怪叫。蒙特只管盯着乐谱,按照斯特拉文斯基写的节拍兢兢业业地指挥着。

这时大厅的灯打开了,混乱局面更加明显。

一个年轻人在包厢里发出刺耳的嘘声,一个穿着体面的女士从包厢里站起来,搧了他一耳光。随即这个年轻人和女士的随从摆出决斗的架势。一位上流社会的女士和一个抗议者爆发冲突,吐了他一脸唾沫。

一位公主高视阔步地走过她的包厢,说道:"我活了六十岁,还是第一次遇到有人敢糊弄我!"

剧院经理谢尔盖·达基列夫铁青着脸,大叫着:"求求大家,让他们演完吧!"

警察赶到了,蒙特不顾一切地让乐队保持完整,直到他们在空空如也的剧场内,把这场芭蕾完成。

这个夜晚结束了,但这样的情况并没有结束,在后来《春之祭》的五场演出中,场场落得如此下场。

5月30日　海顿的心愿:但愿如此

一次愉快的假期之后,是很难一下子就恢复到以前的生活状态的。至少对于约瑟夫·海顿是这样的。

海顿不止一次在伊斯特哈斯他雇主豪华的乡村庄园里,热切地给远在维也纳的一个朋友写信谈及此事。1790年5月30日,他给玛丽娅·安

娜·冯·根辛格写了这样一封信：

> 尊贵的夫人，我恳求您不要因为常常给我写些安慰我的愉快的信件而畏缩，因为这些信在我迷惘中给我慰籍，对我屡受伤害的心至关重要。哎！要是我能和夫人待上一时半刻，向您倾诉我的所有烦恼，聆听您你暖心的话语，该多好啊！在这儿，我不得不默默忍受着宫廷里的烦扰。
>
> 谢天谢地，我唯一的安慰是我的身体状态还行，我急于工作。我遗憾的是，即使我如此急切，你夫人还是不得不再等很长一段时间才能拿到我答应过的交响乐曲。但这一次纯粹是出于生计，因为此刻此地，我的生活成本增加了。
>
> 所以，大慈大悲的您一定不会生我的气，我确实去不了维也纳。无论王子离开伊斯特哈斯多少次，我连离开二十四小时也不行。很难相信，拒绝总是如此彬彬有，以至于我没有勇气坚持。
>
> 哦，好了，听天由命吧！
>
> 时间总会过去的，那一天终究会到来的——无数个美妙的时刻，我坐在您旁边的钢琴旁，听着莫扎特的杰作，因为许多美妙之事亲吻您的双手，心里说不出的喜悦。

一年内，海顿就实现了自己的愿望。尼古拉斯·伊斯特哈斯去世后，海顿得以去维也纳和更远的地方。

5月31日　作弊生斯特拉文斯基

伊戈尔·斯特拉文斯基(Igor Stravinsky,1882—1971)

俄裔美国作曲家。主要作品：芭蕾舞剧《火鸟》《彼得鲁什卡》《春之祭》等、音乐话剧三部、管弦乐《烟火》《敦巴顿橡树园协奏曲》等。

斯特拉文斯基是一个雄心勃勃的学生，他很快就会以世界级作曲家的形象声名大噪。他对如何完成自己的学业，自有一番主意。对权威的尊重并不妨碍他的行动，至少有一次他以作弊的方式，去应付了考试。

斯特拉文斯基对他最早的音乐老师一点也不怀念，他曾经把他的这位老师归纳为"一个优秀的钢琴家和傻瓜"，意思是说那个女老师"糟糕的品位坚不可摧"，尽管她的钢琴演奏技巧"无懈可击"。通过这位女教师，斯特拉文斯基学会了弹奏门德尔松、克里门蒂和莫扎特的作品，但他对瓦格纳的兴趣却被她浇了凉水。然而，年轻的斯特拉文斯基还是通过瓦格纳的钢琴曲乐谱了解了他的所有作品。

他一有钱，就去买来瓦格纳的管弦乐乐谱。

在文法学校[①]，斯特拉文斯基的课程有历史、拉丁文、希腊文、法国文学和数学，但后来他把自己称为"一个劣等生"。在圣彼得堡大学他仍然了

[①] 相等于小学阶段。——译者注

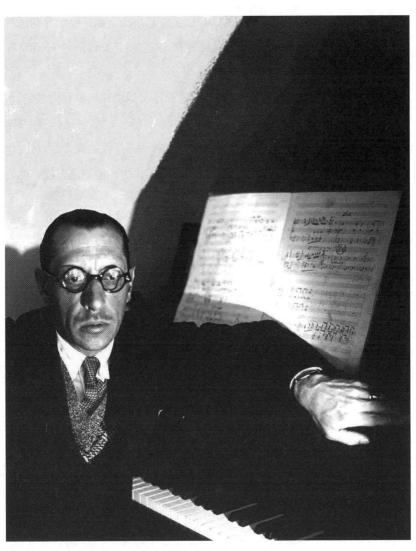

俄裔美国作曲家斯特拉文斯基

无生气。由于一些课程是选修课,斯特拉文斯基很少上课。他学习刑法和法律哲学,更多时间却是和作曲家尼古拉·里姆斯基科萨科夫全家在一起。

有一次,斯特拉文斯基对校方的冲突,原本可以演化成一场灾难的。

在大学最后一个学期,当每个人都在为应付考试而临时抱佛脚时,斯特拉文斯基意识到他一门课程都通不过。他向一个哥们提议,因为对方学习科目比自己相对好一些,他们就交叉替代考试。由于他们的教授对他们都不脸熟,他们侥幸蒙混过关。

伊戈尔·斯特拉文斯基混完了学业后,他得以全身心地投入到音乐创作中去。

他的同学却继续玩火,在混过考试不久,这个哥们却死于一场决斗。

6 月

6月1日　克拉拉·舒曼俄罗斯脱险记

克拉拉·舒曼(Clara Schumann,1819—1896)

德国女钢琴家,音乐家舒曼之妻。主要作品:管弦乐曲、室内乐、歌曲以及许多钢琴独奏的小品。编辑《罗伯特·舒曼全集》。

克拉拉·舒曼是世界上最优秀的女钢琴家之一。1854年6月1日,在一次巡回演出后,她在杜塞尔多夫给约翰内斯·勃拉姆斯写信,和他交流了对俄国和俄国演奏家的印象。

复活节晚上,我们在克里姆林宫参加了一次盛大宴会,我将终生铭记。考虑到俄国眼下严峻的金融危机,我对我在那儿的成功简直心满意足了。

如果在德国,我做不了那么好。

尽管如此,压力还是非常大。比如,从圣彼得堡到莫斯科的旅程就要二十个小时。我上午9点到达那儿,11点排练,晚上演出。随后连续三天我举办了三场音乐会。从圣彼得堡直接返回柏林,我们花了四十四个小时。这对我本来就虚弱的脊背来说,简直就是谋杀!尽管因为水土不服我在俄罗斯时身体一直不好,但我还是完好无缺地回来了。

在莫斯科时,我听了尼古拉·鲁宾斯坦的演奏。尽管这个人的手指又短又粗,技巧却让人惊叹不已。他演奏的几乎都是室内乐,他

用最时髦的方法弹奏钢琴,比如过多的踩踏板,除了踩弱化效果的软踏板,没有情绪流露。尽管他的人品让我厌恶,但他还不失为一个可爱的人。这哥俩说起来真是耻辱。他们有那么高的才华,却对自己的艺术缺乏严肃和尊重。安东·鲁宾斯坦要到巴登来工作两个月。为了他好,我希望他来,但我怀疑他会旧病复发。

6月2日　巾帼不让须眉

莉莉·布朗热(Lili Boulanger,1893—1918)
法国作曲家。主要作品:清唱剧《浮士德与海伦》等。

这位身体娇小、深色眼睛的年轻女子正在竞争1913年度"罗马奖",这项最伟大的音乐奖项竞争进入了白热化阶段。最后五位作曲家的康塔塔曲将由美术艺术研究院组成的三十六位成员评估。有一位参加最终评判的评论家将莉莉·布朗热和其他作曲家做了如下对比:

如同骑士置身于骏马的脖子和肩胛骨之上,无畏的作曲家们栖息于钢琴旁,鼓舞着他们的伴奏者,竭力鞭策着演奏家们。然后,一种永恒的女性的优势在观众中突显出来,和她的激动不已的同事(他们显然认为"他们的时刻来到了")相比,这位本来有足够理由兴奋和不耐烦的年轻姑娘却平静如水。她是谦逊而超脱的,她眼睛低垂,看着乐谱。

另一个目击者说,三个歌唱演员和钢琴旁作曲家的妹妹娜迪亚在一起,由莉莉·布朗热领着。布朗热站在一旁,"一条细长的影子,

穿着白色的服装,简单、安静、肃穆、微笑着,令人难以忘怀"。

但就评判本身而论,结果绝非一帆风顺。在前一天,一个八人小组的最初投票中,有五票给了莉莉·布朗热,这只是简单多数。现在轮到三十六人投票了,在充分考虑选手的优势和他们已经获得的奖项后,评委成员们开始投票。结果三十一票支持莉莉·布朗热,认为她的康塔塔曲题材高明,诠释准确,细腻热情,有着诗一样的情感以及睿智而丰富的编曲方式。

凭借她的人格魅力、她的镇静、她的康塔塔舞曲,莉莉·布朗热开创了一个先例——在"罗马奖"一百一十年的历史中,她是第一位获此殊荣的女性。

6月3日　苦涩的婚姻

托马斯·阿恩(Thomas Arn,1710—1778)

英国作曲家。主要作品:歌剧《阿塔塞克西斯》、清唱剧《犹滴》等。

从作曲家托马斯·阿恩最著名的一幅画中可以看出,他弹奏拨弦古钢琴时总是绷着一张脸。显然,阴沉是阿恩惯有的表情。

他是18世纪英国最好的作曲家之一,他的《大不列颠颂》——即更有名的《统治吧,大不列颠!》是世界上最壮丽的圣歌之一,但托马斯·阿恩一点也没他的音乐那么高尚,这一点在他和妻子的关系中可见一斑。

塞西莉亚·扬是一个优秀的女高音。她不顾父亲的反对,于1736年和托马斯·阿恩结婚。多年来,塞西莉亚·扬和她丈夫一起巡回演出,两

人都获得了相当的知名度。关于她演出的记述表明,阿恩夫人的表演为她丈夫在音乐上的成功做出了重大贡献。但随着时间推移以及疾病缠身,她越来越少登台表演。阿恩不是一个可以同甘共苦的人,1756年,他抛弃了她。

尽管这个作曲家在伦敦两个最主要的剧院拥有永久职位,却拒绝赡养被他抛弃的妻子。1770年,阿恩夫人给她丈夫的律师送达了一封信函,警告他将采取法律诉讼。她说,他给她的钱"远不足以维持她的正常开销,而且即使这点钱也被拖欠"。阿恩回复说,他也遇到困难,没有什么余钱;还补充说,如果再来骚扰,他一分钱也不会给了。大约从这时起,阿恩和他的一些密友(比如音乐历史学家查尔斯·伯尼、演员戴卫·葛瑞克)闹掰了,他的作品也成了二流货。

后来,到1777年时,这对分开二十年后的前夫妻重归于好。当时阿恩看在他十岁侄孙女的份儿上,去看望了塞西莉亚。尽管这是令人愉快的事情,可惜好景不常,因为一年不到,托马斯·阿恩就去世了。

6月4日　帕格尼尼感恩柏辽兹

对于埃克托尔·柏辽兹和尼科罗·帕格尼尼来说,他们音乐中的热情、奢华和奇异也是他们生活方式的折射。柏辽兹为帕格尼尼写下了他最伟大的作品之一《哈罗德在意大利》。

这部作品以一种与众不同的方式将两名作曲家紧密联系起来。

柏辽兹完成《哈罗德在意大利》的时候,帕格尼尼恰好不在,所以他第一次欣赏这部作品时的身份只是一个普通听众。音乐会快结束时,指挥家

柏辽兹站在台上大汗淋漓，筋疲力尽，浑身颤抖着，这时，帕格尼尼走进乐队大门，他儿子阿基利斯跟在后面。因为咽喉发炎，帕格尼尼没法说话，他就通过动作来表达。

阿基斯站在椅子上，把耳朵凑近他父亲的嘴边，仔细聆听，随后阿基斯爬下椅子对柏辽兹说："我父亲让我告诉你，他一辈子从来没有因为一场音乐会如此感动过。你的音乐激活了他；他还说，如果他不控制自己的话，他会跪在地上对你表示谢意的。"

柏辽兹被奉承得有些窘迫了。

他尽量摇手推辞这些赞美，但帕格尼尼拉着他的手，用沙哑的声音说："没错，我就是这个意思！"他把柏辽兹拉上舞台，当着很多音乐家的面，跪了下去，亲吻了柏辽兹的手。

次日，阿基斯向柏辽兹转交了一封信。

当柏辽兹的夫人丽塔走进房间，发现柏辽兹脸色苍白，目瞪口呆，她认为一定出什么事了。

"不，恰好相反！"柏辽兹告诉她，"帕格尼尼——他送给了我两万法郎！"

丽塔跑进另一间房子，他们的儿子路易斯正在那儿弹琴。

"你过来！"她哭着叫他，"过来感谢上帝，感谢他为你父亲所做的一切。"就这样，丽塔和孩子跪了下去。他妈妈祈祷着，被吓坏的小孩则跪在旁边，将双手合拢。

6月5日　威尔第拒绝认错

有时候,即使是最伟大的作曲家,也不得不对其作品受到的批评是否公正做出鉴别。1859年6月5日,朱塞佩·威尔第在他的歌剧《假面舞会》演出失败后,给演出制作人写了一封信。

你反驳报纸对《假面舞会》抨击的做法是错误的。你应该坚持我一贯的作风——不读它,随他们自己去怎么叫嚷。

事实在于,一部歌剧究竟是好是坏。

如果很糟糕,媒体有权利去抨击它;如果本身不错却因为偏见而被拒绝承认,那么最好让这些人自娱自乐吧。

无论如何,你不得不承认,如果有人要在这样一个狂欢季节为自己辩护的话,那也是因为你硬塞给我的那个糟糕的剧团。扪心自问,你不得不承认我在克制方面堪称模范——我不会拿着乐谱四处奔波,去找还不如你强加于我的阿猫阿狗的家伙。

原谅我,我不能给出版商写信要他降低给我的开价,这种事我可做不出来。再说了,你给《厄尔南尼》《波卡涅拉》和《假面舞会》开出的价码,对于我来说实在太低了(也许歌剧的价值就值那些吧)。你需要三个歌剧?好吧,拿去!——乔万尼·帕伊谢洛的《妮娜帕萨》、格鲁克的《阿米德》和吕里的《阿尔赛斯特》。你尽可放心,这些歌剧除了省钱,还不会让你被迫和那些记者或别的什么人吵个没完。音乐精彩绝伦,作曲家却已不在人世。人们赞美他们一两个世纪了。但

是——即使仅仅为了诋毁那些不至于蠢得要死的人,这种人就会乐此不疲。

6月6日　以醉取胜的穆索斯基

莫迪斯特·穆索斯基(Modeste Mussorgsky,1839—1881)

俄国民乐派作曲家。主要作品:歌剧《鲍里斯·戈多诺夫》《荒山之夜》《展鉴会之画》等。

莫迪斯特·穆索斯基的医生为医学院的学生安排了一场音乐会,他有足够的理由担心这位作曲家演出时状态不好。

穆索斯基即将为意大利男高音拉维利伴奏,但到了演出那天这位歌唱家要求和穆索斯基见面时,穆索斯基的医生却发现他喝得烂醉如泥。穆索斯基告诉他的朋友这个节骨眼上别忙着见拉维利,但让他放心,晚上演出时他就会好的。

就这样,穆索斯基把医生送到门口,深深地给他鞠了一躬,说道:"就这样吧,晚上见!"

医生找到拉维利,告诉他自己找不到穆索斯基。然后他委托一个朋友盯着穆索斯基,看他能否准时去演出。

穆索斯基倒是准时到场了,但麻烦很快又来了。这位作曲家在演员休息室里转悠,尝遍了桌上所有的美酒,穆索斯基又醉得一塌糊涂!当时,意大利男高音也喝了点,但只是浅尝辄止,所以看来他的情况还不算糟糕,他认为自己的嗓音有点拘谨,他说所有的节目都准备用比平常低半个或一

个调来唱。

医生感到大事不妙,就问穆索斯基,他能不能跟着男高音降一两个调。

"怎么不行呢?"穆索斯基有点不悦地反问道。他提议来一次非正式排练,显然,他对要演奏的音乐大部分都不熟悉。

结果医生大为震惊之余,他也异常振奋。穆索斯基弹得随心所欲,行云流水,这场漂亮的演出让男高音大放异彩。拉维利满意极了,和穆索斯基热烈拥抱,一次又一次地说:"多优秀的艺术家啊!"

6月7日　古诺受惠于朋友之谊

查尔斯·古诺一表人才,才华横溢,风流倜傥。他想在歌剧圈建立些人脉,当他遇到保莉娜·维亚尔多时,很快就进入了歌剧界,却也为此付出了代价。

在1850年时,维亚尔多夫人是巴黎音乐圈的一个热门话题。有些人认为她长得很丑,有些人认为她有说不出的韵味,但一致认为她是个优秀的歌唱家,尽管她的风格与众不同。按照作曲家卡米尔·圣-桑的说法,维亚尔多夫人的嗓音既不像天鹅绒一般柔和也不如水晶一样清澈,而是沙哑、有力度,带着"强烈的苦橙子味道"。

她和一个很古怪的家庭住在一起,除了她自己,家庭人员还包括她的丈夫路易斯和她的情人——小说家伊万·屠格涅夫。

这时年轻的作曲家古诺也加入进来,他正在寻找一个歌剧剧作家和剧院,想与他们合作自己想写的一部歌剧。一位与他和保莉娜都认识的朋友给他建议,保莉娜以著名歌唱家的影响,可能帮上忙。结果保莉娜和古

诺无论智趣上还是音乐上都一见如故,相处融洽。

保莉娜对古诺的兴趣显然是纯友谊和纯工作范畴的。她没费多少工夫就为古诺的歌剧找了一个很有声望的剧院经理和歌剧剧作家。一个重量级的剧院经理答应,如果他能够为维亚尔多夫人安排一个角色,就和他签约。一位著名剧作家说,如果维亚尔多夫人做主演,他就为这个歌剧写脚本。结果,古诺的处女作《女诗人》应运而生。

观众很喜欢古诺作品的新颖性,但是评论界却不买账,这主要是因为维亚尔多夫人在登上她事业巅峰的同时,也得罪了一些人。评论家认为保莉娜·维亚尔多在走下坡路了,还对歌剧本身大加挞伐。《女诗人》仅仅上演了七场就草草收场了。这有歌剧本身品质的原因,也有帮助古诺的人是保莉娜·维亚尔多的因素。

6月8日　　海勒的朋友之托

斯蒂芬·海勒(Stephen Heller,1813—1888)
匈牙利钢琴家、作曲家。主要作品:大量的钢琴练习曲。

在一次英国巡演时,钢琴家和作曲家斯蒂芬·海勒结识了小提琴家约瑟夫·约阿希姆。1862年6月8日,为了帮朋友一个忙,海勒在巴黎给约阿希姆写了一封信。

除了那些友好的乡下人的宁静、纯真和简单让我很怀念外,我还想起在伦敦的公园、广场和花园所享受到的盎然绿意。我害怕七八月的热天气,太毒了。我的新房很不错,凉爽而舒适。唯一的问题是

住在四楼的一个钢琴教师,她整天授课。她那些捣蛋的弟子简直在糟蹋音乐。我在工作室倒没受多少影响,在卧室里却不得安生。正当我沉醉在贝多芬的美梦中时,却被这些讨厌的胡弹乱奏给拽了出来。

现在我有一事相求。

6月底我的一位朋友将返回他的家乡汉诺威,他要待一个月。多年前他在那里演奏大提琴,后来在圣彼得堡待了十二年。在圣彼得堡,他教授作曲与和弦课程,他还是鲁宾斯坦和亨赛尔特的密友。他现在定居巴黎,在那里教授课程,口碑极好。当他在汉诺威时,他愿意为国王陛下演奏他的三重奏、钢琴或大提琴奏鸣曲。国王以前听过他演出,曾赠他一枚金质奖章以示表彰。

您以为如何?他能有幸为国王演出点什么吗?能否找一位大人物给国王写一封信?我保证,他的三重奏和大提琴奏鸣曲都是很优秀的作品。这些作品已经在各处演出,深受欢迎。何况比当初在本地成功演出时,现在作品的品质还要好得多。

6月9日　　埃尔加心愿未了

1901年爱德华·埃尔加开始创作一个系列进行曲(共六部),他从来没有写完过六部进行曲,但当他刚完成第一部时,就享誉终生了。

1900年,埃尔加一直在忙于他那活泼而明快的《安乐乡》,里面包括一个描绘军队沿着伦敦大街行进的乐段,所以将其写成进行曲易如反掌。埃尔加很顺利地开始了。他给一个朋友写信说:"天呢,伙计!真是又快又好

玩,旋律已经在我的脑子里了!"几个月后,埃尔加把他朋友多拉贝拉叫到他的工作室,向她宣布:"我已经写完了一段曲子,会让他们大吃一惊的。"然后他演奏他的《威风凛凛进行曲》(第一部)。

三个月内,他又完成了第二部进行曲,埃尔加在利物浦指挥演出了这两部作品。几个月后,这两部进行曲再次在伦敦女皇音乐厅以逍遥音乐会①的方式上演,由亨利·伍德担任指挥,但埃尔加错过了这场盛事。

亨利·伍德后来回忆,在第一部进行曲快结束时,"观众们统统起立欢呼,我不得不再指挥演出一次,结果还是一样!事实上,他们已经不让我按节目单来。我去请来亨利·迪尔斯,他准备唱《海华沙的愿景》,结果观众拒绝听他的,一个劲儿地要求我来第三次"。

当然,继续写下去很困难了。1910年,埃尔加仍然在尝试着。他的妻子爱丽丝在她的日记里写道:"埃尔加一直在创作《威风凛凛进行曲》,进展缓慢,倍感沮丧。"

1930年,埃尔加在完成了五部进行曲后,终于停了下来。但二十九年前,当他宣布"我写了一部让他们震惊的曲子"时,他就已经做得前所未有的好了。

6月10日　化学和歌剧相得益彰

亚历山大·鲍罗丁(Alexander Borodin,833—1887)

俄国作曲家。主要作品:《第二交响曲》、交响音画《在中亚细亚草原上》、歌剧《伊戈尔王子》和两部弦乐四重奏。

① 逍遥音乐会,指没有固定座位,部分观众可以随意走动、跳舞的音乐会。——译者注

作曲家亚历山大·鲍罗丁以化学教授为职业,所以他对如何搞音乐的看法是比较超脱的。他不得不在两个事业上保持平衡——一是为了他的学生,一是为了他的观众。1876年6月10日,他给一个朋友写信说道:

作为一个尽量不张扬的作曲家,我小心翼翼地从事着我的音乐活动。这就足够了。对于其他音乐家而言,音乐是他们生活的支柱。但对我来说,音乐只是将我从主业——我的教职里——吸引出来的一个消遣、一个业余爱好。我热爱我的教育事业和我的学科,我热爱我教学工作和我的学生——无论男学生还是女学生。为了指导他们的功课,我必须一直和他们待在一起。我对学术工作兴趣盎然。但如果我要完成歌剧创作,我担心陷入太深会影响我的科研工作。

然而,自从《伊戈尔王子》合唱演出后,所有人都知道我在写一部歌剧。没有什么可以再遮遮掩掩、不好意思的。我就像一个失去天真,因而获得一点自由的小女孩。现在,我不得不千方百计地将它完成了。

在歌剧里,就像在装饰艺术里一样,没有细节和琐事的空间,必须维持宏大的场面。一切都不得不清晰明了,直截了当。声音应该是最重要的,管弦乐紧随其后。

很让人纳闷的是,我们团队的所有人都喜欢我的作品。迄今为止,无论我们在别的什么事上出现什么分歧,他们对《伊戈尔王子》的喜爱却一如既往。

这就是我的作品《伊戈尔王子》的情况,它的辉煌时代还没有到来呢。

6月11日　贝多芬怒怼出版商：便宜你小子啦！

路德维希·冯·贝多芬对他出版商的好意非常信赖，但他天性直爽。1810年6月，在一封他写给布雷特科波夫-赫特尔出版社的信中，贝多芬可没那么客气。

事务繁忙，无暇偷闲，突然忙得要命，没一次能逃脱——所有这一切让我无暇给你写信。

你社依然能出版我给你们的作品。

现在我追加一部——为歌德的《埃格蒙特》创作的音乐。这部作品包括十首乐曲、序曲、间奏曲等。对这部作品我的要价是四百荷兰银盾。这次不对你让价的话我就做不成其他生意了。看在你的份上，我已经让价了，尽管你不值得在我这儿捞到这个便宜货。首先，你们的言行举止常常显得专横霸道，因而只有那种对你们出版社偏心、喜欢你们的人才能和你社合作。我愿意尽量和贵社打交道，但我也不能做冤大头啊。

你社给我来信时，请将我已经给你的另一份作品名目表附在信封里，以免产生任何误会。但要立即回信，以免再耽搁我的工作。特别是《埃格蒙特》将在近几天内演出，我会负责音乐方面的事情。我再补充一点，维也纳的生活成本越来越高，在此地生活花费高得吓人。从这个角度来看，或就我作品本身而言——我的要价确实不高。我已经无法靠四千盾生活，今天的四千盾甚至还不值当初一千盾呢。

6月12日　德彪西遥遥无期的狂想曲

　　作曲家的创作动机形形色色——捕捉灵感、陶冶性情或养家糊口。克劳德·德彪西创作《萨克斯管狂想曲》的动机,则是为了金钱和伊莉丝·霍尔夫人这个虔诚的"音乐迷"。

　　霍尔夫人是一位喜欢萨克斯的富裕的波士顿女士。1895年,她委托德彪西写一部萨克斯管曲子。

　　就德彪西而论,这业务有利也有弊端。弊是他对萨克斯管不熟悉,好处是报酬都已经付了。他还是接受了这笔业务。

　　但他压根儿就没有为赫尔夫人写曲子,而是忙于自己的歌剧《佩利亚斯与梅丽桑德》。还有很多其他作品——《牧神午后前奏曲》《夜曲》和《大海》。一晃八年就过去了。

　　1903年的一天,一个人出现在德彪西的公寓前——不是别人,正是被德彪西称为"萨克斯女人"的霍尔夫人。她问德彪西,她的萨克斯曲子在哪儿呢?

　　德彪西被逮住了。

　　他还是对萨克斯知之甚少,就迫使自己重新开始了解那个被他视为"像水一样的乐器"。他做了一些练习,请教了一些懂萨克斯的朋友,他这才知道萨克斯管表达浪漫和细腻的品质就像单簧管。1904年,德彪西参加了霍尔夫人的独奏音乐会。霍尔夫人穿着粉红色长礼服,吹奏着文森特·丹第——她委托的另一个谱曲者为她写的曲子。

又过去了一年,德彪西草拟了一支萨克斯曲子的轮廓,暂时叫《幻想曲》。

但即使正规曲名也确定不下来。在平淡而老套的《狂想曲》正式名确定下来之前,他还尝试过叫《东方狂想曲》和《荒野狂想曲》。1911年,德彪西试图将曲子改编成管弦乐曲,结果不成。他索性将还未完成的曲子打包匆匆忙忙地送给霍尔夫人。

七年后,德彪西终于逃脱了这件差事——因为他死了。他的同事让·儒勒·罗杰–杜卡斯拿起这部管弦乐进行改编,直到1919年,《萨克斯狂想曲》才在巴黎上演。

6月13日　戈特沙尔克的苦恼:他们听不懂我

1865年6月13日,新奥尔良出生的钢琴家路易斯·莫罗·戈特沙尔克在美国西部地区举办巡演。

在游历内华达时,他在日志里这样写道:

> 清晨第一束阳光照亮了我们的脸——我们的脸是那么肮脏,灰头土脑的;我们的眼睛因为缺乏睡眠而浮肿……
>
> 我们到了荷兰平地,这是个很可爱的小镇,它就像一个灌木丛中的鸟巢,隐藏在被茂密树林覆盖着的峡谷谷底。洁净的小白屋被漂亮的玫瑰丛覆盖着,玫瑰花点缀在一直蔓延到房顶的花架子上。这是一些结构简单的小屋,洁净,小巧……
>
> 晚上的音乐会大约有一百七十名观众。观众很安静,因为他们从不鼓掌。千真万确的是,他们不以任何别的方式流露出不满。我

很怀疑他们非常后悔花这么多钱来看演出。

"上当了!"一个观众后来抱怨,还这样安慰自己,"不过好在只有这一次。"那些以后来此地演出的人可得忍受他们的愆恨了。

脑海里时而浮现这样的情景——以前演出时,有那么几个乐段,我常常看到观众脸上放光,以至于我倾向于认为这对于有文化的观众是不可避免的反应,犹如因果反应。比如,在演出《伊奥利亚人絮语》《最后的希望》或《克里奥耳人的眼睛》的终曲时情况就是这样。但在这里我发现,他们看我的神色,简直就像我在说别的国家的语言。他们几乎听不懂,用古怪而空洞的表情看着我一个劲儿地在那里折腾。那种表情,活像文盲面对电报密码。

我为此恶心了三天。在我十五年的巡演经历和人生阅历中,我想不起还有在此处糟糕的十一天经历。我敢说,你遍寻欧洲都难找到一个小村庄,大名鼎鼎的艺术家在那里的遭遇,像我在此地一样狼狈不堪。

6月14日　布坎南总统的音乐消遣

詹姆斯·布坎南(James Buchanan,1791—1868)

美国第十五任总统(1857—1861),他是美国历史上唯一一位单身总统。

1859年,美国处于内战边缘,疲倦不堪的美国总统需要音乐将自己从纷扰中解脱出来。

詹姆斯·布坎南的白宫音乐相当丰富多彩。

那年最受欢迎的是厄尔曼的歌剧剧团和其首席女星玛莉埃塔·皮可可罗米尼,这位二十岁的女歌手刚在华盛顿演出了唐尼采蒂的《唐·帕斯夸勒》。一次,皮可可罗米尼参加白宫举办的招待会,在那里,她和一个波塔瓦托米印第安人代表团成了镁光灯下的明星。通过翻译,六十七岁的单身总统和皮可可罗米尼聊起了家常。一位嘉宾这样评价布坎南:如果没有人提醒他该走了,他"可能会一直待到天亮"。

那年,另一个不同寻常的"明星"在白宫举办了演出。他就是钢琴家托马斯·格林·白求恩——一个大块头、号称"瞎子汤姆"的十岁黑人男孩。一位观察家说,汤姆"没有光泽的眼球看起来在星空里搜寻着,他那伟大的歌剧耳朵似乎在天际聆听……他用他的双手抓住空气,嘴里吹着口哨,他四处跳跃着,还上上下下地跳着跷跷板"。据说瞎子汤姆钢琴可以弹得像戈特沙尔克、莫扎特或贝多芬一样好。他为布坎南总统弹奏了一段二十页的钢琴曲——而之前他只听过这段曲子一次。

真实的情况可能是这样:黑奴汤姆表演中更离奇的部分纯粹是表演技巧——由那些利欲熏心的经理人训练出来的。他们曾经带着瞎子汤姆到欧洲巡演,宣称汤姆的天才来自他的特异功能。事实很简单,白求恩——这个生于1849年的瞎子,是一个职业的、有相当天赋的音乐家和作曲家。有些人看透了他所谓天才的花招,其中一个是美国钢琴生产商,他曾经赠送给这个孩子一架大钢琴,上面雕刻着:"赠予真正的天才。"

6月15日　即兴表演家巴赫

1740年,当卡尔·菲里普·伊曼纽尔·巴赫前往波茨坦,准备为国王腓特烈大帝一世工作时,他的父亲约翰·塞巴斯蒂安·巴赫在欧洲已经名闻遐迩,腓特烈大帝越来越想见见这位"老巴赫"。

1747年,已年满六十二岁的约翰·塞巴斯蒂安·巴赫终于离开莱比锡,和他的大儿子威廉·弗里德曼一起前往波茨坦旅行。国王有天天晚上举办私人音乐会的习惯,在表演长笛协奏曲时,他也会独奏几曲。一个晚上,国王和他的乐师们正准备演出,一名官员给他送来一张客人名单。国王手里拿着长笛,扫了宾客名单几眼,激动地转身告诉他的乐师们:"先生们,老巴赫到了!"

国王放下长笛,就派信使到威廉·弗里德曼下榻的旅馆,请老巴赫进宫。

为了邀请老巴赫演奏国王的钢琴曲,那天晚上的音乐会被搁置一边了。乐师们尾随着簇拥着老巴赫从一间屋子到另一间屋子,老巴赫则在每一个键盘上挨个即兴演奏。过了一会儿,为了活跃气氛,巴赫请求国王给他一个主旋律,他好以此即兴创作赋格曲。

老巴赫即兴演奏后,国王很满意,他要求老巴赫演奏一首有六个声部的赋格曲,六个声部缺一不可。但巴赫发现国王的主旋律并不很适合如此丰富的和声演奏,于是,他自己挑选了一个,并将此演绎成一个复杂的赋格曲,结果让所有人都惊讶不已。

次日,巴赫在波茨坦所有的管风琴上展示了他的键盘技巧和魔力。

巴赫返回莱比锡时,他带上了国王的主旋律,在主旋律的基础上增加了几个轮唱法形式的复杂乐曲,于是出版了这部献给国王的艺术珍品。它令人印象深刻,有一个谦逊的曲名——《一个音乐礼物》。

6月16日　充满活力的沃尔夫

胡戈·沃尔夫胡戈·沃尔夫(Hugo Wolf,1860—1903)

奥地利作曲家。主要作品:《死后之歌》《青年时代的歌》《不同作者的歌》《默里克的歌》《埃兴多夫的歌》。

奥地利作曲家胡戈·沃尔夫是一个出色而古怪的人。1890年6月16日在他写给一位朋友的信中可以看出,无论谈音乐,还是谈天气,他都充满了活力。

出版商对分享利润的建议浮光掠影地看了几眼,好像一点也不重要。他还在他初次建议的基础上变本加厉了,他说,只有在卖掉三百本十二首的《歌曲选》之后,他才能确定印其他的。我今天会给他写信,我将告诉他坚持分享利润的方案;我还要告诉他,如果他希望我们结束任何合作,那么他必须将所有的作品发行完毕。他仍然有可能只印刷十二首歌曲的单册版本。

里利恩写信说他没有勇气改编莎士比亚的《暴风雨》。他把这烫手山芋扔给我,我当然拒绝了。他实在羡慕我写的《默里克和歌德歌曲集》。他是通过一篇他觉得极为有趣的文章和报纸上的一段乐曲

了解到我的作品的。而且,他还可疑地对我大加赞誉——居然将我也加入了他的偶像行列:瓦格纳、舒伯特、舒曼、罗伯特和勃拉姆斯(这些无疑都是巨人)。里利恩还告诉我,勃拉姆斯也为他的诗歌谱了曲。

除了这些,此刻我还要告诉你的是,我冻坏了!

昨晚我用三床毛毯和一条大被子将我裹起来,仍然被冻僵了。但愿这可怕的天气早点变暖,我好在这里高高兴兴地接待你们。

格罗赫不同意我关于《暴风雨》的想法,他觉得里面歌剧元素太多。他极力劝我接受另一个方案——为赫克尔的《佛像》配曲,我可能不会做的。

6月17日　　萨蒂:糊涂的求婚者

萨蒂埃里克·萨蒂(Eric Satie,1866—1925)

法国作曲家。主要作品:《希腊的舞蹈》三首、芭蕾舞剧《游行》和合唱曲《苏格拉底》。

埃里克·萨蒂以他音乐风格的奇异而闻名,这种奇异不过是这位作曲家自己奇异的生活——甚至爱情的折射而已。

据说萨蒂只和一个女人发生过爱情——有可能他曾经陷入其中不能自拔,也有可能他还有别的感情经历。萨蒂二十多岁经介绍和苏珊·瓦拉顿认识。苏珊年长萨蒂一岁,是一个在蒙马特街学习绘画的画家。她曾经是雷诺瓦和德加的情妇,德加曾帮助她安排了她的第一次画展。

苏珊的喜新厌旧让她很快又结识了一个年轻、富裕的银行家,他向苏

珊求婚,可是被拒绝了,但苏珊答应做他的情妇。银行家刚刚犹豫地答应下来,苏珊就又有了一个新的情人——埃里克·萨蒂。

埃里克·萨蒂遇到苏珊时,向她求婚,但不了了之。在长达两年的时间内,苏珊、萨蒂和那个银行家构成了非常脆弱的"三角恋"关系。毫无疑问,苏珊喜欢银行家的稳定,又喜欢萨蒂的才华。一天晚上,萨蒂带着苏珊和银行家去看戏,雇了两个非洲男孩在他们前面一边开道,一边敲锣打鼓。

萨蒂的心情并没有那么高兴,他哀求苏珊不要再见银行家,她却对他一番冷嘲热讽。萨蒂在窗前长吁短叹,对苏珊的道德败坏大加谴责,把她贬得一无是处。

不久,他们发生了一次争吵,其激烈程度足以让邻居们嚼好几年舌头。苏珊搬了出来——她搬得不远,因为她搬进了只有两个门之隔的银行家家里。她故意坐着漂亮的马车从萨蒂的房间前招摇,车上还有两只狼狗和一只鹦鹉陪着。

萨蒂给苏珊写了很多信件,哀求她回心转意,但她置若罔闻。失去苏珊后,萨蒂移情别恋,转而爱上神秘主义艺术——它陪伴了奇异多彩的萨蒂一生。

6月18日　把这些话刻进你脑子里去

文森佐·贝利尼(Vincenzo Bellini,1801—1835)

意大利作曲家。主要作品:歌剧《阿代尔松与萨尔维娜》《比安卡与费尔南多》《海盗》《凯普莱特与蒙太古》等。

在歌剧创作领域,贝利尼极有见地,而且他在如何让别人接受他的想法上也很有一套。

比如,1834年6月,他给一位歌剧作家写信,这样说道:

> 不要忘了带着你已经勾勒出的部分,这样我们就可以解决第一幕里的问题。如果你有足够的耐心来支撑自己,这一幕将会是一部兴趣盎然、精彩绝伦和有艺术价值的音乐诗。不管你本人还是你所有的荒唐手法,除了得到没完没了的奉承话,都是徒劳无益的东西。这些奉承话对那种体验过用歌曲让人感动的艰难的艺术家,不会有任何影响。
>
> 假如我的音乐被证明很精彩,歌剧很有吸引力,你却写一百万封信来抱怨作曲家滥用诗歌等问题,这什么也证明不了。请用黄铜文字将下面这句话雕刻进你的脑子:一部歌剧要想让人掉泪,让人惊悚,让人窒息,就不得不借用歌曲的手段。
>
> 诗歌和音乐,要有感染力,就不得不回到本真。
>
> 任何一个忘记这一点的人都是失败的,将以一部乏味、拖沓,只能取悦酸腐学究的作品而告终。如果一个作曲家以情动人,他就永远步入正轨了。这就是目标,你理解吗?我恳求你在开始写剧本之前明白我的良苦用心。
>
> 你知道我为什么告诉你一部好的戏剧和好的感觉没有关系吗?因为我太了解那些剧作家有多固执己见了,我太了解他们推崇的所谓好感觉有多愚蠢了。我所说的这一切,已经被艺术界所证明,已经被差不多大多数名家所证明——在这方面,他们都误入歧途了。

6月19日　巴拉基列夫历险记

米利·巴拉基列夫(Mily Balakirev,1837—1910)

俄国作曲家,强力集团(又名新俄罗斯乐派)之首。主要作品有:《C大调交响曲》《d小调交响曲》、钢琴幻想曲《伊斯拉美》《降b小调钢琴奏鸣曲》等。

1866年,米利·巴拉基列夫应邀前往布拉格筹备米哈伊尔·格林卡歌剧《为沙皇捐躯》的演出,在返回途中,他遇到了一辈子最大的危险。

巴拉基列夫于6月出发,刚到达布拉格,奥地利和普鲁士之间的战争就爆发了。巴拉基列夫给一个朋友写信说:"我不得不待着,哪里也去不了。第二天我烦躁不安。每隔一个小时他们都在街角发布告示,除了奥地利人如何英勇作战以外,你一无所获。"

巴拉基列夫带着返回俄罗斯的打算前往维也纳,他给朋友写了一封信,对奥地利人在战争中的情况做了一些评论:

皇帝弗朗兹·约瑟夫的表现就像一个奥地利英雄——他一个劲儿地撤退。昨天,有人告诉我,聪明透顶的奥地利国家会议在皇宫里举行,深思熟虑之后做出了决定——弃守维也纳,退守到佩斯特。在那里,皇后已经重新安置下来。你知道,此地不可久留,我不得不快快赶路,因为从克拉科到俄罗斯的路现在还通畅。很幸运的是我找到了一个旅伴,是一个前往圣彼得堡的俄罗斯人。我们已经决定明

天就启程。我们将尽可能乘火车路过佩斯特，从那里骑马到克拉科夫的路程大约为一百二十多英里。

你不会相信，我有多激动和紧张。我惊慌失措，提心吊胆，但一想到我不是唯一失眠的人，又感到一丝安慰。弗朗兹·约瑟夫陛下晚上也睡在美泉宫，已经被虚弱症所折磨。我不能再等了，赶紧走吧！只有踏上俄国的领土，我才会觉得稳妥些。

六个月后，战争结束，普鲁士获胜。巴拉基列夫又回到布拉格。最终，《为沙皇捐躯》上演了，但正如我们后来知道的那样，巴拉基列夫在布拉格的困境还远没完呢。

6月20日　《向沙皇捐躯》布拉格惹麻烦

1866年6月，俄国作曲家米利·巴拉基列夫在布拉格，他本来想筹备上演米哈伊尔·格林卡的歌剧《为沙皇捐躯》，却被普鲁士和奥地利之间的战争中断了。六个月后，巴拉基列夫重返布拉格。战争结束了，他的困境却没结束。

这部歌剧是在巴拉基列夫不在时制作完成的。他到布拉格观看了这部歌剧的演出后，给一个俄罗斯的朋友写信说："太恐怖了！我现在还没有缓过神来。前奏曲还勉强过得去，但随后，随着帷幕一打开——天哪，那叫一个恐怖！看看那是什么服装！农民们挥舞着一种尖尖的帽子，外套上缝着白纽扣。演员们倒长着胡子，但完全不是俄罗斯人那样的胡子。"

巴拉基列夫在信中还说，指挥贝得里奇·斯密美纳在故意捣鬼，糟蹋这部歌剧。

谢天谢地,斯密美纳不再训练合唱团了!

一个欣赏格林卡音乐的、适合的人选会取代他。艺术家们急于准确地演绎格林卡的歌剧,因为他们喜欢。他们让我确信,为了让他们出乱子,演出时斯密美纳故意乱打拍子,还常常得逞。

他们说,斯密美纳和一个随从正在形成一个帮派,以把《为沙皇捐躯》演砸。但另一个颠覆他们的群体也在形成。这些阴谋的鼓动者主要是波兰人,他们已经在捷克人中形成了一个完整的反俄罗斯联盟。斯密美纳和我不再相处融洽,无非是见面点个头而已。

很显然,他知道我对一切都了如指掌。

格林卡的歌剧《露丝兰与柳德米拉》获得雷鸣般的掌声,随后,等待已久的巴拉基列夫的《为沙皇捐躯》就登场了。这部歌剧制造了很大的紧张气氛,以至于只演了一场,布拉格的剧院经理就要求巴拉基列夫打道回国。

6月21日　一颗纽扣救了亨德尔的命

如果不是幸运地遇到一颗纽扣的话,可能《水音乐》《皇家焰火音乐》《弥赛亚》这几部作品,就没有一部能够写出来。

1704年,十九岁的乔治·弗里德里克·亨德尔还是一个急性子的人,但他对音乐却是很严肃的。另一个年轻作曲家约翰·马特松[①]的歌剧《埃

[①] 即 Johann Mattheson(1681—1764):德国作曲家、歌唱家、音乐理论家和作家。——译者注

及艳后》①在汉堡演出时,他司职大键琴。马特松是舞台上的明星之一,出演安东尼②一角。在他扑剑而亡、穿过死亡那场戏后,马特松抽身溜进了管弦乐队厅,要演奏大键琴。作为作曲家,他有权利这样做,但亨德尔拒绝让出位置。

不知咋回事,尽管发生争执,尽管乐师们怂恿他们吵下去,演出却继续进行。然而,一旦演出结束,怒火又重燃起来。戏台门口,在一帮乐师和旁观者煽风点火下,亨德尔和马特松拔出他们的佩剑来,在剧院外市场的一个开阔处厮杀起来。马特松占据了上风,刺中了亨德尔,中剑处正好是他衣服上的一个大铜纽扣,铜纽扣都被击碎了!

尽管亨德尔脾气暴躁,但他能将争吵抛到脑后。看来二人的关系也远比刀剑更有弹性,在决斗一个月内,双方的朋友就帮助亨德尔和马特松化干戈为玉帛。他们大摆宴席,然后参加了亨德尔第一部歌剧《阿尔米》的排练。当这部歌剧首演时,约翰·马特松出演了其中的一个主角。

此后,尽管亨德尔再也没有靠拔剑来解决问题,但在他的余生中,依然和朋友们磕磕绊绊。

① 即 Cleopatra VII Philopator(公元前 69—前 30):克丽奥佩特拉七世,古埃及托勒密王朝末代女王,又称"埃及女王""埃及艳后"。她先后成为凯撒的情人和马克·安东尼的妻子。在安东尼自杀后也自杀身亡。——译者注

② 即 Marcus Antony(约公元前 83—前 30),古罗马政治家、军事家。安东尼原是凯撒最重要的将领,凯撒被刺后,他与屋大维和雷必达组成同盟,后分裂。公元前 30 年在与屋大维军队的"亚克兴角战役"失利后,安东尼与埃及女王克利奥佩特拉七世先后自杀身亡。——译者注

6月22日　马勒和弗洛伊德的心灵会晤

古斯塔夫·马勒(Gustav Mahler,1860—1911)
奥地利作曲家、指挥家。主要作品:清唱剧《圣·保罗》、交响乐《巨人》《复活》和《大地之歌》等。

交响乐作曲家古斯塔夫·马勒和心理分析学的创建者西格蒙德·弗洛伊德有过一次会晤,这是一次心灵的聚会。

尽管这次会晤是马勒发起的,但他显然对这次见面忐忑不安。在最终见到弗洛伊德之前,他曾经三度取消约定。1910年,弗洛伊德到波罗的海海滨度假,聚会时期终于敲定。

互通电报后不久,他们在列顿的一个旅馆会面了。他们花了四个小时在小镇漫步,在这期间弗洛伊德把马勒的心理状况探究了一番。尽管马勒此前从未进行过精神分析,但后来弗洛伊德说,他从来没有见过像马勒那么思维敏捷的人。

马勒对弗洛伊德的一个解释特别感兴趣:"我是这样推测的,你母亲的名字叫玛丽,那么你怎么娶了一个不同名字的人——艾尔玛,既然你的事情完全由你母亲做主。"

马勒回答说,他的妻子叫艾尔玛·玛丽亚,但他叫她玛丽。当他们继续散步时,马勒突然说,他现在明白了一件事情——他在创作时为什么总是在最重要的乐段出问题,写不出一流作品,因为他诠释的这些乐段,总是

奥地利作曲家、指挥家古斯塔夫·马勒

被一些平庸旋律的干扰给毁掉了。

弗洛伊德找到了问题的根源。

他认为,马勒的父亲虐待他的母亲。当马勒还是孩子时,父母之间发生了一次尤其严重的暴力冲突。马勒从房间里跑到街上,听见一个手摇风琴很快地发出"哦,亲爱的奥古斯丁"的声音,从此,在马勒的心里,高尚的情感、明亮的音乐交织在一起了。

这次会晤有两大结果:一是马勒和艾尔玛的关系恢复了活力;此外,在作曲家即将结束的人生旅途中,他的情感和音乐也更融洽了。

6月23日　　摔跤能手布尔

奥勒·布尔(Ole Bull,1810—1880)

挪威小提琴家。主要作品:《挪威主题幻想曲》《是的,我们爱我们的国家》(后被定为挪威国歌)、歌剧《苏格兰女王玛丽·斯图亚特》等。

对自己在音乐训练上的缺陷,挪威小提琴家奥勒·布尔用他的体力和热情来弥补。

19世纪中期,布尔在美国度过了大段时光。一天,他乘坐蒸汽船畅游密西西比河。在他读报纸时,一个拓荒者向他走来,从一支长颈瓶里倒出威士忌酒让他喝。这位小提琴家婉言谢绝,他说:"对我来说,威士忌就像毒药一样。"

这个拓荒者的朋友们围过来,说:"想不喝酒,就必须和我们较量一下。"

嘿,你看起来很壮呵!你有何能耐,也让咱们开开眼!"

"任何一个挪威人,只要他的血性起来了,都像爷们。"布尔说,"但我现在不想打架,我的血性还没有上来呢。再说了,我为什么要打架呢?"

"你看起来这么壮。"有人说,"该死的,你该像个爷们!"

布尔别无选择,就冷静地说:"既然你们非要比试,而我又没有理由打架,那么我告诉你们,今天我还偏要打一次。你们随便哪个上都可以,抱着我,随便他怎么抱,我敢打赌,只要半分钟,他就会四脚朝天地躺在我的脚下。"

他们选了一个大块头,他上来将布尔拦腰抱住。布尔很快就猛地挣脱开,顺势把这个挑战者兜头一横,这家伙还没反应过来,就砰的一声被放倒在船板上。这时,一个同伙拔出一把单刃猎刀扑上来。让布尔松了一口气的是,这人用刀挑开了一瓶长颈瓶,给那个倒在地上的挑战者倒酒喝,让他恢复体力。

后来,一个报纸专栏主笔写了一篇评论,诋毁布尔的一次音乐会,以前和布尔过招的那个人教训了他一顿。他对这个主笔说,他要帮这位从未见过的强壮的小提琴家打上一架。

6月24日　格兰杰和音特洛澄的冲突

珀西·格兰杰(Percy Grainger,1882—1961)

澳裔美国作曲家、钢琴家。主要作品《乡村庭园》《胡桃壳里》《莫利在岸边》等。

在一流的教育机构里，即使才华横溢的作曲家、表演家也不一定能够成为才华横溢的教师。珀西·格兰杰在位于密歇根的音特洛澄国家艺术营期间，就和这座国家音乐营格格不入。

格兰杰远离他的家乡澳大利亚四处游历，采集民歌，举办音乐会，1931年第一次访问音特洛澄。1937年，当他在音特洛澄教书时，被此地安静的环境、稳定的生活和不菲的薪水吸引住。

格兰杰和他的妻子伊娜住在一座小木屋里，距离音乐会舞台很近，在舞台大门口喊一声，在家里就能听见。格兰杰工作时间很长，早晨8点到傍晚6点半做家教，晚上一直排练到10点，还常常练习到凌晨一两点。

格兰杰深受学生欢迎，然而他选授的音乐课并不如此。他说，他觉得自己就像"树枝上一只孤独的老乌鸦"。他抱怨自己找不到一个有天赋的学生。他对学校强调提高钢琴技巧的做法很困惑，因为这样的技巧对他而言与生俱来。他告诉一个学生："你在巴赫的四十多首前奏曲和赋格曲中学到的键盘技巧，远比从车尔尼（奥地利钢琴教育家、作曲家）那样的音盲笨蛋那里学到的多。"

另一个学生坚持以超出自己能力的速度来练习钢琴曲，他解释说，他曾听霍洛维茨"在他的唱片里弹得像一条蓝色的小溪"。格兰杰纠正了这种现象，他说："可能录音时没有足够时间按照正确速度来，他不得不加快速度。"

终于，格兰杰的教学和排练活动都非常费力，他对音特洛澄艺术营的同事和学生越来越不抱幻想，这个地方实在不适合他。1944年，在最后一个暑期后，他发誓说："我再也不会教书了。"

他的妻子也附和着说："要不是那些学生不可救药，这儿还真是个好地方啊。"

6月25日　唐尼采蒂力挽狂澜

葛塔诺·唐尼采蒂(Gaetano Donizetti,1797—1848)

意大利歌剧作曲家。主要作品：《拉美莫尔的露契亚》《爱的甘醇》《帕斯夸莱先生》等。

三十八岁的作曲家葛塔诺·唐尼采蒂打赌，别人败走麦城的地方，他的新歌剧会取得成功。葛塔诺·唐尼采蒂把赌注押在一部仓促而就的歌剧上，这部歌剧的题材是意大利的，改编蓝本却是一部苏格兰小说。

1835年，唐尼采蒂觉得那不勒斯的歌剧情况已经不容乐观。罗西尼退休了，贝利尼去世了。他说："我们的剧院越来越寥落了——歌剧江河日下，舆论冷嘲热讽，观众寥寥无几。危机近在咫尺——公众冷眼旁观，戏剧社团分崩离析。维苏威火山在冒烟了，喷发迫在眉睫。"

唐尼采蒂可能以此比喻即将横空出世的这部歌剧。这部作品是根据沃尔特·斯科特爵士发表于1819年的小说《拉莫美的新娘》而创作的。唐尼采蒂仅用了六个礼拜就完成了他的歌剧《拉莫美尔的露契亚》。这是一个关于爱情和背叛、强迫的婚姻而令人疯狂的故事。这部歌剧在那不勒斯很受青睐。

在首演的三天以后，唐尼采蒂写信告诉朋友："如果我相信得到的掌声和赞誉都是真的话，那实在让人高兴、让人振奋了。我被要求返台谢幕很多次，歌唱演员们返台次数更多。第二个晚上，国王的兄弟在现场，把我

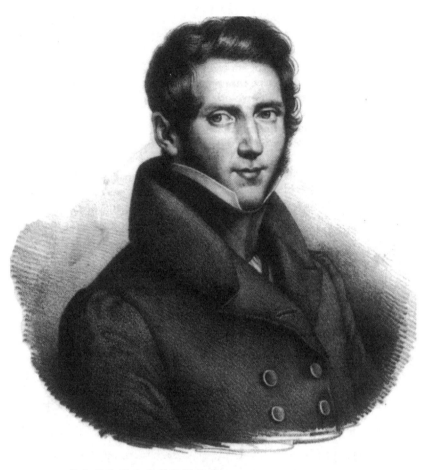

意大利歌剧作曲家唐尼采蒂

捧到云里去了。每一个乐段演出时,观众都保持着虔诚的肃静,发出一致的'万岁'的欢呼声。"

《拉莫美尔的露契亚》的影响远远超出了音乐的范畴而回到文学领域。1857年,在古斯塔夫·福楼拜的小说《包法利夫人》中,埃玛·包法利和他的情人列昂参加了《拉莫美尔的露契亚》的一次演出。在情人永别的那场戏里,她觉得她的爱情在音乐中获得了再生。二十年以后,在列夫·托尔斯泰的小说《安娜·卡列尼娜》中,此剧成为她打破社会桎梏的背景。情节是安娜·卡列尼娜为了寻找她的爱人渥伦斯基,来到《拉莫美尔的露契亚》演出场地。

无论在舞台上还是在小说中,唐尼采蒂的歌剧已经成为一个象征——被社会陈规陋习毁灭的不幸爱情。

6月26日　里根总统夫妇抢风头

> 弗拉基米尔·霍洛维茨(Vladimir Horowitz,1904—1989)
> 美国钢琴家。主要作品:《波罗涅兹》《火祭舞曲》《少女的祈祷》等。

演奏音乐是世界上最美好的事情之一,但在1986年这个特殊的场合,弗拉基米尔·霍洛维茨却被美国总统和第一夫人抢了风头。

白宫的东大厅聚集着音乐家和政治家。此刻,霍洛维茨因为在美国和苏联之间铺设桥梁的作用接受表彰。

现场的人群中包括美国驻苏联大使亚瑟·哈曼先生,他曾经安排霍

洛维茨六十年后衣锦还乡。国务卿舒尔茨也在现场。除了政要外,现场还有很多来自音乐圈的嘉宾——指挥家祖宾·梅塔[1]、小提琴家艾萨克·斯特恩[2]和大提琴家马友友[3]等人。

霍洛维茨演奏得出神入化,将自己精巧、清晰的特色融入其中,让音乐会精彩绝伦。然而,音乐会次日的头版头条却对霍洛维茨演出前发生的一个花絮津津乐道。

当时,里根总统正在东大厅介绍霍洛维茨,描绘他经历的种种生活。心不在焉的南希·里根移动了一下她的椅子——当时她的椅子放在东厅的台上边缘,结果她一下摔进了宾客人群,滑倒在前驻英国大使沃尔特·安纳伯格脚下。来宾们都大吃一惊,每人都冲向前去争相扶她。南希夫人笑着告诉旁人她没事,然后走上台去,霍洛维茨在台上拥抱了她。

"这就是我摔倒的原因。"南希微笑着对台下说。

里根接过话茬:"亲爱的!我不是对你说过——没人给我鼓掌时你再摔嘛!"

6月27日　莱哈尔赌赢《风流寡妇》

弗朗茨·莱哈尔(Franz Lehar,1870—1948)

奥地利作曲家。主要作品:轻歌剧《风流寡妇》《卢森堡伯爵》《吉卜赛之恋》《微笑国》等,还有五十多部进行曲、六十多部舞曲、三部交

[1] 祖宾·梅塔(Zubin Mehta,1936—　):印度指挥家。——译者注
[2] 艾萨克·斯特恩(Issac Stern,1920—2001):俄裔美籍指挥家。——译者注
[3] 马友友(1955—　):华裔美籍大提琴家,祖籍中国浙江宁波,出生于法国巴黎。——译者注

响诗和两首小提琴协奏曲等。

1907年6月,弗朗茨·莱哈尔的轻歌剧《风流寡妇》在伦敦首演,他有足够的理由为这次演出着急——当他发现男主角无法胜任时,时间已经来不及了。

伦敦制作人乔治·爱德华兹在组织演出班底时放手一搏,他挑选了一个走红的戏剧演员乔·科因来担纲丹尼洛的角色。在排练时,爱德华兹对莱哈尔掩藏了科因不会唱歌的秘密——他说这位演员得了重感冒,为了正式演出现在必须保护嗓子。疑虑重重的莱哈尔只好静下心来,听科因"说"他的唱段。

很多观众都已经习惯了那种勇猛、英俊的男主角,当帷幕打开后,他们却看见一个其貌不扬的男子软绵绵地走上台来。这人一张圆脸,表情茫然又慌张。观众们对这个主角顿时很茫然。莱哈尔心情复杂地观察着科因,既疑虑又担心。他将这个丹尼洛和那个早已习惯了的皮肤黝黑、举止潇洒,具有异国气质的男主演做对比,觉得他们完全对不上号。

该科因唱第一首歌了——那是赞颂巴黎餐馆马克西姆的一首歌曲。莱哈尔担任指挥,科因开口了。他恰到好处地和音乐"说"成一体,效果很不错,观众都陶醉了。

随着这部轻歌剧的进行,很明显,科因扮演的丹尼洛和迷人的伊丽·埃尔西扮演的莎丽娅——两位主角,显然配合得非常默契,简直不可思议。他们跳的慢步华尔兹如此受欢迎,以至于他们不得不停地跳着。等到丹尼洛终于说出那句等了很久的"我爱你"时,观众们都快晕过去了。

《风流寡妇》的伦敦首演成功了!

多亏一个小花招、一个演艺界的小诡计和弗朗茨·莱哈尔的乐曲,乔治·爱德华兹赢了这个大胆的赌博。

6月28日　"毒舌"击垮弗兰克

"连老女人都追不到,还想着少女。"亚历山大·蒲柏这样说,暗示那些批评家都是些失败而妒忌心理严重的艺术家。亨利·布兰卡德可能就是这样的人之一。1841年春天,十九岁的比利时作曲家赛萨尔·弗兰克参加了一场音乐会。在为大报《巴黎公报》写专栏时,布兰卡德这样评价这场音乐会:

> 犹如和他同名的罗马皇帝①,肩负着统治全世界的宏大使命一样,赛萨尔-奥古斯特·弗兰克先生几乎担当起整场音乐会的重担。他有两个三重奏、一个独奏、一个四重奏和大结局时的大合唱。赛萨尔-奥古斯特男子汉似的统统拿下,当仁不让。他来了,他目睹了,他胜利了!真可谓"到、见、胜"——凯旋啊!
>
> 这个年轻人确实有些才华,但这些才华都太呆板。他在键盘上捣弄来捣弄去,一刻也不停息;一切都显得那么浅显、整齐和干瘪乏味。他没有钢琴家或作曲家的灵感,他有知识但没有情感,没有一个巧妙的乐句或乐段让他枯燥的微笑稍停片刻。

几周后,赛萨尔·弗兰克参加了一次为穷人募捐的义演,布兰卡德再

① 即Caesar(凯撒大帝)。本书对作为音乐家的Cesar使用约定俗成的译名赛萨尔。——译者注

次发难。他说弗兰克将自己和慈善事业结成联盟,是为了躲避批评。大概在初次音乐会的一年后,弗兰克在一个钢琴沙龙上演出,布兰卡德禁不住对他发起第三次抨击:

> 赛萨尔-奥古斯特·弗兰克显然已经忘了一句老话,如果你去追捕两只野兔,你连一只也追不上,因为前面还有第三只呢。弗兰克上钢琴课相当优秀,弹琴也还不赖,现在他希望成为一个成功的作曲家。还有别的人敢于同时迎接这三个挑战吗?反正我不行。

这些刻毒的评论击倒他们的靶子了吗?
不到一个月,赛萨尔·弗兰克返回比利时。

6月29日　　维拉-罗伯斯为塞戈维亚弹吉他

> 海特尔·维拉-罗伯斯(Heitor Villa-Lobos,1887—1959)
> 巴西作曲家。主要作品:《巴西的巴哈风格》系列作品、歌剧、交响曲、交响诗等。

巴西作曲家海特尔·维拉-罗伯斯谱写吉他曲,这再合理不过了。他和世界上最伟大吉他演奏家安德雷斯·塞戈维亚的相遇也是迟早的事。然而,在他们第一次会面时究竟发生了什么我们却不得而知,因为维拉-罗伯斯和安德雷斯·塞戈维亚的描述大相径庭。

他们的首次会面是在1924年的巴黎,二人参加同一位朋友的宴会。按照维拉-罗伯斯的说法,塞戈维亚起初并没有认出他来,还评论说他写的

曲子不适合吉他演奏,因为技术不可能达到。维拉-罗伯斯还说,他做了自我介绍并请教塞戈维亚此言何意。这位吉他演奏家感到十分尴尬,回答说,古典吉他演奏家演奏都不使用小手指。于是,维拉-罗伯斯严厉地说:"噢,如果不用,那就把它砍掉算了。"

然后他向塞戈维亚要一把吉他,要展示一下自己的技术。这位演奏大师不情愿地将吉他递给了维拉-罗伯斯,他对维拉-罗伯斯的演奏才能感到震惊。演奏结束了,塞戈维亚拿着吉他走了,第二天不和维拉-罗伯斯见面,但后来他还是委托维拉-罗伯斯谱写了一支练习曲。

而塞戈维亚的说法却不相同。他说自己一下子就认出了维拉-罗伯斯,这位作曲家借用他的吉他后,试了好几次才开始演奏,因为他缺乏练习,十分笨拙,最终还是放弃了。塞戈维亚说,尽管维拉-罗伯斯的演奏很拙劣,但是他知道眼前是一位伟大的音乐家,因为他演奏的和弦充满了不和谐音,让人感到兴奋,而且那些旋律优美的未完成的片段很有新意。对于维拉-罗伯斯不正规的弹奏指法,这位吉他演奏家认为很具有创造性。最重要的是,塞戈维亚发现维拉-罗伯斯是一位"真正的吉他爱好者"。

无论1924年巴黎的那个夜晚发生了什么事,这两位20世纪伟大的音乐家的确走到了一起,在音乐史上留下了重要的一刻。

6月30日 出人意料的"处子秀"

历史上最伟大的指挥事业中,有一位是在十分意外的情况下才步入其中的。

当时,十九岁的大提琴演奏者被委任为《阿伊达》的指挥,然而,这位大

提琴演奏者可不是个普普通通的乐师,他弹奏每一部歌剧时都不需要看乐谱,而是全凭记忆。

他的名字叫阿尔图罗·托斯卡尼尼。

1886年,托斯卡尼尼加入一支意大利管弦乐团,到南美洲巡演,当时事情进展很不顺利。指挥是个巴西人,不讨意大利人的喜欢。他觉得意大利人处处和自己作对,就撂担子不干了。助理指挥、一个意大利人取代了他。

6月30日,开幕演出的当晚,观众坚决不接受助理指挥。芭蕾舞主演走了出来,让听众静下来,马上找一位替补指挥。

有人想试着指挥,但行不通,观众越来越不耐烦。

托斯卡尼尼意识到,不演出就意味着没有收入,没有收入就没钱买票回意大利。正在那个时候,有人走上前来求援:"乐队里有谁能指挥《阿伊达》这部歌剧吗?"

二号大提琴演奏者指了指托斯卡尼尼,然后托斯卡尼尼就跑上舞台朝指挥台走去。

后来他回忆说:"我当时感觉头晕目眩,像喝醉了酒。"

"我的双手对拉琴很在行,指挥可不成。"托斯卡尼尼后来说,"但是合唱一开始,我就指挥起来,而且我真的就那么指挥了下去。我不懂如何指挥,但是我确实做了指挥。后来我就适应了。"

次日清晨,里约热内卢的多家报纸都报道了他成功的消息。然而,这仅仅是个开始。随后,阿尔图罗·托斯卡尼尼的指挥生涯持续了近七十年。

第 三 季

7 月

7月1日　比林斯的艰辛生活

威廉·比林斯（William Billings，1746—1800）
　　美国作曲家、声乐教师，写有关于赞美诗、诗篇歌等作品，被视为美国首位合唱作曲家。主要作品：《新英格兰圣咏歌者》《圣咏歌者之喜乐》《新大陆的和美》等。

　　威廉·比林斯本应成为美国首批杰出的作曲家之一，然而他却不得不为谋生而奔波，不管这种谋生手段是否与音乐有关。
　　1746年，比林斯出生在波士顿。十四岁时父亲去世，他被迫去做了一名制革学徒工。他有可能在歌唱学校学习过，还参加了业余歌唱协会。通过对英国圣歌的研读，比林斯成了一名音乐教师。他开始以音乐谋生。后来，他结了婚，买了房子。
　　比林斯获得成功绝不是凭借其相貌。一位和比林斯同时代的人这样描述道："他这个人的长相非同寻常。他中等身材，一条腿有点儿短，一只眼睛仿佛对周围的人视而不见。"另一位同时代的人写道，比林斯的手臂有些萎缩，而且还有抽鼻子的习惯。
　　给比林斯增添光彩的是，他的声音浑厚有力，是一位杰出的歌唱大师。他在波士顿上流社会云集的教堂里都教过演唱。
　　"美国革命"爆发时，比林斯打算尽自己所能为爱国事业做点贡献。他无法上战场，就报名当了一名马车手。据说在纽约山区驾车运输供应品

时期，他创作出了一些新歌曲。战后一段时期，比林斯一度辉煌过。可是18世纪80年代末期，他再度陷入困境，不得不做一些零活度日，比如皮革质检员、生猪饲养员和清洁工。1790年，为了援助比林斯，在确认他"的确身处困境"后，人们为他安排了一场音乐会。后来比林斯不得不抵押房产，并试图将自己的音乐版权转让给出版商，至于结果，与其说是做了一笔生意倒不如说是做了一次慈善。

尽管比林斯潦倒而死，却为年轻的美利坚合众国留下了丰富的音乐宝藏。

7月2日　　斯特拉文斯基"糟蹋"国歌

伊戈尔·斯特拉文斯基定居美国已经两年了，他很想表达一下自己的爱国之情。

他改编了《星条旗》，却并没赢得美国人的内心。

有两件事促使斯特拉文斯基萌生了改编此曲的想法。有位作曲家一周内拜访斯特拉文斯基两次，"请他帮忙为自己的作品重新谱曲"，他建议斯特拉文斯基对《星条旗》进行改编。此外，由于斯特拉文斯基所有音乐会开始之前都必须演奏国歌，而现有的改编曲自己又都不喜欢，所以斯特拉文斯基决定亲自改编。

1941年7月4日，斯特拉文斯基在洛杉矶完成了改编。不久一支管弦合唱团演奏了这支改编曲。斯特拉文斯基将改编曲的手稿送给埃莉诺·罗斯福[①]，以此参加为军费募捐的拍卖会。然而手稿被退了回来，对方

[①] 即Eleanor Roosevelt，当时第一夫人、富兰克林·罗斯总统福夫人。——译者注

还向他表达了歉意。斯特拉文斯基想不出遭到拒绝的理由,他猜测道:"改编曲中第二乐段曲调的第七和弦最受爱国女士的喜爱,却可能会让某些高官感到不安。"

1944年冬天,斯特拉文斯基和波士顿交响乐队一同演奏了改编曲。他背对乐队,指挥观众。他本以为观众会唱的,结果观众却没有唱。当时,并没有人注意到斯特拉文斯基的改编曲与以往的有何不同,但第二天有人留意到了。演奏第二场音乐会之前,一个波士顿警察来化妆间找到了斯特拉文斯基,告诉他马萨诸塞州的法律禁止"糟蹋"国家资产。警察还说已接到命令,他的改编曲将从乐谱架上拿走。

斯特拉文斯基反驳说,如果《星条旗》有明确版本,他的改编曲就不会经常在马萨诸塞州演奏了。可是无人理会他的辩驳。每个人都知道,从那时起,斯特拉文斯基的国歌改编曲便再也没有演奏过。

斯特拉文斯基曾说过:"这首改编曲应该公演,因为它在旋律流畅以及和谐方面达到了极致,绝对比我听过的任何版本都要出色。"

7月3日　莫扎特巴黎寄哀思

1778年,二十二岁的沃尔夫冈·阿玛迪乌斯·莫扎特和母亲一起来到巴黎,他期望在这里提高自己的国际声望。莫扎特来巴黎是很不情愿的,初来乍到,困难重重。

7月3日,他给萨尔茨堡的父亲写了一封信。

> 我要告诉您一个非常痛苦、糟糕的消息,也正是因为这件事我才迟迟没有给您回信。我最亲爱的母亲现在重病缠身。按照惯例,医

生又给她抽了血,这样做的确很有必要,对她有好处。可是几天后她却抱怨自己开始发抖、发烧。

随着病情不断恶化,她几乎不能讲话了,还丧失了听力,所以我们对她讲话时不得不大声叫喊。格林男爵派医生给她诊病,她仍然十分虚弱,还发烧,甚至神志不清。医生给了我一些安慰,但我仍然觉得希望渺茫。日日夜夜,我都在希望和恐惧之间徘徊。然而,面对上帝的旨意我不得不屈服,希望您和姐姐也……

先把这些忧伤放一放吧,我们还有希望,但希望并不大。我为高雅乐团的创立谱写了一部交响曲,圣体节①演奏那天很受欢迎。排练时我却非常紧张,因为我一生中从没见识过如此糟糕的演奏。您想象不出他们是如何跌跌绊绊地把这首曲子演奏了两遍,我简直要疯了,很想再演练一次,可时间来不及了。所以那天晚上入睡时我的心还隐隐作痛,充满了愤懑和怒火。

第二天,我本打算不去参加音乐会了,但傍晚时天气很好,我又改变了主意。

不过,我已打定主意,如果演出像排练时那么糟糕,我就加入乐队,拿过首席提琴手的琴亲自领奏。

演出当晚,莫扎特的母亲离开了人世。

① 又称"基督圣体瞻礼",天主教节日,在教堂弥撒中瞻仰耶稣圣体、圣血器皿。节日在"天主圣三节"后的星期四,通常在五、六月间。——译者注

7月4日　美国国歌《星条旗》诞生记

弗朗西斯·斯科特·凯伊(Francis Scott Key,1779—1843)
美国律师、诗人、作曲家。主要作品:《星条旗》(词作者)。

起初,这首曲子名不见经传,一百五十多年后却高山仰止。故事发生在1780年的伦敦,当时有一个社交俱乐部,是以一位喜欢开玩笑的古希腊诗人①命名的。

据说,这位诗人在八十六岁时被一颗葡萄粒卡住喉咙窒息而死。

阿那克里翁协会的会员大多是业余音乐爱好者,只有少数几个是专业人士。社员们每隔一周都会在位于河滨街的皇冠·锚酒馆聚会。娱乐活动包括音乐会、晚宴和饮酒歌。每次聚会开始前都要演唱一首由两位社员特意谱写的歌曲。诗人拉尔夫·汤姆林森朗诵抒情诗,古文物研究者、音乐学者约翰·斯塔福德·斯密斯配上优雅的旋律。他们那首《致天堂里的阿那克里翁》赞美了爱情和美酒的交融。

然而,并不是所有人都喜欢这个音乐社。德文郡的公爵夫人总是在酒馆的密室里偷听音乐社的活动,她不喜欢那些低级下流的歌曲和情歌。1786年阿克那里翁音乐社的解散,无疑和公爵夫人随时可能听到这些音乐有关。

①　即阿那克里翁(Anacreon,公元前582—公元前485),古希腊诗人,以酒颂和赞美诗闻名。——译者注

美国作曲家、《星条旗》词作者凯伊

在接下来的二十八年里,音乐社的这首主题曲传到了大西洋彼岸。

1814年,不管什么场合都离不开这首曲子——唯独和欢庆无关。

在1812年的战争中,当英军撤离华盛顿州时,大律师、业余诗人弗朗西斯·斯科特·凯伊正在巴尔的摩海港的一艘战俘交换船上。整个晚上,这位律师紧张地注视着英军对不远处麦克亨利堡的炮击。天亮时,凯伊目睹美国国旗仍飘扬在城堡上空,激情勃发,写下了诗歌《星条旗》。随后,他将诗歌交给了巴尔的摩的一名印刷工,还配上了不太顺口的《致天堂里的阿那克里翁》的改编曲。

一百五十年后的1931年,这首在伦敦小酒馆里诞生的古老曲子正式成为美国国歌。

7月5日　科普兰狠狠的夏日创作

亚伦·科普兰(Aaron Copland,1900—1990)

美国作曲家。主要作品:《小伙子比利》《牧区竞技》《在音乐中聆听什么》《我们的新音乐》等。

20世纪20年代,对于一个年轻的作曲家来说,最可靠的赚钱方法是教书——但对学生的素质不能太挑剔。

二十五岁的亚伦·科普兰获得一个赚钱机会——在宾夕法尼亚州一处避暑胜地参加三重奏小组,他接受了。

科普兰当时正在创作一首管风琴和管弦乐交响曲。他本打算好好地度过一个夏天,上午悠闲地写曲子,免费用餐。再演奏几首简单的曲子,换

来下午茶和体面的晚餐。

然而事与愿违。

米尔福德酒馆亏损经营,客人很少,餐厅里总是死气沉沉。店主迪洛伦佐先生认定,想让生意起死回生,就必须精心选择晚餐音乐。他坚持在酒馆里演奏的大部分乐曲从歌剧里挑选,他要求歌剧演奏得像他小时候在意大利南部听到的那样尽可能活泼。

"怎么回事?难道你不知道'活泼'这个词吗?"他会这样问三重奏小组,"演奏要有生气、有感情,心情愉快——要非常活泼!"

上午没有排练时,科普兰试图在空荡荡的餐厅里谱曲,但厨房里的伙计总是喜欢在这个时候边干活边闲聊,有时还放声歌唱或说三道四。科普兰的钢琴演奏就像给水暖工或木匠们发出信号似的,随后这些人就开始叮叮当当地又敲又锯。

科普兰感到绝望,不得不转而去当地剧院创作,在那儿他得付钱才能使用那架破烂的室内钢琴。

剧院里到处都弥漫着污浊的烟雾,满地都是爆米花和冰淇淋包装纸的碎屑,气氛远没有他想象的那么浪漫,可是亚伦·科普兰总算找到了自己创作交响曲需要的安静环境。

7月6日　　弗里德曼·巴赫故步自封话悲凉

威廉·弗里德曼·巴赫(Wilhelm Friedemann Bach,1710—1784)德国作曲家、管风琴演奏家,老巴赫的长子。主要作品:《c 小调奏鸣曲》《e 小调键盘练习曲》《d 小调小交响曲》等。

这算是一件好事吗？

威廉·弗里德曼·巴赫天生具备所能设想的最优秀的音乐遗传基因和最出色的音乐才华，他却辜负了众人的期望。他是约翰·塞巴斯蒂安·巴赫的长子，这本身可能对他不利。在老巴赫的四个作曲家儿子中，弗里德曼是最受宠爱的一个，而且他的作曲风格最得父亲真传。

18世纪30年代，弗里德曼捍卫自己和父亲所青睐的和谐曲风，反对那些主张运用新曲风的人，他将这种新曲风贬低到不过是"扰乱听觉"和"嘈杂的曲调"。弗里德曼和父亲甚至认为卡尔·菲利普·伊曼纽尔·巴赫（弗里德曼的弟弟）的键盘奏鸣曲是"小儿科"，对其不屑一顾。

弗里德曼"学究化"的作曲方法使他孤芳自赏，因为他创作的曲子对于上了年纪的听众来说过于新奇，对于年轻人来说又太过守旧，甚至在巴赫家族风琴演奏者最悠久、最保险的领域——教堂音乐方面，弗里德曼也遭受了羞辱性的挫折——他的工作申请被束之高阁，父亲的一个学生却得到了。

后来的几年里，弗里德曼变得更加故步自封。

他突然辞去了教会风琴演奏的职位，抛弃了妻子和女儿，成了一个流浪汉——很快就一文不名。他靠给私人上课力所能及地赚点小钱，有时还以自己的名义出售父亲的作品。

威廉·弗里德曼·巴赫于1784年去世，享年七十四岁。他的一位朋友回忆说，朋友们不止一次地将弗里德曼从穷困潦倒和声名狼藉中挽救出来。据说，那些朋友不遗余力地"为他安排了舒适的住处，满足他的基本需求……但是他的固执己见、他的旺盛的虚荣心和嗜酒如命的恶习，总是使他陷入痛苦的深渊"。

7月7日　克里斯蒂安·巴赫遇劫匪

约翰·克里斯蒂安·巴赫(Johann Christian Bach,1735—1782)
德国作曲家,老巴赫的幼子。主要作品:《D大调小提琴奏鸣曲》《G大调小提琴奏鸣曲》等。

约翰·塞巴斯蒂安·巴赫的幼子约翰·克里斯蒂安·巴赫二十七岁时定居伦敦,他在那里被称为约翰·巴赫。他创作的音乐迎合了当时的品味,性情温和的他很受欢迎,还获得了皇室的赞助。可是在他试图混入贵族圈子的过程中,有一次却差点送了性命。

1775年,为了和坐落在泰晤士河边的英国皇室的避暑山庄离得更近些,约翰·巴赫在里士满租了一栋房子。在那里,他参加了室内乐和船上音乐会的演奏,并且给四个王子上音乐课。巴赫还结交了作曲家卡尔·弗里德里希·阿贝尔和画家托马斯·庚斯博罗。

伦敦通往里士满的那条路因劫匪出没而臭名昭著,作家霍勒斯·沃波尔曾抱怨道:"每走大约一百多米你就会被拦住一次。"

1775年7月7日,阿贝尔、庚斯博罗和巴赫从伦敦赶往里士满。阿贝尔单独坐一辆马车,庚斯博罗和巴赫坐另一辆紧随其后。不久夜幕降临,巴赫打起盹来,直到被吼叫声吵醒:"把钱掏出来!把表掏出来!"迷迷糊糊的巴赫这才发现自己正对着两个路匪。不知为什么,他们对阿贝尔动了恻隐之心,放过了他,可是巴赫和庚斯博罗却没那么走运。劫匪干净利落地

抢走了巴赫的钱和金表,还有一条昂贵的表链。

由于这起抢劫案威胁到了艺术家的生命安全,引起了极大的关注,最终劫匪被缉拿归案。巴赫被传去作证,可他似乎不愿意再和一桩劫案纠缠下去,就推说自己认不出劫匪。显然,音乐创作的那些愉快夜晚,让他把这件事抛到脑后了。

7月8日　三种艺术的结合

乔治·亨舍尔(George Henschel,1850—1934)
英国男中音歌唱家、指挥家。

许多优秀的艺术作品都源于音乐与绘画的结合。英国男中音歌唱家乔治·亨舍尔在自传中描述了这两种艺术是如何从第三种艺术中受益的。

1877年,亨舍尔参加了男爵夫人艾尔利在城中府邸举办的晚宴。当时客人们正在等待此时最负盛名的艺术家——美国画家詹姆斯·麦克尼尔·惠斯勒的到来。可是过了约定时间,这个美国人还迟迟没有露面,甚至大人物通常的拖拉时间过了仍未露面,大家的心都悬了起来。最后,当大家就座用餐时,惠斯勒终于驾到,他纵声大笑。亨舍尔觉得这是自己听到过的最洪亮的笑声。这笑声让他想起了柏辽兹《浮士德的天谴》中梅菲斯特登场时的情形,"长号闪闪发光……即使是铙钹那么嘹亮的撞击声,也没有惠斯勒洪亮的笑声给人的印象深刻"。

整个晚上,惠斯勒用他那"耀眼的智慧火花"让在座的每一个人都心情舒畅。

晚餐过后,亨舍尔演唱了几首歌曲。当惠斯勒邀请他星期天共进早餐时,亨舍尔受宠若惊。吃早餐时,惠斯勒向这位歌唱家介绍了一种带有枫糖浆的荞麦蛋糕。能向英国人介绍这种蛋糕,惠斯勒感到很自豪。

这位画家还向惠斯勒介绍了另一种美国佳肴。有一次二人在伦敦的草市大街相遇,惠斯勒向亨舍尔讲述了一个令人兴奋的发现——有一家餐馆特别引进了一种甜味蓝蚝牡蛎。于是两个人手挽手直奔这家餐馆,在一间木制包厢里坐了下来。亨舍尔回忆,他们大吃了一顿。"有诱人的双贝牡蛎,以及黑啤酒,我也不知道就着牡蛎喝了多少啤酒。"

有惬意的晚宴相伴,音乐和绘画更好地融合在一起。

7月9日　　安提斯:被囚禁的作曲家

约翰·安提斯(John Antes,1740—1811)

美国作曲家。主要作品:颂歌《目睹主的昭示》《礼赞和喜悦》、赞美诗乐曲《主最荣耀》《安息地下》以及器乐曲等。

从埃及的开罗到北卡罗来纳州的温斯顿-塞勒姆,再到宾夕法尼亚州的蒙哥马利,沿着这条轨迹,我们发现了美国最具魅力的作曲家之一,他的名字叫约翰·安提斯。

安提斯18世纪40年代居住在费城附近,曾就读于宾夕法尼亚州伯利恒的摩拉维亚①男子学校。1759年,他制造了一把小提琴,这或许是美洲的第一把小提琴。他或许还制作了美洲第一把符合标准的中提琴和大提

① 摩拉维亚教会,是和新教徒有着紧密联系的路德教派。——译者注

琴。1764年,安提斯前往欧洲的摩拉维亚教堂任职,后来教堂派他去埃及做传教士。

安提斯在埃及的生活可以描述为生死攸关。一个土耳其铁腕人物企图敲诈他的钱财,下令鞭打安提斯,并把他囚禁起来。或许正是由于这次灾祸的烦扰,安提斯开始进行音乐创作。

18世纪80年代,安提斯定居伦敦后出版了三部管弦乐三重奏,作品被命名为《乐曲三》——没有《乐曲一》和《乐曲二》。这部乐曲引起了海顿的关注,18世纪90年代初,海顿旅居于英国。

尽管安提斯为合唱队、管乐器、弦乐器和管风琴谱写了二十五首颂歌,但他一直是个熟练的钟表匠。他将自己在机械知识中的才能运用于音乐。他制造了一种改进小提琴调音的装置,研制出一种效果更好的键盘音锤和小提琴琴弓,还发明了一种可以为演奏者翻阅乐谱的装置。

离开埃及后,安提斯在伦敦度过了余生。他于1811年辞世,享年七十一岁。安提斯的所有音乐手稿都保存于宾夕法尼亚州伯利恒市和北卡罗来纳州温斯顿-塞勒姆市摩拉维亚教堂的档案室里。

安提斯创作的三重奏曲直到20世纪40年代才引起人们的关注。尽管他再也没有回到自己的祖国,尽管他在开罗完成了他的三重奏,他却是创作了第一部室内乐作品、美洲出生的作曲家。

7月10日　贝多芬虎头蛇尾的《巴比伦废墟》

巴比伦废墟的宏伟壮丽,在19世纪早期诗人和作曲家中是炙手可热的创作主题。

就贝多芬来说,创作此题材有些大材小用了。1811年7月,贝多芬发现有人捷足先得了,就此事给维也纳剧院经理写了一封信。

尊敬的阁下:

我听说演员舒尔兹将很快得到资金,将在维也纳河畔剧院上演情节剧《巴比伦废墟》。正如我已向您表明的那样,我将就这一主题创作一部歌剧。我不明白事情为何搞得如此混乱。

您莫非对此事一无所知吗?

这部情节剧中的音乐一塌糊涂。不管情况如何,你可以确信的是,它会为剧院带来五次、或六次满场,仅此而已。而作为一部歌剧,则一定是举世无双的不朽之作,同时可以为剧院带来巨大的经济收益。

今年,能找到一本好剧本相当不容易。

去年被我退回的剧本就不止十二本。我自己掏了腰包,仍一本难求。眼下,出于维护演员的价值及剧院的利益,我不得不站出来说——我断言,投资这部剧将使剧院蒙受经济损失。

我希望您仔细思考后阻止舒尔兹上演这部情景剧,因为我已经向您表明打算将之创作成歌剧。我欣慰的是,我将这一创作主题告知大公、学者后,无不对其赞不绝口。此外,我还通报了几份国外的报纸,让它们在版面中插入通知,不允许任何人在任何其他地方以此为主题进行歌剧创作。

莫非我要取消这个计划?难道就因为这么一个拙劣的理由?

我期待您的回信,恳请您尽快回复,以便我做出决定。否则,我们会浪费更多时间。

然而,出人意料的是,贝多芬此后并没有创作这部歌剧。

7月11日　李斯特勉励鲍罗丁

钢琴师弗朗兹·李斯特不仅是一位技能娴熟的钢琴家和世界一流的作曲家,他还善于挖掘和培养其他作曲家的才能。

亚历山大·鲍罗丁就记述了1877年7月自己同李斯特的一次意义久远的会面。

当我告诉李斯特我只是个礼拜日钢琴师时,他风趣地说:"礼拜日可始终是节日,由你来唱主角,再适合不过了。"

吃完茶点,女主人领我们来到客厅的钢琴旁,递给李斯特一份由他自己创作的狂想曲,并让他示范如何弹奏其中的几个乐段。

李斯特大笑着说道:"你让我弹!好吧,那我就献丑了。但是我要先同鲍罗丁先生一起弹奏他谱写的交响曲。"他问我:"你弹高音部,还是低音部?"我断然地拒绝了,而说服男爵夫人只弹行板乐段,李斯特弹低音部。

他弹得很精彩,我是唯一的听众。

然而,李斯特并不满意,他说:"男爵夫人非常好,可是我想同您一起弹。"

他索性拉着我的手,让我坐在了低音部,他自己坐在高音部。

我不想弹,可男爵夫人说:"弹吧,不然李斯特会不高兴的。我了解他这个人。"

我们先弹了终曲,随后是谐谑曲和第一乐章,又弹了整支交响

曲,包括所有的反复乐章和乐段。李斯特还是不肯停下来,弹完一个乐章他就翻过一页,说道:"接着来!"

要是我漏弹或出了错,李斯特就说:"怎么不弹那段呢?那曲子多精彩呀。"

弹完以后,他又重弹了几个乐章,一边弹还一边称赞乐曲有创意。他对我创作的交响曲进行了详尽的评论,称赞行板乐段是完美之作。

7月12日　　布索尼妙评美国

1911年7月12日,作曲家费卢西奥·布索尼在柏林。但几个月之前,他去了美国一趟。同纽约出版商鲁道夫·希默的会面促使他对美国进行了一番思考,在给朋友、钢琴家伊根·佩特里的信中,他谈到此事:

上周五我同来自纽约的希默和指挥家奥斯卡·弗里德见了面,在凯斯霍夫酒店吃了一顿简单而高雅的便饭。那是一个值得记忆的、和谐的夜晚。在对古斯塔夫·马勒的热爱上,我们是一致的。事实上,我们恰巧都是他的挚友……

希默决定买断戴留斯的全部作品……这件事让人感到很愉快,更让人高兴的是,旨在资助有才华的音乐家的古斯塔夫·马勒基金会成立了。根据马勒夫人本人的意愿,要我成为监护基金会的三个主要成员之一。这使我意识到我在这位外表和内心都十分美丽(近乎高贵)的夫人心目中的份量。我希望你也能同她见上一面,并和她成为好朋友(她还不到30岁呢)。

我和希默在交谈时也提到了你……你最终还是应该来美国,我向你保证,希默会和你成为不错的朋友。

我对美国的看法再一次发生了不小的改变。我不仅对其所谓文化腾飞不以为然,还认为美国已经过了巅峰时期。跨越了这条线后,美国人的所作所为,即出于自私的、实实在在的剥削和低俗的奢华只能导致这个国家沦入精神沙漠。

由于没有将其他问题(道德、宗教及艺术问题)考虑在内,目前的美国看起来犹如被器物和电力武装起来的中世纪。一个伟大的国家呀! ……如果美国人不是那么粗鄙,人们还是能够因为他们那种纯真无邪的性格而接纳他们的。

7月13日　　法国国歌《马赛曲》溯源

克劳德-约瑟夫·鲁热·德·利尔(Claude-Joseph Rouget de Lisle,1760—1836)

法国音乐家,法兰西共和国国歌《马赛曲》的作者。

年轻的克劳德-约瑟夫·鲁热·德·利尔是法国军队随军工程师头领,他既会写诗、拉小提琴,又会唱歌,在斯特拉斯堡的军官中很有人缘。他谱写了一曲自由颂歌,创作了几部剧本。然而,奠定克劳德历史地位的,主要还是因为他为驻扎在莱茵河的军队谱写了一首战歌——《马赛曲》。

1792年,法国对奥地利宣战。4月25日的夜晚,鲁热·德·利尔匆忙之中创作了一首鼓舞士气的歌曲,誓同敌人决一死战。这首歌曲很快被安

排在阅兵大典时演奏,几个月后参加巴黎起义的马赛志愿军也把这首歌曲做应急之用。从那时起,这首歌曲就被称为《马赛曲》,而大受欢迎。1795年时,《马赛曲》成为一首民族主义的歌曲。

由于号召民众武装起来,引起政治紧张,这首歌在法兰西帝国统治时期被禁,直到1830年才得以解禁。那一年,埃克托尔·柏辽兹将这首歌改编为管弦乐曲,献给年迈、穷困的鲁热·德·利尔。

1838年,在奥地利首都这首歌被宣布为非法歌曲,罗伯特·舒曼在他创作的组曲《维也纳狂欢节趣事》中还对禁演事件含沙射影地讥笑了一番。

1879年第三共和国统治时期,《马赛曲》成为法国国歌。次年,俄国作曲家柴可夫斯基将其收入《1812年序曲》,这首歌曲逐渐成为法兰西共和国和帝国的共同象征。

然而,这首歌的曲子最初源于何处呢?它很有可能出自一首1786年12月在维也纳完成的曲子,这个日期要比鲁热·德·利尔赶着完成那首进行曲早好几年。在莫扎特《第二十五钢琴协奏曲》的第一快板乐章中,战争氛围和欢快氛围交替出现,包括一段和《马赛曲》的开头部分十分相像的主题曲。鲁热·德·利尔很可能正是从其歌曲抨击的国家——奥地利那里获得了创作的曲调。

无论如何,获得灵感的鲁热·德·利尔在短时间内创作出了一首不朽的曲目。

7月14日　　负心汉德彪西

在1903年的巴黎,一个男人抛弃一个女人爱上另一个女人,这样的事

每天都会发生。

然而这里要讲的"三角恋"故事却有所不同,因为故事涉及的是一个富有的上层社会女人、一位比她年轻得多的下层社会女人,还有法国最伟大的作曲家之一——克劳德·德彪西。

丑闻大约发生于 1901 年。当时,一个名叫拉乌尔·巴达克的年轻男子向德彪西学习作曲。拉乌尔的母亲艾玛是一个银行家的妻子。在巴黎上流社会,她以其魅力和对艺术——尤其对音乐的爱好而闻名。

起初,德彪西和妻子莉莉是巴达克家宴的座上宾。可是莉莉出身下层社会,觉得自己在睿智高雅的巴达克夫妇面前自惭形秽。渐渐地,她感到在晚宴上不自在,就强烈要求德彪西以后独自出席这类场所,不要带上自己。

这便是莉莉和德彪西婚姻走向灭亡的开端。

艾玛·巴达克,长着一双碧绿色的眼睛和一头金红色的头发,既漂亮、聪明又很健谈。同德彪西结婚五年的妻子莉莉也很漂亮。她在德彪西事业处于低谷时给了他鼓励、勇气和镇定,常常一句俏皮话就让德彪西摆脱烦恼。然而,由于德彪西被艾玛吸引住了,他觉得莉莉的声音让他感到非常的无聊。

1903 年 7 月 14 日清晨,德彪西出去散步,从此再也没有回来。当莉莉发现自己的丈夫和艾玛生活在一起时,给他写了一封信,然后举起枪来,结束了自己的生命。

德彪西及时赶了回来,把莉莉送到医院。他一直坐在等候室里,听医生说莉莉没有生命危险,他谢过医生,一走了之。

德彪西的朋友都站在莉莉这边,为她筹钱支付了住院费用。德彪西查出了这些捐助者的名字,同他们一一断绝了往来,其中包括法国大作曲家莫里斯·拉威尔。

7月15日　斯特拉德拉的丑闻

亚里山德罗·斯特拉德拉（Alessandro Stradella，1642—1682）

意大利作曲家。主要作品：清唱剧《施洗约翰》《康塔塔舞曲》等。

亚里山德罗·斯特拉德拉是17世纪最杰出的作曲家之一，也是生活最为动荡不安的作曲家之一。发生于1677年的一件事，就足以证明斯特拉德拉的生活有多么危险。

这位作曲家当时住在威尼斯，据传他逃离罗马主要是因为一桩丑闻——据说他企图盗用罗马天主教堂的财产。他暂时以创作乐曲来抚慰自己。他吹奏鲁特琴，可能还参与了声乐作品的创作和演奏。他和许多乐器演奏家和歌唱家都保持着密切联系。

后来，他同一个名叫艾格妮丝的年轻姑娘过从甚密。艾格妮丝是威尼斯最富有、最有权势的家族成员阿尔维希·孔塔利尼的情妇——或者未婚妻。也许出于天真，孔塔利尼居然让斯特拉德拉担任艾格妮丝的音乐教师。人们并不清楚接下来发生了什么事，却可以推测出来，因为不久斯特拉德拉和艾格妮丝一起离开了威尼斯——私奔了。

孔塔利尼大发雷霆，指控这对恋人偷走了他一大笔钱，还对自己送给艾格妮丝的珠宝和其他礼物做了言过其实的估价。这时，斯特拉德拉和艾格妮丝在都灵出现了。艾格妮丝躲避在一家修道院里。孔塔利尼来到都灵，逼艾格妮丝做出选择：要么和斯特拉德拉结婚，要么待在修道院里做修

女。斯特拉德拉只被允许给艾格妮丝送一些生活必需品和音乐作品,但二人不得见面。不过,斯特拉德拉成功地以康塔塔曲的形式偷偷地给她写了一封信。

不久,艾格妮丝迫切想离开修道院,公众舆论也迫使斯特拉德拉同意和艾格妮丝结婚。就在斯特拉德拉签订婚约后走出修道院时,两个由孔塔利尼雇用的暴徒将他打得不省人事。

挨打之后,斯特拉德拉觉得自己和这件事做了个彻底了断。他去了热那亚,从此再也没有提起过艾格妮丝。

7月16日　　格里格为名所累

有时,艺术家太受欢迎也并非好事。

爱德华·格里格的自传中就记述了他如何想方设法找地方搭建帐篷,以使自己安心工作,不受公众干扰。

格里格将帐篷建在一座隐蔽的小山上,可以俯瞰到峡湾,没有能通向帐篷的小路。他希望以此将自己和"入侵者"隔离开。然而,他却不知道还有一条秘密便道。所以,整个冬天,一旦天气不是太糟糕,工作中的格里格总能听到帐篷周围有人蹑手蹑脚、窸窸窣窣。

另外,由于帐篷暴露在冬天猛烈的暴风雪中,格里格总是担心自己会和帐篷一起被吹到天上去。

有一天,他再也无法忍受了,就决定把帐篷搬到峡湾附近树林中的隐蔽处去。

他请了大约五十个农民来帮忙——唯一的报酬就是啤酒、白兰地和

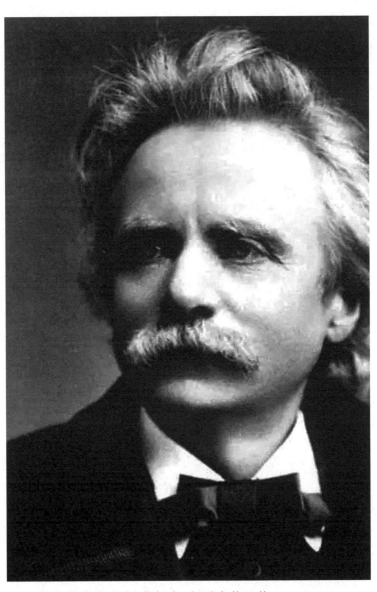

挪威作曲家、指挥家、钢琴家格里格

食物。随着一声吆喝，格里格的帮手们把帐篷拉离了原来的地基，然后把帐篷推到了三棵树干上，拖着树干来到了水边白桦林的新地基。接着，这一群好奇的人，吵吵嚷嚷地飞快将一架板条钢琴搬了过来。

那些没有喝醉的人坚持要在拥挤的帐篷里举办一场音乐会。人们让格里格弹上一首圆舞曲，一个听众差点没把他从板凳上推下去。有人谈话兴致勃勃，口水都溅到了键盘上。还有人说自己听够了，结果被踢出了帐篷。

人们的嬉闹声音，几乎无法让格里格演奏。

在新安扎的帐篷里，格里格获得了向往已久的安宁。然而到了夏天，游客们发现了帐篷，他们划着小船，停靠在窗下，想在这位挪威最受欢迎的作曲家创作时免费欣赏一场音乐会。

7月17日　祸不单行的恩斯特

海因里希·威尔海姆·恩斯特（Heinrich Wilhelm Ernst，1814—1865）

德国小提琴家、作曲家。

对于音乐家而言，遭受一场职业灾难，绝不是不可能的。当得知作曲家海因里希·威尔海姆·恩斯特患上不治之症时，恩斯特的朋友——作曲家、小提琴家约瑟夫·约阿希姆参加了一场为恩斯特举办的筹款音乐会。随后，恩斯特再次遭遇不幸。

1862年7月17日，在写给约阿希姆的信中，恩斯特描述了这场不幸：

这些天我感觉好些了，疼痛减轻了。天气也很好，我可以在海里进行不间断的游泳锻炼。我希望痛苦减轻，体力恢复，以便熬过这个冬天。

没有人对此吭一声，但我越来越觉得疑犯就是我们的佣人。如今说什么都来不及了，她上个月就走了，而警察似乎一点也不急于展开新的调查。在这件事上，警察说，盗窃案的发生说明我睡得很熟——对于这种冠冕堂皇的说法，我当时忘了回应。

我的解释是，对于一个勇士来说，这样的情况绝不会发生。对我这直到凌晨4点一刻还没睡着的倒霉蛋下手绝不可能。然而，正当窃贼变得不耐烦时，我却终因极度疲倦和疼痛翻身进入梦乡。就在这时，放在紧挨着我身后床头柜上的手表和其他贵重物品就被偷走了。

如果这是个职业窃贼，我当时没翻身正面对着他或许是件幸运的事情。此时此刻，我可以对此事付之一笑了，因为生活中太多不愉快的记忆终会消退。但请你相信，这倒霉事发生后的一个星期里，我没有一刻的安宁。

7月18日　　柴可夫斯基盛赞比才

彼得·柴可夫斯基对他的同胞——俄国作曲家持保留态度，却对同时代一位法国作曲家表达了无限崇敬，这位作曲家就是乔治·比才——《卡门》的曲作者。

1880年7月18日，在写给弟弟莫迪斯特的一封信中，他这样说道：

法国作曲家比才

昨天晚上,为了提神,我把《卡门》从头到尾弹奏了一遍,对这部歌剧的惊叹和热爱之情重新燃烧起来。我甚至在脑海中还构想出一篇关于《卡门》的文章。尽管这部歌剧的创作初衷很谦逊——只想写一部的喜剧,而非一部大歌剧,然而事实上,它却是我们这个时代相当出色(如果谈不上最好)的抒情戏剧作品。

我认为《卡门》绝对是一部杰作。所谓杰作,是指深刻体现音乐品位和时代抱负的作品。在我看来,我们生活的时代和前辈们的时代的不同就表现在这一作品的特征上——作曲家们追求优美、愉悦的音乐效果,而这是莫扎特、贝多芬和舒伯特不曾达到的。

那么,俄国新音乐流派是什么呢?除了旁门左道的协奏曲、原创的管弦乐大杂烩以及形形色色花哨肤浅的音乐效果的膜拜,还有什么?音乐的理念被推至幕后,没有成为创作的目的,而仅仅是创作的手段,也就是制造出这样或那样声音合成的理由。于是,这种对音乐巧妙而理性的加工便炮制出我们这个时代的音乐,无论这种音乐多么有趣、诙谐、新奇,甚至"有品位",与此同时,其表现充满冷漠感,因为它不是真正的灵感所温暖出来的。

然而,一名法国人(我真诚地称他为天才)突然出现在我们面前。他的鲜活和生动并不源于聪明才智,而是像奔流不息的溪流一样流淌着,愉悦你的听觉,兴奋你的神经,同时抚摸你的心灵。他仿佛在说:"你需要的不是宏伟、盛大、有力的气势,而是优美的旋律——就在这儿!"他已经为我们展示了这种叫做"优美"的元素。

尽管比才对19世纪流行的颓废音乐难辞其咎,然而作为一位艺术家,他的满腔情感和创作灵感是真挚的。

7月19日　创新者艾夫斯

查尔斯·艾夫斯(Charles Ives,1874—1954)

美国作曲家。主要作品:《第一钢琴奏鸣曲》《第一交响曲》和《新英格兰的三个地方》等。

在保险业中,他是一位重要的革新者。

他创造出"财产规划"这个概念,还引入了学校保险代理人培养的观念。在作曲方面,他也是呼风唤雨的人物,却鲜有追随者。他就是美国作曲家查尔斯·艾夫斯。

1910年,艾夫斯一位商界朋友说服指挥家沃尔特·达姆罗施在纽约交响管弦乐队彩排时演奏艾夫斯《第一交响曲》的部分乐章。艾夫斯将他的交响曲第二乐章拿出来排练,出于担心,他就现场听乐队排练。

一开始,演奏进行得很顺利。优美的曲调使达姆罗施情不自禁地高声赞叹道:"妙!"但不一会儿,管弦乐团遇到了麻烦,突然停了下来。达姆罗施改动了几个音符,乐队又继续演奏。没过多久,又停了下来,一次又一次——每次达姆罗施都要"更正"这位作曲家谱写的几个音符。其中有一节,艾夫斯在一个片段中安排了两拍,在另一个片段中安排了三拍——肖邦、舒曼和勃拉姆斯都采用过这种方法。达姆罗施谦虚地大声问道:"年轻人,你得拿定主意——到底是两拍还是三拍?"

几年后,另一位朋友——纽约交响乐团音乐会负责人助理,把几个管

弦乐队成员带到了艾夫斯位于曼哈顿的公寓里,演奏他创作的《华盛顿生日》。乐师们对作品表现出不满,一处接一处地指出不足,艾夫斯进行了删节,包括一些最出色的部分。这些人里只有一个中提琴手能够接受这部乐曲,并建议在音乐会上演奏这首曲子。有人却回答道:"不行,我们必须考虑听众的接受程度。"还有一个朋友问这位作曲家,你为什么不写些人们肯定会喜爱的音乐呢?艾夫斯回答说:"我不能这么做,我欣赏的音乐和他们不同!"

7月20日　　斯波尔演砸了

那一场音乐会,只能用"糟糕透顶"四个字来形容。在路易斯·斯波尔自传中,他记载了一次以糟糕开始,最终滑入失败深渊的演出。

事情发生在1811年德国巡演期间。

音乐会开始前,一位有钱的音乐爱好者宴请参演音乐家吃晚餐、喝香槟。音乐家们个个兴致勃勃,把音乐会的事忘了个一干二净,开演前最后一分钟才赶到音乐厅。

第一个节目是演奏作曲家隆伯格所作的序曲。有人批评隆伯格演奏节奏太慢,他对此矫枉过正,指挥的节奏又太快了,管弦乐队跟不上。接下来由斯波尔和妻子多蕾特用小提琴和竖琴演奏一首奏鸣曲。

一向冷静的多蕾特露出了焦虑的神情,小声说道:"天啊,路易斯,我记不得我们要演奏哪一首奏鸣曲了,也忘了怎么开头。"斯波尔哼唱出开头部分,这对夫妇好不容易才完成了演奏,竟然还赢得了许

多掌声。

接下来女高音歌唱家出场演唱咏叹调。

突然,她向后台跑去。多蕾特过去一看,女高音正急着松开衣服。原来,一顿饱餐过后,衣服紧裹在身上,让她喘不过气来。吹木箫的那位本来就对新的吹口①洋洋得意,喝了香槟酒壮了胆。他炫耀着自己的吹奏技巧,声音越来越吵,把观众都惊呆了,直到演奏结束时用力一按,发出了巨大的刺耳声。

最后,最糟糕的事情发生了。小提琴手的裤带扣断了,自己却浑然不觉。当他起身独奏时,裤子开始向下滑。因为不想漏掉任何一个音符,他只有在间歇时才提一提裤子,观众被逗得哈哈大笑。在演奏某位名家的作品时,他的马裤完全掉下去了,演出在嘲笑中彻底失败。

正如路易斯·斯波尔在自传中描述的那样,这或许算不上最动听的音乐,但的确是一部不错的喜剧。

7月21日　西贝柳斯的恶作剧

让·西贝柳斯喜欢证明自己的音乐才华,可是在别人显示自己才华时,他却总是极尽苛刻。

当时,西贝柳斯还是个年轻的音乐家,住在柏林。

一天,他把钱都花光了,就和几个芬兰伙伴打赌,他说他们可以渡过难关,因为他们是受欢迎的音乐家。西贝柳斯和几个朋友找到了某剧院的

① 吹口,是指吹奏者用口吹奏乐器的那个乐段。——译者注

经理，自称是芬兰著名音乐家。西贝柳斯奉承说剧院声誉好，他和同伴愿意为这里的观众露一手。

经理被说服了，便邀请他们演出。

西贝柳斯拉小提琴，他的两个同乡弹钢琴，拉大提琴。他们的演出持续了一个小时——全是芬兰乐曲。观众报以热烈的掌声。后来经理付给他们每人四十美元报酬，还提出让他们在接下来的两周里继续演奏，报酬不变。西贝柳斯煞有介事地告诉经理，他会回复他的。

一出剧院到街上，西贝柳斯就大声笑着说："怎么样？我说过我们能做到吧。"

要不是第二天家人寄的钱到了，他们没准真会接受这份工作呢。

若干年后，西贝柳斯真的成为了一位大音乐家。他在英国时想完成弦乐四重奏《亲密的声音》的创作。他委托一位英国朋友帮忙找了一处安静的房子，但这个朋友拜访西贝柳斯，想看看房子是否合适，却发现西贝柳斯正急着搬走。

显然，住在楼下的老太太为了附庸风雅，对贝多芬的《月光奏鸣曲》进行随心所欲的改编，并一遍一遍地弹奏，没完没了，锲而不舍。

每次一提起这位热情的邻居，西贝柳斯就仿佛又听到了那"亲密的声音"，完成了他的四重奏创作。

7月22日　马斯奈和茜比尔：才子遇佳人

茜比尔·儒勒·马斯奈（Jules Massenet，1842—1912）

法国作曲家。主要作品：歌剧《曼侬》《维特》《泰伊思》《拉合尔城

的国王》、神剧《莫大拉的马利亚》《夏娃》等。

1887年夏天的一个夜晚,儒勒·马斯奈正要离开一个气氛沉闷的聚会,突然一位年轻的美国女士向她走来。不久,这位女士就对马斯奈的生活和事业产生了影响。

她的名字叫茜比尔·桑德森,是加利福尼亚州萨克拉门托一位貌美如花、二十二岁的继承人。茜比尔渴望成为一名歌剧演唱家,曾受教于一位名师。她请求马斯奈听听她的演唱。没有人会拒绝美人,马斯奈同意了她的请求。

茜比尔演唱了莫扎特的歌剧《魔笛》中的《夜之女王》,马斯奈为她伴奏。西比尔的嗓音让马斯奈十分震惊。她音域宽广,从低音G到高音G都游刃有余,而且跨越三个八度音的最低音和最高音。

后来马斯奈说道:"我惊呆了,我感到惊奇、陶醉,完全被征服了。"他补充道,"我得承认,透过那样一种罕见的声音,我发现智慧、灵感和人格魅力从她那美丽的外貌中流露出来——美貌是舞台表演中至关重要的因素。"

同茜比尔相遇的第二天清晨,马斯奈的出版商让他为即将召开的巴黎博览会写一部歌剧。看过剧本《埃斯克拉蒙》后,马斯奈当即将这位女高音锁定为该剧的主唱。

马斯奈一头扎进这部歌剧的创作中,一晃就是两年,他决心为茜比尔写出最优秀的作品。因为创作这部作品,这些年来,茜比尔、马斯奈以及马斯奈的妻子纠葛不断。歌剧创作结束时,马斯奈极为兴奋,以至于让茜比尔在歌剧手稿最后一页自己签名处添上了她的名字。

这位作曲家不为他人留一点儿挑错的余地,反复琢磨作品的每一个细节。他和歌唱演员一起排练了二十二次,又在舞台上演练了五十七次。马斯奈还因此患上了神经衰弱症。

由于巴黎博览会节日气氛浓厚,再加上马斯奈和茜比尔二人完美的

配合,《埃斯克拉蒙》的演出获得极大成功。尽管有些评论家认为这部具有迷惑性的作品模仿了其他作曲家的风格,马斯奈始终认为《埃斯克拉蒙》是自己所有作品中最让他钟意的一部。

7月23日　对大师的敬意

弗朗西斯科·杰米尼亚尼(Francesco Geminiani,1687—1762)
意大利小提琴家、作曲家、音乐理论家。主要作品:系列小提琴独奏、协奏曲,小提琴三重奏,《管风琴、大键琴伴奏曲》等。

到1750年时,弗朗西斯科·杰米尼亚尼已经断断续续在英国居住了三十五个年头。他成为欧洲最杰出的作曲家和小提琴家之一。因为囊中羞涩,他决定在考文特花园举办一场慈善音乐会。可惜他并不擅长指挥,幸亏他的名望和纯熟的音乐技巧使他躲过了一劫。

一位目击者讲述了当时的情景:

歌手们演唱的并不令人满意,演出很失败。打出的广告吸引了很多人——按他们的话说,叫座无虚席。幕布拉开了,人们看到了一支庞大的乐队,由杰米尼亚尼统领。一开始是演奏序曲,杰米尼亚尼的这首协奏曲是用D调演奏的,其中有一段赋格曲重复了三次,或许算得上最出色的作品之一。接下来是大合唱,由于演唱者们经常演唱亨德尔创作的清唱剧,这次发挥得还不错。

可是,当独唱和二重唱的女歌手开始演唱时,乐队却无法继续演奏。又演奏了几个小节,整个乐队不得不停下来。观众们不但没有

像往常一样表现出不满,反而对遭遇不幸的杰米尼亚尼深表同情,认为他几乎已经超水平发挥了。他有那么多的优点,可以不去计较这么一点纰漏。

观众安静地坐在那里,直到乐队对乐谱做了调整,继续演奏这位作曲家的作品。尽管上了年纪,杰米尼亚尼的演出还是给许多观众留下了美好的回忆。

那年,弗朗西斯科·杰米尼亚尼六十三岁,很久以前,他就赢得了观众的敬意和宽容。

7月24日　无畏小子梅纽因

耶胡迪·梅纽因（Yehudi Menuhin,1916—1999）
美国小提琴家。

这个年轻的小提琴手已经下定决心,要同纽约交响乐团合作演奏贝多芬的小提琴协奏曲。尽管指挥和纽约的音乐评论家都对他这一想法嗤之以鼻,但他们目睹了耶胡迪·梅纽因的才能后,却让步了。

这一年是1927年,美国最负盛名的指挥家是沃尔特·达姆罗施。他试图给这个孩子讲道理:"耶胡迪,你或许知道,贝多芬对于音乐的份量,就像莎士比亚对于戏剧。那么,你凭什么认为自己能够演奏他的协奏曲呢?"

"我不知道。"梅纽因说,"我从没想过这个问题,我只是想拉他的曲子。至于舞台表演,仅靠本能或许是不够的。"

犹太裔美国小提琴家梅纽因

达姆罗施听了男孩的演奏,说他并不反对耶胡迪演奏贝多芬的作品,但是警告孩子,一旦演出失败就会危及他的事业。

"我不在乎什么事业。"耶胡迪说,"我只是觉得和管弦乐队一起演奏很有趣儿。"

音乐会的指挥费里茨·布施对这件事并不接受。他坐在钢琴前,一脸讥笑。他开始弹奏曲管弦序曲的最后一个小节。

耶胡迪调了调小提琴,举起琴弓,开始拉奏前几个小节——那是公认的让小提琴家们望而生畏的断断续续的八度音。

布施在他的回忆录里说:"耶胡迪的演奏太精彩了,技艺非常娴熟,我完全被征服了。这简直就是完美!"当时他停止演奏,搂住了男孩的肩膀。

在卡内基音乐厅演出当晚,耶胡迪指着挂在墙上的消防员的短柄斧,问警卫这是用来做什么的。

"哪个小提琴演奏者失败了,就砍下他的头。"警卫回答说。

那晚这把斧子没有派上用场。观众和那些持有怀疑态度的评论家都被耶胡迪·梅纽因的演奏折服了,11岁的耶胡迪在纽约掀起了一场风暴。

7月25日　　文学评论家柴可夫斯基

彼得·柴可夫斯基对他那个时代的音乐,唯独高看法国作品一眼。他把乔治·比才创作的《卡门》评价得比任何俄国音乐学派的作品都要高。他对儒勒·马斯奈的歌剧《玛丽亚·玛德林》非常着迷,还由此产生灵感谱写了一个二重奏,以托尔斯泰的文字作为歌词。可是一提起法国文学,柴可夫斯基的看法却和当时的主流观点南辕北辙。

1880年,他给弟弟莫迪斯特写了一封信:

 关于你建议我读《笑面人》的事情,谢谢你了。

 不过,我说的可是反话。难道你不知道我和维克多·雨果的关系吗？我来告诉你是如何收场的。在乌索沃镇,我曾开始阅读《海上劳工》这部书。我读啊读,越读越对其中描写的做作和荒唐感到窝火！最后,我花了整个晚上读的尽是些由感叹、对偶、省略等组成的废话。我火冒三丈,开始朝书上吐口水,把书撕成碎片,用脚踩,最后还扔到了窗外。

 从那以后,只要书中出现雨果的名字我看都不看一眼。即使你用最精彩的片段来引诱我,也没门。

 请相信我说的。

 你推荐的左拉是另一位新派风格的作家。和雨果相比,我还没有那么讨厌他,可是也越看他越不顺眼。他就像那种年轻女人:佯装朴素、纯洁,可实际上却举止轻浮、诡计多端,实在让我恶心。我必须承认自己喜爱最新的法国音乐,但是法国的文学和新闻文风令人作呕。

然而对于法国历史,柴可夫斯基绝无抵触情绪。在同一封信中,他说自己已经依据圣女贞德这一典型的法国主题创作了一部歌剧。

7月26日　德沃夏克逛芝加哥世博会

安东宁·德沃夏克（Antonin Dvorak，1841—1904）

捷克作曲家。主要作品:《白山的子孙》《摩拉维亚二重唱》《新世界(第九)交响曲》。

1893年夏天,波希米亚作曲家安东宁·德沃夏克来到爱荷华州斯比维尔,对那里的波希米亚社区进行了一次访问。德沃夏克的那次短暂逗留很开心,其间还顺便参观了在芝加哥举办的乱糟糟的世界哥伦布四百年博览会。

这次世博会的主要建筑群被称为"白城",建筑位于密歇根湖上的杰克逊公园、美国第二大城市的边缘。博览会以威尼斯为主题,运河和镀金的小船、宫殿环绕四周。中间是许多眼花缭乱的各国营地,包括中国、拉普兰①、西非以及爱尔兰村镇的微型模型。其间密密麻麻地楔入各地的集市——波斯的、日本的、印度的。最惹人注目的要数一项新的奇观,即白城的主要景观——二百多英尺高的摩天轮。

当时的大人物都为世博会助兴——演员莉莉安·罗素和"水牛比尔"②表演的西部荒野秀,崭露头角的钢琴家斯科特·乔普林和杂耍艺人

① 即Lapland,指芬兰北部地区。——译者注
② 即威廉·弗雷德里克·科迪（William Frederick"Buffalo Bill"Cody,1846—1917）:外号"水牛"。美国南北战争时期的军人、侦察兵,拓荒者、美洲野牛猎手和马戏表演者。——译者注

捷克作曲家德沃夏克

弗洛伦茨·齐格菲尔德也都进行了表演。

安东宁·德沃夏克也来了。作为博览会波希米亚日庆祝活动的一部分,三万名捷克人和摩拉维亚人从芝加哥市中心游行来到展地。杰出的美国指挥家西奥多·托马斯和四周的当地捷克人热情欢迎德沃夏克的到来。德沃夏克为一万多名观众指挥演奏了自己的作品《第八交响曲》。

后来有人引用了德沃夏克的话说:"博览会如此盛大,根本无法用语言描述。反复参观还是了解不多,因为要参观的内容太壮观了,而且每样东西都大得要命,不愧是美国制造。"

然而故事也有灰暗的一面,1893年的夏天,美国正发生另一件大事——金融恐慌。这危及德沃夏克美国赞助商的支付能力,他在美国余下的日子因而并不顺畅。

7月27日　　帕莱斯特里纳改革弥撒曲

乔万尼·皮耶路易吉·达·帕莱斯特里纳(Giovanni Pierluigi da Palestrina,约1525—1594)

意大利作曲家。主要作品:《请看大司祭》《武装的人》《圣母悼歌》等。

1561年的春天,位于罗马的大圣母玛丽亚教堂雇用了一位新的唱诗班指挥,他叫帕莱斯特里纳。作为一名教会音乐作曲家,他的音乐才变得具有传奇色彩。

大圣母玛丽亚教堂遇到了一个很实际的问题，即使到现在，很多教堂唱诗班也面临同样的问题。一位主教对问题进行了总结，告诉教会的官员，说他仔细聆听唱诗班的演唱后，还是一个词也听不清。

这位新的唱诗班指挥还遇到了其他困难。教会作曲家总是将一些世俗的旋律加入弥撒曲中，弥撒曲也总是被引入到非宗教的流行乐曲中。这样亵渎神灵似乎还不够，还要在弥撒曲中插入一些世俗的内容。

音乐家和牧师在教会音乐的庸俗化问题上发生了争端，就连教皇皮乌斯也被卷入。他将这件事交给特利腾大公会议①处理，传说就是从这里开始的。一种说法是争论十分激烈，甚至到了牧师提议完全禁止在弥撒曲中使用任何形式的音乐的程度。传说还称，帕莱斯特里纳介入此事，他谱写了三首非常安详宁静的弥撒曲，教皇将这几首曲子比喻为来自天堂的音乐。帕莱斯特里纳以一己之力挽救了教堂音乐。

事实上，教堂对教会音乐进行了合理而民主的改革，由教会委员会实施改革。两位红衣主教和八位为教皇歌唱团成员商议后一致同意禁止在弥撒曲中使用世俗主题，同时未经授权禁止篡改教会的文本。一位红衣主教提议弥撒曲中的歌词应该能让人听得懂，而演唱者们却说："这绝对办不到！"红衣主教当即指出，有几首弥撒曲中的歌词就能让人听明白——这些曲子都是由帕莱斯特里纳谱写的。

正如传说所述，尽管帕莱斯特里纳未能"挽救教会音乐"，他对此事却产生了更为深远的影响，为今后几百年的教会音乐作曲家们奠定了发展基础。

① 指天主教教会第十九届大公会议，16世纪中期在意大利北部小城特利腾召开。——译者注

7月28日　帕莱斯特里纳以一己之力谱弥撒曲

　　1565年的春天,作曲家帕莱斯特里纳感到很紧张,因为他面临着职业生涯中最大的挑战——这一挑战将危及他的名誉和生计。

　　在一次全世界基督教会上,红衣主教们提议使用一种新的教会音乐创作方法,其中有两名主教还委托帕莱斯特里纳谱写一首弥撒曲,作为所有教会音乐创作者的创作范本。

　　主教想要一首虔诚、朴实、长度适中的弥撒曲,其中没有任何世俗的内容。这位四十岁的作曲家感到既荣幸又紧张。他担心如果失败,教皇皮乌斯四世就会禁止自己在所有教堂里任职。为了消除焦虑,帕莱斯特里纳创作了三首弥撒曲,希望能有一首满足主教的要求。

　　1565年一个礼拜天的下午,三首弥撒曲在一位主教所在的圣殿里首次演奏。八名主教聚精会神听着,帕莱斯特里纳却急于想知道自己的事业是否会就此戛然而止。

　　主教们对三首弥撒曲都很满意。他们安排罗马教堂的演唱团为新教皇马塞勒斯二世演唱主教们最喜爱的一首。马塞勒斯二世将这一活动视为一件圣事。帕莱斯特里纳的音乐事业又继续向前发展了。

　　这首弥撒曲让教皇热泪盈眶,他说:"简直就是使徒约翰[①]在耶稣进入耶路撒冷时听到的旋律。"

　　①　即 Apostle John,耶稣十二门徒之一。传统上认为约翰是《新约》中《约翰福音》、三封书信和《启示录》的执笔者。天主教和东正教都公认他为圣人,其圣日为12月27日。——译者注

教皇还特地为帕莱斯特里纳安排了一个新的高级职位——罗马教皇唱诗班的特别作曲家,这是专门为教皇私人演唱的唱诗班。除了授予他此项殊荣,教皇还将基督教界最高作曲家职位授予帕莱斯特里纳基。

尽管教皇两个月后便去世了,帕莱斯特里纳的职位却没有变动。下一任教皇,以及接下来的六位教皇都保留了他的职位。

7月29日　麦克道威尔的急速演奏

爱德华·麦克道威尔(Edward MacDowell,1861—1908)

美国作曲家、钢琴家。主要作品:钢琴曲《森林素描》《海》《新英格兰牧歌》、钢琴奏鸣曲、交响曲《哈姆雷特与奥菲利亚》、乐队组曲和钢琴协奏曲等。

尽管爱德华·麦克道威尔是美国杰出的钢琴作曲家之一,他却不太愿意在公开场合演奏他的作品。他的一位老朋友这样描述了麦克道威尔的演奏:

他对自己的作品是否有价值,从来都心里没底,所以当众演出时总是表现得很不自信。他走上台来,坐在钢琴凳上,耷拉着脑袋,就像一个做了错事被揪出来的小男孩。

我从未说服他为我演奏一支曲子。有一次,我让帕德雷夫斯基为我演奏他新创作的一系列歌曲,他草草应付,麦克道威尔总是推辞说"手生了",或是找个别的什么理由,通常不是闪烁其词就是自嘲一番。

在几年前的 1888 年,一位经常听音乐会的人把麦克道威尔描绘为一个具备特殊才能的大师:

> 他演奏时最显著的特点是手指速度。他喜欢急速演奏,就像鸭子嬉水一样。事实上,对他而言,快速演奏比慢速演奏更得心应手。他以前的忧虑之一是演出时手指不听使唤,他花了很长时间去克服这种令他感到尴尬的倾向。这种非同寻常的演奏速度总是让听众感到惊叹不已,也是他的音乐受欢迎的地方。

尽管不够自信,麦克道威尔的音乐才能却不局限于其惊人的演奏速度。1894 年,一位纽约的音乐评论家称麦克道威尔"第二钢琴协奏曲不仅是钢琴家,同时也是作曲家的杰作。从前没有哪位美国音乐家赢得大都市音乐会观众"。评论家还补充说:"每演奏完协奏曲的一个乐章,他都起身向热情的观众鞠躬。一旦一个大师在祖国享有极高的荣誉,他的精湛演技就会让观众忽略了那些演奏的方法。"

7月30日　约阿希姆拒绝水晶宫

> 约瑟夫·约阿希姆(Joseph Joachim,1822—1882)
> 德国作曲家。主要作品:抒情小品《卡伐蒂那》《第一交响乐》等。

约瑟夫·约阿希姆是最优秀的音乐家之一,他在欧洲各地巡演。他知道哪些地方可以演出,哪些地方去不得,正如 1858 年 7 月末他在伦敦写给克拉拉·舒曼的信中说到的那样:

一个真正有声望的艺术家不会一味地追求金钱。如果你怀疑我到各处巡演是为了赚钱，那么我觉得你并不是一个善良、可信的人。相反，我想告诉你，哈利、皮亚蒂和你谦卑的仆人（本人）都打算检验一下英国人对室内乐貌似不断提升实则死板的品位，我们想看看这样做对艺术家们到底有何裨益。

在这个问题上，我从来不怨天尤人。如果不拒绝所有的私人业务，我会赚更多的钱。仅仅这几单就让我有一百英磅外块。我还拒绝了其他业务，比如，水晶宫①就有三份合同被我拒绝了。之所以这么做是因为我想不通——我一个外国人，凭什么为了迎合英国人的坏毛病而为难自己呢？

不管水晶宫是个多么荣耀的地方，也不管我对英国人不依靠政府、自己掏腰包维持如此昂贵的奇观怀有多么崇高的敬意，如果没有几千人在那里歌唱、演奏，那么作为一处音乐圣地，水晶宫则是一个庞然怪物。

在这样的地方举行独奏演出，就像公然宣布自己是一群小昆虫中最嫩的那只一样。然而，最重要的是，这座壮丽的玻璃宫殿让我悔恨自己不是一位风琴演奏家。如果勃拉姆斯来此弹奏精美的管风琴，尤其是位于该建筑正中央的那一架，聆听起来会是多么惬意呀！

① 18世纪50年代初建于伦敦，以举办1851年世博会闻名，号称英国建筑奇观和工业革命象征性建筑。1936年被烧毁。——译者注

7月31日　莫扎特巴黎受冷遇

对于莫扎特来说,1778年不堪回首。

那年,为了提升自己的国际知名度,二十二岁的他前往巴黎。在巴黎期间他的母亲去世了。当莫扎特终于重新开始工作时,却发现自己的神童经历也成了他事业发展的障碍。7月31日,他给萨尔茨堡的父亲写了一封信。

现在,我的两个学生在乡下,还有一个学生是吉尼斯公爵的女儿,她订婚了,也不打算继续上课了。这对于我的经济状况没有多大影响,反正和别的雇主相比,公爵给我的报酬是一样的。

您看,为了赚到这份钱,我每天都要去他家里上两个小时课,雇用期间一共要上二十四节课。按照这里的习惯,每上完十二节课才付一次钱。他们去了乡下,过十天才回来,也没有通知我,我是偶然才发现的。

我去要钱时,女管家拿出钱包给了我十二节课的报酬,解释说她没余钱了。

然后她给我三枚金币,还坚持问我满不满意。

这个愚蠢的德国人让我恶心,我没有拿她的钱。公爵把我创作的竖琴笛子协奏曲拿去用了四个月之久,也没有付给我报酬,我只有等到婚礼结束再向女管家要钱。

更让我感到恼火的是,这些愚蠢的法国佬还当我是个七岁小孩,因为他们第一次见到我时我只有七岁。所以他们老是拿我当小屁孩,只有那些音乐家们才不这么看,可那毕竟不是主流啊。

8 月

8月1日　最具音乐才华的总统杜鲁门

哈里·杜鲁门(Harry S. Truman, 1884—1972)

美国第三十三任总统(1945—1952),音乐爱好者。

哈里·杜鲁门被称为最具音乐才华的美国总统。就像对待其他事物一样,他从不避讳谈论自己的音乐品位和才能。杜鲁门一直喜欢音乐。在母亲的鼓励下,他从八岁到十六岁一直学钢琴。他喜欢练习,对他而言,练习是一种乐趣,而不是任务。杜鲁门曾诙谐地说,他没有从事音乐这个行业,仅仅"因为自己不够优秀"。

杜鲁门非常喜欢莫扎特、肖邦、李斯特、门德尔松和德彪西的音乐,也很欣赏巴赫的《平均律钢琴曲集》和格什温的《蓝色狂想曲》。有人问他最喜欢哪位作曲家,他的回答有时会出人意料。私下里,这位来自于"索证之州"①的总统会这样说起密苏里圆舞曲:"我对此不屑一顾。"

他还特别喜欢瓦格纳《唐豪瑟》中《朝拜者的合唱》以及比才《卡门》中的《角斗士之歌》。同时他还对第一次世界大战期间创作的一首热曲《Hinky Dinky Parlez-Vous》②和一首名为《风骚的比塞格蒂》的小调大加赞赏。

① 美国密苏里州的外号,表明该州人有主见,不易被糊弄。——译者注

② Hinky 和 dinky 是两个生造的词汇,除了有点类似绕口令外无意义。Parlez-Vous 是法语,意思是"你会说吗"。——译者注

一位经常造访白宫的人注意到,无论周围谁在场,只要杜鲁门经过一架钢琴,要是不坐下来弹上一段是很难办到的。他为斯大林、丘吉尔演奏过,为电影明星演奏过,甚至还为音乐会钢琴家演奏过。

然而,在杜鲁门两届总统任职期间,他只在白宫举办过一次系列音乐会。他这样做不是没有道理的,因为这个地方并不安全,楼房的顶层晃动得很厉害,女儿玛格丽特的斯坦威牌钢琴把地面都压出了裂缝。1947年尤金·李斯特在东厅弹奏时,出于安全考虑座椅没有放在水晶灯下的一大片空地上,因为灯有可能掉下来把人砸坏。

尽管哈里·杜鲁门喜欢弹钢琴,但是对唱歌的态度截然不同。"我从不唱歌。"他有一次说道,"我唱歌的时候,自己感到伤心,听众也会难受。"

8月2日　求同存异

埃里希·沃尔夫冈·科恩戈尔德(Erich Wolfgang Korngold,1897—1957)

奥地利裔美国作曲家。1938年移居美国,在好莱坞写电影音乐。主要作品:歌剧《维奥兰塔》。

阿诺德·勋伯格(Arnold Schnberg,1874—1951)

奥地利裔美国作曲家、音乐教育和理论家,西方现代音乐的代表人物。主要作品:弦乐六重奏《升华之夜》、室内声乐套曲《月迷彼埃罗》、歌剧《摩西与亚伦》等。

20世纪30年代最有名气的作曲家埃里希·沃尔夫冈·科恩戈尔德

因其创作的好莱坞电影配乐而闻名于世。他的朋友阿诺德·勋伯格则以其在音乐上的前卫尝试而广为人知，或者说因此被弄得声名狼藉。科恩戈尔德的儿子乔治回忆了二人之间一场激烈的辩论。

尽管二人观点各异，科恩戈尔德总是乐于见到勋伯格，因为他喜欢富于挑战的激烈辩论。有一次，科恩戈尔德、勋伯格和指挥家奥图·克伦佩勒一起谈论序列音乐。勋伯格认为，一系列音符按照相反的顺序演奏，其主旋律同原来的序列并没区别，然而科恩戈尔德不同意这一看法。

科恩戈尔德坚持己见，勋伯格也变得越来越不耐烦，于是他举起一支铅笔问道："埃里希，我手里拿的是什么？"

科恩戈尔德回答说："当然是一支铅笔。"

勋伯格把铅笔倒了过来，让带有橡皮的一端朝下，又问："那么，现在这又是什么呢？"

科恩戈尔德识破了勋伯格设下的圈套。"还是一支铅笔。"他说，"可是现在你却不能用它来写字了。"

尽管二人在某些问题的看法上存在分歧，但科恩戈尔德是一位有教养的辩论者。一次，恼羞成怒的勋伯格问道："埃里希，你喜欢我创作的音乐吗？"出乎他的意料，科恩戈尔德走到钢琴旁，凭借记忆演奏了几首勋伯格大约在三十年前创作的曲子，以此作为回应。

还有一次，勋伯格来到电影录音棚拜访科恩戈尔德。他坐在钢琴旁等候，大约过了几分钟便开始在一张作曲纸上涂写起来。二十分钟过去了，他站起身来对科恩戈尔德的儿子说："我等不了了，这是给你老爸的。"说着把那张纸递给了这个年轻人。

科恩戈尔德看到这张纸时咧嘴笑了。勋伯格写了一段双赋格曲，无论从纸的哪一端开始演奏旋律都是一样的。

阿诺德·勋伯格和埃里希·科恩戈尔德对音乐的理解存在差异，两人的友谊却有着坚实的基础——音乐本身。

8月3日　暴风雨中的音乐会

洛厄尔·梅森(Lowell Mason,1792—1872)
美国管风琴家、音乐教育家。

1852年,美国音乐教育家洛厄尔·梅森巡游欧洲,观察并报道那里的音乐活动。8月3日,他在德国的杜塞尔多夫参加了一场管弦乐合唱音乐会。

排练结束了。人们吃过晚饭,在花园里抽烟、饮酒,诸如此类的活动也过去了……4点钟左右,人们便成群结队地赶去参加音乐会。将近5点时,大楼里挤满了人。这时,我们见过的大约最猛烈的一场大雨和冰雹袭来了。大雨倾盆而下,冰雹噼里啪啦地砸在脆弱的大楼上,而此刻,几千人正聚集在楼里。电闪雷鸣,火光不断,雷声震耳欲聋,令人毛骨悚然。

这还没完呢。似乎是为了使大自然的合唱更加壮观,在暴风雨最为猛烈时,两千多人还一起用力地大声高呼:"好哇!好哇!"雨水透过屋顶漏进了屋内,人们撑开了伞,穿着高雅的女士们冻得直发抖,也赶紧披上了斗篷和披肩。寒气很快代替了热意,被冰雹击碎的玻璃仿佛预示着整幢大楼即将变成一片废墟。

然而,一切都安然无恙。不一会儿,雨停了,风也息了,远处的雷声渐渐退去。

人们又能听到小提琴、竖笛和各种管弦乐器的演奏声了,这声音宣示着被音乐邀请出来的阳光即将照耀翘首以盼的人们。

8月4日　门德尔松享受清凉

1843年8月4日,费利克斯·门德尔松受不了夏季天气,他在德国杜塞尔多夫给父母写了一封信。

上个星期,我这里一直下暴雨,天气闷热,我无精打采,整日无所事事。

最糟糕的是,我无法作曲,这令我十分苦恼。除了吃饭、睡觉,其他的事情我一概不关心,倒是有点想洗澡和骑马。我认识的人都很喜欢我的那匹马,它性情温和,赢得了大家的喜爱。然而,它有时也感到紧张不安。最近,有一次下暴雨时我骑着这匹马,一闪电它就猛地退缩,我觉得它挺可怜的。

不久前,我们骑马去参加一位夫人的生日派对。活动有戴花环,燃放焰火,比赛射击,举办舞会等等。沿途的风光和往日一样迷人,只是和春天时有些不同罢了。春天,苹果树繁花盛开,现在却缀满了尚未成熟的青苹果。我常常骑马穿过收割后的庄稼地,从小路走进成荫的树林。

在同一个地方,我们遇见了几辆公共马车,遇到了同一群羊,我们目睹了铁匠铺子里一成不变的喧闹,还看到了在镇上同一个地方刮胡子的那个人。

第二天,我骑马去了沃登,那是一个迷人、僻静的地方。在那里,

我打算询问一下有关管风琴的情况。一队人也跟随我来到这里。人们从马车里递给我们樱桃馅饼,我们就在野外吃了起来。我用管风琴尽情地演奏了几首幻想曲和巴赫的几首曲子。

然后,我在鲁尔河里沐浴,夜晚凉爽的微风拂过,简直是一种奢侈的享受。

我首先选中了一个靠近水边的地方,那里长着高高的绿草,草丛中铺满了较大的水磨石,好像是被神摆放在那儿遮掩其身体和衣服似的。我在靠近水边时,水花溅到了我的下颌。越过水面,夕阳照耀着绿色的小山。潺潺的溪流静静地流淌着,又清凉,又静谧,让人感觉美妙极了。

8月5日　克拉拉·舒曼遇到外行

在世界音乐史上,他们的友谊是最伟大的一段佳话。

1859年7月,克拉拉·舒曼给约翰内斯·勃拉姆斯写了一封信,讲述她在音乐生涯中遇到的人和事。

亲爱的约翰内斯,我终于找到片刻的宁静给你写信了。两天前,我整天都和希勒在一起。他表演了一大段清唱剧《索尔》,用小提琴反复拉奏主题曲,还为三个女歌手演奏了声乐练习曲,等等。据说,他又开始创作一部大型悲剧了。我唯一的希望就是,这一次不会成为他的悲剧。我总是为他感到惋惜,因为他不断地付出却得不到多少回报。

8月5日,她在信中,还这样讲述了一位不懂得欣赏音乐的客人:

亲爱的约翰内斯,对你的来信和包裹表示万分感谢,整整一个星期包裹才邮到。我不能和瓦格纳小姐一起演奏小夜曲了,因为她已经走了。但是,我宁愿独奏也不与一个业余人士合奏,因为只有和像我一样趣味相投的人在一起,我才能真正享受音乐。

我很少为她演奏,她也没有邀请我演奏,而我奏完一遍又不能提出再来一次。我觉得这样做对她来说没多大意义。就这样,我的灵感渐渐消失了。如果想演奏,我需要的是热情的听众。通常,你是可以从听众的眼神中看到这种热情的。

但是,她的确是位举止优雅的好姑娘。我记得告诉过你。她也曾经为我演奏过,还给我讲了你创作的那些圣母颂。

不知歌词如何?

你又开始创作德国舞曲了吗?那首四重奏进展如何了?我还听说,你和赖默斯在彼德森夫人的家里一起演奏了这首曲子。

8月6日　支离破碎的小夜曲

斯蒂芬·福斯特(Stephen Foster,1826—1864)
美国通俗歌曲作曲家。主要作品:歌曲《我的肯塔基老家》《噢,苏珊娜》《故乡的亲人》《老黑奴》《主人长眠冷土中》等。

这不是一个普普通通的歌唱俱乐部。俱乐部的成员在大街游行时,身边还有五十到一百名保镖护卫着。多长几块肌肉看来是很重要的。当

与之竞争的俱乐部人员向他们发起攻击时,他们不仅动了口,还动了手。

当时美国因地方分离主义被闹得四分五裂,1856年的总统竞选竞争得极其激烈。像美国的其他地方一样,匹兹堡也弥漫着浓浓的政治硝烟,音乐家们卷入了总统竞争者之间的纷争中。1856年8月6日,斯蒂芬·福斯特也参加了人人都摆脱不了的混战——他帮忙组建了阿勒格尼布坎南合唱团。福斯特打算选定一些音乐家,邀请他们参加俱乐部组织的音乐会。但是,他很快就发现,唱歌是他们所能做的最简单的一件事。

参加完在邻近伊斯特里伯提的集会返回匹兹堡途中,阿勒格尼布坎南合唱团在劳伦斯维尔停留。他们在一个剧院里为布坎南的支持者演唱小夜曲。歌唱家比利·汉密尔顿开始演唱一首福斯特创作的曲子,突然人群中有人开始捣乱,破坏旋律。恼怒的汉密尔顿让一个保镖劝说那个人不要参加合唱。保镖照办了——两次把那人扑倒在地。将助选总部设在街对面的消防队员则支持布坎南的对手,他们挥着拳头冲进演唱小夜曲的人群中。

比利·汉密尔顿描述了接下来发生的事情:

> 演唱小夜曲的人们,刚才还很平静,现在一下子乱作一团,喊着叫着。我、福斯特、他的哥哥,还有几个歌唱家迅速冲出了人群。我们势单力薄,对身边的打斗也无能为力。我们几个人谁也没有受伤,只有几个保镖受了伤,消防队员们却被击溃,赶回了总部。这一次,他们找错了地方。反正,音乐和竞选被拧在了一起。

斯蒂芬·福斯特支持的候选人在1856年那场激烈而无底线的选举中获胜。

8月7日　歌剧之战

阿德琳娜·帕蒂（Adelina Patti，1843—1919）
　　意大利女高音歌唱家，被公认为19世纪后期至20世纪初期近半个世纪声乐史上伟大的女高音歌唱家。

　　1883年，美国季节音乐会代理商詹姆斯·梅普森想一举击败他的竞争对手——一家新歌剧公司，他冒险地同时推出最喜怒无常的两位女歌唱家。可不久他发现，最大的问题不在于他的竞争对手，而是这两位歌剧女主角。
　　梅普森旗下已经有一位巨星阿德琳娜·帕蒂。为了把她留在公司，梅普森付给她每场五千多美元的出场费，还为她配备了一个价值近六万美元的私人火车包厢，以及一个银制浴缸和一把十八克拉的金钥匙。新的演出季节即将到来，梅普森为此推出了一位由其竞争对手挖掘出来的歌唱家，她就是埃特尔卡·格斯特。梅普森认为她"不仅是一位最令人喜爱的歌唱家，还是一位迷人的女性"。
　　在巴尔的摩，明争暗斗开始了。格斯特发现，印在海报上的帕蒂的名字比自己的名字大，而且票价也高于自己。于是格斯特乘火车去了纽约，梅普森在那里费尽周折才找到了她，对她的一切要求满口答应。随后在芝加哥，梅普森在同一部歌剧《胡格诺教徒》中大胆启用了两位女歌唱家。在一幕由格斯特担任主唱的歌剧演出结束后，由于混乱，更多的鲜花却献给

意大利女高音歌唱家格斯特尔

了帕蒂。观众对格斯特的演唱报以热烈的欢呼,这让歇斯底里的帕蒂觉得梅普森在暗地里和自己作对。在圣路易斯,密苏里州的州长偷吻了帕蒂,对此格斯特说:"亲吻一个和自己母亲年龄相仿的女人并不为过。"

随后,帕蒂又去了旧金山,在那里她饰演了威尔第创作的歌剧《茶花女》中的维奥莱塔,引起了极大的骚动,不得不招来全体警察维持治安。一位记者评论道:"我怀疑能够听清舞会那场戏的女人有没有二十个。这位女主角差不多把她所有的钻石都带来了,就差把首饰架搬来了,剧院成了她恣意展示私人首饰的场所。"

几个月后,这个争吵不休的美国演出季结束了。帕蒂和丈夫乘船去了欧洲,还带去了在这个演出季节赚到的丰厚收入——演出费总计达二十五万多美元。精疲力竭的梅普森也感到很满意,因为他击败了竞争对手——初出茅庐的大都会歌剧院。

8月8日　　舒伯特不留情面

故事发生在一个宜人的夏日夜晚,结局却不美妙。当时,弗朗兹·舒伯特和几个音乐家为了品尝一种舒伯特喜欢的新葡萄酒来到维也纳郊外。他们走进一家小酒馆,随后又去了一家咖啡馆。在那里他们一边喝着热潘趣酒[①],一边讨论音乐,以消磨时间。

大约凌晨1点钟,维也纳歌剧院管弦乐队的两位音乐家走进咖啡馆,看到舒伯特,他们急忙走到他身边。

① 也叫"宾治酒",以各种酒和糖、柠檬、调料等勾兑而成的饮料。——译者注

作曲家舒伯特中止了讨论，音乐家和他握手，对他百般恭维。显然他们想让舒伯特为即将举行的音乐会谱写一首独奏曲。他们信心十足，认为舒伯特一定会同他们合作。

几次请求后，舒伯特突然说道："不，我不会为你们谱曲的。"

这话着实让二人吃了一惊。

"一首也不给我们写？"其中的一个问道。

"门儿都没有。"舒伯特说。

"何必呢？我们也是艺术家——而且还是维也纳最出色的艺术家。"

"艺术家！"舒伯特把酒杯撇到了身后，站了起来，"你们只是雇佣艺人！打住吧！一个咬住木棍上的黄铜柄，一个鼓着腮帮子吹喇叭。这也叫艺术？这只能叫做手艺、技能。"

接着，舒伯特吹起了自己的"喇叭"，他最后说："我不是一个只会写兰德乐舞曲①的作曲家，就像那些愚蠢的报纸说的人云亦云的那样。我是舒伯特——弗朗兹·舒伯特！"

第二天早上，舒伯特的一个同伴发现他躺在床上睡着了，还带着眼镜。

对于昨晚发生的事，舒伯特感到有些尴尬，但并不歉疚。"这些无赖们！"他说，"我不会给他们写曲子的。哼，这帮家伙会一直来烦我，我知道他们会这么干的。"

8月9日　　格兰杰的"低调"婚礼

钢琴家、作曲家珀西·格兰杰做事喜欢讲排场。他爱出风头，性格乖

① 一种奥地利乡村三节拍舞曲。——译者注

戾,在音乐方面甚至有些疯狂——对自己的婚礼也是如此。

格兰杰在美国待了一段时间后,瑞典诗人、画家埃拉·维奥拉·斯托姆同意嫁给他。或许是因为不了解格兰杰喜欢炫耀的性格,埃拉把安排婚礼的事都交给了新郎。她希望婚礼办得简简单单,只邀请几个朋友就行。由于不熟悉美国,当格兰杰建议在一个叫"好莱坞碗形剧院"的地方举行婚礼时,埃拉欣然答应。

格兰杰打算在"碗形剧院"演奏并指挥四场音乐会,他选择了第二场,也就是8月9日那一天举行婚礼。音乐会的安排充分体现了不同民族的特色,有格兰杰的得意门生法妮·迪伦谱写的《使命花园》,有加布里埃尔·福尔创作的《帕凡舞曲》①,还有鲁宾·戈德马克创作的《黑人狂想曲》。

或许是为了表达对自己瑞典新娘的敬意,格兰杰安排了一首霍华德·汉森的《斯堪的纳维亚交响乐》,在演出的最后还演奏了由格兰杰创作的《献给斯堪的纳维亚公主》。

新娘很快就弄清了婚礼并非自己想象中的仅仅是一场亲友聚会。管弦乐队是有史以来在"碗形剧院"演出规模最大的一支——有一百二十六位乐师参加演出。婚礼结束后,"客人们"——大约有两万人欣赏了由最耀眼的合唱团表演的合唱,舞台上插满了英、美两国国旗。新娘身着粉红色的婚纱,头上装点着三朵茶花。电影明星拉蒙·诺瓦罗也参加了婚礼,并摆出姿势同新婚夫妇合影留念。

毫无疑问,新娘开始意识到,和珀西·格兰杰生活在一起将不会再有私人空间,各种盛大的场合倒是少不了。

① 16世纪初一种欧洲宫廷舞音乐。因其舞步缓慢、庄重如孔雀状,又名"孔雀舞"。——译者注

8月10日　格林卡的慰藉：耶稣比你惨多了

米哈伊尔·格林卡（Mikhail Glinka，1804—1852）

俄国作曲家。主要作品：歌剧《为沙皇献身》《鲁斯兰与柳德米拉》等。

1842年8月10日，米哈伊尔·格林卡和几个朋友共同度过了一个愉快的夜晚，他们首次演奏了格林卡创作的《鲁斯兰与柳德米拉》。

然而，这部歌剧首演时并不是那么顺利的——正如格林卡在自传中记载的那样：

> 排练时就已经很明显——为了一整台戏演下去，大量的删节是不可避免的。舞台的布置也很差劲儿：城堡看起来更像兵营；画在舞台两侧的花朵又难看又单调，被金色的叶子涂抹得乱七八糟；宴会的餐桌是用讲道台代替的，在台上显得很突兀，讲道台旁边好像是一片狭长的镀金灌木丛。
>
> 对演员而言，这种布景变成了一口陷阱。

在一家报纸将对歌唱演员的严厉批评归咎于格林卡，人们对格林卡很冷淡。同样被冒犯的乐师们演奏得很糟糕。最后一次排练结束时，一个朋友对格林卡说："亲爱的朋友，简直太糟糕了。"格林卡又对曲子做了删改。

首次上演的当晚,首席女高音生病了,不得不由稍差一些的替角上场。格林卡也感到身体不适,通常每次首演时他都这样,但他仍充满希望。随着演出的进行,观众渐渐失去了热情。演出还没结束,沙皇一家就离开了剧场。

当演出最终落下帷幕时,台下只能听到稀稀落落的掌声,而且从舞台上和乐队里还传来了嘘笑声。尽管如此,有人还要求格林卡向观众鞠躬致谢。格林卡转问一位坐在包厢里的朋友,自己是否应该去。

"当然要去。"朋友回答说,"耶稣遭受的磨难比你多了去了。"

尽管短期内少不了批评,演出却越来越成功,《鲁斯兰与柳德米拉》渐渐赢得了观众的喜爱。

几年后,这部歌剧成为了俄国最受欢迎的歌剧之一。

8月11日　　帕格尼尼以琴示爱

尼科罗·帕格尼尼不仅是世界上最伟大的小提琴家之一,而且还会运用技巧结交朋友、影响他人。

以下就是他讲述的发生在1807年的一件事:

我和一位迷人的女士互生情愫——由于没有公开关系,这种感觉变得更加强烈。

有一天,我答应她要在下次音乐会时给她一个惊喜——运用小小的音乐技巧挑明我们的关系。与此同时,我还通知宫廷乐师圈我要推出一部好玩的"爱情戏"。当我拿着小提琴出现在台上的时候,大家的好奇感都被调起来。我拆掉小提琴的两根弦,只留下E调弦

和 G 调弦。

我解释说，E 调弦代表女人，G 调弦代表男人。

然后我演奏了一段对话，对话中两个恋人先是争吵，后又和解。通过演奏琴弦表现出了责备、叹息、嘟哝、呻吟、逗笑、欣喜、狂喜。结尾那场戏里二人化干戈为玉帛，还跳起了双人舞，结尾的乐章让人感觉非常新奇。

这部爱情戏赢得了观众热情的掌声。我创作并演奏这首乐曲要送给她的那位女士，也送了我一个秋波。

公主也观看了演出。她亲切而慷慨地赞美了我的表演，她还说："既然你两根弦拉得那么精彩，那你能不能只用一根弦为我们拉一曲呢？"

于是我当众用 G 调弦演奏了《拿破仑奏鸣曲》，赢得的掌声同样如此热烈，以至于随后的《契玛罗萨康塔塔曲》都被抢尽了风头。

8月12日　巴赫奋起反击

由于约翰·塞巴斯蒂安·巴赫创作的作品，多是些平静、安详的乐曲，所以人们禁不住由此推测——巴赫的生活也同样平静、与世无争。

然而，即使在成为举世闻名、受人尊敬的作曲家和演奏家之后，巴赫的生活中依然没有减少矛盾和冲突。例如，他在莱比锡圣托马斯大教堂做领唱时的权威地位受到质疑，巴赫奋起反击。

1736 年的 8 月 12 日，他给市政会写了一封信。

市政会各位阁下：

请允许我向你们报告如下情况——

鉴于市政会已有规定,圣托马斯学校的领唱拥有选择唱诗班班长的权利,在选择班长时,领唱不仅要考虑人选的嗓音条件和清晰度,还要考虑人选——尤其是在第一唱诗班演唱的人选,能否在领唱生病或缺席时担任唱诗班的指挥。因而迄今为止,一直是独立于行政官员的领唱行使这一权利。

然而近来,现任校长约翰·奥古斯特·欧内斯蒂未同我协商就擅自决定替换唱诗班班长。他任命另一唱诗班班长为第一唱诗班班长,对我推荐的人选弃之不用,并拒绝做出改变。

我无法允许校规遭到如此破坏,这样做不仅危及了我的职位,而且也损害了全体唱诗班成员的利益。因此,我恳请市政会解决我和校长之间的争端,并告知欧内斯蒂遵守学校的传统和规定,从今以后,不要插手班长任命一事,由我全权负责。

这样处理此事,便能留住我唱诗班领唱的职位。

8月13日　韦拉奇尼为何变成瘸子?

弗朗西斯科·玛丽亚·韦拉奇尼(Francesco Maria Veracini,1690—1768)

意大利作曲家、小提琴家。

在巴洛克时代进行音乐创作需要面对强大的竞争压力。关于弗朗西斯科·玛丽亚·韦拉奇尼在德累斯顿王宫的最后日子的描述,有两种不同

版本,然而两个版本的结局都充满着悲剧意味。

　　韦拉奇尼是举世闻名的小提琴家。他来自佛罗伦萨,希望能在德累斯顿王宫获得一份收入丰厚的工作。按照事后六十三年记载的一种说法,奥古斯丁国王想听韦拉奇尼演奏小提琴协奏曲。王宫首席小提琴手约翰·乔治·皮桑德尔建议韦拉奇尼把试听协奏曲交给伴奏者排练。但据说这个自信的意大利人却对德国伴奏者没有信心。献给国王的演出很糟糕,而韦拉奇尼却坚持认为,即使有德国人的伴奏,情况也好不了多少。

　　故事说,随后皮桑德尔争得国王同意,由一个德国人用小提琴重新演奏这首协奏曲。但皮桑德尔耍了个花招,他让一个最不显眼的小提琴手演奏——私下里却让他一番苦练。结果不知情的国王和观众更喜欢德国人的演奏。

　　事情发生后的一个月还有另一种说法,这种说法和接下来发生的事互相印证。韦拉奇尼被羞辱后,在房间里生了好几天闷气。1722年8月13日,他从二楼的窗户跳下,摔在四十多英尺下的德累斯顿大街上,摔断了大腿和髋关节。韦拉奇尼的头上还留下了一块"巨大的伤疤",由于治疗仓促还让他从此成了瘸子。

　　一个和他同时代的人担心,这位小提琴家可能从此一蹶不振。他还将韦拉奇尼的失败归咎于他睡眠不足和"对音乐过度发挥"。然而,韦拉奇尼并没有完蛋。他去了布拉格和伦敦,在那里,他留住了作为那个时代最伟大小提琴家的声望。

8月14日　舒茨求助王子

海因里希·舒茨(Heinrich Schutz,1585—1672)
德国作曲家。主要作品:《达芙尼》《奥尔甫斯与欧里狄克》等。

战争已经耗尽了萨克森的国库,即使最杰出的音乐家们也只能勉强糊口。1651年8月14日,海因里希·舒茨代表饱受苦难的剧团,给克里斯丁王子写了一封求救信。

最仁慈的王子:

虽然我不愿意一再写信提醒您,不愿打扰您这位杰出的王子,又却迫不得已。永无安宁的日子、绝望的哭泣、贫穷的痛苦和抱怨,还有教堂里无人理睬、生活在水深火热之中的音乐家——就连地里的石头也会为之垂泪,所有这一切都迫使我给您写这封信求援。

上帝作证,他们的痛苦和令人怜悯的怨声就像一把尖刀刺痛着我的心,因为我不知道如何安慰他们,给他们一丝希望。

生活安逸时,我从未想过会有这一天,可是现在大多数音乐家都已下定决心,为了不让仁慈的王子因为他们祈求面包而尴尬,他们将远走他乡,以解决起码的生计问题。他们再也不能继续待在这里遭受痛苦了。他们欠下的债就留给愿意为他们偿还的人去偿还吧,他们已受尽了白眼。没有人赊账给他们,一分钱都不行。

吁请阁下对此事的关注是我的责任。我得说,如果因为这样的

|||| 德国作曲家舒茨

原因,一支费了很大功夫才组织起来的优秀乐队散伙了,将是一件非常痛心和悲哀的事情。

因此,我恳请王子阁下,请求可敬的父王陛下,为音乐家们补发一个季度的薪水,这样他们才不至于分崩离析飘零于世。

如果王子阁下对此无能为力,那么我确实无力挽留住这些音乐家。但至少对于我来说,我会竭尽所能的。

8月15日　德彪西终获青睐

这是一个富裕的俄国家庭,家里却笼罩着悲观和沉闷的气氛,年轻的法国人克劳德·德彪西的到来再好不过了。然而,过了很久女主人才对他表现出热情来。

1880年,德彪西的老师为他写了一封推荐信,介绍他到一个名叫娜婕达·冯·梅克的遗孀家里去任职。

梅克当时已经资助了素昧平生的柴可夫斯基。1880年夏天,18岁的德彪西和冯·梅克一家去欧洲旅行。次年5月,冯·梅克在乌克兰的家中写信给柴可夫斯基:"那个年轻的法国人很想来我里。尽管我已经有了一位钢琴家,但我还是不忍心拒绝他。"

德彪西抵达冯·梅克家后,耗费了一些时日才获得了冯·梅克的认可。在一封写给柴可夫斯基的信中,她赞扬了德彪西的视唱和视奏能力[①],还说,德彪西很喜欢柴可夫斯基的音乐。梅克还和德彪西以二重奏方式弹奏了柴可夫斯基的《第四交响乐》和《一号管弦乐曲》。

① 即 Sight-reading,指初次见到曲谱后就准确演唱或演奏出来的才能。——译者注

德彪西能被冯·梅克一家接受和他的性格不无关系。

1882年8月,冯·梅克夫人再次给柴可夫斯基写信说:"昨天,我最喜爱的阿希尔·德彪西让我很开心。现在我能欣赏很多音乐,德彪西使整栋房子都熠熠生辉。他真是个地道的巴黎人,很诙谐,模仿起古诺、托马斯和其他人来有趣极了。他性情温和,对一切都很满足,让家里的每一个人都能够笑逐颜开。"

冯·梅克的儿子尼古拉斯也谈到了他:"这个可爱的法国人……皮肤黝黑,身材苗条,语气中老带着几分讥讽。"

德彪西还给家里的每一个人起了绰号——他把体型丰满的家庭教师叫做"度假的小河马"。他深受欢迎的开心果性格,让主人回赠了他"人心木偶"的雅号。

少年克劳德·德彪西终于成了主人家的"大红人"。

8月16日　老师的怪癖

亚历山大·格拉祖诺夫(Alexander Glazunov,1865—1936)
苏联作曲家。

有时候,要看透一个优秀教师的秘密,还得靠一个优秀的学生才行。亚历山大·格拉祖诺夫就是这样一位老师。尽管费了一些周折,但是德米特里·肖斯塔科维奇还是发现了格拉祖诺夫的与众不同。

遇到格拉祖诺夫时,肖斯塔科维奇还是莫斯科音乐学校一名学生。格拉祖诺夫体态臃笨,当学生演奏钢琴或等待他的评点时,他总是坐在远

远的桌子旁。格拉祖诺夫从不打断学生的演奏,也从不离开自己的座位。每次学生演奏完,格拉祖诺夫总是语无伦次地小声嘀咕一番。

学生们不愿意让他再说一次,但凑近听清他在说什么又让学生们感到很不自在。所以,每次上课时学生们都从头到尾地反复练习,猜测着按照格拉祖诺夫的要求做些改动,改正后再演奏给他老人家听。可是,久坐的格拉祖诺夫说话的声音更轻、更模糊了。约莫到了下课时间,一头雾水的学生们便起身离开。

起初,肖斯塔科维奇对格拉祖诺夫的冷漠也感到很恼火,但是没过多久,他就弄清了事情的原委。他注意到,格拉祖诺夫有时会发出哼哼的声音,身子向桌子靠过去,弯下腰,过了一会儿又费力地直起身来。肖斯塔科维奇终于发现,原来老师是在用一条胶皮管喝酒,用这种方法支撑他把课上完。

肖斯塔科维奇还发现,从老师那里汲取知识的最佳途径,就是尽可能多地和他接触,无论是在音乐会上、在他家里,还是在学校。

最重要的是,当大多数老师认为音乐兴起于莫扎特、若斯坎·德·普雷[1]、奥兰多·迪·拉索[2]、乔万尼·帕莱斯特里纳、多梅尼科·加布里耶利[3]等人时,肖斯塔科维奇已经从格拉祖诺夫那里学会欣赏更早期的音乐——这还得益于肖斯塔科维奇摸透了老师的怪癖。

[1] 即 Josquin des Prez(1450—1521):法国文艺复兴时期音乐家,以给弥撒曲注入新意而闻名一时。——译者注

[2] 即 Orlande de Lassus(1532—1594):法国文艺复兴晚期最重要作曲家之一,一生中发表两千余首作品,包括意大利牧歌、法兰西香颂和庄重肃穆的宗教歌曲。——译者注

[3] 即 Domenico Gabrielli(1651—1690):意大利巴洛克作曲家、大提琴家,以创作早期大提琴曲闻名。——译者注

8月17日　瓦格纳狼狈亮相

事情开局不利。

1877年,瓦格纳在英国担任十场系列音乐会的特邀指挥。一个近二百名英国人和德国人组成的庞大管弦乐队开始排练。首次排练的曲目是《莱茵河的黄金》。尽管大部分指挥都由德高望重的老指挥家汉斯·里希特[①]担纲,但是乐队里那些从未见过瓦格纳的英国人正等着一睹他的风采呢。

随后,意外不幸发生了。

当瓦格纳走进大厅时,不知悬挂的什么东西把他的帽子压变形了。瓦格纳却似乎没留意,趾高气扬而又大步流星地朝乐队走去,不经意间给乐队里的英国人留下了滑稽好笑的第一印象。离瓦格纳最近的几个音乐家可能是因为太敬畏他了,竟然没有提醒他把帽子摘下来拍一拍以便恢复原来的形状。

瓦格纳对英国人神秘的笑声视而不见,而是举起指挥棒指挥起悠扬的长琶音,让人想起莱茵河来。很快,他便完全陶醉其中,忘记了指挥棒,开始用指尖指挥。

演奏失败了。

"糟糕!"瓦格纳一边说一边踱来踱去,"太糟糕啦!"

[①] 即 Hans Richter(1843—1916):奥匈帝国著名指挥家,多次指挥瓦格纳的作品。——译者注

英国人咯咯地笑了起来。

德国第二小提琴手跳了起来,用他的琴弓在演奏架上敲击着说:"有什么好笑的!"

岂料琴弓顶部的象牙尖弹了出去,打在另一个德国人的脸上,英国人和几个其他国家的乐手大声笑起来。

瓦格纳被激怒了。

子乐师们忍俊不禁时,汉斯·里希特把瓦格纳带离了房间,试图让他平静下来。

随后里希特返回乐队,瓦格纳没有来。他手里拿着指挥棒,只说了两句话:"开始吧,伙计们!"整个管弦乐队就像一把乐器一样,开始整齐地演奏《莱茵河的黄金》激烈的乐章。

8月18日　布鲁赫的利物浦之战

马克斯·布鲁赫(Max Bruch,1838—1920)

德国作曲家。主要作品:小提琴协奏曲(g小调和d小调)二首、《苏格兰幻想曲》、歌剧《罗勒莱》等。

到1882年夏天时,德国作曲家马克斯·布鲁赫在利物浦爱乐协会担任会长已满两年,然而那段日子过得并不愉快。他同那些多已度过了事业巅峰期的乐师们相处得很不和谐。至少有一个女子合唱团的成员经常取笑布鲁赫的指挥,嗓门大得连坐在前排的观众都听得到。布鲁赫还反对支付给这些特邀艺术家、尤其是歌唱演员过高的报酬。

布鲁赫希望通过和自己了解、尊敬的艺术家一起合作来缓解目前的局势，这其中包括钢琴家菲迪南德·希勒。布鲁赫希望他能在1882—1883演出季开幕式上演奏一首莫扎特的钢琴协奏曲，并支付给希勒菲薄的五十英镑作为报酬。然而，随后他又不得把邀请收回来，因为支付给歌唱家埃玛·阿尔巴尼和其他女主唱的报酬超支了。

被迫收回邀请后，布鲁赫给希勒写了一封信，表达了自己的愤怒和愧疚：

> 现在看来，那些对音乐的理解和蠢驴对鲁特琴的理解处于同一水平的家伙另有打算了，无论如何也不能迫使他们改变计划、接受我们的安排了。委员会里众口难调，我不得不说这些家伙在粥里胡乱放盐。那些可恶的棉花商的愚蠢也让我烦心，所以委员会会议结束好几天我才得以给你写信。

爱丁堡打算建立一所音乐学校，为布鲁赫提供丰厚的报酬，布鲁赫对此寄予厚望——这样他就能离开利物浦。然而苏格兰人的计划因资金不足而落空，布鲁赫同苏格兰的联系也成为空中楼阁，正如那首广为人知的苏格兰乐曲的名字《苏格兰幻想曲》。

8月19日　喧宾夺主的普塞尔

亨利·普塞尔（Henry Purcell，1659—1695）

英国作曲家。主要作品：歌剧《狄朵与伊尼阿斯》、幕间歌舞《女先知》《印度女王》《暴风雨》音乐、戏剧《亚瑟王》《仙后》音乐等。

亨利·普塞尔创作的戏剧音乐充满了装饰元素，这样做是迫不得已的——17世纪伦敦戏剧要求以精巧、特效为标准。1691年创作的《戴克里先》[①]中的舞台效果，就证明了普塞尔的音乐总是处于被喧宾夺主的危险境地。

演奏交响乐时，一台机器从天而降。机器的体积庞大，由两架放置在地面的云梯固定着，从舞台正面一直到剧场的尽头都占满了。机器的内部是若干级台阶，代表四位神仙的宫殿，其中有两位女神。前面是弗罗拉的宫殿——红白相间的大理石圆柱冲破云霄。圆柱上雕刻、缠绕着各种鲜花。底座和凹槽都镶满了黄金。后面是太阳的宫殿，两侧由一排排由众多小神装饰的柱子支撑，上半截是白色大理石，下半截是金色大理石。

最后出现的是一团祥云，上面摆放着一把王位，椅子是用黄金制成的，太阳透过云朵照耀着王位。云朵降落时，从舞台的下方升起一座漂亮的花园，里面有喷泉和一些插在巨型花瓶里的橘树，中间一条小路通向远处的宫殿。随后，演员们登场了——神仙、女神、农牧神、仙女、牧羊人、牧羊女，还有歌唱和舞蹈演员。然而这仅仅是开场。歌剧表演过程中还有各种特效：古炮炮弹在带有阶梯的凹槽中滚动，炮制出远处的雷声；石块儿在封闭的盒子里撞来撞去，模拟出近处的雷声。能够模拟出风声的机器据说非常精巧，其设计与普塞尔时代直到现在使用的机器几乎没有差异。在第三幕，身着刺绣织锦的演员们出场，他们先是跳舞，后又坐在椅子上，然后又从椅子上滑下来，再次跳舞，如此交替进行。

还有一件事也不时地干扰普塞尔的音乐——总是有些观众试图爬上舞台，融入到歌剧中。

① 以罗马帝国皇帝 Diocletian 为素材的同名音乐剧。——译者注

8月20日　外行领导内行

如果将一个剧本推上舞台的任务交给一个委员会负责,那么歌剧创作或许是这个流程中最容易的部分。

1843年,葛塔诺·唐尼采蒂和那不勒斯的皇家剧院管理层签署了一份合同,创作三部歌剧。当时,那不勒斯的剧院由一批新的领导人——一群对音乐一知半解、却自诩为"高雅艺术协会"的贵族来领导。依据合同,协会选定歌剧情节和剧本作者时须征得唐尼采蒂的同意。协会将完成的剧本送审后,至少需在歌剧上演四个月前提交给唐尼采蒂。

唐尼采蒂的第一部歌剧,选材于沃尔特·斯科特1819年创作的小说《拉美莫尔的新娘》,并打算于1835年7月上演。唐尼采蒂推荐诗人萨尔瓦多·卡玛拉诺为剧本作者。磨磨蹭蹭,反反复复,时间一天天过去。到5月底协会才最终同意了唐尼采蒂的选择。唐尼采蒂同剧本作者见了一次面,二人在歌剧的主题上一拍即合。唐尼采蒂给协会发出一封很有情绪的信,告知协会如不立即授权剧本作者开始工作,他就要强制执行合同条款,终止整个协议。

这样,剧院委员会便迅速行动起来——这可是头一遭。因为唐尼采蒂和剧本作者5月底便全身心投入工作,在6月6日拿出了剧本,唐尼采蒂给一位朋友写信说他预计8月20日前这部歌剧就可以上演。然而8月20日过去了,连一次排练都没有。协会的管理十分混乱,最终导致那不勒斯的国王干预此事,罢免了协会负责人,并任命了新的管理人。

9月末,歌剧终于上演了,唐尼采蒂也渐渐淡忘了和协会的不快。他享受着剧院有史以来少有的成功。在台上的唐尼采蒂被人们一遍又一遍地呼喊着名字,人们激动得从热泪盈眶到疯狂鼓掌,以表示对唐尼采蒂创作的最成功的作品《拉美莫尔的露契亚》的敬意。

8月21日　罗伊弗勒的敏锐听觉

查尔斯·马丁·罗伊弗勒(Charles Martin Loeffler,1861—1935)德裔美国作曲家。主要作品:《交响乐团的诗》《一首异教的诗》《我的童年》和《五个爱尔兰幻想》等。

一个农夫正行走在马萨诸塞州梅德菲尔德镇的田野上,敏锐地聆听着原野的声音。他成为美国最重要的作曲家之一,得益于这种敏锐的听觉。

1881年,二十岁的查尔斯·马丁·罗伊弗勒从阿尔萨斯来到美国。二十年来,他一直在波士顿交响乐团担任首席小提琴手,随后又从事作曲和耕作。一位朋友讲述道,罗伊弗勒对自然和对音乐一样敏感。走在树林里,即使沉浸在交谈中,这位作曲家也会突然停止说话,悄声说:"嘘——看那只狐狸!"有时经过池塘,他会突然抓住同伴的手臂说:"看,那只乌龟抬头了。"

罗伊弗勒的朋友回忆说,1914年夏季的一天,作曲家和他的妻子、几个朋友正围坐在餐桌前吃晚饭,突然罗伊弗勒跳了起来,他说:"听,有只鸟在叫!它那么悲伤,周围一定有蛇!"大家很快前去查看,发现一只鸟疯狂地用翅膀拍打着前门,前门周围缠绕着茂密的葡萄藤,里面隐藏着一个载

满小鸟的鸟巢。罗伊弗勒的助手把手伸进葡萄藤,果真拽出了一条长长的黑蛇。蛇被杀死后,鸟妈妈飞回鸟巢安慰那些受惊的小鸟。

然而有一次,罗伊弗勒的听觉却不是那么敏锐。据说,一伙吉普赛人一直在周围行窃。罗伊弗勒发誓要开枪打死第一个偷盗他财产的贼。一个宁静而漆黑的夜晚,路上响起了蹄声,并朝罗伊弗勒家靠近。罗伊弗勒被吵醒了,从床上跳起来,手里拿着枪,倚靠在敞开的窗户上,还没有看见小偷就大喊起来,命令他们老实点,转过身去,否则就开枪。果然有了动静,黑暗中传来了回应——长长的、熟悉的牛哞声。

或许正是这种敏锐的听觉,再加上想象力,才使得查尔斯·马丁·罗伊弗勒成为美国伟大的作曲家之一。

8月22日　　凯奇和布列兹分道扬镳

约翰·凯奇(John Cage,1912—1992)

美国现代先锋音乐家。主要作品:《想象中的风景第一号》《四面墙》等。

皮埃尔·布列兹(Pierre Boulez,1925—2016)

法国现代先锋音乐家。主要作品:《无主之槌》《重重皱褶》《纪念布鲁诺·马代尔纳的仪式》等。

不知道仅仅因为音乐评论的缘故,还是发生了什么更严重的事,两位音乐家的友谊破裂了。不管怎样,1952年《纽约论坛报》的一篇音乐评论进一步扩大了美国作曲家约翰·凯奇和法国作曲家皮埃尔·布列兹的感

情裂痕。

这篇评论的作者佩吉·格兰维尔-希克斯,是一位保守的作曲家。然而,在听过格林威治镇的一场音乐会后,她将凯奇前卫的创作风格同布列兹的风格区分开来。她说:"凯奇的曲子让人们知道了什么是真正的诗意。"

另一方面,格兰维尔-希克斯却这样描述布列兹创作的奏鸣曲:"零乱——一种刻意的、四平八稳的零乱""没有体现出生活乐趣——那是连最糟糕的美国音乐都能体现出来的。"她还补充说,布列兹和其他欧洲前卫作曲家的作品更强调音乐的"尖刻",似乎这就是他们创作的唯一目标。

评论发表前,布列兹和凯奇一直是朋友,但此后,布列兹不愿和凯奇再有任何往来。其实,从他们认识起,二人截然不同的性情就使得关系紧绷绷的。自凯奇到纽约以来,生活一直拮据,但他尽力使自己看起来从容淡定。

而布列兹来到纽约时,却指望尽善尽美。一次,从科德角返回的途中,凯奇的车却没汽油了,这让布列兹很恼火。凯奇带布列兹到普罗旺斯参加晚宴,布列兹抱怨食物和服务太差,起身就要走。

至于布列兹,他这样对凯奇嗤之以鼻:"精力充沛,却不够聪明。"他还补充,"他之所以这样完全出于他的无知。"

皮埃尔·布列兹和约翰·凯奇的友谊一开始就不稳固,而自这篇赞扬美国人贬低法国人的评论发表后,二人的关系再也没有得到修复。

8月23日　了不起的夏布里埃

伊曼纽尔·夏布里埃(Emmanuel Chabrier,1841—1894)

法国作曲家、钢琴家。主要作品:《西班牙交响狂想曲》《星》等。

伊曼纽尔·夏布里埃创作出19世纪最具特色的一些音乐,而有意无意间,他也成为那个世纪最具特色的表演家。

这位作曲家的朋友阿尔弗雷德·布鲁诺是这样描述他的:

> 他的钢琴演奏技巧与众不同,前无古人,后无来者。客厅里坐满了衣着高雅的女士们,夏布里埃走到一架精美的钢琴前,开始演奏他创作的狂想曲《西班牙》。一阵排山倒海间,琴弦、音锤和琴键瞬间断裂,破碎,那种场面无以言表,真正是史诗般的壮观。

夏布里埃的另一位朋友画家奥古斯特·雷诺阿的妻子爱丽丝·查里戈特是一位业余画家,夏布里埃的钢琴演奏给她留下了这样的印象:

> 一天,夏布里埃到访,他为我演奏他的《西班牙》。只见他疯狂地敲击着键盘,听起来简直就像一场飓风爆发了。我偶然朝街上瞟了一眼,发现街上站满了人,正在聆听夏布里埃的演奏,个个如痴如醉。当夏布里埃演奏到最后一段震耳欲聋的和音时,我发誓以后再也不碰那架钢琴了。——它被夏布里埃生生地给敲坏了。

在巴黎一家俱乐部，夏布里埃因其即兴创作而闻名。有人给他看报纸上有关犯罪和事故的报道，夏布里埃就会边弹钢琴边演唱起来，营造出一种悬疑、恐惧的气氛，结尾处还表现出追踪、逮捕、惩治罪犯等情节。

有一次，夏布里埃的演奏将大街的人吸引到他的窗下，有人宣称："我要是您的房东，一定会感到无比自豪，把房子免费租给您。"

伊曼纽尔·夏布里埃不仅会演奏钢琴，还凭借自己的琴声赢得了朋友、陌生人和各色人等的热爱。

8月24日　车祸受害者卡拉斯

玛丽亚·卡拉斯（Maria Callas, 1923—1977）

希腊裔美国女高音，十岁开始演唱《卡门》，代表作有《托斯卡》等。

一个六岁孩子在曼哈顿大街上被车撞了，引起交通堵塞。她昏迷了十二天，在医院的二十三天里，没有人认为她能活下来，她却摆脱了死神，并决心克服一切困难实现自己的愿望。

她的愿望就是成为一位歌唱家——一位伟大的歌唱家，然而在实现梦想的途中她却遇到了重重困难。"大萧条"使得这一个希腊家庭颠沛流离。八年里，他们在曼哈顿危险城区"地狱厨房"①一带搬了九次家。女孩的母亲野心勃勃、神经兮兮，巴望着有一天能借助有才华的女儿出人头地。

女孩喜欢听古典唱片。每周，她都带着虔诚的心到公共图书馆去听。

① 即 Hell's Kitchen，位于曼哈顿，大致上南北以五十九街与三十四街为界，东临第八大道、西抵哈德逊河的一个长方形区域，早年是曼哈顿贫民窟。——译者注

八岁,她开始学习演唱,九岁时已经成为"一六四公立学校"的独唱明星。十岁时,她已经将比才创作的歌剧《卡门》熟记于心,并能指出大都会歌剧院广播演出时出现的错误。

只有在演唱时,她才能感受到爱,她满腔热情地追求着自己的事业。十一岁时,他听到莉莉·庞斯①在大都市歌剧院演唱,她说:"总有一天,我也要成为明星,比她还要成功。"

这个愿望真的实现了,还不止一个方面。虽然没有得到爱,可是她食欲却很旺盛。还是少女时,她就有五英尺八英寸高,体重达两百英镑。初中毕业时,父母分居了,她和母亲、妹妹一起去了雅典。尽管和皇家音乐学院要求的入学年龄相差两岁,但是成熟的外形使她轻易地隐瞒了年龄。不到五年,她就进行了职业生涯的第一场演出——《托斯卡》。

不久,她成名了,但是人们并不知道她冗长的希腊名字玛丽亚·卡罗盖洛波乌罗斯,因为她早就把名字简化为玛丽亚·卡拉斯。

8月25日　　奥柏的无声反抗

丹尼尔·弗朗索瓦·埃斯普雷特·奥柏(Daniel Francois Esprit Auber,1782—1871)

法国歌剧、轻歌剧作家。主要作品:《古斯塔夫三世》《马萨尼埃罗》《波尔蒂奇的哑女》等。

丹尼尔·弗朗索瓦·埃斯普雷特·奥柏是个害羞的人——他不敢指

① 即 Lily Pons(1898—1976):法裔美国花腔女高音。——译者注

挥自己创作的音乐。据说,他听到有人演奏自己的音乐还会跑掉。然而,他却因发动了一场革命而举世闻名。

1828年,奥柏创作的歌剧《马萨尼埃罗》(又称《波尔蒂契的哑女》)在巴黎获得了巨大成功,剧中展现的地方特色、人民革命场面开创了法国大型歌剧的新纪元。歌剧作者尤金·斯克里布和热尔梅娜·德拉维涅以那不勒斯1647年起义这一历史事件为创作题材。

歌剧讲述了这样一个故事:渔夫马萨尼埃罗的哑巴妹妹法尼拉被占领那不勒斯的西班牙统治者的儿子、阿方索引诱,然后被囚禁起来。听到妹妹的消息,马萨尼埃罗发誓要报复西班牙压迫者。他成功地领导了起义,并被拥立为王。然而故事的结局却是悲惨的,法尼拉和马萨尼埃罗相继死去。

1830年8月25日,当歌剧中的压迫、囚禁和起义场面在布鲁塞尔上演时,居然真的在全国掀起了一场革命风暴。

十五年来,尽管比利时和荷兰两国在传统和宗教方面截然不同,在利益上互相冲突,却被强行合为一个国家。奥柏创作的歌剧就像火柴扔进了火药里,骚乱引发了起义。像马萨尼埃罗一样,军事领袖查尔斯·罗杰尔成功领导起义后成为国家的政治领导人,只不过他担任的总理职务任期更长、更愉快。在起义后一年内,比利时人起草了宪法,并选举萨克森科堡公国的利奥波德王子为独立的比利时王国国王。

奥柏至少还创作了另一个更为宏大的历史题材歌剧《古斯塔夫三世》,然而他却再也没有表现出创作《马萨尼埃罗》时的那种勇敢精神。直至今日,这位性格腼腆的作曲家主要还是靠他的喜剧、歌剧名载史册。

8月26日　马勒与时俱进

故事发生在具有创新精神的年轻指挥家古斯塔夫·马勒和维也纳传统守旧的音乐组织之间,这个组织是一股难以抵抗的势力和不可撼动的对手。

1898年,马勒开始担任维也纳爱乐乐团的主管,并指挥他那个时代的音乐作品。

然而不到一年,因为他指挥贝多芬第五和第九交响曲,遭到了批评家的批判——他们指责马勒对祖国不忠。其中一位批评家评价说,在对贝多芬第九交响曲进行管弦乐编曲时,马勒表现出的粗糙与原作曲家明晰的理念背道而驰……

马勒则坚持己见,他认为如果贝多芬生活在19世纪末他一定会让自己按照这种理解去诠释他的音乐。他指挥维也纳爱乐乐团整个管弦乐队演奏了贝多芬的《f小调弦乐四重奏》全集。对于那些纷纷扰扰的批评家,马勒回答说,音乐厅里需要的更为洪亮的音效,是弦乐四重奏无法达到的。他拒绝了那些批评,补充说,如果在一个小厅里指挥瓦格纳的歌剧《指环》,他会压缩管弦乐队的规模。

这场公案结局如何?

马勒成了维也纳的名人,继续同那些圈内的当权派发生冲撞。他分析道,由于贝多芬失聪,再加上19世纪早期乐器质量的缺陷,贝多芬未能充分表现出作品的特点。对于批评家的批评,他回敬道,不使用目前最好

的乐器才是对贝多芬最大的不敬。总之,马勒认为,如果在贝多芬的时代维也纳爱乐乐团就已存在,那么现在他完全是按照贝多芬的本意去演绎他的作品的。

这时即使管弦乐队也不清楚马勒的意图,马勒和批评家发生冲撞是不可避免的。

后来,由于这位指挥家身体状况欠佳,不得不在演出季节中途离开维也纳。马勒写辞职信不过是走走形式而已。这回,那些"老古董"们可以一手遮天了。但是不管怎样,古斯塔夫·马勒依然是20世纪最重要的交响乐作曲家,其作品曾被世界著名交响乐团多次演奏,其中包括曾经和他发生矛盾的维也纳爱乐乐团。

8月27日　霍尔斯特长途跋涉拜会哈代

> 古斯塔夫·霍尔斯特(Gustav Holst,1874—1934)
> 英国作曲家。主要作品:《行星》《埃格敦荒野》等。
>
> 托马斯·哈代(Thmomas Hardy,1840—1928)
> 英国诗人、小说家。主要作品:《德伯家的苔丝》《无名的裘德》《还乡》等。

英国作曲家古斯塔夫·霍尔斯特以其创作的《行星》组曲闻名于世,但他最喜欢的却是长途徒步旅行带来的乐趣。

1927年夏天,他先从伦敦乘火车去布里斯托尔,然后徒步前往多切斯特拜访大作家托马斯·哈代。

霍尔斯特一直崇拜哈代。二十五年前,霍尔斯特还给哈代的五首诗歌配过曲。1922年,他终于见到了哈代,此次相见还带些喜剧色彩。霍尔斯特戴着一顶破旧的巴拿马帽和一副他常戴的厚镜片眼镜,整整徒步走了两天。当他出现在哈代家的门口时,这位作家的妻子说道:"哦,哈代先生从来不见摄影师。"

1927年拜访哈代之前,霍尔斯特曾给他写信,告诉他自己反复阅读哈代的小说《还乡》获得了灵感,正在创作一首管弦乐曲《埃格顿荒野》。霍尔斯特还说,他创作的音乐也是徒步参观哈代生动描述的西萨克森地区的结果。

从布里斯托尔出发四天后,霍尔斯特到达了多切斯特。第二天,他们驱车参观了附近的荒野。哈代坦然承认自己对音乐一无所知,所以当得知哈代曾经从留声机唱片中听到过《埃格顿荒野》时,霍尔斯特感到很惊讶。更让霍尔斯特惊讶的是,他发现这些留声机唱片属于另一位英国作家,他曾经驻扎在附近的皇家坦克兵团的兵营里。这位作家就是以"阿拉伯的劳伦斯"而大名鼎鼎的T.E.劳伦斯[①]。

这次拜访对霍尔斯特产生了终生的影响。多年后在他讲述海顿时,将其和托马斯·哈代的性格进行了比较。

"小镇和乡村生活是一笔财富。"他说,"深沉而有节制的情感、智慧和幽默,全部被恰到好处的殷勤和仁爱交织在一起了。"

[①] 即Thomas Edward Lawrence(1888—1935):英国考古学家、情报官、外交官和作家。在第一次世界大战中深入中东率领阿拉伯人抗击奥斯曼土耳其帝国而被阿拉伯人视为最伟大的外籍英雄,并成为西方传奇英雄。事迹被广泛传播,名噪一时。主要作品:《七根智慧之柱》《沙漠暴动》等。——译者注

8月28日　拉威尔声名狼藉的《波莱罗舞曲》

一位作曲家最著名的作品未必是他自己最喜爱的,莫里斯·拉威尔声名狼藉的作品《波莱罗舞曲》就证明了这一点。

《波莱罗舞曲》的诞生让人有些失望。

1928年夏天,拉威尔打算依据《伊比利亚》组曲将伊萨克·阿尔贝尼兹的钢琴曲改编成管弦乐曲,他还打算将这些曲子改编成芭蕾舞曲献给舞蹈家艾达·鲁宾斯坦。结果一个朋友告诉拉威尔,已经有人把阿尔贝尼兹的曲子改编成芭蕾舞曲了。

"我整个夏天都白忙活了。"拉威尔说,"改编《伊比利亚》多有趣啊,可我怎么告诉艾达这个消息呢?她一定会大发雷霆的。"

几周后,拉威尔给一位朋友写信说,他正在创作一部与众不同的作品。

"根本算不上一首曲子。"他写道,"没有故事推进,也没有什么修饰。"

这部作品就是《波莱罗舞曲》。岂料这首舞曲大受欢迎,让拉威尔大为惊讶,甚至有些恼火。他怀疑正是忽悠人的主题和一些暧昧的低音才使得曲子大获成功。首场演出结束后,拉威尔的弟弟告诉哥哥,他在观众席中看见了一个老太太,她在别人鼓掌时大声喊道:"垃圾!垃圾!"对此拉威尔回答道:"还是老太太看懂了。"

对这首曲子,拉威尔一点也喜欢不起来。

后来这首曲子以芭蕾舞曲的形式在纽约爱乐乐团演出,阿尔图罗·托斯卡尼尼指挥的节奏比拉威尔快得多,结果以失败而告终。拉威尔很不

满,当托斯卡尼尼让他向观众鞠躬时,他甚至都没有站起身来。拉威尔走到后台对托斯卡尼尼说:"节奏太快了。"托斯卡尼尼则回答说:"这是挽救这首曲子的唯一办法了。"

拉威尔后来对作曲家亚瑟·奥涅格说:"我谱写的杰作只有一部《波莱罗舞曲》。不幸的是,它根本算不上是音乐。"

不久,指挥家保罗·帕瑞和拉威尔在蒙特卡洛的赌场相遇,帕瑞问拉威尔愿不愿意试一把手气。拉威尔拒绝了,他说:"我创作了《波莱罗舞曲》,赌赢了,我会接着那么干下去的。"

直到今天,拉威尔最受欢迎的作品,仍是颇受非议的《波莱罗舞曲》。

8月29日　契玛罗萨的无上荣耀

多梅尼可·契玛罗萨(Domenico Cimarosa,1749—1801)
意大利作曲家。主要作品:两幕喜剧歌剧《秘婚记》等。

1792年,多梅尼可·契玛罗萨被他的朋友、赞助人奥地利皇帝利奥波德二世指定为音乐主管,并获得四十多万美元的酬金和一所位于皇宫的豪华寓所。

这一次,皇帝希望契玛罗萨为他创作一部喜剧歌剧。

皇帝让宫廷诗人也参与这个歌剧项目,最终确定以乔治·科尔曼和大卫·盖里克创作的戏剧《秘密婚姻》为剧本蓝本。歌剧编剧把改编过的剧本称为《秘婚记》。契玛罗萨看过后立即喜欢上了这个故事。由于皇帝当时正在忙于签署一份国际条约,错过了首场演出。不过第二次演出时,

皇帝弥补回来了。一位目击者做了如下描述：

> 通常，在皇帝观看歌剧时，观众都很克制，直到皇帝流露出赞许的意思，他们才会鼓掌。直到契玛罗萨的歌剧演出结束后，皇帝才站起身来大声说道："太棒啦，契玛罗萨！好极啦！整部歌剧都很精彩，很迷人，很有魅力！"
>
> 他随后的话准会让每个人吃惊："我没有鼓掌，因为我不想漏掉这部杰作的每一个音符。现在你要完成两件事，做完这两件事你才能睡觉：歌手和演奏者都要赶去参加按我命令准备就绪的晚宴；契玛罗萨，你必须要来主持宴会。"
>
> 然后，他说出了真正令人吃惊的话："稍作休息后，你们还得再演一次。现在，我为你献上你应得的掌声。"
>
> 皇帝拍起手来，引起一阵排山倒海的欢呼声。

宴会后，皇帝给了多梅尼可·契玛罗萨价值七万多美元的奖励。一百多年来，《密婚记》始终是保留剧目中最受欢迎的歌剧之一。

8月30日　古迪梅尔：历史的牺牲品

> 克劳德·古迪梅尔（Claude Goudimel，1510—1572）
>
> 法国作曲家。主要作品：《日内瓦韵文诗篇》等。

作曲家往往会卷入重大历史事件中。对于克劳德·古迪梅尔而言，他曾经卷入了一场致命的历史事件。

古迪梅尔是16世纪五六十年代著名的作曲家和音乐理论家。他大约于1510年出生在贝桑松，就读于巴黎大学。1551年，他在巴黎大学出版了一本歌集。在接下来的七年里，他又出版了歌曲、圣歌、赞美诗和弥撒曲等作品。

1557年，古迪梅尔的生活发生了变化。他搬到了梅斯市，那里有大批的新教徒——在法国被称为"胡格诺教徒"。在梅斯生活的十年中，古迪梅尔皈依了新教。他和诗人、戏剧家路易斯一起创作了一本诗集《圣歌诗集》。后来，他又出版了一系列圣歌，为自己名垂青史奠定了基础。

大约在1567年，古迪梅尔离开了梅斯，最终定居里昂。他开始同人文诗人保罗·谢德通信。直到去世，古迪梅尔一直都和这位诗人保持着书信往来。

16世纪中期，法国罗马天主教徒和新教徒的关系十分紧张。1562年，两股势力开始内战，战争共持续了八年。1570年，双方签署条约，新教徒获得自由。

然而，国王查尔斯九世的母亲凯瑟琳·迪·梅第奇却密谋暗杀新教徒的首领们。她说胡格诺教徒要攻打皇宫，还有可能杀害国王。查尔斯信以为真，下了这样一道命令："把所有的清教徒都杀掉，一个也不留，免得以后有人控告我。"

1572年8月24日，巴黎的大屠杀开始，流血冲突在法国各地燃烧。8月23日，古迪梅尔在里昂写信给保罗·谢德，这也是他写的最后一封信。1572年8月27日到30日的某个时候，作曲家克劳德·古迪梅尔在"圣巴多罗买大屠杀"中遇难。

8月31日 巴托克的奖章

贝拉·巴托克(Bela Bartok,1881—1945)

匈牙利作曲家、钢琴家。主要作品：歌剧《蓝胡子公爵的城堡》、舞剧《奇异的满大人》、乐队曲《舞蹈组曲》《弦乐打击乐与钢琴的音乐》《乐队协奏曲》等。

贝拉·巴托克是20世纪最受尊敬的作曲家之一。他因激烈的现代派创作风格而闻名,然而,他为人谦虚、性格内敛,总是以轻松幽默的态度对待荣誉。

19世纪30年代,巴托克作为人文科学大会的会员出席了在日内瓦举行的会议。会议期间,匈牙利驻瑞士大使在家中举行了一次奢华晚宴。对于这种晚宴,巴托克泰然处之。他写道：

> 只有三个人用餐,匈牙利临时代办×先生、我和代办夫人。大使夫人是个令人生厌的女人,她是美国人,只讲美式英语,却一副匈牙利做派。有些菜肴制作精致,我记不起在哪里吃过。然而晚餐很不愉快,因为除了大使夫人不停尖叫,这些优雅圆滑的外交官都是矫揉造作之人,和艺术家可不是一类人。

离开日内瓦,巴托克又前往蒙德湖的一所暑期学校——奥地利-美国音乐学校任教。那里的教师大都是知名音乐家。实际上这所学校的魅力

却并没有因此而散发出来。由于计划不周,上课时大多数学生都没到校,于是创办这所学校的两位女士决定跟巴托克学习。巴托克在给母亲的信中写道:

> 现在我有三个正规学生,都学习钢琴,表现还不错。一个学习作曲,勉强说得过去;一个只学习演奏和弦。三个都是女生,再加上一个丑老太婆。还有一个打算向我学习演奏和弦,却连音阶都不熟悉,被我拒绝了。

在一次接待达官显贵访问的招待会上,学校要求教师佩戴荣誉勋章。巴托克打开一个老式的硬币包,取出了勋章,并偷偷地送给了一位同事。有人问他为什么把勋章放在硬币包里,巴托克回答说是老妈放在里面的。

9 月

9月1日　丹第音乐脱衣舞剧引争议

文森特·丹第(Vincent d'Indy,1851—1931)

法国作曲家、音乐教育家。主要作品:《法国山歌》《华伦斯坦》《伊斯塔》《B大调第二交响曲》等。

大英博物馆展出的亚述①壁画、雕刻对法国作曲家文森特·丹第产生了重大影响,他从雕刻中获得灵感,创作出最富争议的作品——音乐脱衣舞剧《伊斯塔尔》。

1887年,丹第参观大英博物馆。具有两千七百多年历史、描绘亚述人军事活动和皇室猎狮场面的雕刻深深吸引了他。经过深入研究亚述文化,丹第认为史诗《伊斯杜巴尔》的情节一定会吸引大批音乐剧观众。这个古老的故事里说,女神伊斯塔尔为了把心爱的人从地狱中救出来,不得不经过地狱的七道门,每到一扇门前都必须脱下一件饰物或衣裳。最后,伊斯塔成功地通过了第七道门,身上已一丝不挂。

为了讲述这个故事,丹第运用了一种精巧的音乐手法。他谱写出一段主旋律,又逆序创作出若干段变奏曲,以避免在故事结尾处裸露女神对主题的象征显得过于直白。随着她通过七道门,印象派风格的管弦乐编制法魔法般变幻出伊斯塔尔的形象,身上缀满充满争议的绿宝石、黄金饰物,

① 即亚述帝国(Assyria Empire,公元前935—前612),兴起于美索不达米亚,即中东两河流域的国家。——译者注

头上挂满珍珠。

1898年,丹第创作的《伊斯塔尔》无论是交响乐还是后来的芭蕾舞曲都获得了成功。然而与此同时人们对这位作曲家和那个时代产生了质疑。毕竟,在法国传统道德观面临各类艺术家的挑战时,文森特·丹第被视为罗马天主教保守派强有力的支持者。那么,是什么促使这位受人尊敬、前程似锦的作曲家弄出这样一部犹如丑闻一样的作品呢?

丹第对古斯塔夫·福楼拜的情色历史小说《萨朗波》的喜爱,或许能够为我们提供一些线索。在这部文学作品中,古迦太基[①]获得了重建。正是那种古代社会残暴、野蛮的文明吸引了循规蹈矩的丹第和许多同时代的人。凭借令人眼花缭乱的管弦乐编制法,以及对想象力备受压抑的呐喊,《伊斯塔尔》成为了一部很好的逃避现实的作品。

这在当时,是很有号召力的。

9月2日　　两位英国音乐侦探

乔治·格罗夫爵士(Sir George Grove,1820—1900)
英国音乐作家、教师。

亚瑟·西摩尔·苏利文爵士(Sir Arthur Seymour Sullivan,1842—1900)
英国作曲家。主要作品:《皮纳福号军舰》《日本天皇》等。

[①] 即 Carthage,存在于公元前8世纪至公元前146年今突尼斯北部临尼斯湾的古国,由腓尼基人建立,被罗马军队所灭。——译者注

这两个英国人可称得上是音乐侦探。其中一位是乔治·格罗夫爵士,他对默默无闻的维也纳作曲家弗朗兹·舒伯特的作品非常喜欢,还指挥过舒伯特的少数几部出版作品,深受伦敦观众欢迎。舒伯特的《罗莎蒙德》中优美的片断尤其让格罗夫着迷。

1867年,格罗夫和一位年轻朋友前往欧洲大陆寻找《罗莎蒙德》手稿的其余部分。为了找到这部作品,他们来到了维也纳一家出版社。出版社老板赫尔·斯宾纳先生是位好客的主人,用雪茄热情款待了二人,还提供笔和纸,让他们抄写他们感兴趣的任何手稿。他还写了一封介绍信,把他们介绍给舒伯特的一个亲戚。这位亲戚是位医生,二人在他家中找到了舒伯特的一首序曲和两首交响乐。

可是那首旋律优美的《罗莎蒙德》仍未找到。斯宾纳先生把出版社翻了个底朝天,打开了几乎被遗忘的抽屉和发霉的橱柜,手稿堆成了山,仍然一无所获。两个英国人泄气了。他们认为,《罗莎蒙德》的完整手稿要么压根就不存在,要么被舒伯特遗失了。

二人很不情愿地决定离开维也纳。

他们去向医生道别,又提起了无影无踪的《罗莎蒙德》。医生记起,他曾经有过一份完整的音乐手稿。那个年轻的英国人问,能否让他打开橱柜,再找最后一次。医生说,只要你们不介意被灰尘呛得窒息就行。当这个年轻人搜寻到橱柜最偏僻的角落时,找到了一打将近两英尺高的音乐手稿,半个世纪的灰尘已经使这些手稿变得乌黑——这正是遗失多年的《罗莎蒙德》!

1823年第二次演奏后这部作品就被包裹起来,再也没人碰过。

对于这个二十五岁的英国人来说,这一发现可算是一项重大的成就,但不到十年,关于他更广为人知的,却是他同诗人威廉·吉尔伯特的合作。很少有人记得,发现舒伯特杰作的正是这位亚瑟·苏利文爵士。

9月3日　麦格纳德舍身保家

阿尔贝里克·麦格纳德（Alberic Magnard，1865—1914）

法国作曲家。主要作品：系列钢琴曲《漫步》七首、组曲十二首等。

1914年9月3日，一支德国骑兵部队逼近法国乡村的一所房子。房子的主人正在楼上的书房工作，他可不是一个任人蹂躏的人——这就是作曲家阿尔贝里克·麦格纳德，他决心不再做平民而成为一名战士。

麦格纳德从不轻易屈服。

他从小生活优裕，环境舒适，因此形成了高傲、孤僻、不苟言笑的性格。就读法律学校前，父亲出资让他游览各地。1887年获得学位后，麦格纳德却决定投身音乐事业，尽管他从未表现出任何音乐方面的天资。他在巴黎音乐学校学习了一年，师从歌剧作曲家儒勒·马斯奈学习作曲。马斯奈似乎并没对麦格纳德产生多大影响。

对麦格纳德产生更大影响是文森特·丹第和赛萨尔·弗兰克。麦格纳德跟文森特·丹第学习了四年。两位教师都对麦格纳德的音乐创作产生了影响。那些年，他创作出形式多样的音乐作品。他写出了两部交响乐和一部歌剧。其中歌剧在布鲁塞尔上演，无人喝彩。他还创作出七首系列钢琴曲《漫步》，唤起了他流连巴黎的想象。

1894年父亲去世后，麦格纳德变得内向起来。他不再关心如何取悦

观众,而是开始追求理想中的音乐真谛和表达方式。他自费出版了很多作品,却波澜不惊。这加剧了他在艺术上的挫折感和对周围环境的幻灭感。

就在此刻,麦格纳德站在楼上的窗前,注视着逼近自己家的德国兵。他开了枪,打死两个德国人。德国人也开枪还击,杀害了这位作曲家,还放火烧了他的房子。他最新创作的作品——由十二首歌曲构成的组曲被化为灰烬。

阿尔贝里克·麦格纳德的性格或许可以用人们对其创作的室内乐的评价来描述:"无一例外是紧张和严肃。"

9月4日　　格拉纳多斯遭遇"垃圾雨"

恩里克·格拉纳多斯(Enrique Granados,1867—1916)

西班牙作曲家、钢琴家。主要作品:《戈雅之画》《古风通纳迪亚集》等。

恩里克·格拉纳多斯、伊萨克·阿尔贝尼兹、帕布罗·德·萨拉萨蒂、恩里克·阿博斯都属于西班牙著名的作曲家群体。19世纪90年代的夏天,这几位作曲家常常在圣赛瓦斯第安的一家乐器店聚会。他们在那里闲聊,有时也上演几场非正式的音乐会。其中有一次因为过于不正式而演变成一场食物袭击大战。

都是格拉纳多斯的主意惹的祸。他提议每位音乐家都演奏一种自己一窍不通的乐器。结果,歌唱家成了十足的业余小提琴爱好者,钢琴家阿尔贝尼兹吃力地操持起了吹奏乐器,格拉纳多斯则吹起用梳子和纸张制作

的乐器①,有时也指挥,全凭跟着感觉走。这支难看而笨拙的乐队在乐器店后面开阔的露台上排练起来。尽管他们尽量不让人注意,但很快有关乐队的传闻还是越来越多。不久连国王也听说了此事,并询问了排练进展情况。

显然,排练的进展并不乐观。

住在院子附近的居民大都是厨师和仆人。一天,正当格拉纳多斯指挥乐队演奏一首优秀的交响乐时,邻居们再也无法忍受。起初,乐队以为天在下雨,可是抬头一看却发现天空万里无云,他们便继续演奏。突然,烂水果、鸡蛋壳、蔬菜皮还有其他生活垃圾从湛蓝的天空中劈头盖脸地落下来。

尽管垃圾如洪水般从天而降,人们的喊声、唏嘘声、托盘和厨房用具的撞击声越来越大,格拉纳多斯泰然自若,照常指挥。成了落汤鸡的其他音乐家也和他一起并肩"作战",直到格拉纳多斯手臂一挥,完成演奏。尽管衣服沾满了垃圾,他还是正经八百地向两侧各鞠一躬,庄严地退场。

这便是西班牙大作曲家——临时指挥家恩里克·格拉纳多斯有欠光辉的音乐会出场形象之一。

9月5日　皇家音乐会常客库普兰

弗朗索瓦·库普兰(François Couperin,1668—1733)
法国音乐家、拨弦古钢琴家被誉为"键盘音乐之父"。

① 指用梳子和单页纸张拼凑起来的简易口琴。梳子开口朝上,纸张折叠将其从上至下包裹,嘴唇吹正面。——译者注

这是为法国最奢华的场合制作音乐,为了挤进这个圈子,弗朗索瓦·库普兰不得不耍了个小花招。

库普兰出生于很有名望的音乐世家,并在国王路易十四统治时期获得了法国最高宫廷乐师职位。库普兰教那些贵族资助人大键琴课程,每个星期日还为国王演奏——不是独奏就是和法国最有声望的乐团合奏。

音乐在路易国王的宫廷里是必不可少的一部分,固定乐师参加音乐会成了日常事务。通常,音乐会都由两名演奏者来完成。像库普兰一样,他们也是作曲家——罗伯特·德·维赛演奏鲁特琴①,让·弗里·勒贝演奏小提琴。每天都以两位最出色笛手的演奏而落幕。

1702年夏天的一个说法,讲述了国王路易十四如何将音乐和以猎狼活动为主的那一天联系起来。

晚饭7点钟开始。饭后两位女士为国王演奏,其中一位是库普兰的侄女,她演奏歌剧里的曲目,库普兰则用斯皮内琴②为她伴奏。贵族们打完牌后,一支很棒的乐队又开始演奏,直到午夜国王离开才结束。

第二天的音乐会上,两位女士演唱了一首圣歌,仍然由库普兰伴奏。正餐中午1点开始,饭后一直演奏到晚上10点。这时两大桌美味佳肴摆了上来。晚饭后,乐师接着演奏,库普兰又为侄女演唱早期歌剧的吟诵调伴奏。

弗朗索瓦·库普兰成了法国宫廷音乐会必不可少的人物,然而最初引起人们注意的,还是他创作的系列奏鸣曲,当时他有一个时髦的意大利名字。

① 即 lute,也称"琉特琴",是一种曲颈拨弦乐器。源于中亚,中世纪传入欧洲后有所改进,文艺复兴时期欧洲最流行的家用独奏乐器。——译者注

② 即 spinet,一种大键琴,或键盘乐器,如小钢琴和风琴。——译者注

9月6日　哥尔多尼"屠宰"曲子

卡洛·哥尔多尼(Carlo Goldoni,1707—1793)

意大利喜剧作家、诗人。主要作品:《一仆二主》《狡猾的寡妇》《封建主》《咖啡店》等。

即使是一部杰作,也要等到"顾客"满意才算大功告成。1735年,诗人哥尔多尼讲述了一件事:

> 安东尼奥·维瓦尔第迫切需要一位诗人为他修改——确切地说是"屠宰"一部歌剧,以便把他的学生在另一个场合演唱的曲子加进去。受一位贵族资助人的指派,我把自己介绍给了维瓦尔第。
>
> 维瓦尔第对我很冷淡,认为我初出茅庐(我的确是个新手),认定为无法谱曲,毫不客气地给我下了逐客令。我差不多是用恳求的语气请他给我一次机会,他同情地笑了笑,给我看一个剧本。
>
> "看到了吗?"他说,"这是一部一流歌剧。女主角的那一部分再好不过了,但是还需要做些改动。如果你知道怎么改——可是你又怎么可能知道呢? 比如说这里,演完这场戏,有一段轻柔流畅的独唱,但由于女主角不喜欢这一段,唱不了,我们需要用带有动作的咏叹调来表达情感。"
>
> "我懂了。"我说,"我会尽力让您满意,请把剧本交给我吧!"
>
> "剧本我还要拿回来。"维瓦尔第又问,"你多久才能还给我?"

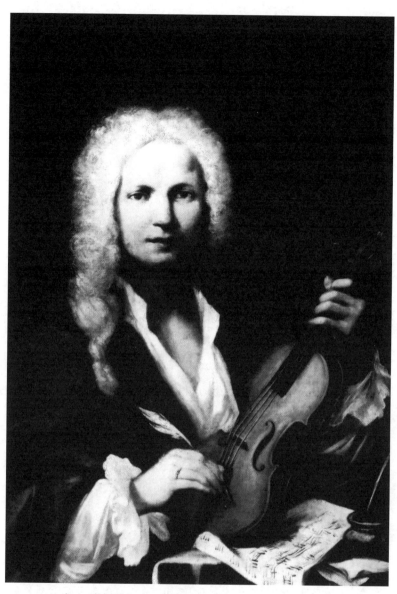

意大利喜剧作家、诗人哥尔多尼

"马上就能。"我说,"请给我一张纸和一瓶墨水。"

"什么?"他问,"你以为歌剧独唱就像间奏曲那么简单吗?"

我有些不痛快了,说道:"听着,您只需要给我一瓶墨水。"说着从口袋里拿出一封信,从上面撕下了一小片纸。

维瓦尔第的口气缓和下来,他说:"别生气嘛!来,坐在桌子这儿,你需要多长时间都可以。"

维瓦尔第对修改结果很满意,拥抱了哥尔多尼。为了使他的其他歌剧获得成功,他还继续雇佣哥尔多尼充当"刽子手"。

9月7日　　公民战士比才

乔治·比才(Georges Bizet,1838—1875)

法国作曲家。主要作品:《阿莱城姑娘》和《卡门》。

作曲家乔治·比才是一位爱国者。"普法战争"期间,普鲁士军队占领了巴黎,他的爱国热情由此经历了一次考验。1871年,法国内战一触即发。

在给叔叔的信中,比才对当时的局势做了一番描述:

蒙马特、贝利维尔等地共有三万人,可是一声炮响,两万多人就屈服了。在巴黎,三十万人,这是令人难忘的耻辱,因为这三十万人都是懦夫——我得说,至少二十九万多人都是懦夫。因为还有大约几千人(包括我在内)愿意为政府效忠。尽管势单力薄、武器粗糙、弹

药不足,我们还是打算采取行动——尽管这听起来有些疯狂。

我们等了十八个小时也没见一位高级官员出来,更没有接到任何命令。午夜时,一个参谋模样的人走了出来,劝我们回家。

昨天两个蒙马特尔人鼓动我:"伙计,看来形势不错!咱们去清除反动分子,恢复社会秩序吧!"

我说:"傻瓜,你们不知道有普鲁士人吗?"

"什么普鲁士人?"

"普鲁士人为什么来了?这回他们会骑在我们脖子上了。"

"没门儿,这回我们要把他们踢出去!"

我盯着这个家伙说道:"好吧,可是这回可不要夹着尾巴跑掉了。"看到他脸上的表情,我猜想他明白我在挖苦他。

然而几周后,比才和妻子也逃离了这座城市。

9月8日　瓦格纳在拜罗伊特

瓦格纳的《指环》是歌剧史上最宏大的作品之一。这部杰作无论在台前还是幕后都需要精心准备,然而在拜罗伊特①的首演却没有这位作曲家期待的那么成功。

1876年的八九月份,《指环》在拜罗伊特三周内上演了三次。瓦格纳对歌唱演员的最后建议被写成布告张贴在后台:

① 即 Bayreuth,位于德国巴伐利亚中部的一个城市。——译者注

清晰度！

主旋律我不担心，关键是次要音符和朗诵部分。朗诵时不要直接面向观众。独白时向上或者向下看，不要直面观众。最后一点，希望——亲爱的朋友们，请多包涵！

尽管歌唱演员尽了最大努力，第一幕《莱茵的黄金》的首场演出还是不幸遭到观众的咒骂。扮演沃顿的弗朗兹·贝兹弄丢了至关重要的道具——戒指。第一次场景切换时一个舞台工作人员提前升起了背景幕，结果剧院的后墙和身穿衬衫的演员们被暴露出来，这让歌唱演员们感到很尴尬。

起初，瓦格纳还很焦急，但是一位重要人物的到访很快使他摆脱了低落情绪。

这个人就是巴西皇帝帕德罗二世。除了瓦格纳的资助者路德维希国王，帕德罗可能是造访过拜罗伊特的最尊贵的客人了。只不过，路德维希国王来到这里纯粹是为了欣赏艺术，而非任何外交原因。然而即使是帕德罗这样的人物在拜罗伊特的经历也很尴尬。他没有事先告知就来到市区，结果并没有下榻在与其身份相匹配的路德维希的宫殿，而是屈尊住在当地的旅店里。在那里，他像其他客人一样被要求注册登记。在填写职业那一栏时，他稍稍停顿了一下，然后认真地写下了"皇帝"二字。

此外，当时一些音乐家，包括圣-桑、布鲁克纳、格里格和柴可夫斯基都抱怨火车服务差，当地的旅店店主敲竹杠，拜罗伊特的旅馆和饭店里太拥挤，很难就餐。

第三场演出结束后，路德维希国王非常喜欢《指环》，以至于瓦格纳向观众致敬时，他还亲自带领观众鼓掌呢。

9月9日　埃尔加：从美梦到噩梦

爱德华·埃尔加创作的清唱剧《杰龙修斯之梦》本来应成为他最荣耀的作品，结果却演变成了一场噩梦。

为了在1900年伯明翰歌剧节首演这部宗教剧，人们已经筹备了好几个月，却偶尔间显露一丝不祥之兆。第一个不祥的信号是合唱团指挥的去世。匆忙选定的替补指挥是七十岁高龄的W.C.斯多克雷，他早已退休，被请来训练合唱团。

在伦敦进行的一次管弦乐队排练后，埃尔加写道："作为《杰龙修斯之梦》的作者，我真感到害臊！"他甚至担心自己是否有勇气出席首场演出。

距离首演还有四天时，埃尔加被请去为合唱团讲几句话。他当时很紧张，不但没有鼓励歌手，还责怪他们把宗教剧演成了室内民歌。

首演只剩下三天了，他意识到自己低估了乐曲的难度，于是一改常规，召集合唱团再次排练。这次排练持续了六个小时，让合唱团演员一头雾水，疲惫不堪。

一位观众这样描述最终的演出："完全跑调，一塌糊涂。"

十一天后，埃尔加的朋友、一位出版商写道，合唱团的指挥斯多雷特应该"煮熟了和烤面包片一起被吃掉，他让观众在炼狱中煎熬了两个小时。"然而，他对埃尔加的《杰龙修斯之梦》蕴涵的内在美却从来没有怀疑过。

9月10日　鲁宾斯坦的奖赏

安东·鲁宾斯坦（Anton Rubinstein，1829—1894）

俄国钢琴家、教育家、作曲家。主要作品：歌剧《恶魔》《a小调第四钢琴协奏曲》、声乐套曲集《波斯恋歌》、钢琴独奏小品《F大调旋律》等。

对在美国演出时出现的极端情况，钢琴大师安东·鲁宾斯坦早已有所耳闻。1872年，他决定亲自去探个究竟。鲁宾斯坦知道美国人喜欢各种花哨的演出技巧，但他发誓要避开这些技巧，为美国人献上严肃、朴实的、没有什么噱头的音乐技巧。

他差点就成功了。

在9月一个闷热而雾蒙蒙的日子，鲁宾斯坦和小提琴家亨利·维尼亚夫斯基抵达纽约。接待他们的是钢琴生产商威廉·斯坦威。鲁宾斯坦对新建成的斯坦威大厅和演奏时使用的钢琴都很满意。鲁宾斯坦在美国举行首场演出那天，大厅里座无虚席，甚至有人从加利福尼亚州远道而来，楼梯上和通往街道的台阶上都站满了观众。

当鲁宾斯坦弹出《d小调钢琴协奏曲》的第一个音符时，观众们起身欢呼。演出进行到一半时，观众的狂热暂时消停，可新问题又出现了。鲁宾斯坦正要演奏一段轻柔的乐段，突然，透过敞开的窗子从大厅东侧传来了可怕的嚎叫声；同时，大厅西侧的敲击声和破裂声也响个不停。鲁宾斯坦

俄国钢琴家、教育家、作曲家鲁宾斯坦

把身子转向后台,用求助的目光看了看威廉·斯坦威。

鲁宾斯坦、斯坦威匆匆赶到大厅外,发现敲击声是一个正在劈柴的人发出的;嚎叫声是另一个人发出来的,他正训练狗,让它跳过绳子。斯坦威二人给他们塞了点钱,让他们在音乐会时停一停。

音乐会结束时,观众高度赞扬了演出。

一把又一把的玫瑰和一个镶嵌在绸毯上的银制花环献给了鲁宾斯坦。然而因为对"驯狗劈柴事件"余怒未消,他板着个脸,一副不理不睬的样子。

然而第二天他在美国另一个地方出现时,又眉开眼笑。他去拜访斯坦威时,带着一个又大又沉的帆布口袋。

他笑着问:"这么多的钱,我可怎么花呀?"

美国人慷慨地给了安东·鲁宾斯坦大把的金钱。

9月11日 饥饿的艺术家戈德马克

卡尔·戈德马克(Karl Goldmark,1830—1915)

匈牙利作曲家。主要作品:歌剧《示巴王后》等。

用"饥饿的艺术家"这个词汇来形容艺术家有些老套,然而这的确是作曲家卡尔·戈德马克年轻时做剧院乐师期间的真实写照。

1851年,二十一岁的戈德马克在布达佩斯的剧院里工作,勉强糊口。他和朋友租了一个带有厨房的单间,二人就睡在厨房里塞满稻草的口袋上。其他的家具就只剩下一把椅子和一架钢琴。戈德马克刻苦练琴,希望

能成为自学成才的钢琴家,这样也可以为歌唱演员伴奏赚些钱补贴家用。他还为通宵舞会演奏,但前景不太美妙。

布达佩斯的剧院换了管理层,戈德马克也不得不去维也纳。他在维也纳的大歌剧院里工作,收入十分微薄。在自传《一位维也纳作曲家的生活纪事》中,戈德马克描述了自己日渐潦倒的状况:

常年忍饥挨饿,无疑严重影响了我的健康。

有一年冬天,没有面包,我只靠吃土豆活了下来。第二年夏天,我只吃了凝乳、生黄瓜之类的东西。我得了贫血症,腺器官肿胀,眼睛布满血丝。由于极度虚弱,我几乎昏厥过去。从我居住的阿尔斯特街走到两英里以外的卡尔剧院,我要花两个小时。那个时候,除了昂贵的马车没有别的交通工具。

哥哥忠实的老朋友阿道夫·菲斯霍夫带我去了医院。在医院,我补充了营养,三周后就痊愈出院。医生建议我多洗冷水澡,保证营养充足。

洗冷水澡倒不难,要保证营养可不容易。

剧院提供的文化大餐也常常营养不良,都是些闹剧、歌剧模仿滑稽剧、杂技和耍猴之类的节目。然而戈德马克后来回忆道:"长期在剧院工作,我经历了痛苦和贫穷,但也体会到了乐趣。我得到一个宝贵的优势——我渐渐对剧院有了深入了解。正因为如此,我日后才能作曲,并将自己创作的歌剧搬上舞台。"

9月12日　亚纳切克厚此薄彼

莱奥什·亚纳切克(Leos Janacek,1854—1928)

捷克作曲家。主要作品:歌剧《耶奴发》《莎卡》《布劳切克先生的旅行》《狡猾的小狐狸》等。

捷克最伟大的三位作曲家,其中两位的关系并不融洽。

莱奥什·亚纳切克是三位中最年轻的一位,他仰慕另外两人中的一人,他痴迷于安东宁·德沃夏克朴实、感性而通俗的音乐品质。他喜欢的是德沃夏克音乐的古典根基,而不是他作品中的文学渊源。

年轻的亚纳切克曾经说过,他和德沃夏克在创作风格上有很多相似之处,这位老作曲家表达的就是他的理念。亚纳切克创作的《管弦乐组曲》和《弦乐牧歌》都体现出德沃夏克的影响。他把歌剧《莎卡》的初稿交给德沃夏克,并按照他的意见进行修改。他这部歌剧和其他两部作品都献给了德沃夏克。

亚纳切克在以捷克民歌为主题的演讲中说道:"我信服一点,即安东宁·德沃夏克是捷克最好也是唯一的作曲家。"

亚纳切克对德沃夏克推崇不已,对另一位捷克大作曲家贝得里奇·斯美塔纳,他却不恭不敬。

亚纳切克在布尔诺音乐学校担任指挥多年,但很少演奏斯美塔纳的作品。1882年,有人邀请学校参加纪念斯美塔纳的歌剧《被出卖的新娘》

的百场演出,校委会却拒绝了。两年后,梅斯塔纳过世。又过了两年,学校才抽出时间来在布尔诺举行了纪念音乐会,亚纳切克建议音乐会要办得低调些,所以音乐会上只表演了斯美塔纳的合唱和一首管弦四重奏。

年轻的亚纳切克对斯美塔纳的不悦依然如故,但这并不只是他个人的看法。尽管后来莱奥什·亚纳切克对斯美塔纳也做出过正面评价,但他依然能认定这位年长的作曲家创作的音乐剧、戏剧歌剧和交响乐诗歌不够自然朴实,不像捷克音乐,倒有德国音乐的风格。

9月13日　戈特沙尔克瞒天过海

1865年,路易斯·莫罗·戈特沙尔克在圣弗朗西斯科(旧金山)遇到了一个罕见的难题。他曾经答应在一场音乐会上,由他指挥十四位钢琴师特别演奏瓦格纳《唐豪瑟》中的进行曲,可其中一位钢琴师生病了,戈特沙尔克不得不找替补救急。对于这个罕见的难题,他决定采取极端措施来补救。

音乐厅的主办者对此表示同情,主动提出让自己的儿子来代替生病的钢琴师。戈特沙尔克建议进行排练,可是这个年轻人却认为毫无必要,他觉得进行曲太简单。他坐在钢琴旁手舞足蹈地演奏起来,其演奏令人毛骨悚然。戈特沙尔克感到十分绝望。

这时调琴师想到了一个办法。这位新来的钢琴师使用的是立式钢琴,调琴师将其内部结构全部取出。"现在只剩下键盘了。"调琴师告诉戈特沙尔克,"我向你保证,绝不会再出现一个杂音。"

音乐会马上就要开始,年轻的钢琴师想要一个显要的位置,戈特沙尔

克很亲切地答应了他的要求，让人把那架"假"钢琴搬到舞台正中。戈特沙尔克要求十四位钢琴师在音乐会正式开始之前谁也不要演奏，以免影响观众的欣赏效果。①

不久，音乐厅里响起了《唐豪瑟》进行曲。十四双手同时伸向了键盘，演奏出瓦格纳动听的渐强音。这位初出茅庐的钢琴师完全融入其中，他大汗淋漓、尽情挥洒的样子让观众席里他的朋友们深感骄傲，有人鼓掌，有人大声叫喊着他的名字。

一曲结束后，观众要求再来一次。

这一回，这个新人按捺不住心中的喜悦，抢先弹了起来，可是钢琴并没发出声音。他试图引起戈特沙尔克的注意，戈特沙尔克赶紧将指挥棒一挥，其他钢琴师便演奏起来。为了保住面子，这个新手不得不充当南郭先生，只是在他敲击键盘时流露出几分怒气。

表演结束后，戈特沙尔克冷嘲热讽道："干得不错，先生们，可是效果好像不如刚才那次好。"

9月14日　　德沃夏克喝跑美国东道主

19世纪90年代，有人把大作曲家安东宁·德沃夏克邀请到纽约，可是要招待好这位客人并不容易。音乐评论家詹姆斯·亨内克对此深有体会。

纽约一著名蔬果商的太太——珍妮特·瑟伯夫人邀请德沃夏克来到美国，他将担任她刚刚建立的国家音乐学校的指挥。在工作之余，她将德

① 其实是防止露馅、穿帮。——译者注

沃夏克介绍给亨内克。

亨内克邀请德沃夏克品尝美国威士忌鸡尾酒。

按照亨内克的说法,德沃夏克"点了点头,那是一张凶神恶煞、恶犬般的脸孔,还留着一撮胡子。那双斯拉夫人凶狠的眼睛让我感到害怕"。他还补充说:"然而他性情却很温和。"

他们将这位作曲家称为"老硼砂"。

亨内克以为德沃夏克可能受不了美国烈酒,可是二人在纽约市中心酒馆地带绕了一大圈后才发觉并不如此。亨内克不胜酒力,每次都喝啤酒,德沃夏克则点鸡尾酒。二人用德语交谈,亨内克终于逮着一个德语语音和语法比自己还蹩脚的家伙,颇感欣慰。

德沃夏克喝到第十九杯鸡尾酒时,亨内克建议吃点东西,德沃夏克却建议去东休斯敦大街上的波西米亚咖啡馆品尝一种捷克烈酒,他说:"狂喝一阵啤酒后再喝这种酒,你会感到很暖和的。"

亨内克求饶了,再也不想和德沃夏克去什么咖啡馆。

他说:"酒量一般的人遇上德沃夏克,就像沉船上的船员看到指引错误方向的灯塔一样危险。他喝烈酒可以和我喝琥珀啤酒[①]一样多。"

亨内克告诉瑟伯夫人,他的接待差事算是完成了。

他们第二次见面是在波西米亚的一处景点,亨内克小心地避开了他。

德沃夏克的美国之旅还没有完……

[①] 即 amber brew,指颜色接近琥珀色的啤酒,是北美常见的一种啤酒。——译者注

9月15日　德沃夏克美国访同胞

捷克作曲家安东宁·德沃夏克在爱荷华州的斯皮维尔停留期间,创作出了他最出色的一些作品。对新环境的兴奋使他获得了很多灵感。1893年9月15日,他给波西米亚的朋友写了一封信。

　　在斯皮维尔生活的三个月将是我们后半生一段美好的回忆。我们喜欢在这里生活,心情也很舒畅。尽管炎热的天气让人感到烦闷,我们却得到了补偿。在这里我们可以和捷克侨胞在一起,大家相处得十分愉快。

　　如果不是因为他们,我们最初就不会来这里。

　　斯皮维尔完全是一个捷克裔社区,由一个名叫斯皮尔曼的巴伐利亚德国人建立的,他称这个地方为斯比维尔。

　　四年前,他去世了。

　　清晨我在去教堂的路上经过了他的坟墓。看到这么多捷克同胞在此长眠,我脑海里产生了很多奇怪的想法。四十年前,这些一贫如洗的人来到此地,他们历经苦难,艰苦奋斗终于过上了富足的生活。我喜欢和这里的人们在一起,他们也很喜欢我。

　　这个地方很奇怪,地广人稀。

　　农民最近的一个邻居也相隔大约四英里,在大草原上更是如此——我把这里的大草原称作"撒哈拉"。一眼望去,只见大片的田野和草地,人迹罕至。人们都骑着马。看到成群的牛真是赏心悦目,

这些牛冬夏两季被赶到田野上。人们把奶牛赶到树林里、草地上吃草,然后挤奶。

这是一片荒野,有时会让人感到忧伤——一种达到苍凉的哀伤。

最近我们去了内布拉斯加州的奥马哈,距这里大约有四百英里。随后我们又去了明尼苏达州,你猜,我们去拜访了谁——是我在芝加哥"捷克日"那天遇见的林德前辈,他住在圣保罗市,距离内布拉斯加州有四百英里。

9月16日　普罗科菲耶夫从对抗到妥协

谢尔盖·普罗科菲耶夫的固执是出了名的,然而当他和一位倔强的舞蹈指导发生分歧时,却不得不做出让步。

1939年,普罗科菲耶夫参加其创作的芭蕾舞剧《罗密欧与朱丽叶》的排练时,和舞蹈指导拉夫罗夫斯基发生了意见分歧。拉夫罗夫斯基认为芭蕾舞剧需要有开幕舞,他要求普罗科菲耶夫为此再创作一段乐曲,普罗科菲耶夫不同意,他说:"你在现有的作品里想办法吧。"

拉夫罗夫斯基从普罗科菲耶夫的表情中看出继续争论下去毫无意义,于是他想了一个办法。

排练结束后,他去了一家音乐店,在一大堆普罗科菲耶夫创作的曲子中找到了《普罗科菲耶夫第二钢琴奏鸣曲》,并在排练时使用了这首谐谑曲,起名为《晨舞》。

普罗科菲耶夫对拉夫罗夫斯基的做法一无所知。

几天后普罗科菲耶夫到剧院时,听到自己创作的谐谑曲被用作舞曲,

勃然大怒："你没有权力这么做！我不会把这首曲子改编成管弦乐曲的！"

"那么我们不得不用两架钢琴演奏。"拉夫罗夫斯基镇定地回答。

普罗科菲耶夫拂袖而去。

几天后，拉维罗夫斯意识到自己的行为有些过分，惹恼了作曲家，连一点挽回的余地也没有。然而，普罗科菲耶夫最终又在剧院里出现了。他观看了很久都未做任何评论，后来他突然问道："你是如何处理那段的？就是你竟敢称作《晨舞》的那支曲子。"

"我们排练得非常尽力。"拉夫罗夫斯基回答说。

"我想看看你们是怎么弄的。"普罗科菲耶夫说。

拉夫罗夫斯基让舞蹈演员们从头表演了一遍，普罗科菲耶夫坐下来为他们钢琴伴奏。然后他站起身来，一言不发。拉夫罗夫斯基紧张地看着他，发现他在随身携带的小本子上做着记录。

第二天，拉夫罗夫斯基收到一份刚刚改编完成的管弦乐曲《晨舞》，但普罗科菲耶夫啥也没说。

为了观众和《罗密欧与朱丽叶》，两位固执的艺术家之间的冲突圆满地解决了，他们为观众献上了《罗密欧与朱丽叶》。

9月17日　　柏辽兹叫阵凯鲁比尼

这是两位大作曲家之间的较量，居然谁都没有受伤，真也算是个奇迹。

埃克托尔·柏辽兹在自传里讲述，路易吉·凯鲁比尼曾发布了一道命令——柏辽兹在进巴黎音乐学校时，男士、女士必须分别从大楼的两侧进入。柏辽兹没有注意到这个规定，有一天早上，他从刚标明的女士入口

法国作曲家、指挥家柏辽兹

进入校园。突然,他发现眼前站着一位侍从,命令他转身从另一个入口进来。柏辽兹不理睬他,继续朝图书馆走去。

凯鲁比尼走了进来,气得浑身发抖,他呵斥道:"你就是那个敢从我禁止的入口进来的人?"

柏辽兹解释说自己不知道这个规定,下次一定遵守。

"下次!下次!"凯鲁比尼勃然大怒,"你来这里干什么?"

"你看到了,先生,我正在研究格鲁克的乐谱。"

"格鲁克的乐谱关你什么事,是谁让你进入图书馆的?"

柏辽兹也开始发起脾气:"我认为格鲁克的音乐是最伟大的音乐,我来这里研究不需要任何人的批准。"

"我,我不许你来这儿!"

"那,我偏要来!"

"你,你叫什么名字?"

此时,柏辽兹也气得脸色苍白:"先生,有一天你或许会知道我是谁,但是现在我绝不会告诉你。"

"把他抓起来!"凯鲁比尼命令他的侍从,"把他抓起来,关起来!"

随后,出人意料的事发生了,凯鲁比尼和侍从围着桌子追赶柏辽兹,踢翻了凳子和阅读桌。柏辽兹却跑掉了,他大声喊道:"你抓不住我,也不会知道我的名字,我很快还会回来研究格鲁克的乐谱!"

没错,这就是两位作曲家的会面,然而却不是一次思想的交流。

9月18日　罗伯特给克拉拉的情书

二十七岁的罗伯特·舒曼是位天才作曲家,然而他十八岁的未婚妻克拉拉·威克的父亲却不以为然。他坚决反对把女儿嫁给舒曼。为了和克拉拉结婚,舒曼用尽了一切办法,包括和克拉拉父亲面谈一次。

1837年9月18日,他写信给克拉拉。

和你父亲的会面非常糟糕。他是那么冷淡,充满恶意和歹毒。他毁掉一个人可真有办法——把刀子刺进你的心里,连刀把也要塞进去。

你一定要坚强,要比自己想象的还要坚强,因为你的父亲给了我一种可怕的感觉——无论怎样,他都不会改变主意。你必须服从他的一切命令,不是靠武力,就是用哄骗。

这太可怕了!

今天我感到如此沮丧、如此羞辱,以至于我完全靠那个美好的念头才支撑下来。我甚至连你的模样都想不起来,也几乎记不得你的眼睛了。我并没有彻底灰心,我不会放弃你。然而,看到自己最神圣的感情沦为平庸,我感到如此痛苦,如此被亵渎。

我也试着为你父亲寻找理由,因为我始终认为他是一个可敬、善良的人。他拒绝了我,我也曾经徒劳地试图去理解他的好意和更深层次的目的,比如,他担心你的艺术事业会因为过早订婚而受到影响,或者你太年轻,等等。

然而，事情并不是那样的——请相信我。

他要把你嫁给第一个追求你的、有钱有势的人。你父亲最终的目的就是举办音乐会、周游世界。他对你的压迫迫使我创造美好世界的愿望破灭。

看到你流泪，他只会纵声大笑。

9月19日　　尼科尔斯初遇沃罗克

罗伯特·尼科尔斯（Robert Nichols，1893—1944）

英国诗人、剧作家。作品灵感主要来自他在第一次世界大战中的从军经历。主要作品：诗歌集《激情与忍耐》《农牧神节日、诗歌与幻想》、戏剧《欧洲之翅》等

彼得·沃罗克（Peter Warlock，1894—1930）

本名菲利普·阿诺德·赫瑟尔廷（Philip Arnold Heseltine）。英国作曲家、文学家。主要作品：弦乐《卡普里奥组曲》、艺术歌曲多首。

1913年秋天，罗伯特·尼科尔斯刚开始在牛津大学读书，一个朋友对他说："有个人你得认识一下，这个家伙可是个不凡之人——自动钢琴、钢琴之类的乐器他样样都行。事实上，我想他就是你所说的那什么来着——玩音乐的吧。"

尼科尔斯迫切想结交和自己年龄相仿、兴趣相投的朋友，所以很想马上见到这位同学，朋友却提醒他："他现在的心情可能不好。"

尼科尔斯可不想耽搁，即使朋友提醒他这位音乐家脾气有些古怪，他

还是去了。后来,他们在沙发后面发现了这位玩音乐的,他看起来闷闷不乐的样子。

"走开!"这位名叫彼得·赫瑟尔廷的音乐家说,"我不想见你们,走开!"尼科尔斯看到钢琴上放着一本手稿和几首威廉·巴特勒·叶芝的诗,于是他自豪地称自己也是一位诗人。

赫瑟尔廷站起来问他是否听说过费雷德里克·戴留斯。

"没听说过。"尼科尔斯反问,"他是谁?"

"他是在世的最伟大的作曲家。"赫瑟尔廷答道,说着把手稿塞了起来开始讨论戴留斯的伟大之处。尼科尔斯说尽好话才让赫瑟尔廷演奏了一首戴留斯的曲子,他赞美曲子出人意料的和谐优美。

"这个嘛,因为这是戴留斯改编的。"赫瑟尔廷说。他还讲述了戴留斯是如何把一个和弦和另一个和弦捏合在一起的。

大家谈得正欢,赫瑟尔廷突然神情黯然下去。尼科尔斯问他出什么事了,原来赫瑟尔廷正经历单相思之苦。尼科尔斯也承认自己爱上了一位音乐家。

"至少她是个艺术家。"赫瑟尔廷说。当他得知这位艺术家既美丽又弹得一手好琴时,就更加看好尼科尔斯的这段恋情。

尼科尔斯后来发现,自己同菲利普·赫瑟尔廷磕磕碰碰的初次会面,是后来以彼得·沃洛克[①]闻名于世的作曲家初见朋友的标准方式。

[①] 彼得·沃罗克是彼得·赫瑟尔廷的艺名。——译者注

9月20日　道兰德的宫廷宴

约翰·道兰德(John Dowland,1563—1626)

英国作曲家、歌唱家、鲁特琴演奏家。主要作品:《泪流不止》《七支帕凡舞曲表达的七颗泪水》等。

约翰·道兰德或许自认为功成名就,见多识广。他享有极高的荣誉——他是英国最伟大的鲁特琴演奏家之一,他被任命为丹麦君主克里斯蒂安四世的宫廷鲁特琴演奏师。然而为保守的伊丽莎白女皇服务后,道兰德才知道丹麦的宫廷宴有多么让人震惊。1598年,他在一封信中描绘了宴会的场景:

> 我简直被喧闹的宴会和各类娱乐给弄得眼花缭乱。宴会上有女士和各类葡萄酒,真的,多得目不暇接,即使最镇静的旁观者看到也会惊讶不已。
>
> 宴席很丰盛,两位皇家客人在就餐时热情拥抱。我想丹麦人已经对我们的英国贵族产生了奇妙的影响,因为在英国,我从来品尝不成美酒,现在则与时俱进,完全放纵在疯狂的喜悦中。
>
> 女士们个个不再节制,醉得迷迷糊糊,摇来晃去。这儿的好日子可真不少。从早到晚地观看表演、欣赏美景,以及举行宴会。
>
> 一天,人们又举行宴会。晚饭后,再现了所罗门国王、他的神殿,以及希巴女王驾临情景。然而表演却很糟糕。扮演女王的演员手提

珍贵的礼物准备献给国王和王后,却忘记了通向华盖的台阶,一脚把篮子弄翻在丹麦国王的膝部,摔倒在他的脚下,可是我却看到篮子打在了国王的脸上。

一时间,人们乱成一团,拿着抹布和餐巾为客人清理。国王站起身来,想和西巴女王跳个舞,可是一不小心又摔倒在女王面前,威风扫地。

人们把他抬到里间,让他躺在御座上……

看来,约翰·道兰德新的鲁特曲要想获得他新的皇家资助者的一致欣赏,是不太可能了。

9月21日　舒伯特目睹战争遗址

弗朗兹·舒伯特创作出很多作品歌颂自然之美,然而在他的信中却表明,他对大自然的体验可没有局限于赏景观光。

1825年9月,舒伯特和朋友、歌唱家迈克尔·沃格尔一起旅行,他们在泰洛里阿尔卑斯山脉里①穿行。当时,许多欧洲国家正处于战争破坏后的恢复时期。泰洛里的武装仍然在抵抗巴伐利亚的占领。9月21日,舒伯特在给弟弟斐迪南德的信中,既描写了山区的壮美,又描写了在山中目睹的一幕幕惊心动魄的场景:

几个小时后,我们来到哈莱茵小镇。这里风景壮观,但是极其肮

① 即 Tyrolese Aples,指阿尔卑斯山奥地利西部和意大利北部山区。——译者注

脏、险恶。我未能说服沃格尔参观萨尔茨堡的盐矿……于是我们继续前行，经过戈灵。在那里我们看到了第一座不可逾越的山脉，卢埃格通道从险峻的山峡间穿过。

我们攀登上一座高山，两边都矗立着令人敬畏的群山，仿佛周围全是被牢牢地固定住的石板。当我们终于到达山顶鸟瞰辽远深邃的峡谷时，我们的心禁不住颤抖起来。

在这令人恐怖的风景中，人类仍在使其可怕的一面得以延续。正是在这里，脚下泛着泡沫的达萨尔茨河到远处将巴伐利亚人和泰洛里人分开。也正是在这里，发生了骇人听闻的屠杀事件。泰洛里人隐蔽在岩石山峰中，向山下试图夺取通道的巴伐利亚人开枪，一边还发出得意的尖叫。

巴伐利亚人夺路而逃，跌入万丈深渊，浑然不知是谁在开枪。

9月22日　勋伯格的私人音乐协会

阿诺德·勋伯格（Arnold Schoenberg，1874—1951）
奥地利作曲家。主要作品：《小曲》《小夜曲》《拿破仑颂》等。

1918年，在维也纳靠音乐创作谋生十分艰难，对于那些谱写前卫音乐的作曲家来说，日子就更加困苦。然而，阿诺德·勋伯格、阿尔班·贝尔格和安东·韦伯恩却毅然决定，在维也纳创办一个私人音乐表演协会。

创办协会的宗旨是通过提供充足的排练时间为新作提供展示平台，

同时经常演奏重要曲目。会费依据会员的支付能力确定，协会不应完全依靠会费运作，缴纳会费仅仅表达会员对新音乐的真诚兴趣。

协会的创建者禁止媒体报道演出，也不欢迎那些专泼凉水的客人，甚至在演出前都不事先告示。资源有限，却又如此低调，自然让人难以理解。演奏交响乐曲通常只能减缩，由一两架钢琴演奏，因为这种简化的演奏形式能更有效地检验出一支曲子是否真的有价值。

作曲家马克斯·雷格的曲子演奏得最多，几乎都不是前卫作品。其次是克劳德·德彪西和贝拉·巴托克。一年多以后，勋伯格才同意演奏自己的一首曲子。

然而和前卫音乐家南辕北辙的作曲家约翰·施特劳斯，他的作品在筹备节日晚会时却准备得最充分。1921年，协会花费二十五小时排练节日华尔兹晚会，所用时间是分配给交响管弦乐曲排练时间的两倍。

举行盛大晚会那天，勋伯格、贝尔格和韦伯恩安排乐队用五种管弦乐器、钢琴和小风琴演奏施特劳斯的华尔兹，并打算拍卖舞曲的手稿用以支付协会开销。结果，这位"华尔兹国王"的几部作品非常受欢迎。然而半年后，私人音乐表演协会便成为音乐史上的过眼云烟。

9月23日　贝利尼"殉情"

一个关于作曲家文森佐·贝利尼的传说，本应成为他一部歌剧中精彩的情节。

故事发生在1820年，当时贝利尼还是那不勒斯音乐学校的一名学生，他和一位美丽的声乐系学生玛达莱娜陷入了一场没有希望的爱情。

贝利尼创作的第一部歌剧刚刚获得成功,他就鼓足勇气向玛达莱娜的父母求婚,结果他们不但不同意,还命令贝利尼永远不要登门拜访。这对爱得死去活来的恋人则发誓相守一生。

"等我写出十部歌剧,你父母一定会很高兴地把你嫁给我。"贝利尼说。

"可是那需要很长时间。"气馁的玛达莱娜说。

"只需要几年。我们还年轻,我们等得起。"贝利尼对她说。

"那么我们发誓,等你完成第十部歌剧我们再相会,无论生死。"玛达莱娜回答说。

贝利尼也发了誓。贝利尼创作的第二部和第三部歌剧使他成为意大利的名人,而完成第七部歌剧《梦游女》时,贝利尼已名扬欧洲。他收到了玛达莱娜的信,玛达莱娜在信中说她父亲已经同意他们的婚事。

不知是因为成名了还是因为身边一位女高音歌唱家的出现,贝利尼对玛达莱娜的激情渐渐淡化了。他彬彬有礼地给玛达莱娜回了信,告诉她一旦等他创作完歌剧《诺尔玛》,他就回到那不勒斯商量婚事。

可是贝利尼再也没有回去。玛达莱娜伤心地死去了。在她写给贝利尼的最后一封信里,提醒他曾经的誓言——完成第十部歌剧后就相会,无论生死。

玛达莱娜的离去和她最后留下的书信让贝利尼陷入了抑郁,他从此一蹶不振。很多意大利人认为,是可怜的玛达莱娜的魂魄缠绕着贝利尼。她化作一只白鸽,每晚飞进贝利尼的卧室。

关于这个传说,有一点是千真万确的:1835年9月23日,贝利尼完成第十部歌剧《清教徒》后不久就离开了人世,年仅三十三岁。

9月24日　斯波尔和指挥棒

在当代管弦乐音乐会上,把用指挥棒指挥视为理所当然。然而,从路易斯·斯波尔对他在1820年去伦敦爱乐乐团的经历描述来看,情况并非如此。

那时候,钢琴师演奏交响乐和序曲时,总是在面前摆上乐谱,却不完全按曲子本身的节拍演奏,而是按照自己已认为合适的节拍演奏,这听起来很可怕。真正的指挥是第一小提琴手,通常在乐队的演奏出现不顺畅时,小提琴手就用琴弓打拍子。即使像爱乐乐团这样大规模的管弦乐团,无论单个演奏者多么出色,也无法浑然一体地演奏。

幸运的是,音乐会演出当天早上排练时,钢琴师斐迪南德·莱斯先生主动移交了乐谱,同意退出演奏。这样,我就把乐谱和乐架放在乐队前方的另一张桌子上。我从大衣口袋中取出指挥棒,示意乐队开始演奏。

这一新奇的举动令乐团经理大吃一惊,但是我仍劝说他们不妨试一试,于是乐队开始认真应付。从在德国担任指挥时起,我对要演奏的交响乐和序曲就烂熟于心,可以果断地打出节拍来,而且在管乐器手和小号手开始演奏时,我向他们发出了清晰的信号,这使他们获得了前所未有的信心。如果我对演奏不满意,就会礼貌地表达我的异议。莱斯先生再将我的话翻译给乐队。这种与众不同、精益求精的和看得见的指挥方式使乐队成员准确、富有活力地演奏着,这种情况是前所未有的。

晚上的音乐会比我期待的更精彩。作为一种时间掌控的演奏工具，指挥棒的成功运用具有决定性意义。

9月25日　大师也会"掉链子"

雅克·蒂博（Jacques Thibaud，1880—1953）
法国小提琴家。

当今，即使世界一流的独奏家演奏自己熟悉的曲子，也至少要和管弦乐队排练一次。然而，20世纪中叶以前，优秀的独奏家对自己熟悉的曲子通常根本不排练——他们也因此经历了一些意外和尴尬。

哈里·埃里斯·蒂克森是波士顿交响乐团的长期合伙人，在他的《先生们，多写些悦耳的旋律吧》一书中，他就讲述了两件这样的事情。老于世故的法国小提琴家雅克·蒂博曾经和波士顿交响乐团多次排练《贝多芬小提琴协奏曲》，所以有一次直到音乐会当天、距演出开始只剩几分钟时间他才赶到乐队。

蒂博走上舞台，调试了一下小提琴，然后轻松地等待乐队演奏长长的序曲，他好适时加入进去。指挥一时被蒂博随意的姿势搞懵了，他朝蒂博点了点头，蒂博也向他点了点头。这样反复不明就里地致意了几次，二人都开始等待对方开始。

随后指挥示意乐队开始演奏。然而当天演奏的却不是贝多芬的曲子，乐队只给了独奏者一个很短的小节，序曲也只有一半。蒂博把小提琴猛地抵在下颌上，问道："为什么不告诉我要演奏门德尔松的曲子？"

"你为什么不问问我呢?"指挥反问道。

不过演出最终堪称完美。

伟大的荷兰钢琴家伊根·佩特里也有过类似的经历。在排练贝多芬《第四钢琴协奏曲》时,他跳过了开始的四小节钢琴独奏。音乐会上,他又忘记了协奏曲本该自己领头。当他和指挥互相点头致意一阵后,佩特里突然意识到这一点,可他又记不得协奏曲的开头部分。于是,他离开钢琴走到指挥台前——他也需要一个提示。

9月26日　穆索斯基的神秘主义

不经意间,莫迪斯特·穆索斯基就会在作品中流露出神秘主义色彩。1860年9月26日,穆索斯基写给作曲家伙伴米利·巴拉基列夫的信中就体现了这一点。

> 我想你一定很想知道我在莫斯科乡下是如何生活的。直到8月份我的身体才逐渐康复,所以我没有太多时间创作音乐,但我仍然收集了一些日后创作需要的材料。《俄狄浦斯王》和那首小奏鸣曲都有一定进展,奏鸣曲也即将完成。中间部分还需要整理一下,终曲没问题了。《俄狄浦斯王》中加入了两段合唱——序曲中使用了一段降b小调慢板乐曲和一段E调快板乐曲。
>
> 此外,我还接受了一项有趣的作曲工作,为来年夏天做准备。整个一幕都以门登的戏剧《女巫安息日》里的《荒山之夜》为蓝本。包括几段巫士的插曲、一段庄严的进行曲以及赞颂安息日的终曲。编剧让撒旦在这里现出原形。剧本内容很有趣,我已经为此收集了一些素材。

这一定会是一部优秀的作品。

　　米利,你会为我的变化感到欣慰,这些变化将会毫无疑问地体现在我的音乐作品中。我的意志变得更加坚强,开始面对现实,年轻时的狂热也逐渐冷却,一切都平静下来了。现在的作品没有一点和神秘主义有关系。我创作的最后一处体现神秘主义的乐曲就是那段降b小调慢节奏合唱。——从序曲到《俄狄浦斯王》那一段。

　　我的身体已经痊愈。

　　米利,感谢"上帝"!

尽管穆索斯基试图避开神秘主义,但他的艺术支柱仍然是他最具神秘色彩的作品《荒山之夜》。

9月27日　　迪特斯朵夫浪子回头

> 卡尔·狄特斯·冯·迪特斯朵夫(Karl Ditters von Dittersdorf, 1739—1799)
>
> 奥地利小提琴家、作曲家。主要作品:歌剧《医生和药剂师》《费加罗的婚礼》(和莫扎特合作)等。

卡尔·狄特斯·冯·迪特斯朵夫是18世纪最受人尊敬的作曲家之一,但在他早期职业生涯中,他曾经犯过一次错误,还因此而被捕。在献给他儿子的自传中,迪特斯朵夫讲到了这段经历。

当时,迪特斯朵夫在维也纳有一份很体面的工作——为王子写曲子。

但因为和一伙不三不四的人厮混在一起,很快就入不敷出。一位到维也纳来旅游的布拉格伯爵很喜欢迪特斯朵夫的音乐,重金邀请他去工作。出于对王子的忠诚,迪特斯朵夫谢绝了这份工作。

由于迪特斯朵夫继续负债累累,他就逃到布拉格去做这个高薪的工作。此刻他才发现伯爵已到巴黎去了,短时间不会返回,甚至连通一次信都要几个礼拜。很快,迪特斯朵夫囊中空空了,他不免惊恐万状。

通过一个吹双簧管的朋友帮助,迪特斯朵夫在另一位伯爵那里得到了一个临时工作,他委托迪特斯朵夫写六部交响乐和两部双簧管协奏曲。在这里挣了一些钱后,迪特斯朵夫很讲信誉地向维也纳的房东寄了一些欠款过去。

正当情况有所好转时,一个警察逮捕了迪特斯朵夫。迪特斯朵夫对其所作所为供认不讳,于是被押解回维也纳。他被软禁起来,每四天才能吃一点面包,喝一点水。因为没有受到更严厉的处罚,迪特斯朵夫既悔恨又感激。王子被迪特斯朵夫的悔恨感动了,鼓励他:"振作起来!活得体面点!这样我就会忘了你带给我们的耻辱。"

王子不只是空发善心,还指令人们照料迪特斯朵夫,治疗他没完没了的疾病。王子还不许他们责骂这位误入迷途的作曲家。而迪特斯朵夫呢,他安顿下来后,兢兢业业地演出、作曲,终于重获王子信任。

9月28日　哈特曼不为尊者讳

亚瑟·哈特曼(Arthur Martinus Hartmann,1881—1956)美国小提琴家。

这是一次欧洲最伟大的小提琴家之一——尤金·伊萨伊的私人演出。然而,由于他不按乐谱演奏,曾经被一个年轻客人大胆地指了出来。

在20世纪早期的某个时候,年轻的小提琴家亚瑟·哈特曼和一个朋友到尤金·伊萨伊下榻的宾馆拜访他。这位名人穿着一件宽大的浴衣,叼着烟斗,兴趣盎然地拉着小提琴。伊萨伊用F调温习着拉洛[①]的协奏曲,为即将在格拉斯哥举办的音乐会做准备。哈特曼被吓坏了,因为尽管他没有听别人演奏过这首协奏曲,但他对它却非常熟悉。

凭借优美的音律和高超的演奏技巧,伊萨伊让他的客人目瞪口呆。但渐渐地,哈特曼意识到伊萨伊的演奏"跟乐谱不一样,很少有两个连续的小节"。

过了一会儿,伊萨伊放低他的小提琴,眨眨眼睛,问道:"年轻人,觉得怎么样,还不错吧?"看着哈特曼支支吾吾,伊萨伊笑了起来,"那就说说看,你觉得如何?"

哈特曼脱口说出,演奏非常精彩,但还不够准确。伊萨伊像一只受伤的公牛一样嚎叫起来,他放下他的小提琴和烟斗,狠狠地抓着自己的长头发。

哈特曼鼓足勇气,极力用他最好的法语表示歉意,这位大师却根本不听他的,他坚持要哈特曼为他演奏这首协奏曲。

哈特曼恳求饶了他,恳求告辞,但伊萨伊不放他走,将小提琴和琴弓硬塞给了他,要他拉这曲子。他在一张椅子上坐下来,叉开两腿,吸着烟斗,看着战战兢兢的哈特曼开始拉起来。

当哈特曼拉到有分歧的乐段,伟大的小提琴家伊萨伊向他摆手,示意他再来一次,拉得慢点。反复拉了第一乐章的结束部分后,伊萨伊走向哈特曼的朋友,对他说:"嘿,他是对的。午饭后我会再看一看乐谱。"

[①] 即Édouard-Victoire-Antoine Lalo(1823—1892):法国作曲家。——译者注

9月29日　　灾难性的协奏曲

威廉·特纳·沃尔顿爵士(Sir William Turner Walton,1902—1983)

英国作曲家。主要作品:配乐表演《门面》、电影进行曲《帝王的冠冕》、清唱剧《伯沙撒王的宴会》、《少数中的第一个》《亨利五世》《哈姆雷特》配乐。

这一次合作刚开始时前景光明。

美国音乐大师亚莎·海菲兹请求英国作曲家威廉·沃尔顿为他写一首小提琴协奏曲,但在这首曲子演出前,曾历经危险,包括一次狼蛛、一枚炸弹和一颗水雷的袭击。

沃尔顿作品《中提琴协奏曲》的成功促使海菲兹找到他,请他写一首小提琴协奏曲。沃尔顿很爽快地答应了,然后回到意大利的一个海边别墅写这部作品。

但紧接着沃尔顿得到一个更赚钱的机会——为电影《皮格马利翁》配乐。尽管沃尔顿知道为海菲兹写作品是一次赌博,他还是回绝了为电影配乐的邀请,他告诉一个朋友:"这件事情的成功与否,将最终意味着我到底是一个电影配乐师呢,还是一个真正的作曲家。"

但随后沃尔顿觉得协奏曲过于圆滑逢迎,不足以体现大师风范。他担心如果这首协奏曲在美国败北的话,他将在相当长时间内不能在那里举

办演出。

随后,他被一只狼蛛咬了。这是一次痛苦的经历,沃尔顿却以一种反常的方式来庆祝这件事情,他把协奏曲第二乐章写成《塔兰台拉舞》。这是一种那不勒斯舞蹈,据说可以治疗蜘蛛的咬伤。这首协奏曲显然变成了一部非主流的作品。

1939年早些时候,沃尔顿找了个机会,将还未完成的乐谱送给海菲兹,征求意见。一个月后,海菲兹回复说:"非常喜欢!"

但后来这部协奏曲还遭遇过两次劫难。在一次空袭警报中,手稿被弄丢了。后来在一次航行中,海菲兹的复写件又随沉船掉进大西洋。最终,当这部协奏曲在克里夫兰演出时,沃尔顿无法参加。他正忙于抢救乐谱——在一次空袭中,他的住房被夷为平地。

9月30日　列维的困惑

赫尔曼·列维(Hermann Levi,1839—1900)
德国指挥家。

即使是经验丰富的指挥家,担任一个大作曲家新作品的指挥时,也是一件让人惶恐的差事。1887年9月30日,当指挥家赫尔曼·列维面对安东·布鲁克纳的《第八交响乐》时,他感到非常紧张。列维给布鲁克纳的弟子约瑟夫·沙尔克写过这样一封绝望的信:

我完全懵了,求你帮帮忙。一句话,我完全被布鲁克纳的《第八交响乐》给弄糊涂了,我实在没有胆量指挥这部作品。

毫无疑问,如果我拒绝指挥这部作品,将在乐团和公众中遭遇激烈反对。如果我真的喜欢它倒也没什么,就像我指挥《第八交响乐》时对乐队说的那样:"排练五次后,你们就会喜欢了。"可是,我非常失望。我一头扎进这部作品好几天了,还是不得要领。也许我太愚钝或太老迈了,但我发现,乐器演奏起来简直不可能。而且,让我震惊的是,它和《第七交响乐》的雷同——几乎到了照抄照搬的地步。第一乐章的开始乐段很精彩,但往后就让我失望了。

至于最后一个乐章——简直像天书一样让我费解。

怎么办?我一想到这个消息传到我们的朋友那里去就会发抖。我不能给布鲁克纳写信。我是不是应该建议他来现场听听排练?我在绝望中将乐谱给我一个圈内朋友看,他同意我的说法,这部作品压根儿就没办法演奏。所以,请立即给我回信,告诉我怎么找到布鲁克纳。如果这么做会让他认为我是个白痴或背叛者的话,那就权当死马当活马医吧。但我担心事情会变得更糟——我们对他作品的看法会挫伤他的信心。

万一你懂交响乐呢?你懂吗?我真的不知所措了。

布鲁克纳修改了这部交响乐,结果此后五年,这部作品都没有上演。

第 四 季

10 月

10月1日　肖邦在苏格兰

1848年秋天,出生于波兰的作曲家弗里德里克·肖邦接受仰慕者简·斯特林的邀请,来到苏格兰。尽管对能远离战火纷飞的欧洲深感高兴,但是在和主人的相处中,肖邦仍然感到诸多不自在。10月1日,他写信给一位朋友。

我很快就会忘记波兰语,我将会操一口英语口音的法语,还要学苏格兰人的腔调学说英语。我最终会像老乔尔斯基那样,一下子讲五种语言。

至于我的未来,正从糟糕变得更糟糕。我的身体会越来越虚弱,一点东西也没有写,并不是因为我不想创作,而是由于实际问题。每周我都强撑病体转移到新的栖身之处。

这是何苦呢?

这么做,多少能为过冬省下一点钱。

我收到很多邀请函,却无法成行,甚至连自己想去的地方也去不了——如阿吉尔公爵夫人家或贝尔黑文女士家。因为到今年这个时候,我的身体已经不行了。从上午直到下午两点,我啥事都做不了。稍后,等我穿戴整齐,各种事情也接踵而至。直到晚餐时,我都气喘吁吁。之后,我不得不和人们环桌而坐,这时我得察言观色;他们饮酒时,我还得洗耳恭听。

尽管他们友好,时常还说些法语,我和他们坐在一起,却早已心

不在焉。我很快就无法忍受无聊,便去客厅。在客厅我不得不稍微打起精神,因为他们都渴望倾听我说点什么。随后,我忠实的仆人丹尼尔领我去卧室,为我宽衣解带,给我点上蜡烛。于是我便上气不接下气地喘着气,直到进入梦乡,直到一如往昔,周而复始。

我刚刚适应一个地方,又不得不搬走,因为这些苏格兰女人们无法让我安宁。她们要么来接我,要么还会带我去看她们的家人。她们的友好最终让我透不过气来,将心比己,我又不得不允许她们这样对待我。

10月2日　　另一个弥尔顿

老约翰·弥尔顿(John Milton the Elder, 1563—1647)
英国作曲家,其乐谱被收入到最优美的乐谱汇编中,对其儿子、诗人约翰·弥尔顿熏陶极大。

约翰·弥尔顿的史诗《失乐园》是英语文学上里程碑似的著作。然而鲜为人知的是,他那首内敛的诗歌《致父亲》让一位作曲家光彩照人,这就是他崇拜的父亲——老约翰·弥尔顿。

老约翰·弥尔顿在牛津长大,在当地就学。直到他因为品行不端,父亲与他断绝了父子关系。1585年,他迁居伦敦,最后开了一家店,以为人代写或抄写文书为生。

很显然,弥尔顿成了一个成功的作曲家。1600年,英格兰一流牧歌作曲家托马斯·莫里拜访他,并带来了一条重要的消息和令人兴奋的提议。

他告诉弥尔顿,六十六岁的伊丽莎白女王想要一些高雅的娱乐节目。莫里正兴高采烈地发动英国最出色的作曲家们拿出作品。他希望弥尔顿也投稿,把自己的牧歌作品收入这部合集,即为后人所知的《奥利安娜的凯旋》。牧歌合集中的女英雄奥利安娜,就是伊丽莎白女王的化身。每首牧歌的结尾都是:"然后牧羊人和月亮女神唱着——美丽的奥利安娜万岁!"

弥尔顿怎么能拒绝?其他英格兰牧歌作者怎么可能拒绝?这部合集很快就完成了,众多英国最著名的牧歌作者的作品均囊入其中,包括威尔比、托马斯·汤姆金斯,还有托马斯·维尔克斯。

合集中的令人愉悦的六部牧歌都是弥尔顿所写,当呈献在女王面前时候,必定让她的心情为之一爽。在莫里负责下,合集于1603年出版。

老约翰·弥尔顿继续过着他漫长而优裕的生活。据说他对儿子的诗歌创作有着重要影响。在莫里拜访他之前,他就已经写出了大量出色的牧歌,但是今天仅存的牧歌,就是他为《奥利安娜的凯旋》而写的。

10月3日　　浪漫主义者柏辽兹

19世纪早期,浪漫主义风靡欧洲。

其特征之一就是对超自然的痴迷、对自由的热爱以及对简朴生活的意识。1841年10月3日,在埃克托尔·柏辽兹给朋友的一封信中,显示出他是一个浪漫主义者。

我的生活从来没有如此忙碌过,即使在不工作时也心无旁骛。

如你所知,我正在将斯克里布①的一个剧本写成四幕大歌剧,取名为《嗜血的修女》。我想这次没有人会抱怨这部歌剧的曲子乏味。它是基于马修·格里高利·刘易斯《修士》的情节而创作的,结尾极富戏剧性。

现在,人们对我来年的歌剧十分期待,但是杜蓬兹的唱功已经荒废了,如果我不另找一个男高音,我的歌剧上演时准会一团糟。我过去和现在都是担任哈贝内克的那个职位,这是一个很重要的职务,我将因此在艺术上受益。

你肯定知道我的作品《安魂曲》在圣彼得堡的迅速成功,它由各大歌剧院、沙皇唱诗班以及帝国卫队两个分队的合唱团联袂演出。由于俄国贵族营造的宏大场面,令人尊敬的指挥本伯格赚了五千多法郎。

在巴黎,要办成这件事,我肯定会发疯,或许会有心理准备——别指望有本伯格那样的好运气。

我觉得自己的状态正在下滑。

生命终有尽头的想法时常出现在我脑海,所以我注意到,对石子路上的野花,我总是随手就抓,而不是精挑细选。

10月4日　　古怪的"快递员"布尔

约翰·布尔(John Bull,1563—1628)

英国作曲家。主要作品:《国王出猎》、管风琴和大键琴作品等。

① 即奥古斯丁·尤金·斯克里布(Augustin Eugène Scribe,1791—1861):法国剧作家。——译者注

约翰·布尔是英国伊丽莎白时期著名的键盘乐器演奏家和作曲家之一,然而有一次,他为了维持自己的声誉,可谓煞费苦心。

一天,当时众多音乐家、剧作家和诗人的赞助人佩布罗克伯爵夫人拜访赫里福德郡,并专程到大教堂欣赏布尔演奏管风琴。她与一群显赫人物在席位上等了很久,却迟迟没有看到约翰·布尔露面,也没有听到他的演奏。

约翰·布尔的一位朋友溜了出来,到处找他。发现他正在自己的房间里伏案誊写乐谱。

稿纸隆起一团,他完全忘记了时间。

布尔赶紧穿上礼服、戴上帽子,匆忙地赶往教堂。当他赶到时,伯爵夫人起身正准备离开,她还抱怨说音乐家更应该有时间观念。

在风琴前,布尔进行了即兴演出,曲子是自己正在创作的一部作品。观众们无不被他的完美演绎深深打动。伯爵夫人也深受感染,要接见他。但当布尔从僻静的风琴旁走出来时,伯爵夫人不禁大笑起来。原来布尔由于誊写乐谱时离开太匆忙,身上弄上了很多墨水,衣服也歪歪斜斜。看着布尔努力体面告辞的样子,伯爵夫人愈发大笑不止。

为了扭转局面,布尔特地为伯爵夫人创作了一首曲子。但当他完成时,伯爵夫人的房间已经暗了下来,只有楼上的一扇窗户还亮着光。出于一时冲动,布尔将手稿从窗户扔了进去。刚巧夫人正准备睡觉,乐谱落在她的脚边。

布尔创作的乐曲和他古怪的投递方式打动了她。后来,夫人在伊丽莎白女王的宫廷上对约翰·布尔大加赞赏。

10月5日　"木屋作曲家"在白宫

安东尼·菲利普·海因里希(Anthony Philip Heinrich，1781—1861)

美国第一位全职作曲家，其风格属于浪漫派。主要作品:《肯塔基的黎明》《森林之神颂歌》《威廉·佩恩和印第安人的合约》等。

安东尼·菲利普·海因里希是第一位极力支持美国本土音乐的作曲家，然而他也有局限性。

安东尼1781年生于波西米亚，被称为"美国的贝多芬"和"肯塔基木屋作曲家"。尽管安东尼拉一手漂亮的克莫雷那小提琴①，但直到四十岁他才开始作曲。虽然他的音乐灵感来自美国的荒凉地区，他却推崇音乐的精炼和高雅。这也是他拜访约翰·泰勒总统时遭遇尴尬的原因。

关于这件事，他的同伴约翰·希尔·休伊特描述道:

在一个适当的时间，我们拜访了总统官邸。我们被带进客厅。这位作曲家费力的演奏使他的动作显得夸张而怪异。他谢了顶的脑袋不断前后摇晃，犹如一个平静湖面闪耀的泡沫。他的肩膀常常耸到耳朵那么高，膝盖触及键盘，与此同时，汗水大滴大滴地顺着他满是皱纹的脸颊流淌下来。

① 意大利城市克雷莫纳(Cremona)，被誉为世界"小提琴之乡"。——译者注

当这位灵感勃发的作曲家弹得正欢时,泰勒总统从椅子上站起来,他轻轻地将手放在海因里希的肩上,大声说道:"先生,弹得很不错。但是你能不能为我们弹奏一曲古老、美妙的弗吉尼亚里尔曲。"

如同一个霹雳打在他的脚上,这位音乐家从未如此惊讶过。他从钢琴边起身,卷起乐谱,拿上帽子和手杖,径直向门口走去,一边大声说道:"先生,我从来不弹舞曲。"

我在门厅与他会合。

当我们走在宾夕法尼亚大道时,海因里希抽筋般地抓住我的手,大叫道:"我的'上帝'!那些选这个约翰·泰勒当总统的人真该活活给吊死!他对音乐的了解还不如一只牡蛎呢。"

10月6日　贝多芬遗嘱谜团

在1802年10月6日,贝多芬写下了整个音乐史上最有感染力、最神秘莫测的一封信,这就是所谓"海利根施塔特遗嘱"。甚至这封信究竟写给谁的都扑朔迷离。信是写给"我的兄弟们"的,其中却只提到了贝多芬的哥哥卡尔,他弟弟约翰的名字竟被忽略或者去掉了。贝多芬写道:

从儿时起,我的心肠和精神都促使我成为一个善良而柔弱的人。我一直想有所作为,但想到在过去的六年中,我疾病缠身,愚蠢的医生让我的情况变得越来越糟。他们年复一年地蒙骗我,说我的病会好起来的,结果却不得不面临悲哀的前景——我的病不会好起来的,甚至是不治之症。

我天性热情活泼,对社会的纷扰尤其敏感,所以我不得不从这个

世界上隐退,过一种隐居生活。

我常常想忘记这些,但是加重的耳疾病痛又把我拖回到残酷的现实当中。我很难说出"你讲话大声点,我是个聋子"这样的话,我怎么能够承认我听力上的缺陷呢?我的听觉理应比其他人敏锐——而我曾经拥有最完美的听力。

那种辉煌很少有人享受,或者有人拥有过。

但是现在,我享受不到了。

所以,当我本应和大家欢聚时,你却看到我推辞归隐,请宽恕我。

当我身旁的人能够听到远处传来的长笛声,或者牧羊人的歌声,我却什么都听不到,这对我来说是莫大的羞辱。这种情况会让我崩溃的,有时我甚至想到结束自己的生命——仅仅是艺术使命感让我住手。看来,在我能将内心感受到的音乐完全奉献出来之前,我还无法离开这个世界。

10月7日　　瓦格纳的拯救者

在理查德·瓦格纳的自传《我的一生》中,他用大量篇幅讲述自己早年为了成为作曲家而奋斗的窘迫生活。1841年,二十八岁的作曲家和他的妻子明娜住在巴黎郊区的缪顿,日子过得异常艰辛。

我们手头拮据,这事本身就让人觉得情况非常严峻和沮丧,而当我的姐姐西西里娅和她的丈夫搬到我们附近住时,这种感觉就更强烈了。他们虽不是腰缠万贯,可富足殷实。他们天天都来看我们,可我们决不愿让他们知道我们有多窘迫。

有一天,情况恶化到了极点。

由于已经不名一文,我一大早就出门步行去巴黎,我连火车票都买不起。我下定决心,用一整天时间来找工作。我艰难地行走在一条又一条街上,想找一份哪怕只有五法郎的工作。然而,我的努力最终徒劳一场,只好又步行回到缪顿。

明娜出来接我,我告诉她我没找到工作。

她告诉我一个朋友回来了,肚子很饿,她把最后一块面包给了他。最后,我们的房客也回来了,他大汗淋漓,疲惫不堪。他特别想赶快回家吃上一顿饭,因为他在城里没找到吃的。他可怜巴巴地向我们乞求一片面包吃。

这情况让我的妻子下了很大的决心去找吃的,因为她觉得让她的房客吃饱饭是她的责任。在法国的土地上,她头一回用貌似合理的言语游说面包师、屠夫和红酒商人赊给她生活必需品。

一小时后,我们坐在一桌丰盛的晚餐前。

这时候,我看到明娜高兴得眉开眼笑了。

10月8日　特立独行武满彻

武满彻(Toru Takemitsu,1930—1996)

日本作曲家。主要作品:《弦乐安魂曲》《树的行列》《幻想》《S群岛》《降雨》等。

由于某种原因,年轻的武满彻对日本古典音乐并没有太多兴趣,反而

日本作曲家武满彻

钟情于遥远的西方音乐。但是他生不逢时，那个年代他没机会好好欣赏西方音乐，因为他是在第二次世界大战期间的日本长大的。

武满彻生于1930年10月8日。他十四岁时离开学校，被征入兵员日益枯竭的军队。战争快结束时，美国军队即将侵占日本，武满彻被派去山区修建防御工事。那段时间非常难熬，欣赏日本古典音乐变得更为遥不可及。

有一天，一位军官带领一队年轻士兵来到营房后边，那里放着他的一台唱片机。军官用一根精心打磨过的细细的竹尖当唱片针头，为大家放了由约瑟芬·贝克演唱的《对我细诉爱语》。那是一个引人入胜的时刻，年轻的武满彻觉得音乐美妙极了。

战争结束一年后，十六岁的武满彻下决心成为一名作曲家。他再也不想上学，就直接参加了工作。受法国作曲家克劳德·德彪西和奥利弗·梅西安的影响，武满彻也在这时开始作曲。

20世纪50年代，武满彻的音乐被录制出来并在西方出售。可是令他惊讶和沮丧的是，自己的唱片和富士山、艺妓图片与夹克服一起捆绑出售。

直到武满彻三十多岁时，他才终于接触并开始欣赏日本音乐。这发生在一个不可思议的场合——观看木偶表演时。一种特别动人、像五弦琴的长颈乐器——三弦琴的旋律和音色吸引了武满彻。

为了将日本音乐的细腻情感（也是他与生俱来的）传达出来，从那时起，武满彻开始系统地研究日本本国的传统音乐。

这样一来，武满彻的音乐既不仅仅是西方风格的也不仅仅是日本风格的，而是融合了多种因素的、属于他个人风格的音乐。

10月9日　拉梅伊的奇妙事业

塞缪尔·拉梅依(Samuel Ramey,1942—　)
美国男低音歌唱家,他是历史上最高产的男低音。

塞缪尔·拉梅依共录制了八十多张唱片,是历史上最高产的男低音歌唱家。他的保留曲目涵盖了从阿里戈·博依托《梅菲斯托费勒》的男主角到20世纪30年代的《美国印记》,范围很广。但和其他很多男低音一样,他结交了一些不三不四的朋友。就像他演的反面角色一样,他奇异的演艺事业似乎突然之间就梦想成真。

拉梅依出生在一个只有六千多人口的农业小镇科尔比,这个盛产小麦的地方坐落在有"平原绿洲"之称的堪萨斯州西北部。他的音乐才能可能是从母亲身上遗传而来,她有美丽的嗓音。他的父亲,是个肉食加工工人,对拉梅依的音乐爱好并没有寄望太多,但是看到儿子带着做教师的梦想进入当地的大学,他还是很开心的。

拉梅依的大学声乐老师建议他学习莫扎特的歌剧《费加罗的婚礼》中的谐趣咏叹调《别去做情郎》,所以他就去买了男低音埃齐奥·平扎的精选集,里面有埃齐奥·平扎演唱的那首歌和其他经典曲目,拉梅依对此几乎着迷。

几年后,拉梅依听说在科罗拉多州的中心城市剧院有一个夏季音乐节,他突发奇想,跑到录音室录了几首咏叹调,随后将唱片和他的自荐信一

起寄了出去。后来他说："呵呵，我被录用了！"他演出的是歌剧《唐璜》，由诺曼·崔格尔领衔主演。诺曼·崔格尔对拉梅依产生了"极其巨大的"影响。

拉梅依后来转学去了堪萨斯的威奇塔州立大学，那里有一个很吸引人的音乐项目。毕业之后他去了纽约，给一家图书出版公司撰写广告册。他还坚持不懈地去戏剧公司试听。经历了几次试听之后，他被城市剧院录用。他的"处女秀"是在 1972 年，他扮演了歌剧《卡门》中一位军官苏尼加。一年不到，他就成了公司的几大台柱之一。

从那以后，拉梅依就成了蜚声世界的歌剧歌唱家。即使如此，在谈及当年在科罗拉多州的"处女秀"时，他说："在我那年夏天参演歌剧前，我从未看过一部歌剧呢。"

10月10日　威尔第化悲痛为力量

朱塞佩·威尔第是有史以来最有才华的作曲家之一，可厄运降临时，他却需要从一位意志坚定的朋友那里得到帮助，以及命运的保佑。

威尔第出生于 1813 年 10 月 10 日。在二十七岁前，不到两个月，他遭到三重打击——年幼的儿子、女儿，还有孩子们的母亲相继因病去世。

威尔第有合约在身，要写一部歌剧，但他一门心思不想再搞什么艺术了，就想全部推掉。他央求剧院经理巴塞洛缪·莫雷利和他解除合约。莫雷利的反应很复杂，他既表示同情，又坚持要求他履行合约。

"听着，威尔第！"莫雷利说，"我不会强迫你写，也不会失去对你的信心。谁知道呢？也许哪天你又拿起笔了。如果真是这样，请在演出季开始前两个月通个气，我保证你的作品一定会上演的。"

几个月之后,莫雷利给威尔第看了一个歌剧剧本。

他说:"题材太好了,拿回去看看吧。"

"你究竟想让我干嘛?"威尔第说,"我一点儿写曲子的心思都没有。"

"你读一下又何妨?你就瞄一眼,看完送回来。"

威尔第仍然沉浸于哀痛中,回家后,他把剧本往桌子上一扔。本子散开了,威尔第看到了一节诗的开头:"飞吧,我的思绪,在金色翅膀上。"

他忘却了悲痛,把剧本看了一遍又一遍,直到几乎倒背如流。

尽管如此,当他去还稿子时,仍然拒绝为稿子谱曲。

莫雷利把剧本硬塞进威尔第的大衣兜里,把他推出门外,当着他的面摔上了门,把自己锁在屋里。

威尔第回到家,拿起了笔。

音符奔涌迸发,直到一部伟大的歌剧——《纳布科》横空出世。

10月11日　　政治鼓动家威尔第

"因为这部歌剧,我有理由说,我的艺术生涯真正开始了。"威尔第这样谈及《纳布科》,这部作品还使他成为一个政治鼓动家。

这出歌剧是以尼布甲尼撒[①]为故事原型——纳布科这个名字赋予其更有音乐感觉。故事讲述了尼布甲尼撒在耶路撒冷击败了犹太人,并把他们掳回了巴比伦。故事里有祷告,几乎每个角色都参与了。有一个疯狂的

[①] 即伯罗奔尼撒二世(Nebuchadnezzar Ⅱ,约公元前 634—前 562),新巴比伦帝国最伟大的君主(公元前 605 年—前 562 年在位)。他曾在首都巴比伦建成著名的空中花园,并毁掉所罗门圣殿,还占领耶路撒冷并流放犹太人。——译者注

场景,一个弥漫着战争气氛的合唱和一段哀歌。还有犹太人临刑前的葬礼进行曲。

这个故事在政治上起了作用。在19世纪40年代左右,奥地利控制了意大利很多地区,关于犹太人被俘的故事活脱脱就是19世纪意大利现实的翻版。但是仅从音乐角度来看,这出歌剧在预演时就已引起了广泛关注,在首演之夜之前就已经获得成功。1842年3月9日,这出歌剧最终在米兰的拉斯卡拉剧院首演,《纳布科》水到渠成,且比期望值更高。看第一幕戏的时候,观众反应就很热烈,以至于威尔第怀疑他们的热情是不是装出来的。

在第三幕戏时响起了响亮清澈的对自由的呼号——希伯来奴隶们的合唱。大家一起合唱的曲调很简单——任何人都会唱,观众要求再唱一遍。这让在剧院巡逻的警察不安起来。重唱是违反法律的,因为那可能会引发群众向奥地利官员和贵族示威——他们此刻正坐在包厢看戏。毫无疑问,《纳布科》的首映安排这么迟才上演,也让警察松了一口气,因为演出季节结束之前,《纳布科》只能上演八场。

如果他们真这样高枕无忧,那也是非常短暂的。

因为当《纳布科》在秋天重演时,总共表演了五十七场,创了那个演出季的纪录。而且据说每场表演希伯来奴隶合唱那一段时,都重唱了一遍。

10月12日　　蒙特韦尔地遭劫

克劳迪奥·蒙特韦尔地(Claudio Monteverdi,1567—1643)
意大利作曲家、歌剧奠基人。主要作品:歌剧《奥菲欧》《阿丽安

意大利作曲家、歌剧奠基人蒙特韦尔地

娜》等十几部、牧歌《黄昏祷歌》等九部。

那个用火枪对准跪着的旅行者的强盗只逞一时之能,他绝不会想到——几个世纪以后,在他面前颤抖的这个人会成为一个受人尊敬的伟大作曲家。

当时,牧歌作曲家克劳迪奥·蒙特韦尔地和他的同伴从克雷莫纳到威尼斯去旅行,路上遭到三个强盗的伏击。在写于1613年10月12日的一封信里,蒙特韦尔地描述了这次劫难:

> 一个深色头发、胡子稀少、中等身材的坏蛋突然走上前来,他拿着毛瑟枪,手指扣着扳机。另一个也逼上来,用枪威胁我。第三个家伙抓住了我的马笼头,不知不觉牵着马进了一块田地。很快地我被弄下马,被逼着跪下。一个拿着枪的家伙让我交出包裹;另一个走向导游,让他也交出包,导游只好把包递出了马车。
>
> 他们打开包,一个坏蛋取出了所有能拿在手里的东西。
>
> 而我呢,我一直跪在那儿,那个家伙用火枪压着我的头。二人卷走了所有能拿走的东西,第三个家伙则看着路边给他们放哨。当他们搜刮完我们所有的财产后,那个搜导游的人向我走来,命令我把衣服脱了——他要看我还有没有钱。我发誓说啥也没有了,他就走向我的女仆,向她提出了同样的要求。她又是祷告又是求情又是哭泣,这个家伙就放了她。
>
> 最后他们把所有的东西都塞进一个大包里,挎到背上,扬长而去。我们则收拾残局,去了一家小客栈。

10月13日　普契尼"燕子"腾飞

第三次总该成功了吧？

在贾科莫·普契尼辉煌的创作生涯的后期，有一次，他遇到一项极其棘手的项目——歌剧《拉罗蒂尼》。剧名的意思是"燕子"，然而，这只燕子飞得却并不那么顺利。

这出歌剧1917年在蒙特卡罗首演，观众给予一定好评，但充其量说只是出于礼貌。普契尼不喜欢演员的表演，评论家不喜欢剧本。看起来这出歌剧不太可能受欢迎了，可是普契尼却固执己见地修改它。1920年10月，《燕子》在维也纳演出以后，反响仍然还是不好，普契尼写信给他的朋友谈论此事：

> 我要对《燕子》进行第三次创作！我不是特别喜欢第二版，我更喜欢在蒙特卡罗上演的第一个版本，第三版将是首次对剧本进行修改。

普契尼认为歌剧剧本"枯燥"，可是剧本作者却说，他的创作条件一直很艰难——第一世界大战的社会动荡，使得他与普契尼失去了联系，无法讨论剧本的内容和进展。他建议普契尼对初稿略作修改，而不是"动大手术"。

最终普契尼也那么做了，重新用他喜欢的1917年版本，反正这本来就是他最喜欢的版本。

他的决定也受到第三版印刷成本的影响——在战后意大利经济

萧条时代,费用确实是一个可怕的障碍。

他可能意识到,《燕子》的主要问题和评论家的政治观点有关;另外就是附庸风雅的 19 世纪的歌剧,与狂飙猛进的爵士时代的大众口味产生了矛盾。

就歌剧《燕子》而论,还是初演最成功。

10月14日　　白眼狼勃拉姆斯

约翰内斯·勃拉姆斯二十岁时曾在汉堡花哨的酒馆里通宵达旦地弹钢琴,在最早一批帮助他成为作曲家的人中,有弗朗兹·李斯特。然而有一次,这个年轻作曲家很不得体地回绝了这位大作曲家的帮助。

美国的钢琴家威廉·马森这么讲述那个故事:

1853 年的一个晚上,李斯特捎口信给我们,让我们第二天早上去他的住处。据说一位名叫约翰内斯·勃拉姆斯的年轻的天才钢琴家兼作曲家要去做客。

在几句寒暄之后,李斯特转向勃拉姆斯说:"我们很想听听你的作品,随便什么时候,只要你愿意弹,我们随时洗耳恭听。"

很显然,当时勃拉姆斯很紧张,回答说在那种不舒服的环境中,无论如何他也无法演奏。李斯特觉得劝他也没用,就走到桌子旁,拿起勃拉姆斯那支难以辨认的《E 降调诙谐曲》乐谱放在了钢琴桌上,然后说道:"好吧,那就由我来弹!"

李斯特用匪夷所思的方式将乐谱念唱了一遍——在伴唱的同时,他还不停地评论原稿。

这让勃拉姆斯觉得又惊又喜。过了一会儿,有人请李斯特演奏他自己的奏鸣曲。当时这是他最新的也是他很喜欢的一部作品,他毫不犹豫地坐下来开始弹奏。渐渐地,他演奏到作品的高潮部分。通常,他都会在这部分融入哀惋情绪,希望以此引起听众的特殊兴趣和共鸣。他看了勃拉姆斯一眼,却发现这个年轻的作曲家居然在椅子上睡着了。

李斯特对这类事情已经见惯不惊,很显然,他并没在意这位年轻作曲家的怠慢,因为在接下来的三十五年中,他不遗余力地支持约翰内斯·勃拉姆斯的音乐事业。

10月15日　莫扎特的三重事业

1778年,二十二岁的沃尔夫冈·阿玛迪乌斯·莫扎特正忙着他的三重事业——宫廷音乐家、表演家和作曲家。10月15日,他在斯特拉斯堡给在萨尔茨堡的父亲利奥波德写了如下一封信。

最亲爱的父亲大人:

我对您实话实说——要不是为了早日和您拥抱,我肯定不会回萨尔茨堡的。父亲大人,唯独您可以抚平萨尔茨堡带给我的痛苦,但是我不得不坦白,要是没在宫廷做事的话,回到萨尔茨堡我会更开心的——这种想法让我无法忍受。

设身处地为我想一下。在萨尔茨堡的时候,我充满了失落感。我本应出人头地,却常常无所事事,但在其他地方,我至少还知道自

己该做什么。

在别的任何地方，不管是谁，只要他拿起小提琴，他就得一直坚持下去。键盘手或其他也一样。但毫无疑问，这些都是可以自己来安排的。

这里的情况很不顺利，但是后天，我要开一个联票音乐会①，为了赚钱，为了满足我的朋友、观众和乐评家的愿望。但为了节省成本，这个音乐会我将单枪匹马，因为如果请一个管弦乐团，再加上灯光师，就是搭上我可能赚到的全部银子也不够。

看来我的奏鸣曲还没有印刷出来，尽管他们承诺我9月底就可以完成。

当你自己不能事必躬亲时，这种事就时有发生。因为我没有亲自校订，而是找别人代劳，所以他们很可能会弄得纰漏百出。我可能要去慕尼黑，来不及带着作品去。

表面上，诸如此类的琐事可以给你带来成功、荣耀和财富；另一方面，也会带来耻辱。

哦，写得够长了！

写到这，拥抱我最亲爱的姐姐。还有您，我最亲爱的父亲！我永远是您的乖儿子。

10月16日　卡萨尔斯的双重发现

对于年幼的大提琴家帕布罗·卡萨尔斯来说，这一天他有两个重大

① 指预售联票系列音乐会中的一场。——译者注

发现。

许多年后,他都记得这个对他而言的事业的转折点的日子。

年轻的卡萨尔斯告诉他父亲,他想要一些能在咖啡厅演奏的新的独奏曲目,随后父子俩就出去寻找。有两个原因让卡萨尔斯记住了那天下午。一是他父亲给他买了一把标准的大提琴,二是他们在一家老音乐店门口停了下来。卡萨尔斯开始看一些乐谱,突然他发现几张破旧又褪色的乐谱,那是约翰·塞巴斯蒂安·巴赫的《大提琴独奏六组曲》。仅从曲目名称上,卡萨尔斯就看到了它的魔力和神秘。

卡萨尔斯从未听过这些音乐,甚至他的老师也从未提起过这些组曲。卡萨尔斯手里紧紧抓着乐谱就赶回家,活像抓着皇冠上的宝石。他回到自己房间后,便如饥似渴地看了一遍又一遍。

在卡萨尔斯漫长的人生旅途中,他成了世界名人——不仅是大提琴家,还是指挥家和作曲家。但他对巴赫大提琴组曲的迷恋并没有随着时光流逝而消失。1970年的一次采访中,卡萨尔斯回顾了巴赫的大提琴组曲对他事业长达八十年的影响,他说那套组曲为他开启了一个全新的世界。在他演奏该组曲之前的十二年里,他每天都研究、练习这些乐谱。直到那个时候,还没有小提琴家或大提琴家可以完整地演绎出巴赫大提琴组曲里的一支曲子,但是对帕布罗·卡萨尔斯来说,那就是巴赫的精髓,而巴赫则是音乐的精髓。

正如巴赫的组曲对帕布罗·卡萨尔斯的巨大影响一样,卡萨尔斯对它们也产生了巨大的影响——他使这些作品荣升世界音乐表演艺术家的保留曲目之列。

10月17日　杰曼的艰难旅程

爱德华·杰曼(Edward German,1862—1936)

英国作曲家,为莎士比亚戏剧配乐而成名。主要作品:轻歌剧《可爱的英格兰》、戏剧音乐《内尔·格温》《罗密欧与朱丽叶》选曲、《威尔士狂想曲》等。

1907年10月,作曲家爱德华·杰曼从英国前往纽约,他的喜剧《汤姆·琼斯》将在那里进行美国的首演,但不久他遇上了一场与音乐无关的危险竞争。

杰曼是乘坐冠达邮轮公司的新型涡轮机轮船去美国的。公司老板很想打破他们的竞争对手德意志航运公司一艘船的航行记录。出发不到一天,这艘英国轮船就遭遇恶劣天气。爱德华·杰曼胃不舒服,吃了一点东西。第二天早上醒来,他发现船摇晃得厉害,船舱里的灯饰垂悬的角度很奇怪。因为海浪冲上甲板,主甲板也关闭了。

但是当大海平静下来以后,杰曼却觉得非常兴奋。他后来描述了这样一个异常美丽而晴朗的清晨,巨大的、深蓝色的、边缘呈白色的海浪不断涌过来,"就像不知疲倦的军队,向船上猛冲过来"。

一些大都会歌剧院的明星乘坐的是另一艘船"德皇威廉号",因为更严重的秋季暴风雨,他们的遭遇更艰难。这艘船也想创造横渡大西洋的新纪录,岂料在航行过程中,船舵脱落了。这些演员因为受伤,到达纽约后无

法在船上举行音乐会。"德皇威廉号"的支持者发表文章揭露说,他们的竞争对手——另一艘英国船实际是按运兵船标准设计的,是为了把英国的远征军送到欧洲去,而航海员也是英国的后备役军人。

那艘英国的船只打破纪录,因为速度获得了蓝绶带。并且,专门为此举办了一个音乐会。杰曼说:"每个人都觉得这一盛事和自己有关,我知道我也是这样的。"

尽管杰曼的那次航行是成功的,但那艘船的声誉却没有维持多久。八年以后,那艘船遭遇了第一次世界大战期间最有名的灾难之一。爱德华·杰曼确实应该庆幸自己后来没有乘坐这艘"卢西塔尼亚号"。

10月18日　　迪特斯朵夫的甲板浪漫曲

大约在1770年左右,从威尼斯去的里雅斯特的航行途中,三十岁的卡尔·狄特斯·冯·迪特斯朵夫爱上了一个十八岁的芭蕾舞女演员。这位黑眼睛意大利美女面容姣好、身材苗条,有一种让人无法抗拒的幽默感和让人销魂的嗓音。

当他们到达的里雅斯特后,这段甲板恋情仍然继续着,他们日夜吃喝在一起。在维也纳时,他们还持续着这段感情。芭蕾舞女演员在维也纳的首演引起轰动。迪特斯朵夫注意到,无论是世故的老男人,还是年轻的花花公子都对她着了迷。这让迪特斯朵夫得意扬扬,他以为这位迷人的美人和自己一样——对对方是真心的。

迪特斯朵夫却还想保密,还是忍不住告诉了他的一位好友,但这个朋友的反应让他大吃一惊。

"你真丢人!"朋友说,"一个三十岁的人在艺术事业上一秒钟都输不起!你居然迷上这种女子,你会断送你的前途、健康,还有名誉!听我的吧,像个男人一样!快从这个害人不浅的女妖精的怀抱里摆脱出来,快从这段俗不可耐的感情中清醒过来!选择任何一个你想待的地方,留下来,找个正直的姑娘,和她结婚生子。如果你不听我的劝告,朋友就没得做了!"

当迪特斯朵夫冷静下来以后,就决定不再见芭蕾舞女演员。一年半以后,他听说这个女子和一位伯爵富豪勾搭上并让这位伯爵倾家荡产。女王听到这桩丑闻后,下令逮捕芭蕾舞女演员,将她押解到意大利边境,让她卷铺盖滚蛋。

卡尔·狄特斯·冯·迪特斯朵夫最终成为有名的作曲家,一直很庆幸他当初结束了这段甲板恋情。

10月19日　多明戈的替补

普拉西多·多明戈(Placido Domingo, 1941—　)
西班牙男高音歌唱家,曾被誉为"三大男高音"之一。主要作品:歌剧《拉美莫尔的露契亚》《茶花女》等。

没有一个演员会比替补更吃力不讨好了。1982年10月,在纽约大都会歌剧院的《拉·乔康达》演出中,男高音普拉西多·多明戈本应该演唱恩佐的角色,但他觉得有点感冒,想取消演出,于是经理让预定出演几天此角色的卡罗·比尼准备上场。

西班牙男高音歌唱家多明戈

这时多明戈又决定继续演出,他想用技巧撑下来,所以比尼放松了下来,坐在观众席里欣赏歌剧。但是在第一场幕间休息时,比尼被突如其来的消息吓坏了——多明戈的感冒加重了。他觉得如果继续硬撑的话,会伤了自己的嗓子。多明戈在接下来的一星期还要演唱三场《托斯卡》,他现在觉得必须退出《拉·乔康达》的演出。

比尼穿上了不熟悉的戏服,没彩排就登上了舞台,他开始演第二幕。他甚至不知道如何从上一段过渡到下一段。当他唱关键的第一场咏叹调时,因为生疏,完全怯场了,有些观众禁不住笑出来。为了帮助他克服紧张情绪,女高音米格伦·邓恩在和他同台时握住他的手。当比尼的手滑落到她的身体上时,有些观众就大笑起来。

这场表演在不满者和支持者之间引发了肢体冲突。

最后,指挥基瑟普·帕塔尼转过身,告诫观众对作曲家至少有一点起码的尊重。愤怒平息了下来。但到了第三幕,大指挥家的血压突然不稳,也不得不退场。于是另一个替补尤金·科弘接下了重任,走上台去,他勇敢面对观众的抱怨,把歌剧指挥完毕。

我们只好这样猜测:大概只有在天堂里,才会专门为最不受尊敬的演员——替补,留有一席之地。

10月20日　鲁宾斯坦拜见斯特拉文斯基

亚瑟·鲁宾斯坦是举世闻名的钢琴家,然而当他在伦敦举办音乐会期间,听众却蜂拥观看伊戈尔·斯特拉文斯基的芭蕾舞剧。

鲁宾斯坦曾经观看过斯特拉文斯基作品《彼得鲁什卡》的演出。这幕

芭蕾舞剧赢得了观众雷鸣般的掌声。在观众几次掌声的邀请下，一位身材矮小的男士走上了舞台，向观众鞠躬谢幕，他受到了观众热烈的欢迎。鲁宾斯坦意识到那个人就是斯特拉文斯基。二十七岁的鲁宾斯坦急于想见他，就跑到后台。当时斯特拉文斯基仍在台上给观众鞠躬，鲁宾斯坦请一位舞台工作人员为他做介绍。

斯特拉文斯基最后一次谢幕之后，那个舞台工作人员语焉不详对他介绍说："这位是鲁宾斯坦。"斯特拉文斯基没说话，等着年轻的拜访者先开口。

"我仔细研究了您的大作《春之祭》。"鲁宾斯坦终于开口了，"我急于知道我对您那部大作的认识正确与否，不知道您有时间赐教吗？"斯特拉文斯基回答说，他早饭时有半小时的空闲时间。

吃早饭时，鲁宾斯坦承认《春之祭》开始令他五体投地，然后他补充道："但随着我花费了很长时间研究乐谱之后，我得出一个结论——您的基本意图是想唤起蛮荒期声音的演化，而不是描述为了祭神而进行的一些献祭少女的部落仪式。"

这个说法打动了斯特拉文斯基，他嘴上却说，《春之祭》是他向音乐注入新鲜血液的尝试，从而把谈话引向了范围更广泛的艺术领域。

他和鲁宾斯坦的朋友们共进午餐。斯特拉文斯基看见旁边一架三角大钢琴，就说钢琴是打击乐器，对它不屑一提。鲁宾斯坦的一个朋友回答说："然而如果您听过亚瑟弹奏您的《火鸟》或者《彼得鲁什卡》的话，您对钢琴的看法就会有所改变。"

"鲁宾斯坦是钢琴家？"斯特拉文斯基吃惊地问道。其他人都笑了起来，他们还以为斯特拉文斯基在开玩笑呢。鲁宾斯坦没笑，因为他这才想起来他还没向这位作曲家提过自己的职业呢。

10月21日　夏布里埃纵情西班牙

法国作曲家伊曼纽尔·夏布里埃著名作品的灵感都来自西班牙,然而他的管弦乐狂想曲《西班牙》并不是唯一受到西班牙启示而完成的作品。在皮拉尼斯南部,作曲家写下了他一些最精彩的信件。1882年10月21日,他在塞维尔的信中写道:

你们好,我年轻的朋友们!当我们看到安达卢西亚人的臀部像跳跃的蛇一样摇摆时,是什么样的一种景象啊!每晚我们都到表演弗拉门戈舞①的巴塞罗斯酒馆去。酒馆大厅挤满了徒步斗牛士,他们身着普通西装,头上的毡帽又皱又破,牵拉下来一半,夹克已经起褶,下身紧身长裤显露出发达的大腿肌肉,臀部的线条浑圆有力。身边环绕的吉普赛女郎们或是唱着马拉加舞歌,或跳着探戈。人们将曼萨尼亚雪利酒②一个一个地传下去,每个人都非喝不可。

女郎们顾盼神离,美丽的秀发上插满鲜花,披肩打结绾在腰间,双脚踩着变化莫测的节拍,胳膊和手不停地抖动,身体荡漾着……令人惊叹的是,虽然她们的臀部不断扭动,身体的其他部位却纹丝不动。自始至终,她们的嘴里不停地喊着:"好啊!好极啦!"

与此同时,两个不苟言笑的吉他手一边抽烟,一边漫不经心地拨

① 即Flamenco,一种西班牙舞,节奏快而强烈,吉他伴奏。——译者注
② 即Manzanilla,一种烈性葡萄酒,原产自西班牙南部。——译者注

弄着四分之三拍。女人的尖叫声把跳舞的人刺激得异常兴奋。舞曲快结束时,她的身体疯狂扭动着。真是太精彩啦!

昨晚是几位画家和我们一起来的,我记曲谱时他们就在一边写生。那些跳舞的人把我们围在当中。歌手为我唱了几遍歌,诚恳地和我们握了手就离去了。然后我们不得不共用一只杯子喝酒——这可真够卫生的!不过,第二天早晨除了感到疲倦之外,我们都无大碍。

然而一想到过了马拉加、卡迪斯、格拉纳达和瓦伦西亚之后,我们还得再这样过一个月!哦,我要崩溃啦!

10月22日　　勒克莱尔被谋杀悬案

让-马利·勒克莱尔(Jean-Marie Leclair,1697—1764)

法国作曲家。主要作品:歌剧《希拉》和《格劳库斯》等。

法国亏欠让-马利·勒克莱尔的实在是太多了。勒克莱尔是法国最著名的音乐家之一,他在音乐界的地位是一步一步走出来的——他先是一个舞蹈演员和芭蕾舞大师,然后一步步成为小提琴家及作曲家,之后又成为皇家音乐家协会成员。他形成了自己独特的法国小提琴演奏风格。

然而却有人想置他于死地。

勒克莱尔属于大器晚成。五十岁时他创作了自己的第一部歌剧,获得了那个演季的巨大成功。五十一岁时,他成为他的弟子格拉蒙公爵的私人管弦乐队的音乐指导。

不过在他生命的最后几年,勒克莱尔的生活充满了怀疑和绝望。1758

年他和妻子分居，这对勒克莱尔来说是个双重打击，因为勒克莱尔夫人曾是他许多作品的印刷者。勒克莱尔在巴黎一个治安混乱的地区买了一间小房子居住。1764年10月22日深夜，当六十七岁的作曲家走进自己的房子时，被刺中三刀，死在门前。由于三个伤口都在他的前胸，所以警察认定勒克莱尔一定认识歹徒。然而究竟谁是歹徒呢？

根据调查，共有三个犯罪嫌疑人。第一个是发现尸体的园丁。第二个人是勒克莱尔的侄子，作曲家曾经和他发生过口角。据法国国家档案中的一条记录，对勒克莱尔侄子不利的证据非常充分，以至于人们唯一的悬疑是——此人为什么从来没被起诉？

不过另一种观点称，最大的嫌疑人是勒克莱尔夫人。

时至今日，仍然没人确切知道是谁杀了让-马利·勒克莱尔。他的音乐既清晰又简洁，而他的最后时刻却很有可能永远蒙着一层神秘的面纱，不见天日。

10月23日　萨蒂的胡闹

艾里克·萨蒂（Erik Satie，1866—1925）

法国作曲家。主要作品：钢琴曲《干涸的胚胎》《软趴趴前奏曲——致一条狗》《大概那天被狗追了》《裸体歌舞》等。

艾里克·萨蒂是一位难得一见的怪人，当他具有启示性的芭蕾舞剧《阿斯帕德》上演时，他又旧病复发，甚至变本加厉。

这部芭蕾舞剧是1892年巴黎的热门话题，一些人认为它是一部杰作，

另一些人则称其为可耻的糊弄。萨蒂发誓,他一定要去巴黎歌剧院上演这部芭蕾舞剧,以此证明那些诋毁他的人错了。不久,萨蒂和他的一个朋友兴冲冲地走进巴黎歌剧院,要求见主管尤金·伯特兰,却差点被轰了出来。萨蒂给伯特兰写了一封信,要求一周之内和他会面。

一周过去了,萨蒂给伯特兰写了一封侮辱性的信。又一周过去了,萨蒂发出了另一封短信,这次他向伯特兰发起决斗挑战。他还派了两个朋友去见主管,安排决斗事宜,不过当时伯特兰没在家。几天之后,萨蒂收到了伯特兰的一封信,答应与他会面。

萨蒂和他的朋友再一次来到歌剧院,主管提出想看看萨蒂的剧本手稿,萨蒂却认定伯特兰只是想把他打发走。

"先生!"萨蒂严肃地说,"我们认为您的作品具有极高的艺术价值,在你们歌剧院来上演,如果全力以赴,将带给剧院极大的荣誉。"

伯特兰强调说这项费用超出了他的预算。

萨蒂继续陈述:"另外,没有高素质的从业者参与,我们的作品不可能得到赏识。因此我坚持指定一个由四十位评论家组成的评判委员会——二十人由教育部部长和你指定,另外二十人由我们指定。"

伯特兰高声喊道:"不可能,不可能!这是违反规则的!"

"既然如此——"萨蒂生硬地说,"那我们只好告辞了。"说完之后,这个爱搞恶作剧的人和他的朋友起身就走。芭蕾舞剧《阿斯帕德》虽然不太可能大获成功,但是萨蒂却保住了自己富于创新的声誉。

10月24日　强力集团内讧

所谓"强力集团"是指由俄国作曲家尼古拉·里姆斯基·柯萨科夫、居伊·西撒、穆索斯基、米利·巴拉基列夫和亚历山大·鲍罗丁组成的俄罗斯民族音乐流派,然而正像亚历山大·鲍罗丁在1871年10月24日给他妻子的信中所写的那样,他们之间的关系并不像这个流派的名字那么铁板一块。

由于米利的渐行渐远,由于他公然的"胳膊肘向外拐",再加上他对很多人的苛刻评价(尤其对穆索斯基),在很大程度上减弱了大家对他的同情。如果他再执迷不悟,很可能会陷入自我孤立——对于他来说,那相当于精神上的死亡。

虽然不只我一个人为米利感到惋惜,然而我们又能做些什么呢?由于他对穆索斯基的歌剧《鲍里斯·戈都诺夫》的评价充满了不公和傲慢,而且他不分场合,将这些评价公然而尖酸说给了那些不该听到的人,所以穆索斯基现在非常反感他。

米利对我们圈子内发生的事总是一幅漠不关心的样子,居伊对此也深感伤害。毫无疑问,他与我们之间的裂痕正越变越大,这很让人痛苦——因为受害者将是米利他自己。

其他成员之间的关系却越变越好,特别是穆索斯基和里姆斯基·柯萨科夫。自从他们做室友后,走得更近了。他们的音乐风格和技巧完全相反,正好互补,给对方的影响非常有益。

穆索斯基帮里姆斯基·柯萨科夫提高了作品的叙述和朗读力度，里姆斯基·柯萨科夫则帮助穆索斯基去除了追逐笨拙新奇的倾向，抚平了所有和音中粗糙的杂音——这是他已过气的管弦乐编曲和不合章法的音乐结构形式。

在我们这个圈子中找不到一点嫉妒、狂妄和自私。每个人都为其他人微小的成功感到高兴。我们之间的关系非常诚恳，包括居伊，仅仅为了听我一个终曲，他都会跑来给我捧场。

10月25日　巴伯冒险造访托斯卡尼尼

塞缪尔·巴伯（Samuel Barber，1910—1981）
美国作曲家。主要作品：歌剧《万涅萨》《安东尼与克莱奥帕特拉》《弦乐柔板》《第一交响曲》《小提琴协奏曲》《摩羯宫协奏曲》、芭蕾舞剧《美狄亚》。

1933年，年轻的美国作曲家塞缪尔·巴伯冒险造访阿尔图罗·托斯卡尼尼的小岛庄园，想见见这位著名的指挥家。结果这个不速之客不虚此行，因为托斯卡尼尼不仅接待了巴伯和他的朋友吉安-卡洛·梅诺蒂，还表示有兴趣指挥巴伯的一部作品。

这是一个难得的荣誉，因为众所周知，托斯卡尼尼对当代音乐和美国作曲家的作品采取退避三舍的态度。巴伯没有不拿托斯卡尼尼的兴趣当回事。三年多后，他认为自己创作出了值得寄给托斯卡尼尼的作品。1938年初，巴伯告诉一位朋友，他正在夜以继日创作一部管弦乐作品，他指的可能就是后来寄给托斯卡尼尼的《管弦乐随想曲》。

美国作曲家巴伯

一起寄上的,还有巴伯创作的《b小调弦乐四重奏》的第二乐章的改编曲——这是他的《弦乐柔板》。

托斯卡尼尼归还了这两部乐谱,但是并没有提出任何意见。

巴伯本打算第二年夏天再去拜会托斯卡尼尼,由于他寄去的作品没有任何回应,令他非常不满,因此他没去拜访托斯卡尼尼,而是让梅诺蒂代劳。结束拜访后,梅诺蒂讲述了他与托斯卡尼尼的一段谈话。

"你的朋友巴伯为什么没来呢?"托斯卡尼尼问梅诺蒂。

"噢,他身体不太舒服。"梅诺蒂解释说。

托斯卡尼尼回答说:"我不相信,他肯定是非常生我的气。你回去告诉他别生气了,我不会只指挥他的一部作品,而是要指挥两部。"

这个决定是巴伯事业的转折点。

托斯卡尼尼和NBC管弦乐团合作,广播演出了他的两部作品。这说明托斯卡尼尼认为这两部由美国人创作的作品值得全国听众欣赏。事实证明,托斯卡尼尼的做法是完全正确的,塞缪尔·巴伯的《管弦乐随想曲》和《大提琴协奏曲》从那以后就成了业界的保留曲目。

10月26日　斯科特迷信唯灵论

西里尔·斯科特(Cyril Scott,1879—1970)
英国作曲家。主要作品:《安乐乡》《炼金术士》等。

英国作曲家西里尔·斯科特1921年的美国巡回演出,无论在票房上还是在艺术上,都获得了巨大的成功。然而当美国再度邀请他时,他一口

回绝。他做出的解释是再巡回演出会妨碍他进行创作,然而真正的原因他却没有说出来——一个唯灵论者建议他不要再去美国。

20世纪20年代,唯灵论在英国和美国广为传播。斯科特的一位密友妮尔沙·卓别林夫人有"通灵"的特异功能。1921年,在斯科特的美国巡演前,他曾与幽灵世界有过一次不快的遭遇。

斯科特曾孤居于伦敦的一座小屋。

每天女管家都来花几个小时打理房间,为他准备午餐。一天,斯科特打电话告诉她自己正在回家的路上。当他回家时,发现女管家自杀了。她裹在毯子里,嘴里插着煤气管。她死前给他写了一封道歉信,还留下了几张典当票。原来女管家经济拮据,把斯科特的几件衣服拿出去当了。

卓别林夫人通过自己的特异功能和女管家"联系"上了,告诉她斯科特已经原谅她,从而使她狂躁不安的灵魂得以安息。

在美国巡演期间,斯科特开始感觉到不安,觉得自己的创造力正在逐渐消失。

他回到英国后,卓别林夫人告诉他,他头顶的光环被一层薄雾笼罩了。斯科特后来回忆说:"我自己看不到什么光环,我也不懂那些。我只知道很长一段时间,我失去了发现诗意和美的能力。"

对西里尔·斯科特来说,1921年是他生命的转折点。他开始更深入的研究唯灵论,并且和一位可以"通灵"的小说家结了婚。

10月27日　萨金特的广告把戏

马尔科姆·萨金特(Malcolm Sargent,1895—1967)

英国指挥家、管风琴师。主要作品:《音乐概论》等。

一项最不可思议的任务落在了年轻的指挥家马尔科姆·萨金特身上。1924年10月的一天,音乐会的赞助商卡尔·罗素对他说:"我想请您指挥一首钢琴协奏曲,独奏部分由一部新式的带有播放器的钢琴来完成。"

罗素这么做的动机并不完全是为了艺术。他的家族是做钢琴生意发家的。萨金特提议说,既然独奏部分带有广告性质,那么罗素应该为乐队成员们额外支付一笔酬金,作为对乐队的资助。

罗素同意了。

从理论上看,这个主意相当简单。罗素告诉萨金特:"你所要做的,就是左手拿一个钢琴电动开关来给乐队打拍子,对他们进行提示。"演奏的曲目是爱德华·格里格的《a小调钢琴协奏曲》。九个月前,钢琴家迈拉·赫斯曾演奏过这一曲目,获得了巨大的成功。当时为了演示,曾经将第一乐章的独奏部分录制成播放器带子。

然而排练时效果却不容乐观。"扬声器钢琴"被推上舞台,放在乐队指挥台的左侧。一根电线与后台相连,另一根连在了萨金特的乐台上。预演的第一首曲目是舒伯特的《未完成的交响曲》,当乐队正在演奏行板乐曲时,钢琴却奏起格里格协奏曲开头的曲子或和弦。

乐队演奏戛然而止,"播放器钢琴"却在响个不停,萨金特忙着摆弄开关,徒劳地试图让它停下来。根据乐谱,"播放器钢琴"停了一页半,马上又开始演奏。看不见的手指按着琴键,发出低沉哀怨的声音,然后突然停止发声。后来才发现是后台的电工插错了电线,导致指挥控制失灵。

在音乐会上,"播放器钢琴"的表现相当出色。观众都很惊讶,不过,有些人还是希望由看得见的钢琴家来演奏。音乐会结束时,马尔科姆·萨金特终于松了一口气。他高兴地离开指挥台,与并不存在的钢琴家握了握手。

10月28日　急于跳槽的巴赫

只有天分是不够的，约翰·塞巴斯蒂安·巴赫还需要尊重和金钱，这两样他都紧缺。

作为莱比锡圣·托马斯学校的主管，巴赫受镇委员会的管辖，然而委员会却一点也不欣赏巴赫的音乐。巴赫的薪水也远远达不到他的预期，所以1730年10月28日，他给但泽一位很有影响的朋友寄去了一封信，历数了自己工作的不如意，希望他帮忙找一份新工作。

第一，我发现这个职位并不像当初他们向我描述的那样有利可图；第二，许多额外补贴并没有兑现；第三，这个地方物价太贵了；第四，当权者很难让其满意，他们并不重视音乐。因此我不得不生活在没完没了的烦恼、嫉妒和迫害之中。看来，我不得不恳求您慷慨的帮助，而另谋生路。一旦阁下知道或听说贵地有任何适合您忠实的老仆人的工作时，一定请仁慈的阁下为我举荐，我定竭尽全力，以回报您对我的仁慈的举荐和帮助。

目前我的收入是七百泰勒，葬礼多的时候额外收入也会相应增加一些；当气候宜人，去世的人数减少时，我的津贴也就减少了。去年我为葬礼演出的津贴就比以往少了一百多泰勒。

因为此地物价昂贵，按购买力来算，我以前在图林根州的四百泰勒收入相当于这里的两倍还多……

我的孩子们都是天生的音乐家，我向您保证——靠我一家人就

可以组成一个乐队,歌唱演员和器乐演员一应俱全。我妻子唱女高音非常棒,我的大女儿也唱得不错。

尽管巴赫付出了很多努力,他还是没能离开莱比锡。

10月29日　麦考马克的考验

约翰·麦考马克(John McCormack,1884—1945年)

美国男高音歌唱家,以演唱莫扎特和威尔第的歌剧而闻名。主要作品:歌剧《乡村骑士》《塞维利亚的理发师》《梦游女》《蝴蝶夫人》《茶花女》《唐·璜》等歌剧。

1907年10月,年轻的爱尔兰男高音约翰·麦考马克紧张极了。他要在伦敦考温特花园①歌剧演出中首次登场。他曾经在试听时失败了两次,而这次,二十三岁就成为歌剧《乡村骑士》的主角,他的事业由此扬起了风帆。

很久以来,在考温特花园演唱就是深藏于麦考马克心底的梦想。每次在那里听歌剧时,他都希望某一天自己也能在那个舞台上一展风采。

最终,麦考马克鼓起勇气,到剧场总经理那里去试听。他从头至尾唱完了《乡村骑士》的男高音部分。最后剧场经理说:"嗯——你的声音很美,但我认为,在考温特歌剧院演唱,你还没准备好。"

麦考马克又参加了一次试听,这次是由考温特歌剧院一个管理层团

① 伦敦中心区广场。——译者注

队做裁判。大家得出的结论是,他的声音条件对演唱歌剧来说还不够洪亮和充沛。在第三次试镜后,剧场终于同他签了一个合同。

今天是演出的第一夜——考验他的时刻来临了。

"我当时紧张到什么程度?我都感觉不到紧张了。"麦考马克后来回忆说,"我猜,那晚我的神经都被烧得没有感觉了。"

令他高兴的是,他的第一首独唱曲——小夜曲,是在帷幕拉开前演唱的。竖琴师开始弹奏了,有那么一会儿,麦考马克觉得自己就要死了。他看着竖琴师,嘴里干得要命,然后他对自己说:"小子,你得开始啦!"

唱了几小节,进入小夜曲,麦考马克的声音开始稳定下来,所以当大幕拉开他出现在舞台时,就已经"像冰块一样冷静"。他的许多歌唱演员朋友当时都坐在观众席上,其中有的人是推掉演出合约专门来看他的首演的。

整场演出中麦考马克的情绪非常高昂,每一个歌词、每一个音符、每一个乐段他都准确演绎,每一个姿势都挥洒自如。一个小时零一刻钟之后,对他的考验结束了。

从此,他在考温特歌剧院开启了他的辉煌之路。

10月30日　残忍凶手兼情歌王子

丹·卡洛·杰苏阿尔多(Don Carlo Gesualdo,1560—1616)
意大利贵族、亲王、作曲家。主要作品:《牧歌集》。

丹·卡洛·杰苏阿尔多王子创作的情歌达到了极高的水平,但这位作曲家的婚姻生活看起来却活像但丁的《炼狱》。

1586 年,他娶丹娜·玛丽娅·德阿娃拉丝为妻。德阿娃拉丝是一个死了两任丈夫的迷人女人。丹·卡洛一直对婚姻不感兴趣,直到他唯一的兄弟去世后,出于传宗接代的责任下才考虑结婚。丹娜·玛丽娅值得考虑,因为她是杰苏阿尔多的第一个表妹。他们在那不勒斯的圣多明尼科马吉奥结婚,丹娜·玛丽娅和她家人的画像仍然挂在那里。这对新婚夫妇的宫殿在街道对面,这里实在不是一个让人愉快的地方。

杰苏阿尔多对他的新娘很冷淡,一如他以前对婚姻的态度。为了寻找安慰,丹娜·玛丽娅投入到年轻公爵安德里亚的怀抱。杰苏阿尔多起了疑心,决意设计捉奸。1590 年 10 月的一个晚上,他终于将他们抓住了。他打猎回来,将丹娜·玛丽娅从她情人的怀抱里抓了出来。在他的命令下,这对情人被对方互相刺死。

因为这起凶杀过于血腥,杰苏阿尔多在那不勒斯失去了同情,很有可能引起报复。为了应付对他的围攻,他退居到二十多英里之外他的乡村城堡,将山脚下的森林砍伐一空。结果围攻并没有发生。传说后来他又开始怀疑他和他孩子的血缘关系,这个孩子不久被闷死了。

那么,在政治上,杰苏阿尔多是否像在音乐和谋杀上一样得心应手呢?一年不到,他的父王死了,杰苏阿尔多——现在他成了维罗拉王子,平安返回那不勒斯。他开始追求费拉拉的一位高贵女士,并于 1594 年结婚。

杰苏阿尔多对他的最爱——音乐是真诚的,为了举办他的奢华婚礼,他将全国最著名的几个乐师召为他的随行人员。杰苏阿尔多的情歌作品,正如他的生活,是他最有活力和胆量的岁月的见证。

11 月

11月1日　勇毅皇后夏洛特

索菲亚·夏洛特(Sophie Charlotte,1744—1818)
英国国王乔治三世的王后。她是梅克伦堡-施特雷利茨大公国公爵卡尔·路德维希·弗里德里希的幼女。

那个在暴风雨肆虐、惊涛骇浪的船上演奏竖琴的十七岁女孩卡洛特是值得大书特书的。当时卡洛特在英吉利海峡中,在和国王乔治三世完婚的路上,她显示出了女王般的优雅和沉稳。

在她祖国梅克伦堡-斯特雷利茨大公国①,她以索菲亚·夏洛特公主闻名。那些杰出的音乐家总是他父王母后宫廷的座上宾,索菲亚·夏洛特从中获益匪浅。她的音乐教师就是其中最优秀的卡尔·菲利普·伊曼纽尔·巴赫。尽管在文化上很繁荣,她的祖国仍然是个小国,显然没有机会和强大的英帝国联姻。伦敦经过一番权力游戏和宫闱斗争,最终认定夏洛特政治上可靠且适合做二十二岁国王乔治的皇后。

然而这个年轻的国王和王后并不般配。乔治举止笨拙,几乎没有书写和阅读能力,并且有某种乖戾的心理毛病,而卡洛特却沉静、善于表达、充满魅力。不像乔治那样,夏洛特很快就赢得了臣民们的拥戴。

当初夏洛特在去英国的路途中,就凭着良好的音乐训练和个人勇气给人们留下了难以忘怀的初次印象。

① 即 Mecklenburg-Strelitz,位于现德国北部境内。——译者注

夏洛特穿越英吉利海峡时，因为遇到暴风雨，通常三天的航程变成了九天。当航船开始颠簸、风暴加剧时，夏洛特的随从都被吓坏了，夏洛特却端坐在竖琴旁边，从容地演奏起英国民歌和圣歌来。她还下令把船舱门全部打开，以使所有人都能听见。当暴风雨减弱后，她又拿起吉他，弹奏起《上帝保佑国王》。

似乎被夏洛特勇敢渡海的消息所感召，即将成为皇后教师的乐师约翰·克里斯蒂安·巴赫写下了一部纪念作品，把他的赞礼康塔塔命名为《磕谢万能的上帝》。夏洛特显然很喜欢这首歌曲，在乐谱里，一行小字历历在目："本乐曲属于皇后陛下。"

11月2日　　柏辽兹的疯狂胜利

作曲家埃克托尔·柏辽兹志向远大，为了捍卫他的音乐，他也和别人发生冲突。1840年11月2日，他给妹妹写了一封信，清楚地表明了这一点。

在我的歌剧事业中，刚刚上演了一场狂欢好戏！我指挥四百多名演员和表演了我的《安魂曲》和交响乐选曲、《伊菲姬尼在图利德》的一幕、亨德尔的《阿塔尼娅》的一部分以及已故意大利大师帕莱斯特里纳的牧歌。两星期前，曾经有人阴谋阻止歌剧管弦乐团为我演出，在小报上还出现了对我的侮辱，还有对我的威胁，等等。前天的排练糟糕透顶，所以你可以想象我有多焦急。

但昨晚当我走进那个巨大的歌剧舞台时，舞台却变得漂亮了，一个斜坡把舞台和观众席连起来。我看见那些聚精会神的团队伙伴们

第四季

和满场的观众们沐浴于剧场灯光中；在场景为暴风雨的那场戏中，戴安娜巡视女祭祀时演唱了第一个合唱，我发现观众都在颤抖。斯基泰人①合唱后，掌声雷动。

　　这时我意识到，一切步入正轨了。

　　所以我不去理会大厅里的两三个恶棍，信心十足地开始演奏我的《最后审判日赞美诗》。这首曲子的声音效果太可怕了——在歌声、鼓掌声和鼓乐声的震撼中，房屋都在颤动！《最后的审判》的剧情点燃了观众的情绪，在乐曲中间，鼓掌声和观众的喝彩声三次将歌唱演员的声音给淹没了。

　　在乐曲快结束时，一个捣蛋分子不识时务地打起口哨——我都想付他一千法郎让他来捣乱呢，因为这时全体观众们立即怒吼着站起来，演员们在前厅和包厢里用掌声助阵。女演员们用她们的音乐助威，小提琴手和低音提琴手们用他们的弓助威，定音鼓手们用他们的棍子敲击。

　　所以，这场演出或许可以说是一场疯狂的胜利！

11月3日　　拉斯卡拉大剧院的命运

　　拉斯卡拉(la scala)，位于意大利米兰的一家大剧院。1778年开放，是世界上著名的剧院之一，同时也是与歌剧的发展关系最为密切的剧院。

　　① 即Scythians，也译为塞西亚人，公元前8世纪至前3世纪位于中亚的游牧民族。——译者注

拉斯卡拉大剧院是米兰的骄傲，它的命运将会被战争决定。

拉斯卡拉大剧院自从1778年初次开放以来，就一直是米兰文化的中心场所，而到了1943年夏天，它是否能够保全下来却成了一个问题。在一次对米兰的空袭中，它的屋顶被炸弹撕开一个大口子，观众席毁坏了，四处横飞的弹片将四层剧院的包厢炸得千疮百孔。剧场正厅前座区和一部分舞台被击中，人们在救火时使用水龙头不当，又加剧了"水害"，拉斯卡拉雪上加霜。

一个去查看被烧毁剧院的米兰人被眼前的景象惊呆了——支撑屋顶一百五十多年的大梁被烧焦一大截，更严重的是，刺眼的强光从屋顶射进来。

顾不上剧院遭受袭击，没有几个米兰人关心它，他们的生命和家庭还处于危险之中呢。一些人甚至说，战争结束后米兰要不要剧院都无所谓——哪怕是伟大的拉斯卡拉。

那些苦中作乐的人看见市中心太拥塞了，居然说轰炸让拉斯卡拉剧院周围的广场变得更舒展，提供了一个急需的停车场。

但是那些拉斯卡拉的保护者们很快指出，米兰始终要有歌剧院，在过去无论损坏多严重很快就重建了。

拉斯卡拉在战火中保存下来，并重新修复。

1946年，在一次很隆重的重开仪式上，阿尔图罗·托斯卡尼尼指挥了一场意大利音乐会。清新的白色取代了金黄色的墙壁，新一代"歌剧迷"们准备迎接拉斯卡拉大剧院的新生。

11月4日　福雷的严厉教师

加布里埃尔·福雷(Gabriel Faure,1845—1924)

法国作曲家。主要作品:歌剧《佩内罗普》《安魂曲》《夏洛克》等。

加布里埃尔·福雷九岁时到巴黎的伊可·尼德梅尔学校学习,这所新式学校在音乐教育方面非常独特。

这所学校的创建者是瑞士人路易斯·尼德梅尔,他一生致力于再现16世纪至17世纪的音乐。尼德梅尔于1853年创办这所学校,并开始招生,课程设置为历史、地理、文学和拉丁文,教师均为神职人员。音乐课程有格列高利圣歌、帕莱斯特里纳宗教音乐和巴赫的管风琴作品。

年轻的福雷发现课程安排"极其严厉",他回忆道,"学校不许我们弹奏舒曼或肖邦,尼德梅尔认为他们的作品不适合年轻人"。

福雷在校十一年,获得很多奖项。比如,着重元音阶音声乐唱法奖、和声学奖、钢琴鉴赏奖和一个作曲奖。他学会了管风琴、对位旋律法和赋格曲。

在尼德尔梅耶学校,和声学教学比名气很大的巴黎音乐学院更有想象力。在那里做音乐时,常常通过借鉴更多的外国方法,作品也就丰富多彩,而不是局限于主流或少数人的作品。

尽管纪律严厉,福雷还是过得丰富多彩。他学会了在逆境里工作。学校场地狭小,所以几个钢琴家不得不同时在一间教室里练习。

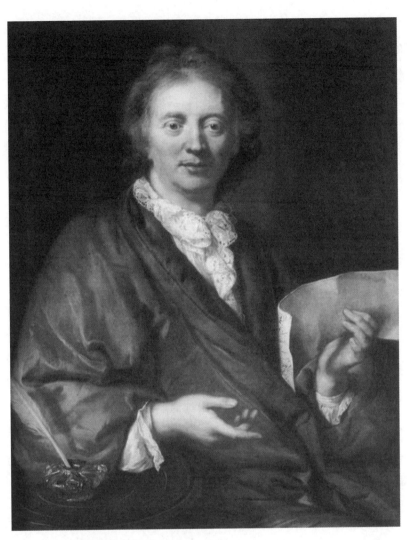

法国作曲家福雷

福雷还学会了如何驾驭很有难度的乐器组合。他和三位朋友用这些乐器——四架钢琴、两只小提琴、几对夹子、一些铲子、水桶和一个炉盖,组建了一个乐队。

1861年尼德梅尔去世,学校的特色也发生了很大变化。但福雷深感欣慰的是,他得到了一个终生朋友,就是新任命的钢琴教师、法国历史上伟大的作曲家之一——卡米尔·圣-桑。

11月5日　　劳维斯:破产的宫廷乐师

> 亨利·劳维斯(Henry Lawes,1595—1662)
> 英国作曲家。主要作品:《咏唱与对话》等。

亨利·劳维斯有着让很多同行眼红的地位——他为英国国王工作,然而这个工作也有它的劣势。

1626年,劳维斯成为查理一世宫中皇家教堂高级雇员。当时查理才即位一年,他为他宫中所有人都立下了新规矩,乐师也不例外:

> 本教堂无论早晚,一年四季,都要像大学课堂一样,坚持演奏庄严肃穆的音乐,仅仅在三伏天或者消遣的时间例外。

国王对去教堂很虔诚,即使在他打猎的早晨,他也要求举行凌晨祈祷仪式。国王陛下对音乐也非常在意,常常在仪式中挑选赞美诗。他甚至经常参与乐队,客串一个角色,据说,"陛下对低音提琴非常在行"。

查理国王的注意力还扩大到乐师们的言谈举止、饮食习惯和穿着打

扮上。一本宫廷手册对这些规则做了明确规定：

> 每天早晚的仪式上，教堂高级职员必须正确着装，及时报到。他们必须高唱圣歌《阿门》。如果违反这些规矩，特别是迟到、穿靴子、心不在焉或在圣歌结束前早退，违反者将受到惩处。

作为一个乐师，劳维斯可以领取衣服、面包、鱼、啤酒、葡萄酒和麦芽酒，外加一份菲薄的薪水，主教和政府官员们还时不时地给他送点礼物。

然而很不幸的是，查理国王财政吃紧，劳维斯的报酬只偶尔才能发放一次。但更大的灾难即将降临到亨利·劳维斯和国王查理一世的头上。

11月6日　　劳维斯更大的冒险

亨利·劳维斯受聘做国王查理一世的宫廷作曲家，这是一个让人艳羡的工作。尽管这个职位带来了显赫地位和锦衣玉食，却也有其实实在在的缺点。

他的皇家教堂高级职位工资理应按时发放，然而由于国王财政状况不佳，经常克扣宫廷员工的薪水。1627年，在劳维斯进宫后的第二年，谣传国王的家仆里已经有三年未开支的。

不久，国王最好的朋友白金汉公爵被谋杀。这起命案为宫廷罩上巨大的阴影。即使官方的悼念期已经过去，国王仍然要坚持音乐保持悲伤气氛。在那些悲痛的日子里，演奏的悲歌包括《哎，请聆听我的哀伤》和《我起身，无限悲痛；我行走，我看见了我的悲伤》。

在这艰难时刻，劳维斯过得还挺滋润。他被晋升为国王的私人乐师，

新职位让他的收入水涨船高——至少在理论上是这样。他穿着大浪长袍礼服、黑色紧身羽绒上衣和一件锦缎夹克。劳维斯吃牛排、羊肉、鱼、奶酪、面包，喝麦芽酒，一些国王享用的宫廷御宴，他也时有出席。

他的工作职责是为宫廷舞会作曲并演奏。国王越来越喜欢奢华和排场，也许这些场面将他从巨大的烦劳中暂时解脱出来，他被财政危机、厌恶他的臣民和影响力越来越大的清教徒的反对弄得烦透了。

劳维斯和他的乐师伙伴们的责任是炮制一个愉悦而梦幻般的世界。这个世界里充满着爱神丘比特、牧羊人、女神、天使和形形色色的寓言般的角色。在精致的舞台技术的帮助下，这样的虚幻世界大约维持了二十年——直到国内战争爆发，查理一世被推下皇位，砍掉了脑袋。

看来音乐家比君主更能折腾。1660年，在查理一世被处死十一年后，亨利·劳维斯又成了国王查理二世的宫廷乐师。

11月7日　　柴可夫斯基在德国

1884年11月7日，彼得·柴可夫斯基在德国给他的弟媳阿娜托写了一封信：

> 我在柏林过得很开心。我看了《奥伯隆》①，我总听别人说这部作品如何乏味，我却非常喜欢。有些地方的音乐很精彩，只是情节显得有点傻。这部作品有点像《魔笛》，很有趣。全体演员抽搐着倒向地

①　即Oberon，欧洲民间传说中的妖精之王。是多种文艺作品的题材，韦伯曾为该剧谱曲。——译者注

上的那个场景,令人陶醉的小号声响起,我笑得就像一个疯子。《妖精之王》的音乐是愉悦的,无论他在哪里出现,音乐都富有灵感和诗意。

我之所以喜欢柏林,还因为这里任何事情都是晚上 7 点开始,几乎没有中断,到 9 点半,一天就结束了。

在柏林的一个傍晚,我在啤酒大厅遇到一个熟人,我恳求他不要在安东·鲁宾斯坦面前提起我。鲁宾斯坦正在为了他杰出的音乐会准备那些可怕的材料……我还到贝尔斯的家去,听听我的四重奏行板乐曲。为什么总是行板乐曲呢?他们似乎不需要或者不知道别的什么。在我离开的那天,我得知我的行板乐曲会在另一场音乐会上演奏。

每天晚餐时我都被德国人的饕餮食量吓坏了,他们比俄国人能吃多了。我发现,这样的晚餐时间对那些喜欢安静和独处的人倒挺适合的。

像往常一样,我的歌剧一直不太走运。昨天有一场演出,是格鲁克的《阿米德》,但今天轮到《卡门》了,到处强行上演。明天是伴唱笑剧,不论情况又会如何,总是还有一些有名的歌手演唱。哎,我不得不待到那个时候……

11 月 8 日　　凯奇潦倒在纽约

1942 年,先锋作曲家约翰·凯奇前景不太美妙,他和妻子乘汽车从芝加哥抵达纽约时,两人口袋里的钱凑一块也只有二十多美分了。凯奇将会

美国现代先锋音乐家凯奇

发现,纽约这地方文化繁荣,但工作难觅。

这对夫妇是应雕塑家和画家马克斯·欧内斯特的邀请到纽约的,欧内斯特欢迎他们住在他和佩吉·古根海姆合住的公寓。古根海姆甚至提议,在庆祝她新画廊开张举办的打击乐音乐会上,由凯奇来做指挥。回报是古根海姆承担他们的乐器托运费。

刚开始,凯奇日子过得还很潇洒。他后来说:"每两分钟就有一人匆匆拜访我一次。"他还在现代艺术馆成功地举办过打击乐音乐会。

后来凯奇的运气开始变糟了。一次,他和先锋作曲家埃德加·瓦伊斯商谈合作,然而,当瓦伊斯夫人将凯奇的音乐和一个漫画家的作品做了比较后,这次会晤不欢而散。

凯奇想起舞蹈演出商玛萨·格拉厄姆曾经邀请他在她剧团工作,担任伴奏,甚至谱曲,然而,当找到她时却发现,她对自己冷淡而疏远,压根儿就对任何合作之类的事情没一点兴趣。

后来,佩吉·古根海姆发现凯奇在现代艺术馆安排演出,她勃然大怒,取消了在她画廊的演出,并拒绝支付乐器的运输费。同时,她还毫不客气地告诉凯奇夫妇,他们只能临时居住在她的宿舍里。

凯奇给他的朋友写信借钱,但只收到五十多美元。这时,一个叫约翰·斯坦贝克的朋友出现了,他喜欢艺术,富裕而慷慨。他在位于著名的五十二大街的二十一俱乐部和他们共进午餐。后来,当赤贫的约翰·凯奇得知这顿饭花了一百多美元时,他被吓坏了。

11月9日　维瓦尔第的辩护词

安东尼奥·维瓦尔第（Antonio Vivaldi,1678—1741）

意大利作曲家。主要作品:歌剧《罗西兰娜与奥龙泰》等三十多部,管弦大协奏曲《四季》等七十余首、小提琴与大提琴三重奏十九首、小提琴奏鸣曲十余首、清唱剧若干等。

安东尼奥·维瓦尔第是一位享誉世界的作曲家,但1738年他的歌剧《西罗》在费拉拉的上演却是一场灾难。11月9日,他给他的赞助者写信,急切地为自己辩护。

尊敬的大人:

如果那些不幸的艺术家不能从那些伟大的艺术庇护者那里得到保护,他们将陷于绝望。尊敬的大人,我宽容的庇护神,如果您不出来为我主持公道,我就会处于这样悲惨的境地!我在费拉拉的声誉已经被损害到他们拒绝再上演我作品的地步。

据说,我最大的罪行,就是我的吟诵调无法让人忍受。凭着我传遍欧洲的声誉,凭着我创作了九十多部歌剧,我实在无法忍受这样的指责。我从一开始就发现,一号拨弦古钢琴演员无法胜任,但别人向我保证他是个合格的艺术家,一个值得可信的人,我后来却发现他是个白痴。即使在第一次排练后我已经听说,在为吟诵调伴奏时他都不知道他在干什么,他依然厚颜无耻地在我的吟诵调里充当南郭

先生。

事实上,这个吟诵调和在安科拉演出的没有一个音符不同。尊敬的大人,您知道它多受欢迎,有些场景甚至全靠吟诵调得到掌声。关键在于,我的原乐谱没有一个音符被漏掉,丝毫没变。

尊敬的大人,我绝望了!

我无法忍受一个不学无术之徒把他的幸福建立在对我可怜的名声的毁灭之上。我谦卑地恳求您不要弃我而去,因为我对您发过誓——我的大人,如果我的声誉处危急关头,我会挺身而出;因为那家伙拿走了我的荣誉,无异于于拿走了我的生命。

尊敬的大人,在这次事件里,我唯一的安慰就是您对我的最大庇护。最后——吻您的手,热泪盈眶地吻您!

对我的命运,我已听天由命。

11月10日　柏辽兹来自伦敦的情书

埃克托尔·柏辽兹是公认的浪漫派作曲家,从他的一些信件可以看出,他还是个大情种。比如下面这一封信就足以说明,这是他于1847年11月10日在伦敦写给一位圈内朋友的。

你相信吗?我在圣彼得堡陷入了情网,既真实又怪异。她就是你们的一个合唱演员。关于这点,我允许你对所有的乐团成员和主要演员做个鬼脸,来吧伙计,别难为情……我接着说吧。我充满诗意地、不可救药地、毫无杂念地随你怎么阐释这个词汇,我爱上了一个年轻姑娘也不是特别年轻,她对我说:"我会给你写信的。"她说她母亲

总是想着让她出嫁,她说:"真烦人!"

晚上 9 点到 11 点,我们在圣彼得堡郊外和乡村散了多少次步啊!……她像《浮士德》里的玛格丽特那样说:"天啊!我真不明白你看上我什么了……我不过是一个穷丫头,远远达不到你的要求……你不可能这样爱我。"。

每当这时,我就潸然泪下。

这是完全可能的,这是千真万确的。当我离开圣彼得堡坐在马车里路过大剧院时,我觉得我会绝望地死去。在柏林没有收到她的信,我都病倒了。她是那样的执着,她会给我写的。然而我在巴黎时,还是没有她的消息。我已经给她写信了,但没有回音。

真烦人,太没面子了!

我知道,你是一个热心肠的人,那么你就笑个够吧!

行文至此,我已泪流满面了……

请行个好将这个封好的便条转交给她。如果方便的话,请同时告诉她,她的沉默折磨着我!我想她现在已经出嫁了……

哦,"上帝"呀!

我和她漫步在夕阳下涅瓦河畔的景象又依稀浮现在我眼前……我要崩溃了!

11月11日　　战地作曲家巴特沃斯

乔治·巴特沃斯(George Butterworth,1885—1916)

英国作曲家。主要作品:《施罗普郡一少年》《吹响爱的号角》《布

兰登高地》和《安魂曲》等。

乔治·巴特沃斯曾经品尝到一个成功作曲家的喜悦,但他遇到的一个变故迫使他放弃了音乐——那就是第一次世界大战时,他被征召入伍。

同很多作曲家一样,巴特沃斯的职业规划是成为一名律师,但是他从做歌唱演员的母亲那里继承了对音乐的喜爱。巴特沃斯在约克郡上学时学会了管风琴,在伊顿学习钢琴,并在那里显露出成为音乐家的很多天赋。1903年,十八岁的他写了一首船歌,在伊顿管弦乐团演出。

次年,乔治·巴特沃斯到了牛津三一学院。在那里,音乐占据了他越来越多的时间,特别是当他遇见作曲家拉尔夫·沃恩·威廉姆斯后尤其如此。巴特沃斯不到一年就离开了牛津,并和英国民间歌舞协会过从甚密。他多次和沃恩·威廉姆斯一起远行,到乡间去采风。在牛津郡,巴特沃斯采集到莫里斯的舞蹈;在苏塞克斯郡,他们采集到民歌。

他们二人的合作远不只此。

巴特沃斯给沃恩·威廉姆斯提出建议,沃恩·威廉姆斯以此写出伟大的《伦敦交响乐》。后来在首演前,乐谱被弄丢了,巴特沃斯又凭记忆帮着重新写了出来,还为首演写出了策划书。

巴特沃斯也着手自己的项目。1911年到1914年间,他写出了好几部伟大的作品,包括《绿柳河岸》《施罗普郡一少年》《樱花树》和一部管弦乐前奏曲。

尽管干了这么多事,巴特沃斯还是觉得自己越来越没劲,他觉得自己被一种无所事事的空虚感附体了。1914年,战争爆发了,他巴特沃斯就报名参军,加入康威尔公爵轻步兵部队。他毁掉了所有觉得毫无价值的乐稿,上前线去了。

1916年,在波齐耶尔战斗中,乔治·巴特沃斯为了坚守战壕而阵亡。

他死后被授予一枚奖章,还由于他为保留《伦敦交响乐》做出的贡献,将这部作品献给了他。

11月12日　莫扎特寄望曼海姆

1778年11月12日,沃尔夫冈·阿玛迪乌斯·莫扎特写信给远在萨尔茨堡的父亲:

 曼海姆对我的钟爱,正如我对它的垂青一样深。我可能会获得一个任命,但现在还没有绝对把握。我想是在这儿,而不是在慕尼黑。因为我有一种直觉,我的恩主很乐于到曼海姆定居,因为他无法忍受那些巴伐利亚贵族的傲慢无礼。
 你知道,曼海姆剧团还在这里。
 巴伐利亚人已经对曼海姆剧团最好的两位女演员喝倒彩,还出现了一次乱子,以至于那个官员也靠在包厢前发出嘘声予以制止。当人们对他毫无理会时,他就派人去阻止喧闹。岂料这些捣乱分子告诉那些人他们是花了钱的,没人可以对他们发号施令。
 现在说说正事吧。我在这里有个机会,可以赚四十多金路易呢!当然,我还得在曼海姆待六个礼拜或最多两个月时间。在我为赛勒剧团的经理写完一个音乐戏之前,他不会让我走的。你当然知道,这部作品里没有歌唱的内容,只有朗诵,音乐只起到伴奏作用。在音乐进行中,歌词不断被朗诵出来,效果好极了。你可以想象,当我把我最想要的作品完美地组合起来,我有多么高兴。
 你知道吗?那个该死的恶棍斯考一直在这儿说三道四——什么

我歌剧中唱谐角的女演员在慕尼黑被轰下了台,什么……他在一个我很知名的地方对我叽叽喳喳,实在是太过分啦!让我恼火的是他的放肆,因为当人们前往慕尼黑的时候,听到的情况恰恰相反。

11月13日　　卡鲁索一试惊人

恩里克·卡鲁索(Enrico Caruso,1873—1921)
意大利男高音歌唱家。

二十四岁的男高音恩里科·卡鲁索决心争取出演歌剧《波西米亚人》中鲁道夫一角,为了这个目标,他去拜访作曲家贾科莫·普契尼。

卡鲁索是为了谋生才自愿出演这个角色的。名角的报酬是每天一千里拉,他每天只要十五里拉,剧团经理的态度却模棱两可,他觉得名演员也许更容易让演出成功。所以卡鲁索就搭乘火车,赶往托斯卡纳丘陵地带的普契尼的别墅求助。

普契尼的家仆向他报告,一个固执的来客在门前求见,普契尼问道:"他是谁?这个卡鲁索是谁?"

"听口音像那不勒斯人,自称是歌唱家。"仆人有些不高兴地说,"矮个子,留着小胡子,歪戴着帽子。"

"哼,又一个那不勒斯的流浪儿!"普契尼嘲笑道,他把注意力转向堆满乐谱和笔记本的桌子,"告诉他我没空见他。"

仆人不久回报,那个唱歌的赖着不走。

普契尼走到工作室门口,冲他叫道:"你是谁?"

卡鲁索紧张地用一句鲁道夫在《波西米亚人》里的台词回答:"我是谁?我是一个诗人。"

普契尼被逗笑了,把卡鲁索放了进来。

普契尼坐在一架直立式钢琴旁,要求卡鲁索唱歌剧里的《冰凉的小手》。当卡鲁索唱完,普契尼转身问他:"天哪!是谁让你来找我的?"

他表示愿意推荐卡鲁索出演那个角色。

卡鲁索坦然地说,他在这段咏叹调结尾处的高C调仍然有点吃力。

普契尼耸耸肩:"不必过虑,很多歌唱家为了那个高C调,结果把咏叹调唱得一团糟。与其把整个歌曲破坏了,还不如低半个调。"

当《波西米亚人》首演时,扮演鲁道夫的恩里科·卡鲁索,给观众奉献了一场精彩的表演——包括那个高C调。

11月14日　科普兰的最佳顾客

第一次世界大战后,很多美国年轻人涌入巴黎,其中就有作曲家亚伦·科普兰。科普兰出生于1900年1月14日,不到二十一岁时,他就到法国首都学习,成为这个激动人心的世界文化之都的一分子。和其他有抱负的作曲家相比,科普兰的开局更有利——他遇到一个出版家。

到达巴黎不久,科普兰的钢琴曲《猫与老鼠》与出版社签订了合同。巴黎最大的音乐出版社给了他五百法郎,这相当于今天的三百美元。科普兰非常奋兴。他觉得自己的作曲家职业有了良好的开端。他很自豪地给远在纽约的父母写信,告知自己作品即将出版的消息。

他在信的末尾这样写道:"看来在我们科普兰家族中,出了一位作曲

家。谁敢说没有更多的奇迹在后面等着呢?"

科普兰筹划着如何花掉这五百法郎,等待着将他的处女作在二十一岁生日之前寄回美国。然而,计划没有变化快。

科普兰等待着他的作品出版,几周时间拖成了几个月,1921年变成了1922年。科普兰得到的第一个教训,就是音乐界的不可预测性。他最终发誓,再也不提前张扬他的什么音乐出版物。

拖延给一个热情的顾客造成了巨大的麻烦。他已经预订了二十五本《猫和老鼠》。尽管科普兰一生都不知道这个预买者拿这么多书干什么,他还是愉快地回忆起,他的第一个大买主是他的父亲。

这个故事,是科普兰在1984年出版的自传中透露的。

11月15日　亨德尔和巴赫:无缘对面不相逢

这二位是当时最伟大的作曲家,他们的工作地点常常离得很近,其中一位却似乎尽力回避另一位。

乔治·弗里德里克·亨德尔和约翰·塞巴斯蒂安·巴赫有太多的共同点:他们都出生于1685年,都出生在德国,都创作了大量一流的音乐作品——或庄重、或世俗,他们都是演奏键盘乐器的大师。

到1719年时,亨德尔已经在英国生活了几年。这年他返回德国为伦敦的一个新学院招收歌唱演员,为此他去了杜塞尔多夫和德累斯顿。亨德尔在那里待了八个月,却一次也没有拜访巴赫。有一个中间人弗雷明伯爵几次三番地想安排巴赫见亨德尔一面,也都没有成功,别人要么告诉他亨德尔离开了,要么就是亨德尔生病了。亨德尔没有一点见巴赫的表示,即

使是双方最没有偏心眼的朋友都觉得费解。

亨德尔似乎觉得巴赫的音乐很无聊,巴赫却对亨德尔的作品很仰慕,甚至在他妻子的帮助下,模仿了一些亨德尔的作品。

当巴赫听说亨德尔正在离他仅二十多英里远的哈莱时,他从主人利奥波德王子那里借了一匹马去见亨德尔。当巴赫到达哈莱时,却被告知亨德尔去英国了。很明显亨德尔在回避他——但这究竟是咋回事呢?

解开这个秘密的钥匙是弗雷明伯爵。

他曾举办了一次键盘乐器竞赛,竞赛双方是巴赫和一个叫路易斯·马歇德的法国表演家。很显然,马歇德偷看了巴赫的预演,见预演如此成功,他脚底抹油溜走了。莫非和巴赫的对阵,也让亨德尔怯场了吗?

当时,很多杰出作曲家和约翰·塞巴斯蒂安·巴赫都是非常好的朋友,但乔治·弗里德里克·亨德尔从来都不在其中。

11月16日　冯·格鲁克的音乐革命

克里斯托夫·维利巴尔德·冯·格鲁克(Christoph Willibald von Gluck,1714—1787)

德国作曲家。主要作品:歌剧《阿尔赛斯特》《德梅特里奥》《牧人王》《泰莱马科》《梅兰岛》《帕里德与爱莱娜》《阿米德》等。

1777年11月16日,克里斯托夫·维利巴尔德·冯·格鲁克陷入了他对手设置的阴谋中,他给范弗里斯伯爵夫人写信谈起这件事情。

当我着手歌剧《阿米德》时,我遇到了前所未有的可怕而激烈的

纷争，相比之下，针对《伊菲基尼》《奥菲欧》和《阿尔赛斯特》的阴谋不过像一场小规模的骑兵战斗。那不勒斯大使为了助普契尼的歌剧一臂之力，一个劲儿地在宫廷和贵族中陷害我。

此人撺掇了玛蒙特尔、拉·哈普等几位学院派成员发表文章，对我的音乐体系和创作模式大加抨击。阿劳德神甫和其他几个人站出来为我辩护。

现在争吵激烈到什么地步？要不是双方朋友出面阻止，这个侮辱早就恶化为一场斗殴了。《巴黎日报》连篇累牍地报道，这场论争让编辑们大赚了一笔。

这就是法国最耀眼的盛况——音乐革命。有好事者告诉我，能够享用这场迫害是很幸运的——这是每个天才经历的荣耀。让他们和他们的谎言见鬼去吧。事实上，据说丢人现眼的那七场歌剧赢得了三千七百里拉的票房，还不包括已经租出去的包厢和预订者的收入。

昨天，第八场演出时，他们又卖了五千多里拉。剧场前面部分挤到什么程度？服务员要一个观众摘掉帽子，那人说："你来摘吧，我的手都不能动了。"引起一片笑声。

歌剧里有几个乐段把观众逗得差不多崩溃，而大大地失态。我看见观众出场时，头发乱了，衣服湿透了，就像掉进河里的落汤鸡。只有法国人才会为这样的乐趣花大价钱。夫人，你亲自来吧，看看这里有多热闹，它会和歌剧一样让您开心！

11月17日　　音乐史上两"活宝"

马尔科姆·阿诺德(Malcolm Arnold,1921—2006)
英国当代作曲家。主要作品：交响乐多部和《桂河大桥》等英国题材的管弦乐作品。

理查德·阿迪尼(Richard Gilford Adeney,1920—2010)
英国长笛演奏家。

瑰丽的想象和丰富的幽默贯穿于马尔科姆·阿诺德的大部分音乐作品中，这一点也不奇怪，因为这位英国作曲家总是妙趣横生。

阿诺德还在皇家音乐学院做学生时，如果不是有人怂恿，就是他擅自把鱼塞进大剧院的管风琴琴管下，并因此暴得大名。

阿诺德父母品行端正，信仰虔诚，其家人却似乎无法无天。阿诺德的姐姐露丝在一次狂欢节时，因为裸体坐在花车上而被斯莱德艺术学院勒令退学。

还有一次，阿诺德也突然离校。1938年他十七岁时，由于学校学习太紧张，他就和皇家艺术学院的一个漂亮女生逃离了伦敦。这一对到了普利茅斯，在那里阿诺德发誓远离音乐，最终还是在一个歌舞乐队找了个小号手的工作，直到他恼羞的父母雇来的私人侦探将其捕获，他的逍遥日子才算到头。

阿诺德返回学院后遇到了长笛手理查德·阿迪尼，这同样是个怪物。

二人在市政大厅举办了一场音乐会,这次演出的大多数音乐都是阿诺德用化名写的。比如,有一部作品在剧目单上叫《奏鸣曲中可怜的长笛》——作者"扬曼①",他把法语 pour 这个词汇故意错拼为 p-o-o-r。

由于本地没有音乐评论家,阿迪尼就用笔名写了一篇评论,他狠狠地抨击了这场音乐会,特别是对自己的表演攻击最为恶毒。一些观众朋友被激怒了,有人甚至认为阿迪尼应该起诉这家报纸。

马尔科姆·阿诺德和理查德·阿迪尼的友谊维持了一辈子,得益于他们共同的幽默感。

11月18日　　名人帕德雷夫斯基在美国

1891 年 11 月,当波兰大师伊格纳西·扬·帕德雷夫斯基初次访问美国时,他已经具备了一位世界级艺术家的所有条件——精湛的技艺、充沛的活力和对观众施展魅力的能力。

第一次在美国纽约举办音乐会时,帕德雷夫斯基已经是蜚声世界的作曲家和表演家。他受到了非同寻常的欢迎——他也具备了享受这些待遇的能量。据统计,帕德雷夫斯基在美国旅居一百一十七天,一共举办了一百零七场音乐会,还参加了八十六场晚宴。

即使在帕德雷夫斯基英语讲得还不够流利之前,他就是有名的聪明人。指挥家沃尔特·达姆罗施回忆,在著名马球运动员约翰·科丁家里的一次聚会上。丹若斯奇很喜欢主人家漂亮的银质奖品,就对帕德雷夫斯基说:"你看,你和约翰的区别就是,他靠马球赢得奖品,而你靠独奏赢得

① 原词为 Youngman。——译者注

奖品。"

帕德雷夫斯基立即接口,说得更好玩:"没什么不同。我是一个可怜的波兰独奏演员,但约翰是一个可爱的马球运动员。"

很多美国朋友请求要他的一缕头发做纪念,帕德雷夫斯基都答应了,以至于他的仆从担心他很快会变成秃顶。

"我不会。"他透露道,"我的狗才会变秃呢!"

帕德雷夫斯基在第二次美国之行中,开始创作《扬基傻瓜幻想曲》,这是他主动为钢琴家威廉·梅森写的。让他有点遗憾的是,梅森回复说,安顿·鲁宾斯坦已经给他了一组《扬基傻瓜变奏曲》。马逊还说这首曲子是专门拿美国开涮的。帕德雷夫斯基从来就没有写过这些变奏曲,但他为梅森弹奏了一些,梅森发现他演绎得非常好,他从来没有听过这么好听的变奏曲。

11月19日　莫扎特老爹的回击

沃尔夫冈·阿玛迪乌斯·莫扎特曾给远在萨尔茨堡的老爸里奥波德写信,他在信中兴致勃勃地谈起他准备为在曼海姆演出的表演家创作的曲子。年轻的莫扎特向他老爸汇报,他甚至可能要高升了。

1778年11月19日,里奥波德给他儿子写了一封尖锐而严厉的回信。

> 说实在的,我都不知道怎么说你。我都要疯了,束手无策。简直气死你老爹啦!一想起你离开萨尔茨堡时梦想的那些规划,就足以让我发疯。那些形形色色的梦想不过只是纸上谈兵的计划、空洞的大话,到头来是黄粱一梦。

你在南希期间就把钱白白浪费,如果你不那样糟践钱,可能你已经把它用在路费上了,你就可以更快地到达斯特拉斯堡。尽管我告诉过你,如果没有钱赚就不要浪费盘缠,立即赶路。你自己也曾经告诉我那儿情况很糟糕,你会在 17 日那天一个小型音乐会后立即启程。但你现在还在斯特拉斯堡瞎折腾,直到下起大雨。

然而,人们表扬你,你受用了,却哪怕只言片语的便条也不给我写。你若在 19 日或 20 日离开斯特拉斯堡,在洪水来到之前就赶到奥格斯堡了;以前浪费掉的钱还在你口袋里,我们也为你松了一口气。

你当务之急是马上赶回萨尔茨堡。

我一点也不想再听你可能赚四十几金币的话了。看来你折腾来折腾去,不过想为你自己建起一座空中楼阁而已,可同时要折腾死你老爸。

11月20日　　寡妇间谍

阿芙拉·本(Aphra Behn,1640—1689)

英国剧作家、英国第一个职业女作家和间谍。主要作品:《流浪汉》《阿布德拉扎尔》等十五部剧本、首部英语书信体小说《一名贵族与他妹妹的情书》。

本杰明·布里顿发表于 1945 年、广为流传的作品《青少年管弦乐指南》,主旋律来自亨利·珀塞尔[①] 1695 年为当年上演的戏剧《阿布德拉扎尔》,又称《摩尔的复仇》所作的音乐。这部剧是一位名叫阿芙拉·本的杰

[①] 即 Henry Purcell(1659—1695),英国作曲家。——译者注

出女人写的。

阿芙拉·本不少情况下都很神秘,部分原因是她的自述很诡秘。可以确凿知道的是,她写了十五部戏剧和大量的小说,另外——她还是个间谍。

1666年,英国和荷兰处于战争状态。阿芙拉·本是一个三十六岁的寡妇,她被查理二世的政府派去搜集军事情报。当时对她的指令是尽量和一个人搭上线——此人是政治流亡者威廉·斯科特上校,那时是荷兰政府议会兵团服役的军官。

斯科特急于得到赦免重返英国,为此他愿意对他的流亡者同伴进行监视,愿意提供任何他能够获取的关于荷兰的行动计划情报。

阿芙拉·本一刻也没有耽误,她在中立城市安特卫普约见了斯科特上校。在行驶的马车里,阿芙拉·本确认了上校为英国效劳的意愿。但本的成功逐渐受到资金的困扰,她不断给英国方面写信要求解决资金问题,但却杳无音信。

秋去冬来,她不得不借钱返回英国。

当阿芙拉·本终于返回伦敦后,她不可避免地遭遇了双重打击。她不在时,大半个城市被付之一炬;很多市民忍饥挨饿,流离失所。阿芙拉·本很快也和他们没有两样,她因为无钱还债被投入监狱。

最终,这个被遗弃的间谍出狱了。阿芙拉·本恢复精力后,将她的想象力变成了充满幻想和异国情调的传奇,比如,她在戏剧《阿布德拉扎尔》——又称《摩尔的复仇》中所描绘的那样。

11月21日　米约的尴尬亮相

1920年秋天,达律斯·米约的交响乐组曲《普洛透斯》在一个重要的音乐会上演出。他有足够的理由为之骄傲——他这部作品被指挥家加布里埃尔·皮尔内选中,和亚瑟·奥涅格的一部新作品同台演出。

然而,二十八岁的米约还是有自己的顾虑——在"多调性"的标题下,这两首曲子被生硬捏合到了一起。米约认为,"多调性"是一个随心所欲的标签,会让观众很不舒服的。他的担心是很有理由的。

在米约和奥涅格作品的排练上,皮尔内格外尽心尽力。米约将父母邀请到巴黎来分享这一盛事,他可没有料到有什么幺蛾子正等着他们呢。果不其然,组曲的前奏曲还没有演奏完时,就有观众在嚷嚷:"快开演吧!"其他人则发出野兽般的嚎叫。

这时,强烈的欢呼声和拍手声起来了——支持的声浪盖过了音乐声。当乐队在组曲里加入一支非常别致的赋格曲时,一场冲突爆发了。观众席的一个指挥家一巴掌打在一个风琴表演家的脸上。警察赶到,开始清理这些捣蛋鬼。米约很欣慰地看见,两个警察将一个著名音乐评论家驱逐出去。

皮尔内为他的音乐做了一番辩护,观众短暂地安静下来。但不久他们又嚷嚷起来,米约的整个组曲的第三部分又听不清楚了。米约的父母和他坐在包厢里,被眼前的一切吓坏了,他们倒不是怀疑米约音乐的价值,而是担心他的职业人生。

这次喧嚣对米约有着出人意料的影响。在他的自传《我的快乐人生》中,他回忆起此事,非常自豪:"那种真诚的、一致的和猛烈的反响给了我无限的信心。"他这样看问题——闹哄哄的热情和乱糟糟的抗议都是他作品生命力的证明。

11月22日　斯美塔纳的呐喊

贝得里奇·斯美塔纳(Bedrich Smetana,1824—1884)

捷克作曲家。主要作品:《在波希米亚的布兰登堡人》《被出卖的新娘》《李布塞》等歌剧以及《G调钢琴三重奏曲》《e小调弦乐四重奏》等。

即使是一首伟大的乐曲,如果不在与其相称的场地演出,可能会沦于平庸。正如贝得里奇·斯美塔纳1864年在一篇报纸专栏文章里描述的那样:

主办者们宣称:"感谢'上帝',我们有一个临时剧院!"但让我们求求"上帝",快点赐给我们一个歌剧院吧。我们怎么可能在一个和现在一样小的剧院里上演歌剧?在梅耶贝尔的歌剧《胡格诺教徒》上演时,八个士兵站在一边就挤得水泄不通了,让观众笑掉大牙。

歌唱演员挤在一起,转身时都提心吊胆怕伤着旁人。而合唱团呢,他们要么在舞台脚灯前站成一条直线,要么在舞台后半部站成一个半圆。他们挤到什么程度?在演唱时,为了不互相伤着,他们手不敢举,腿不敢抬。

音响效果和在大房子里传出来的很不一样。一旦一个艺术家习惯了小舞台环境,他要花费很长的时间,要犯很多错误才可以调整过来,以适应大舞台。

另外一个让人恐惧的是剧院大堂——简直名不副实!这个世界上,谁愿意去听连室内乐环境标准都无法满足的演奏,更甭提花园音乐了。有四个首席小提琴手、四个次席小提琴手、两个中提琴手、两个大提琴和唯一的低音提琴。我们从没听过乐师集体演奏,也不曾见他们和谐地演奏过。铜管乐器和其他管乐,完全将弦乐器给淹没了。

在这样的条件下,很难提到更高的艺术标准。如果我们要把捷克歌剧发扬光大,就不得不建一个适合歌剧演出的剧院,而且越快越好!

11月23日 迪特斯朵夫的预感

迪特斯朵夫并不是一个迷信的人,但他无法解释二十一岁那年他一次死里逃生的神秘色彩。在他的自传中,他讲述了发生在1759年的那一段经历。

那个大雪纷飞的冬季,迪特斯朵夫给一个年轻的贵族上小提琴课,回报是这个年轻人驾雪橇把迪特斯朵夫送到城外半英里一个舒适的小旅馆,每周几次。一天,这个年轻人告诉迪特斯朵夫,让他等雪橇教练和马夫载上他去参加一个盛大舞会。迪特斯朵夫接受了这个邀请,穿上他最好的衣服,出门去等雪橇教练。

迪特斯朵夫刚出门,就被一种慌乱感攫住了,似乎一只冰手从他脊背掠过。他突然不想去参加舞会了。当迪特斯朵夫的朋友来时,他说他改变了主意,却说不出理由。这个朋友恳求了迪特斯朵夫很久都没用,就噘着嘴走了。他让马夫上到雪橇上,待在本来属于迪特斯朵夫的位置,以此保持雪橇平衡。迪特斯朵夫从窗户上看到,年轻人驾驶着雪橇离城门而去。

打发完这件事,迪特斯朵夫就到他兄弟那里去了,他靠咖啡、香烟、阅读和做音乐度过了一个夜晚。

正当他们修改一首新的四重奏时,一个人突然闯进门来,告诉他们雪橇撞到一块石头上倾覆了,将马夫甩了出去,脑袋撞到城门上,当场就死了。那位年轻贵族说,让他感到安慰的是迪特斯朵夫没有同行,否则同样肯定会受伤,甚至把命丢了。

迪特斯朵夫年轻的朋友因为鲁莽驾驭雪橇酿祸被软禁四个月,而迪特斯朵夫呢,他始终相信,冥冥之中,那个冬天下午不可言喻的恐惧感救了他一命。

11月24日　三巨星齐聚布罗德斯基家

阿道夫·布罗德斯基(Adolf Brodsky,1851—1929)
匈牙利小提琴家。

安娜和阿道夫·布罗德斯基的家和别人的家很不一样。一天,约翰内斯·勃拉姆斯在他家做客,他正在弹钢琴时,门铃响了,一定有人来了——结果第二位客人是彼得·柴可夫斯基。柴可夫斯基似乎很不喜

勃拉姆斯弹奏的音乐,看见素未谋面的勃拉姆斯也很紧张。

这两位作曲家要有多不同,就有多不同——贵族出身的柴可夫斯基举止高雅,彬彬有礼;勃拉姆斯则直言直语,粗壮结实,举止活泼而不拘小节。

"我打扰您了吗?"柴可夫斯基问。

"一点没事。"勃拉姆斯粗鲁地说,"但你何必非得听呢？这可一点也不好听。"

柴可夫斯基坐下来听起来,越听越不自在。勃拉姆斯停下来,让他评论。柴可夫斯基却谢绝评论,局面变得尴尬起来。这时,门铃又响了,新客人爱德华·格里格和他的妻子妮娜到了。他们认识勃拉姆斯但不认识柴可夫斯基。腼腆而敏感的柴可夫斯基喜欢格里格的音乐,加之这对夫妇让自己感到轻松,立即和他们一见如故,相处甚欢。

晚饭时,妮娜坐在柴可夫斯基和勃拉姆斯之间,但过了几分钟她又说:"我不能坐在你们中间,这让我太紧张。"

格里格站起来,说道:"我有这个勇气。"

就这样,三位作曲家并排坐着,都是兴致勃勃的样子。

晚餐开始了一会儿后,小孩过家家似的游戏就开始了。勃拉姆斯抓起一盘草莓酱,说任何人都别想吃这个了。晚餐后,又品尝了雪茄和咖啡。阿道夫·布罗德斯基拿出魔术道具,开始表演小魔术,大家都被逗乐了。大大咧咧的勃拉姆斯对表演特别感兴趣,阿道夫每表演一个,他都要刨根问底,要求揭开谜底。

但三位伟大作曲家勃拉姆斯、柴可夫斯基和格里格的共聚一堂这件事本身,才是真正最有趣的。

11月25日　　福斯特遭遇街头歌手

在哪种情况下，一个歌曲作者的作品会变为公共所有？斯蒂芬·福斯特发现，自己写的歌曲怎么被别人来唱，那是人家的事情。

1858年11月，福斯特、他妻子、女儿和侄女搭乘"艾达·梅号"蒸汽船离开匹兹堡前往辛辛那提。在那里，福斯特等着"休闲活动"，正如他在给兄弟莫里松的信中说的那样。

一个寒气逼人的晚上，福斯特和他的朋友比利·汉密尔顿在拜访《商务报》编辑后回到船舱，远远地他们就听见一伙年轻人在哼唱一段"既陌生又熟悉的旋律"，原来是被恶搞了的福斯特的爱情歌曲《到我爱人躺着做梦的地方来》。当福斯特和比利·汉密尔顿走进这群人时，禁不住和他们一起唱起来。唱情歌的人们唱完后，用明白无疑的话叱责两人，质问他们有何权利来干涉他们。

汉密尔顿问他们知道这首歌曲的作曲家吗？

这个年轻人回答："斯蒂芬·福斯特。"又补充说他们不认识他本人。汉密尔顿试着把福斯特介绍给他们，他们却骂二人是骗子。

"情况变得很紧急。"汉密尔顿后来说，"我们面临着被暴打一顿的危险。"就在这时，他急中生智地问这个气冲冲的年轻人，他们是否认识《商务报》的编辑。他们说他们认识。汉密尔顿就说服他们到编辑办公室走一趟。当这个编辑向他们证实福斯特和汉密尔顿的身份时，"情况一下子就扭转了"，汉密尔顿回忆说，"剩下的夜晚我们一直和他们合唱小夜曲。"

在那个寒冷的11月的晚上,这些人甚至可能按照福斯特的要求来唱他的歌。

11月26日　　德彪西的《帕西法尔》

19世纪90年代,很多法国作曲家对瓦格纳的音乐是既爱又恨,其中一位就是克劳德·德彪西。1892年,他特地从歌剧《佩利亚斯与梅丽桑德》的创作中抽出时间来准备演出他改编的瓦格纳钢琴曲《帕西法尔》。德彪西的一个朋友对他的演出有如下描绘:

> 德彪西演出了《帕西法尔》第一幕。演出很成功,我觉得观众很喜欢,然而有一些观众说他们没有听清歌词。我并不吃惊。你知道他的吐词发音怎么回事。如果他除了把 tra、ra、ra 唱成 ta 以外,还能够唱点别的,我们就很幸运了。《帕西法尔》很精彩,特别是关于宗教部分。但可怜的德彪西已经竭尽全力了,我想他以前从来没有唱完过。演出一结束我就将他拉到后台一间屋里,给他热饮喝。我觉得他都要垮掉了,他简直是玩命在唱啊!
>
> 德彪西告诉我,如果当时我不在那里为他翻乐谱,他差一点就合上乐谱,拿开它了。好在第二次第二幕中会有抽一支烟那样长的休息时间,这样大家都开心。
>
> 我们顶呱呱的德彪西这样做,也是为了同样的理由——做点小杂活挣几个小钱。但我相信,德彪西想到我们能给他带来一千法郎进账,一定很满意。

次年，德彪西的朋友尤金·伊萨伊有意在布鲁塞尔举办一次《佩利亚斯与梅丽桑德》的演出。为了省钱，他建议音乐会只演出部分歌剧内容，被德彪西婉言谢绝了。

11月27日　萨列里和莫扎特中毒事件

他曾经给很多显赫的作曲家上过课——贝多芬、哈姆尔、舒伯特、李斯特等，然而在今天，安东尼奥·萨列里最为人们所记起的，却是一件可能并不是他干的事——毒杀莫扎特。

彼得·谢弗的戏剧和米洛斯·弗曼的电影《阿玛迪乌斯》对这个故事使用了含沙射影的手法，作品暗示，平庸而妒火中烧的萨列里密谋将单纯如孩童的天才莫扎特从身体到精神搞垮。关于萨列里毒杀莫扎特的传言在当时就传开了，并一直传了下来。

莫扎特的第一个死亡报告推测他死于中毒，但没有提到萨列里。尽管早在1803年卡尔·马里·冯·韦伯拜访萨列里时，就听到了对他的指控。从那时起，和莫扎特妻子有亲戚关系的韦伯就断绝了和萨列里的一切来往。1822年夏天，罗西尼访问维也纳，他和萨列里玩笑般地谈起了这桩流言。

第二年，萨列里的健康状况和他的声誉一起开始恶化。到1823年秋天，萨列里遭遇肉体和心灵的双重崩溃，被送往维也纳总医院，他出现精神错乱，指控自己杀了莫扎特。传言很快就在维也纳闹得满城风雨。这些情况可以参考当时出版的几本贝多芬的对话集。

在一次神志清醒的时候，萨列里反击流言，为自己辩护，他对作曲家

意大利作曲家萨列里

伊格纳兹·莫谢莱斯说:"尽管我时日不多,但我敢凭良心发誓,所谓我毒死莫扎特的荒谬谣言绝对不是真的。这是有人出于恶意而欺骗世人。"

然而,毒杀谣言很快就在俄国闹得天翻地覆。1830年,萨列里死后五年,亚历山大·普希金写了一部微型悲剧《莫扎特和萨列里》,在这出戏里,萨列里公开将毒药放进了莫扎特的杯子里。1898年,尼古拉·里姆斯基-科萨科夫以普希金戏剧为蓝本,创作出同名歌剧。

当萨列里跌入黯淡的深渊时,莫扎特的声誉蒸蒸日上。

萨列里的音乐最终重新演出时,却不可避免地和一个巨大的传说牵涉在一起,这个传说大到无法遏制和被人淡忘。所以归根到底来说,不是莫扎特而是萨列里被毒杀啦!

11月28日　双料大师菲利多尔

> 弗朗索瓦-安德烈·丹尼根·菲利多尔(Francois-Andre Danican Philidor,1726—1795)
>
> 法国钢琴家、西洋棋大师。主要作品:歌剧《汤姆·琼斯》等。

法国作曲家弗朗索瓦-安德烈·丹尼根·菲利多尔的命运,足以让亨利·菲尔丁写出了一部激动人心的小说。菲利多尔靠他的乐观豁达、勤奋刻苦和两种天赋度过了一段艰难岁月。

1745年,年仅十九岁的菲利多尔就是巴黎有名的音乐家了。一次,音乐新星、十三岁的意大利拨弦古钢琴家和她父亲在荷兰举办巡回音乐会,菲利

多尔被邀参演。参加巡演的还有杰出的小提琴家弗朗西斯科·杰米尼亚尼。

这个计划从一开始就不顺利。正当这位钢琴家即将离开巴黎前往荷兰时,她却病倒了。她一恢复过来,就赶往荷兰与她父亲、菲利多尔和杰米尼亚尼会合。当菲利多尔和这个女孩的父亲抵达鹿特丹时,却得到这个女孩去世的消息。菲利多尔在一个陌生的城市,身无分文,突然陷入了孤立无援的境地。

但是这位年轻的法国人坦然面对挑战。

为了挣钱,菲利多尔去做西洋棋选手,还给很多在城市咖啡馆下棋的荷兰人做指导。在阿姆斯特丹和海牙,他的棋艺突飞猛进,获得了棋类冠军,还将一名王子发展为客户。后来他去了英国,成为当地棋界名流,随后变成了欧洲中北部的棋类大师。菲利多尔在蒙住眼睛的情况下,居然同时赢了两次棋类比赛!

在英国待了几年后,菲利多尔申请凡尔赛宫宫廷作曲家的职位,但没有成功,因为他的音乐显得太意大利化了。所以菲利多尔以戏剧音乐和歌剧作为自己的职业方向,他获得了成功。到现在为止,他依然被视为早期歌剧音乐家中最有技巧的一个,这突出表现在他对歌剧中口语对白的运用。

然而菲利多尔最受人欢迎的,却是多达一百多个版本的《棋类游戏解析》。

11月29日　克莱斯勒重整旗鼓

第一次世界大战期间,小提琴家弗里茨·克莱斯勒曾经在奥地利军

队里服役几周时间。战后,当他试图在美国重新举办音乐会时,他却发现美国的反德情绪仍然很强烈。

克莱斯勒等了一年才返回美国。

1919年秋天,在他等待期间,他和别人合作的轻歌剧《花开时节》在纽约演出时获得了巨大成功,克莱斯勒认为这将为他重返美国铺平道路。但在马萨诸塞州的音乐会陷入了麻烦。在劳伦斯,美国退伍军人协会要求克莱斯勒不要演奏德国音乐,但随后撤销了此要求。在里恩,市长要求克莱斯勒完全演奏宗教音乐,否则就要把他抓起来。这位小提琴家拒绝演出。

在密歇根州的大瀑布市和巴特尔克里克市,克莱斯勒面对着同样的处境。在肯塔基州的路易斯维尔,他"无限期"推迟了演出。在纽约,一场策划好的音乐会流产了。在纽约的伊萨卡镇,市长发布了一个公告,敦促人们抵制克莱斯勒的演出,克莱斯勒却照常举行。退伍军人协会的成员试图挤进现场,但没有成功,他们便切断剧院的电源,将演员和观众扔进一团漆黑之中。

克莱斯勒演奏了四十多分钟,场外传来嘲笑声,观众报以刺耳的欢呼,克莱斯勒对此充耳不闻。

克莱斯勒坚持着,当他在马萨诸塞州的沃瑟斯特和波士顿演出时,局面开始扭转。在纽约大都会剧院的演出则受到让人震惊的欢迎。《纽约时报》这样报道这次演出:"当克莱斯勒向观众鞠躬时,一浪高过一浪的掌声从大厅掠过走廊。"

克莱斯勒偶尔还会遇到一些艰难的事情,但总的来说,他最终挽回了美国人的心。

11月30日 格林卡遇到"最权威"评论家——沙皇

1836年11月,米哈伊尔·格林卡歌剧《伊凡·苏萨宁》最重要的支持者,也是他最强有力的批评家——没人敢于质疑。格林卡在他的回忆录里解释说:

> 也许因为我最后一次访问彼得霍夫时到海里游泳的缘故,我觉得心脏颤动,我开始遭罪了。先是我的神经系统出了问题,同时,我整个身体无可奈何的麻木了。不久又发展为高烧,早晨流鼻血,晚上发烧,所以很快我就发现自己消瘦下去。幸运的是,我已经知道一些顺势疗法,一剂吐根植物制成的药可以遏止我的高烧。
>
> 我的病情迫使我待在家里,我感觉好点,就排练去了。在一次排练前不久,我很愉快地见到了沙皇陛下。彼得罗夫和沃瑞比娃演唱了E大调二重奏,当然他们表演得很棒。沙皇陛下过来很和蔼地问我对演出是否满意。我回答道:"满意,特别是他们的情感烈度和热情。"我的回答让陛下很满意,他转告给了演员们。通过剧院经理我获准将我的歌剧献给沙皇陛下,从此《伊凡·苏沙宁》改名为《为沙皇陛下献身》。

当时格林卡因病错过了最后的排练——这是一次他会遗憾的排练。

结果证明歌剧非常成功,但在帷幕拉下后沙皇召格林卡去他的包厢

致谢,又表达了对戏中主角在台上被杀死这一情节的不悦。米哈伊尔·格林卡无力争辩,只好解释,将死亡安排在舞台上在是最后一次排练时安排好的,但他并不知情。

12 月

12月1日　宾根的超强感应力

希尔德加德·冯·宾根（Hildegard von Bingen，1098—1179）
　　德国作曲家、文学家、画家、科学家、医学家和女性主义先驱。主要作品:《玫瑰花开》《公开的诗篇》《鸽子隐约浮现》《珍妮罗撒颂》等。

　　尽管希尔德加德·冯·宾根没有受过正规教育,却创作了七十七首歌曲。她将歌词和音乐融合得如此美妙,以至于八个世纪后这些歌曲还在传唱。希尔德加德·冯·宾根的灵感来自她丰富的洞察力。
　　1098年,希尔德加德出生在德国弗兰科尼亚公国。在三岁前,她对外界就有了神秘的感应力。八岁时,她被父母送给圣本笃休会一名叫杰塔的修女院院长托管。尽管希尔德加德没有老师,却从一名叫沃尔玛尔的修道士、她的指导者那里获益匪浅,他们保持了终生的往来。她学习拉丁文,这使她能够阅读教堂神甫和当时其他人的作品。随着时间的推移,希尔德加德在她广泛阅读的基础上开始了自己辉煌而极具创意的创作。
　　当希尔德加德成年后,举行了成为修女的仪式。她继续体验着她对世界的感应力,她这样描述了自己的方法:"我不是用身体外部的肉眼看,也不是用身体外部的耳朵听,我完全是用我的身心——我身体内部的眼睛去体验、去感受,所以我从未失去惊喜感。"
　　四十三岁时,希尔德加德又写下了一系列、含二十六个详细幻境情节的作品,命名为《西维亚斯》或《感应世界的方法》,据说是一部将神学、人类

德国作曲家、文学家、画家、科学家、医学家和女性主义先驱宾根

学和宇宙论揉合在一起的著作。

这部作品完成后,获得了教皇的高度评价,甚至还在红衣主教、主教、神甫和神学家的集会中亲自朗读了一部分。从那时起,希尔德加德就和教皇以及他的顾问们保持通信联系。

她的名字传遍了欧洲。

希尔德加德非凡的魅力贯穿了她的歌曲。这些歌曲以罗马教皇格列高利圣歌为基础,但包含着更宽广的音域、更跌宕的音程和更丰富的旋律修饰。总之,这些作品显示出的,是一个作曲家的开创性,这种创造力超越了她那个时代的法则和局限性。

12月2日　　莫斯科大剧院沉浮记

莫斯科波修瓦剧院(The Bolshoi Theater in Moscow)
它也称莫斯科大剧院,1780年开始营业,为莫斯科的地标建筑之一,也是全世界最有名的芭蕾舞公司之一。

莫斯科波修瓦剧院不仅是俄罗斯的音乐纪念碑,还是俄罗斯意志的纪念碑。

波修瓦的历史可以追溯到1776年,当时乌鲁索夫王子———一个狂热的戏剧爱好者,从政府处获得了在莫斯科地区戏剧演出的十年独家经营权。刚开始时,乌鲁索夫班子的所有剧目都是在沃龙索夫王子的官邸上演的。随后,乌鲁索夫邀请英国的戏剧经理人迈克尔·马多克斯做他的经理。

按照乌鲁索夫垄断经营的条件,他必须在五年内建设一座石建筑剧院,而且"外部装修应该符合兼作城市装饰的功能"。他选中了彼得罗夫卡大街的一块地皮修新剧院,但在动工以前,一场大火烧掉了乌鲁索夫王子官邸里的戏院。

乌鲁索夫损失惨重,他把戏剧经营垄断权的股份卖给了马多克斯。马多克斯竭尽全力履行合同,兴建了这座著名的"彼得罗夫斯基剧院"或者就叫"歌剧院"。在二十五年中,这座剧院一直是歌剧、芭蕾和戏剧演出的场所。

后来,在1805年,这座剧院又被付之一炬。

次年,戏班子在阿尔巴特街获得一个非常宏伟的建筑——"大剧院"或"俄罗斯波修瓦大剧院"。波修瓦剧院柱子环绕,侧面是门廊和长廊。但这个新剧院也很短命。1824年拿破仑的军队从莫斯科撤退时引起大火,波修瓦大剧院被烧毁了。

又过了八年,一座新剧院才在彼得罗夫卡大街剧院原址破土动工。最终在1824年12月,一座新的彼得罗夫卡波修瓦剧院才完工。

然而后来还有一次灾祸呢——1856年,一场大火烧毁了新波修瓦剧院的内部设施。由于这座剧院1856年翻修时内层采用了银质结构,所以剧院得以保存至今。据说,无论在视觉效果上还是在声学体验上,新剧院都是最好的。

12月3日　肖松和德彪西闹掰

欧内斯特·肖松(Ernest Chausson,1855—1899)

法国作曲家。主要作品：小提琴曲《音诗》、独唱与管弦乐《爱与海的诗》《降B大调交响曲》等。

在19世纪90年代，欧内斯特·肖松和克劳罗德·德彪西是法国最重要的两位作曲家。在保持法国音乐的独特性上，他们的事业是一致的，但后来却产生了矛盾。

尽管1889年在拜罗伊特共同参加瓦格纳歌剧演出时，肖松和德彪西的名字就公开并列在一起，现在依然不确定二人是什么时候初次见面的。1890年，肖松和一个富商赞助德彪西限量出版了他的《波德莱尔的五首诗歌》精装本。次年，德彪西把他的歌曲《大海更美丽》献给了肖松。

1893年到1894年间，两人保持着热情的通信联系，随后就出事了。

在1894年早些时候，德彪西公布了他和特丽丝·罗杰婚礼的消息。罗杰是肖松家人的一个朋友。一月后，德彪西神秘地终止了这场婚姻。肖松对此很不愉快，随之二人的通信突然中断了。

然后出现了钱的问题。肖松曾经安排德彪西在自己岳母家里对瓦格纳的音乐做系列示范讲座，但德彪西只举办了其中的五场，逼得肖松退回一半预订费。

和罗杰婚姻的破裂以及无疾而终的讲座可能足以在二人之间引起裂

痕,但第三个原因却可能使分裂不可弥合,那就是妒忌。在他们早年的友谊中,肖松是"大哥",常常在经济上资助德彪西,对他稚嫩的作品提出批评和建议。当德彪西摸索出自己独特的风格,在音乐界赢得越来越多的承认时,便对肖松的音乐愈发挑剔起来。相应地,肖松对一些让德彪西功成名就的曲子也表示质疑。

五年后,四十四岁的欧内斯特·肖松在一次骑自行车时不幸丧生,二人的友谊也就永远中断。

12月4日　　斯卡拉蒂:后生可畏

托马斯·罗森格雷夫是爱尔兰最优秀的拨弦古钢琴演奏家之一,1709年,他得到都柏林圣帕特里克教堂的批准,到意大利推广他的音乐技巧。但在威尼斯,他遇见了一个从未见过的键盘乐器天才,他的事业差点因此中止。

这个故事来自英国的旅行家和音乐史学家查尔斯·伯尼的描述:

> 托马斯·罗森格瑞夫以客人和大师的身份被邀请到这位贵族的家里。他被从人群里请出来坐在拨弦古钢琴旁为大家演奏一曲托卡塔曲,为大家奉献他的精湛技艺。罗森格瑞夫说:"我觉得自己勇气可嘉,手指也不同凡响,我挥洒自如地表演着,在观众的掌声中陶醉着,我的表演给大家留下了美好的印象。"
>
> 在一个年轻女士唱完托卡塔曲之后,一个穿着黑衣、头戴黑发套、神情严肃的年轻人被请出来,他坐在古钢琴旁开始弹奏。刚才罗森格瑞夫弹的时候,他站在房间的一个角落安静地聆听着。这个年

轻人弹奏时,罗森格瑞夫觉得乐器里一定藏着上千个魔鬼,他从来没有听到过一个乐段以这种方式演奏出来,如此出神入化。

到这时,年轻人的水平已经超越了他自己,每一个罗森格瑞夫认为自己可能尽善尽美的地方他都做到了——也就是说,如果罗森格瑞夫还能找到任何同样的方法,他宁愿砍掉自己的手指。在询问这位了不起的表演家的大名后,他才知道原来他是杰出的作曲家亚历山德罗·斯卡拉蒂的儿子多梅尼科·斯卡拉蒂。

罗森格瑞夫说,这次经历后整整一个月,他都没有碰乐器。当然,他和年轻的斯卡拉蒂成了密友。他们一块去了罗马和那不勒斯。当罗森格瑞夫在意大利时,很少和斯卡拉蒂分开。

12月5日　　梅特纳"身体不适"

尼古拉·梅特纳(Nikolai Medtner,1880—1951)

俄国作曲家、钢琴家。主要作品:奏鸣曲《回忆》以及《彼得鲁什卡》组曲等。

一个独奏表演者的节目从音乐会的节目单上撤了下来,理由是暧昧的——"身体不适"。这个词汇涵盖或者隐藏着多种情形。1910年秋,尼古拉·梅特纳有足够的理由和"不适"这个词汇纠缠个没完。

在圣彼得堡和莫斯科举办的音乐会,由荷兰指挥家威廉·明格尔贝格指挥。梅特纳要在开场时独奏《贝多芬第四钢琴协奏曲》。梅特纳对这次合作非常自豪,因为他将在协奏曲首尾乐章中演出自己的装饰奏。

然而,梅特纳和明格尔贝格合作时,演奏一下就出乱子了。就梅特而言,明格尔格在指挥第一乐章时速度太快了,但他却以高高在上的口吻对梅特纳说:"年轻人,尽管来,一切都会好起来的。"第二乐章还凑合,但到了最后一个乐章,节奏又拖沓下来。梅特纳让乐队停下来,要求加快节奏,明格尔贝格不予理睬,照样如此。据说后来梅特纳嘭地合上钢琴,索性退出了这场演出。

协奏曲被从音乐会里拿走,换成《贝多芬第一交响乐》。一个声明解释说原来的独奏演员"身体不适"。

一天后,梅特纳在发表在报纸上的一封信件中单方面驳斥了这个说法。他说,他所谓的"疾病"不过是托词而已。

他用这样的字眼形容明格尔贝格:"颐指气使""教师一样的训斥"和"自大狂"。梅特纳补充说,他离开排练的原因是他们的分歧导致最后乐章用两个节奏演奏——独奏演员节奏、乐队节奏。最后他亮出底牌,说什么他作为一个俄罗斯艺术家,却在祖国被一个外国人给羞辱了。

这件事情结果迅速演化为一桩丑闻,让梅特纳赢得了他的俄罗斯同胞的全力支持。尽管本来让明格尔贝格指挥两场音乐会,但却在第二场中,梅特纳复出,他却被替换——没有任何关于他"身体不适"的解释。

12月6日　　幽灵般的协奏曲

1937年12月6日,在纽约卡内基音乐厅里,耶胡迪·梅纽因的美国首演在此举办,演出曲目是罗伯特·舒曼的小提琴协奏曲。要不是由此发生一些引人注目的事件,这次演出可能在几周后就被人忘记。梅纽因以前

就很想演奏这些协奏曲,却有一些人阻止他——有几个已经去世。

舒曼的作品以"遗失的协奏曲"而闻名,尽管舒曼在1853年就把协奏曲写好了,而且从那时起协奏曲的存在和下落就广为人知。协奏曲是舒曼写给伟大而非凡的小提琴家约瑟夫·约阿希姆的,约阿希姆本人并没有演奏过这首曲子,而是留下遗嘱——在1856年舒曼去世后的一百年内,任何人不得演奏这首曲子。

然而在1937年夏天传来消息——呼吁关注这些协奏曲的梅纽因获得了演出权,将在美国开始该曲目的世界首演。这时,事情突然变复杂。世界级小提琴家耶丽·德拉伊在英国的报纸宣称,这些曲子的演出权归约阿希姆的外孙女、即她本人所有。

随后德国政府介入此事,授权乔治·库伦肯普夫和柏林爱乐乐团演出,由卡尔·博姆担任指挥。

好像还嫌不够乱,那年夏天出版的一本书宣称,德拉伊通过一系列"降神会""发现"了这首协奏曲。她称约阿希姆和舒曼都命令她拿到乐稿,并且演奏。尽管这个神经兮兮的消息是用英语和很蹩脚的德语写的,但很多人都信以为真。

然而这个"神意"并没有行得通。柏林的首演在11月26日举行,观众里有阿道夫·希特勒和约瑟夫·戈倍尔。

梅纽因等了十天后才举办他的演出,他决定美国首演的曲目是舒曼的《d小调小提琴协奏曲》。

12月7日 这工作好得不敢接受

亚瑟·奥涅格(Arthur Honegger, 1892—1955)

 瑞士作曲家。主要作品：戏剧《大卫王》《安提戈涅》《火刑堆上的贞德》《犹滴》等各种体裁作品。

 年轻作曲家们对这样的工作是很难抵制的——拿钱多、责任少、时间闲，可以优哉乐哉地搞创作。奥涅格的这个机会来自他的父亲——这太保险啦。

 多年后的1951年，奥涅格回忆道，对他而言，"条条道路通罗马"——教授职位、文官、成为艺术大师或为电影配乐。如果他能够像拉玛曼尼诺夫那样弹钢琴，像埃内斯库那样拉小提琴，或者像马塞尔·迪普雷那样弹奏风琴，他这一辈子就"保险"了。

 奥涅格要么就推测，如果他靠一部轻歌剧赢得了牢固的名声——这对他来说不是不可能的。制片人可能会因为作曲家写出几首探戈和华尔兹曲子，给他下一部影片增了光添而给他记功。

 奥涅格还补充道："一个富裕的家庭，在理论上有这样的可能性——比如，一个企业家、实业家或商人父亲可能会成全他儿子的事业——是事业，而不是谋生。"

 奥涅格提到的这个例子，指的就是他自己。他的父亲是勒阿弗尔一家大型咖啡进口公司的经理，当年轻的奥涅格完成学业时，他父亲对他说：

"你进公司来吧,没多少事可做。上午在交易所待上两小时,下午在文件上签字,其余的时间你就可以创作你的音乐。"

奥涅格拒绝了他父亲的安排。

"我当时还年轻。"他后来说,"我精力充沛,还具有可笑的自负。我对自己说'舒伯特、莫扎特或瓦格纳绝不会接受这样的工作。卖咖啡和创作《魔王》《魔笛》或《帕西法尔》,他们压根儿就不是一回事'!"

他父母很宽容地尊重他的决定。在这两方面看来是正确的——首先,第一次世界大战摧毁了勒阿弗尔的咖啡贸易;其次,亚瑟·奥涅格没有靠在勒阿弗尔轻歌舞剧剧院做次席小提琴手艰难糊口,他后来成了20世纪最出类拔萃的作曲家之一。

12月8日　卡塞拉为托尔斯泰演奏

阿尔弗雷多·卡塞拉(Alfredo Casella,1883—1974)

意大利作曲家、指挥家、钢琴家。主要作品:歌剧《蛇女》《奥尔甫斯的传奇》、芭蕾舞剧《坛子》、管弦乐《意大利》等。

1909年12月,年轻的音乐家阿尔弗雷多·卡塞拉加入一个旅行乐团,他们专程赶往伟大的俄罗斯小说家托尔斯泰的住处为他演出。在他的回忆录中,卡塞拉对这次访问演出做了如下描述:

雪橇在雪林中滑行半小时后,我们抵达这个伟人的房子前。

我们走进门厅,看见了托尔斯泰——他穿着传统式农民的短上衣和靴子。他用地道的法语告诉我们,他昨晚做梦还听了我们的音

乐,他相信真实的音乐比梦中的音乐更为曼妙。我们开始为他演奏,大约持续了两小时。他总也听不够,不停地要求来点新的。

在午饭和茶饮后,托尔斯泰骑马到森林里转了两个小时。他已经八十多岁了,还坚持每天锻炼呢。

卡塞拉讲述道,晚饭后音乐家们又为老人演奏。乐队演奏了古代音乐。卡塞拉弹奏了一些钢琴曲子,并在弦乐贝斯大师谢尔盖·库塞维茨基独奏几支不同曲子时为他伴奏。音乐会的消息传到邻近地方,不少农民溜进隔壁听他们演奏。卡塞拉在回忆录中继续写道:

当托尔斯泰发现这些乡亲后,就把他们全部请进来,还亲自给妇女找座位。晚上11点时,他铁定的就寝时间到了,他站起来,所有人也站起来。我听见他洪亮地说道:"我无限感谢你们带给我的音乐礼物,我希望你们所有的人都万事如意!我希望再次见到你们——在这个世界上,或者在来世。"他扮鬼脸似的笑着补充道,"如果还有另外一个世界的话。"

阿尔弗雷多·卡塞拉对托尔斯泰的音乐趣味非常惊讶。这位小说家不理解巴赫的音乐,认为他太"学术化"。他热爱贝多芬,珍视肖邦,却认为瓦格纳深不可测。至于现代作曲家,除了穆索斯基,他一个也不喜欢。

12月9日　麦克菲钟情巴厘岛音乐

科林·麦克菲(Colin McPhee,1900—1964)

加拿大作曲家,曾在印尼巴厘岛生活多年,成为第一位介绍东方音乐的西方音乐家。主要作品:《复乐》《小夜曲》等。

在北方冬天的折磨下,很多人都渴望暖和的气候。1934年,加拿大出生的作曲家科林·麦克菲没有仅仅停留在空想上,而是动身前往巴厘岛。

在他所著的《巴厘岛的一座房子》中,科林·麦克菲描写了他如何最先发现了巴厘音乐的精华。麦克菲用了近一个月的时间,给一出他观赏的巴厘戏剧谱上完整的乐谱,然而,仅用五个全音音阶即将如此美妙的精华传达出来,似乎不可能。

音乐的独特装饰技巧让他困惑了。他的一个年轻的家佣和他的朋友决定帮麦克菲。一个早晨,他们在麦克菲的钢琴旁放了两件物品,即钢嘎——一种金属键盘乐器。这两个孩子演奏起钢嘎,麦克菲认为他们玩得"像电报密码一样快"。

最后,麦克菲找到了打开巴厘音乐殿堂的钥匙。"等等!"当孩子们如行云流水一般弹奏时,麦克菲差点从钢琴后面喊出来,"停!再来一遍!"

孩子们很有耐心地弹弹停停,反反复复,不久他们又弹得飞快,比任何时间都要快,他们的记忆力和准确性让麦克菲惊呆了。有时候,他们在已有的形式中反复,有时候又突然加入一种新的形式。然后,刚才还浑然一体的二重奏突然分开了,孩子们爆发出阵阵笑声,一段演出戛然而止,意犹未尽。

尽管科林·麦克菲于1939年离开了巴厘岛,但他对巴厘音乐却着了迷。巴厘音乐中丰富而独特的声音给这位作曲家的作品增添了生命力,在余下的四分之一世纪里,他将此奉献给了世界。

12月10日　普契尼美国西部淘金

那些成千上万的到加利福尼亚挖掘金矿的人,发了财的几乎全是矿工,但其中有一位歌剧作曲家,他的名字叫贾科莫·普契尼。普契尼没有动一铲一锹,就掘到了他的金矿。

这之前他运气遭透了。

1904年,他的歌剧《蝴蝶夫人》在米兰的拉斯卡拉剧院首演。观众的反应是"狂呼、大叫、嘲笑和捧腹大笑"。几乎听不到音乐,叫喊和嘲笑淹没了任何一点掌声。普契尼自己形容这场首演:"简直是在受刑!"

1907年,在一次对纽约的访问中,他观看了一场戴维·贝拉斯科的戏剧演出,背景是喧嚣尘上的加利福尼亚"淘金热"。故事讲述了明妮和她对逃犯约翰逊的忠诚——约翰逊是她从绞刑架上救下来的,她请求矿工们放他一条生路。

尽管普契尼不相信这个故事的真实性,却还是被美国西部题材吸引住。早在1890年,"水牛"比尔·科迪就已经把他的《蛮荒西部表演》带到意大利上演。普契尼也急于想看到那些飞奔着扔绳套的牛仔和骑术高超的印第安人,他们的快速射杀本领和边疆地区的风光深深震撼着普契尼。

普契尼将疑惑抛到一边,在贝拉斯科戏剧《西部女郎》的基础上创作出新歌剧。但在寻找歌剧剧本作者时则颇费时日。普契尼开始时找的是卡罗·赞加瑞尼,他英语熟练,但拙于诗意。普契尼不得不让代理人去说服他和诗人古里奥·西文尼合作。最终,还是普契尼亲自完成了大部分

创作。

成功了,1907年12月10日纽约首演!一名见证者说,观众鼓掌、顿足、欢呼,要求再来一次。普契尼数过,一共有五十五次要求谢幕的掌声,其中约有三十次是专门献给他的。普契尼和指挥阿尔图罗·托斯卡尼尼站在台上,被全体演职人员环绕着,全场沸腾。

这部歌剧除了给普契尼带来暴雨般的赞誉,还让他发了财。据当时一致的说法,歌剧《西部女郎》就是普契尼的"加州金矿"。

12月11日　门德尔松心系音乐

1842年12月11日,费里克斯·门德尔松在莱比锡给远在柏林的母亲写了一封信,信中清楚地表明,他的心思从来就没有离开过音乐。

21和23号,我们要在本地为国王举办一场音乐会,他发誓要将附近的野兔赶尽杀绝。

在这个音乐会上,我们打算将海顿的清唱剧《季节》里的《斑鸠和野兔歌》献给国王陛下!我的《女巫安息日》将在音乐会第二部分将以和前次略微不同的方式再现——前一次在伸缩长号部分表演得有点过分,在声乐部分又有点不足。

但是为了修改成功,我已经将整个部分从头到尾重写一遍,加了两个咏叹调,更别提被删除和压缩的部分了。我发誓,如果这还不让我满意,在我的余生中我将彻底把它给扔掉。

不久前的联票音乐会您要在场该多好啊。我觉得我从来没把贝多芬的《C大调钢琴协奏曲》把握得那么得心应手,特别是乐曲中的老

调——第一个装饰曲。重新独奏实在让我开心——观众更看上去更开心。

您信中对您柏林汇演保留曲目的描绘我不想再听。《舞会邀请》的改编去和英国大使的曲子,有什么价值呢?如果要做实验,让大家试听,用祖国作曲家的作品将会更丰盛一点,更可取一点。

您可能又会说我愤世嫉俗,但我的很多想法都和我的生活、我的艺术观念非常接近。

当我这样说时,您可得担待点。

12月12日　　梅耶贝尔倾倒于克莱默

贾科莫·梅耶贝尔(Giacomo Meyerbeer,1791—1864)

德国作曲家。主要作品:歌剧《先知》《恶魔罗勃》《埃及十字军》《北方的明星》《非洲女》等。

1815年12月,作曲家贾科莫·梅耶贝尔在伦敦拜访一些作曲和表演大家。当他在伦敦拜访钢琴家时,德国同行约翰·巴普蒂斯特·克莱默给他留下了深刻的印象。梅耶贝尔在日志中写道:

克莱默四十来岁,大块头,健壮,一张很有感染力的脸。他的手指又长又细但很有力量。他很小就离开了德国,以至于几乎不懂德语。我们用法语交谈,他非常流利。我们大约交流了半个小时,主要谈爱乐协会的事情,他是该协会会员。——有点儿奇怪的是,他还成立了一个与之竞争的机构。

||| 德国作曲家梅耶贝尔

他很和善，主动为我们弹奏了十二个小乐段，这是从他作品《甜蜜而有益》中挑选出来的。即使弹奏最笨重的布罗德伍德牌钢琴，他比大名鼎鼎的哈姆尔弹奏维也纳钢琴还潇洒灵巧，我这样说毫不夸张。

他的平衡、灵巧和渐弱演奏的技巧无法用语言来赞美。即使是最平庸的作品，经他这三种才能一演绎，顿时被赋予了新颖和高雅的气质。甚至在最艰难的乐段里，他的灵巧和精致也没有一点变化，这使他的完美如行云流水般浑然一体。

然而同时，那种让人叹为观止的平衡还是使作品落入某种单调之中，因为他的手指成拱形才适合这种风格，这却妨碍了在某些需求用力的乐段里表达。克莱默习惯偶尔砰地敲打或锤击钢琴，但那只是倏忽而逝的一瞬，终究瑕不掩瑜。如果抛开对这种艺术类型本身的看法，任何能够达到克莱默这种风格的人无疑是全世界最优秀的钢琴家。

贾科莫·梅耶贝尔的热情还是有限的，后来在同一本日志簿里，他又批评克莱默对巴赫的诠释"做作"和"与音乐本身要求的风格格格不入"。

12月13日　　戈特沙尔克寻觅观众

美国内战临近尾声，新奥尔良出生的作曲家路易斯·戈特沙尔克离开美国前往拉丁美洲，然而他很快就发现，他的新处境和在国内一样危险。一次，为了挽救一场音乐会，他不得不耍了一个花招。1865年12月13日，

他在秘鲁利马写下如下日志：

> 我在演出场地问题上的担心变成了现实——为了使我那被中断的系列音乐会得以继续，我不得不使用那个破剧院。事实上，利马的观众会不会一想到要跨进那个走廊和花园就被吓坏这一点都成了问题。一到礼拜日，戴着面纱的女人就呼朋引伴在那儿一头扎进暴风雨般的扎迷尼卡斯舞和其他土著舞蹈之中。尽管壮观精彩，但那些谨慎的母亲还不至于放心她们的女儿去那里纵情欢舞。
>
> 面对这样的困难，唯一的办法就是提高票价，一直涨到只有少数有钱人才买得起的程度，所以我将票价提到两美元。
>
> 我的一个朋友劝他妹妹忍痛买票去听音乐会。还有一个谣传，说将军和他的家人预订了二十个座位。四个钟头后，大厅坐满了。第一场音乐会还没有完，座位就被第二场的观众抢占了。
>
> 在我的每一场音乐会上，《班卓琴》《微风絮语》《初现力》和《克里奥耳人的眼睛》都被要求加演一次。
>
> 今天晚上我要演出第七场，我将第一次演奏重要的改编曲——我刚刚改完的《假面舞会》。
>
> 我们确实处于和西班牙的战争前夜，已经到了这种程度——人们都说明天就会公布消息。西班牙和智利的冲突使得秘鲁也立即卷入仇恨。那些西班牙裔美洲人"共和派"，因为他们共同的渊源和政治制度而牢牢联合起来。

12月14日　　格什温找到自己所爱

在纽约第二十五公立学校外打球时,九岁的乔治·格什温发现了自己对音乐的热爱。

当时一个小提琴手正在拉安东宁·德沃夏克的《诙谐曲》,声音从一个打开的窗户传出来,格什温听到了。这个演奏者正是格什温的校友——八岁的神童马克西·罗森茨威格,他正在练习学校的课程。

多年后,格什温将当年他听到的音乐形容为"美的闪现"。他当场就决定去认识这位小提琴手,他在学校外等了一个半小时,希望能够见到他。

"当时下着倾盆大雨——"格什温回忆道,"我被淋成了落汤鸡。"

不知什么原因他错过了这位年轻的小提琴手。他找到了他的家庭住址,浑身湿透地找到他家。他自我介绍是马克西的仰慕者,当时马克西回家了但又离开,他父母非常惊喜,安排了二人的会晤。

尽管两家相距一百多个街区,格什温和马克西却成为最亲密的朋友。马克西将一些伟大作曲家的音乐介绍给格什温,给他讲解乐曲的元素。格什温开始在第七大街一个朋友家里的钢琴上练习起来,尽量用他的右手重新弹出熟悉的音调,同时尝试用左手即兴弹出和音背景来。随后,他尽力将他自己的曲子组合起来。

两年后,格什温的母亲为他的哥哥艾拉买了一架钢琴,但艾拉很快就在老师布置的枯燥练习中感到厌倦,便逃之夭夭了,从那时起,这架钢琴便归格什温。

12月15日　　专横教师布朗热

纳迪娅·布朗热(Nadia Boulanger，1887—1979)
法国音乐教育家、钢琴家和指挥家。

　　20世纪很多伟大作曲家曾经都是纳迪娅·布朗热的学生。在对学生的评估和培养方面，纳迪娅·布朗热有着独特的才能。但为了达到自己想要的效果，在某种程度上，她又有些过火。
　　从19世纪20年代到70年代，纳迪娅·布朗热主要在巴黎教学，时间长达半个世纪，她的学生包括亚伦·科普兰、艾略特·卡特、让·弗朗赛、达律斯·米约、沃尔特·皮斯顿、维吉尔·桑森和罗伊·哈里斯。
　　纳迪娅·布朗热一眼就能看出学生的作品是如何进入音乐规范的。她能够细致入微地分析一首乐曲，同时将其他作曲家处理相同细节的方法揭示出来。无论是评估一首简单的和弦练习曲，还是评估一部复杂的交响乐，布朗热都能从其巨大的音乐记忆库里找到相应的作品来做比较。
　　布朗热偶尔也在钢琴上弹奏学生的作品，她会改变一个元素，通常是低音弦，看看这个有抱负的作曲者是否留意到。如果对更换没有提出异议，布朗热便会责备学生缺乏对艺术的完整感。
　　布朗热对学生大加赞赏，那简直是一件值得庆贺的事。
　　尽管她的教学方式卓有成效，却也有事与愿违的时候。罗伊·哈里斯的事情就很典型。1929年，这个三十一岁的美国人和布朗热闹翻了，他

抱怨布朗热没有让自己过上想要的生活——无论在艺术上,还是在私生活上。哈里斯和他妻子分手后,布朗热做了他的媒人,甚至说服一个没有结婚的学生陪同哈里斯到瑞士度周末,指望他娶了这个女生。

在哈里斯给老师的告别信中,他对布朗热缜密的和弦、对位法和分析课表示感谢,对自己"太自我"进行了批评。

就像罗伊·哈里斯一样,几乎所有布朗热的学生或迟或早都"造反"了。但在布朗热对20世纪音乐的重大影响上,他们从来没有发生过异议。

12月16日　贝多芬的爱心作品

和其他月份相比,12月和慈善联系得更紧密。

1811年12月,路德维格·冯·贝多芬给在格拉茨的朋友约瑟夫·冯·戈里拉写信,对他是否愿意为穷人进行慈善义演之事做了答复。

从最早的孩提时代起,通过我的艺术,以任何可能的方式为可怜的、缺乏关爱的穷人阶层服务——我这样的热情从来没有掺杂过任何卑劣的动机。更确切地说,我唯一要求的报酬就是在这些活动中获得内心的喜悦。

所以,你现在随函收到一首清唱剧(演出时间为半个晚上)、一首前奏曲以及含有合唱的幻想曲。如果格拉茨的慈善机构有一间存放这些物品的房子,那么请将这三部作品放在那里,以表达我对格拉茨贫民的爱心,同时以此推广慈善演出。

另外,你将会收到《雅典废墟》的前奏曲,它的乐谱我将尽快誊写完。还有一首《匈牙利人的首位恩人》大前奏曲。这两个乐章都属于

我为匈牙利人的新剧院开张而创作的两部作品。

我从匈牙利一回来,你就会收到大前奏曲。这肯定稍需时日。也许格拉茨的业余钢琴家可以演奏这首已经出版的含有合唱的幻想曲。

在一首合唱中,出版商已经将歌词改编了,完全词不达意。所以请唱我用铅笔写的歌词。如果你要采用这个清唱剧,我还可以寄给你已写好的部分,这样就能为贫民们减轻一些负担了。

12月17日　米约:"傻"人有傻福

1922年,法国作曲家达律斯·米约急于去美国。为了证明他的美国之行是可行的,他以指挥家的身份筹划了很多音乐会,现在只留下一个问题——如何实现这个愿望。尽管达律斯·米约除了指挥自己的作品,并无过多经验,但他很快就发现自己将会指挥世界上最伟大的乐队之一。

在离开法国几周前,达律斯·米约收到他经理人的一封电报,通知他将在费城指挥一场音乐会——曲目是古典音乐和现代音乐各占一半。很显然,米约将不得不立即扩展他的节目单。

当米约抵达费城时,这位稚嫩的指挥家不免大吃一惊。费城交响乐团指挥利奥波德·斯托科夫斯基已经去欧洲了。在他缺席期间,他指派乔治·埃内斯库、阿尔弗雷多·卡塞拉和达律斯·米约代替他的职务。现在,这个年轻的法国人将以全世界最优秀指挥家的替身身份,来实现自己的处女秀。

米约后来用一种典型的漫不经心的语气评论说:"我一点也不紧张。

因为我迟早得踏出这一步,谢天谢地,我可以从世界上最优秀的交响管弦乐团开始。"

和别的作品相比,当代作品并没有给他带来什么麻烦,米约后来说:"我仔细研究了乐谱,排练也很顺利。交响乐团成员们可能觉得我很笨拙,但他们都是热心肠。"

两个安排米约美国巡演的朋友从纽约赶过来为他捧场。他们以为在演出前半小时这个新手会紧张地冒虚汗,相反,他们却看见米约静静地坐在餐桌旁,品尝一块甜点。

"我尽量简捷、准确地指挥。"米约这样说起这次宏大的首演,"这种方法救了我。我甚至对报纸说我是一个优秀的指挥家,却是一个拙劣的作曲家这个说法很满意。"米约补充说,"但现在回想起我的厚脸皮——或者说单纯吧,我仍然发抖了。嗨,'傻'人有傻福吧!"

12月18日　"乐天派"莫扎特

沃尔夫冈·阿玛迪乌斯·莫扎特在二十三岁那年的大多数时间里,都处于四处漂泊之中,他希望能够找到一个可靠的赞助者,或者至少找到一个待遇不错的职位。他写信给远在萨尔茨堡的父亲利奥波德,信中充满了轻松和乐观,他的父母却不敢苟同。1778年12月18日,他刚离开曼海姆,在凯斯尔谢姆给父亲写了封信。

在我动身前几天,不仅是我,还包括所有我最好的朋友——特别是坎纳比希夫妇,都陷入了巨大的悲伤之中。我们都不敢相信我们会分开。我在早上8点半出门,坎纳比希太太还没起床。其实她是

不愿意,不忍心对我说再见。我不想打扰她,就不辞而别了。

最亲爱的父亲大人,我向您保证,她是我最好、最真的朋友之一。我所说的朋友,必须符合下列每一种条件——他随时考虑的都是如何最好地维护朋友的利益;为了朋友的幸福,他动用他的所有社会关系,直到竭尽全力。对了,这就是坎纳比希太太的准确肖像。

当然,这里面也有一些自己的利益,但是,在这个世界上,做任何事情,或者任何事情做成了,怎么可能没有一丝一毫的个人利益呢?我最喜欢卡勒比奇太太的是,她从来不否认这一点。

好了,如果我到慕尼黑时还不能得到我的小提琴奏鸣曲,我会非常羞愧的。我不能理解拖延的事,这是我最为恼火的。又想起一件事来,我得知我的奏鸣曲在12月初就已经出版,而我这个作者却还没有收到,以至于我还无法送给那位女官人——这本来就是献给她的。

12月19日　儒勒·马斯奈得意于《拉合尔城的国王》

歌剧《拉合尔城的国王》并不是儒勒·马斯奈最优秀的作品,但这部作品带给这位作曲家最美好的岁月。在他的回忆录《我的回忆》中,马斯奈描绘了围绕着这部歌剧带给他的兴奋、愉悦和希望。

早在1878年,《拉合尔城的国王》就在巴黎反应良好,马斯奈得知,歌剧还要在都灵上演。在都灵的上演是莫大的荣誉,因为在当时,只有那些大师的作品才有幸被翻译并在意大利演出,而且这些作品还得等多年才能获得这样的荣誉。然而马斯奈的歌剧却在巴黎首演后不久就在意大利登台了。

法国作曲家马斯奈

在排练时,指挥常常问马斯奈:"你满意吗?我是满意极啦!"

演出并非没有让人发笑的时刻。主演之一是当时的著名歌唱家范西尼先生,他常常将他的双臂伸开,同时将手指成扇形散开——歌唱家表达感情时,这是一个再平常不过的动作。范西尼这个猛展手指的动作为他赢得一个雅号"5+5=10"。

《拉合尔城的国王》的成功和别的作品让马斯奈在意大利声名鹊起。在意大利演出的那一年,马斯奈有了一位新观众——教皇里奥十三世。马斯奈被介绍给女王,女王请他在钢琴上演奏了歌剧的主题曲。马斯奈还见到了伟大的意大利统一者——加里波蒂的儿子。

但是马斯奈最辉煌的年月却在他从意大利返回法国后不久,他从安布罗伊斯·托马斯那里得到了一个教授职位,在巴黎音乐学院讲授"对位法"。

儒勒·马斯奈在他的回忆录中归结道:"我以为我早被法国忘得一干二净了,事实上却恰恰相反,这和我在意大利的那短短几个月让人昏昏然的浮华和风光,是多么强烈的对照!"

12月20日　罗西尼略施小计

在18世纪50年代的巴黎,很多青年作曲家希望从德高望重的罗西尼那里获得帮助。在创作了近四十部歌剧后,罗西尼在三十七岁时从公众视野里淡出,过上了优哉游哉的休闲生活。在他装修豪华的公寓里,每天拜访的作曲家络绎不绝。他们希望听取他的建议,如能获得他的背书,那就更好了。

作为女主人,罗西尼的妻子为这些挤在会客室或在楼梯上等候的名

人服务。罗西尼则在饭厅里和少数他挑选的人海阔天空。罗西尼有着恶作剧般的机智。有一次,他甚至用这样的方式去提升一个年轻有为的作曲家的声誉。

1858年的一个晚上,到罗西尼家拜访者中,有一个二十三岁、名叫卡米尔·圣-桑的人。罗西尼当时并没有对他显出特别的热情,但几周后他又邀请圣-桑上午来做客。罗西尼认定,在这些熙熙攘攘的音乐家中,圣-桑是最好的一个。

他们二人坐下来,严肃地谈论着现代音乐。

不久,罗西尼为圣-桑的长笛和单簧管作品《塔兰泰拉舞曲》安排了一次家庭演出。它给大家的印象是这部作品出自罗西尼之手。在观众高呼再来一个后,罗西尼拉着圣-桑的手,把他领进饭厅来。他们走进拥挤的人群,接受着没完没了的赞美。当每个人都发出了溢美之辞后,罗西尼很随意地说道:"我完全同意你们的赞誉,然而这不是我写的,是这位作曲家先生写的。"

在接下来的几年时间里,罗西尼的作品集《我年老后的罪过》上演时,他偶尔会让圣-桑替代他弹奏其中的诙谐钢琴曲。

一次小策略,将两位作曲家打造成了牢固的"忘年交"。

12月21日　萨勒诺-索南伯格因祸得福

娜蒂娅·萨勒诺-索南伯格(Nadja Salerno-Sonnenberg,1961—)

美国小提琴家。

尽管一些批评家认为,娜蒂娅·萨勒诺-索南伯格在媒体上的形象不太自然,但在成为公众人物之前,她却显示出喜怒无常的性格、极高的天赋以及对音乐的狂热。

在十七岁时,梭内伯格就是一位演奏能手。随后她从费城移居纽约,进入全日制茱莉亚学院①,在那里她顿时感到"解放"了——实在是太自由了。

"我逃学。"索南伯格回忆说,"我也谈恋爱,我还溜进扬基体育馆。这是充满了好奇的一年。我在生活中学到了大量的东西,唯独和小提琴没有关系。"整整七个月时间,索南伯格都没有拉一下小提琴,甚至懒得将小提琴带到课堂去,却和她的老师、大名鼎鼎的多萝茜·迪雷侃起大山来。

后来,迪雷对她发出了最后通牒——要么认真对待小提琴专业,要么另寻高明。萨勒诺-索南伯格却把她的心思放在了沃特勒·W.劳恩伯格国际小提琴大奖赛上,但她七个月的疏懒只有三个月时间来弥补。索南伯格每天狂练十三个小时,一举赢得一等奖。

萨勒诺-索南伯格二十多岁时就成名了,刚开始被评论界好评,但很快就因为衣着不规、举止失当而被批评。到20世纪90年代早期,索南伯格的音乐热情开始减弱,她考虑该从舞台上隐退了。

1994年有一次,索南伯格准备圣诞晚餐,在切一个洋葱时不慎将小指头的指尖给切掉了。这个意外事故和痛苦的恢复促使她认真考虑如何面对生活。

"现在回顾起来。"索南伯格后来说,"我这是因祸得福……我又开始拉琴了,我意识到我是多么热爱拉琴。现在,我一切都好。我做事时甚至都不考虑专业与否,我只是一头扎进去就行。"

① 即 Juilliard School,于1905年创建于美国纽约曼哈顿,以捐赠者、纺织品商人 Augustus D.Juilliard 命名。美国顶级音乐、舞蹈和戏剧学院。——译者注

12月22日　贝多芬的超凡定力

约翰·弗里德里希·莱因哈特（Johann Friedrich Reichardt，1752—1814）

德国作曲家、指挥家，任腓特烈大帝宫廷作曲师和指挥。主要作品：歌剧《莎昆达拉》、歌唱剧、歌曲等。

作曲家和音乐评论家约翰·弗里德里希·莱因哈特曾参加音乐史上最重要的音乐会之一，但在当时他自己并不知道。几天后，他对1808年12月22日晚贝多芬维也纳专场音乐会做了如下描述：

在那个冷冰冰的剧院里，我们从6点半熬到10点半才总算结束。我们再次发现，如果是好事，那么多多益善很好——但如果是一件大而无当的事情，就提也别提了。

莱因哈特的主人罗布科维茨王子的包厢靠舞台很近，贝多芬则在台上指挥乐队。尽管很多糟糕的演出在考验观众的耐性，但王子和莱因哈特都觉得在演出结束前退场不妥。

《田园交响乐》后，一个歌唱家演唱咏叹调《啊，负心人》。她看起来不是在唱，倒是像在筛糠。这在莱因哈特看来并不吃惊，因为他和王子也冻得发抖，而他们还在包厢里用毛皮大衣裹得紧紧的。

据莱因哈特说，一首弥撒C大调颂诗尤其拙劣。他觉得最耀眼的时

段是贝多芬亲自独奏《第四钢琴协奏曲》。他以令人瞠目结舌的速度弹奏着。在弹奏一个莱因哈特认为精彩而旋律连续的柔板乐章时,贝多芬用钢琴将一种深沉而不可抵御的忧郁释放出来。

余下的部分被莱因哈特描述为"宏大、复杂而冗长",这就是贝多芬的《第五交响乐》。随后是弥撒曲里的C大调赞美曲,同样乏善可陈。随后贝多芬演奏了一支很长的幻想曲。就像莱因哈特所目睹的那样,另一个节目《田园幻想曲》终于灾难性地演出。其中乐队陷入一片混乱,以至于被创作激情点燃了的贝多芬忘记还有观众在场,大叫着"在那儿停下,从头再来"!这场彻底的失败让莱因哈特为贝多芬感到羞愧,遗憾自己没有早点离开。

1808年12月22日,那个寒冷的夜晚,贝多芬的定力不是一个心不在焉的观众所能理解的。

12月23日　帕尔特为音乐而付出

阿尔沃·帕尔特(Arvo Part,1935—　)
爱沙尼亚作曲家。主要作品:《赞成与反对》《修士们》等。

很多音乐家为了音乐创作而付出许多心血,甚至背井离乡,却很少有人因此而放弃音乐——阿尔沃·帕尔特同样是这样的。

1935年,帕尔特出生于爱沙尼亚——三个波罗的海沿岸国家之一。他的祖国被两个强大的邻国——东边的苏联和西边的德国围得严严实实的。帕尔特认为,他的音乐是西方的,所以他重视欧洲的大音乐家;而他的精神养料则是东方的,深受俄罗斯东正教的影响。

帕尔特大约七岁时进入儿童音乐学校,他在那里接受一些钢琴、音乐理论和文学教育。

帕尔特的音乐天赋开始显山露水,他的一个同伴回忆说,帕尔特似乎"摆一摆衣袖,音符就从里面掉了出来"。

后来帕尔特进了塔宁音乐学院,师从爱沙尼亚伟大的作曲家海诺·埃勒。埃勒创作了一些比较老派的音乐,但他允许他的学生尝试从西方来的新观念。然而,对于帕尔特来说,要想成为一个被承认的作曲家,还必须在传统框架内通过创新写出一些作品——这样的要求对于一个作曲家来说,是应该坚持的。

1968年,当帕尔特以钢琴曲、合唱和管弦乐乐曲的体裁写出他的《信经乐》时,一些音乐元素开始显露出来。对帕尔特而言,这部作品导致了他的创作危机,也击垮了他原本健康的身体。1972年,帕尔特皈依了俄罗斯东正教。

帕尔特的健康好转了,便继续从事早期音乐的研究,这给他带来了新的艺术风格。

到1980年年初,帕尔特和他的家人离开爱沙尼亚,在柏林开始了他的新生活。在那里经过更多的付出,帕尔特成为最有创意、最受欢迎的作曲家之一。

12月24日　　首场广播音乐会

雷吉纳德·范信达(Reginald Fessenden,1866—1932)
加拿大发明家,第一次实现广播音乐会播送。

第一场广播音乐会是一次辉煌的成功,但和今天的诸多现场直播一样,它要求的不仅是高超的技术,还要有艺术性、敏捷的反应和即兴表演才能。

加拿大发明家雷吉纳德·范信达,同时为托马斯·爱迪生和乔治·威斯汀豪斯①工作。范信达研究和解决的问题是如何将人的声音传输出去。1900年12月23日,他成功地将一个无线信息从波特马克河的科布岛传送了一英里远——这是人类首次将清晰的人声通过电磁波发送出去。当时,发送这次重要事件的信息相当乏味:"1、2、3、4——蒂森先生,你们那里在下雪吗?如果是,请回电报告诉我。"

几年内,范信达就成功进行了跨大西洋声音传送。

他从马萨诸塞州的布兰特岩将信号发送到了苏格兰的马克利汉里希。到1906年12月24日,范信达已经为广播一场完整的音乐会做好准备。观众是联合果品公司的船员,范信达已提前为他们安装了无线电台。晚上9点,在布兰特岩四百多英尺高的发射塔上,范信达开始定向发送他的圣诞音乐会。

他以一系列莫尔斯信号开始:"CQ,CQ,CQ!"这是一种有效范围内的通用呼叫信号。随后范信达走近一个麦克风,宣布音乐会开始。另一个技术人员打开一台爱迪生留声机,播放一部来自亨德尔的歌剧《薛西斯一世》中舒缓的广板。助手斯特恩先生也经历了第一次麦克风恐怖症。当他退下来后,范信达拿起他的小提琴拉起来,随着《哦,圣夜》唱起来。他的妻子海伦和他的秘书本特小姐,则紧张地朗诵了一段圣经:"荣耀归至高无上的主,安宁归善良的人们!"范信达然后返回麦克风,祝愿他的听众圣诞快乐。

第一次广播音乐会比范信达想象的要成功得多,好评如潮,赞誉不仅来自联合果品公司的轮船,还来自航行于大西洋舰船上惊愕不已的船员。

① 即小乔治·威斯汀豪斯(George Westinghouse,1846—1914):美国实业家、发明家及西屋电气创始人。——译者注

12月25日　　瓦格纳的圣诞诺言

　　1870年圣诞夜,理查德·瓦格纳和他的妻子柯西玛说好了不互送礼物——说白点,他们实在是太穷了。

　　但瓦格纳还是谋划着一个意外的礼物。

　　两个多月来,瓦格纳一直在创作一首乐曲,准备圣诞节那天早晨在柯西玛的卧室外弹奏。他的曲子取材于他后来的歌剧《齐格费里德》的主旋律,另外加入一首两年前他写给孩子们的小童谣。在圣诞节前,瓦格纳写完了《齐格费里德田园曲》,就安排指挥家汉斯·里希特在一个小型管弦乐团里选录演员。里希特秘密地排练了几场,先在苏黎世,后来在卢塞恩的一家旅馆。

　　平安夜,在杜拉克酒店的最后一次排练时,瓦格纳把哲学家弗里德里希·尼采请了过来,随后他们一起到达瓦格纳位于萃斯琴村的家。在那里,他们看见柯西玛正在装饰圣诞树,为孩子们准备礼物呢。

　　圣诞节早晨7点,乐师们来了。

　　他们悄悄地在柯西玛屋子外的楼梯上排好,然后开始演奏起来。

　　"当我从晨光里醒来——"柯西玛后来回忆说,"一个梦又一个梦从我脑子里掠过。忽然,熟悉的《齐格费里德》乐曲传入耳畔。当时,就好像整个房子——或更确切地说,所有的一切都和音乐一起舞蹈起来,飘上了天堂。充满神性的记忆、鸟鸣、日出等都和《齐格费里德》的音乐交织融合在一起。我深感安慰,开始意识到,我没有做梦,还享受到了最美妙的梦境。

现在,我终于明白瓦格纳创作的秘密了。"

然而瓦格纳还是遵守了不给他妻子买圣诞礼物的诺言,因为 12 月 25 日,还是柯西玛的生日呢。

12月26日　鲁塞尔被善意欺骗

阿尔伯特·鲁塞尔(Albert Rousse,1869—1937)
法国作曲家。主要作品:交响乐若干部、吉他独奏曲《塞戈维亚》等。

作曲家阿尔伯特·鲁塞尔的创作生涯始于任性,他在一个谎言中获得了一次飞跃。

鲁塞尔在八岁时成为孤儿,和祖父一同生活。从母亲那里学到的音乐知识为鲁塞尔的音乐事业奠定了基础,他读遍家里的音乐书籍,表演歌剧选集上的剧情,在钢琴上弹奏流行歌曲,以此娱乐和丰富自己。

三年后,鲁塞尔的祖父去世,他由小姨照料。鲁塞尔的姨夫安排年幼的他学习钢琴课程。鲁塞尔在比利时海滨胜地度了暑假,他的生命中又多了一种爱——对大海的热爱。鲁塞尔进了海军军校,同时挤出时间学习音乐。

在法国海军服役期间,鲁塞尔被派到一艘驻扎在瑟堡的巡洋舰上。他和两个朋友抽空演奏贝多芬的三重奏和其他作曲家的作品。鲁塞尔开始尝试谱曲。1892 年圣诞节,在瑟堡的三一教堂,鲁塞尔以一个指挥家身份首次举办了自己作品的首演,作品是《行板乐曲》。

这次成功激励鲁塞尔写出了一首婚礼进行曲,他的一位军官战友将这首曲子拿给了指挥家爱德华·科隆过目。这位军官拿着乐稿回来后告诉鲁塞尔,科隆建议他放弃军人职业,从事音乐事业。

不久,在鲁塞尔二十五岁生日时,他离开了军队。鲁塞尔将在海军服役期间养成的自律、简洁和灵性渗入了他的音乐创作中,最终成为20世纪法国音乐的主力。至于爱德华·科隆对他从事音乐的鼓舞——鲁塞尔的那位朋友后来承认,那是自己杜撰的,他甚至从来就没有将鲁塞尔的乐稿让作曲家看过。

12月27日　斯美塔纳以《吻》解忧

他出现了财政危机,他的听力下降了,他和他妻子闹翻了。这就是贝德里奇·斯美塔纳。他需要寄托和振作,他发现,他在他的歌剧《吻》里找到了。

1875年,在他的剧本作者的强烈要求下,斯美塔纳开始创作一部歌剧,很快他就对这部作品热心起来。被聘为剧本作者的这个女人描述说,斯美塔纳有时候变得又过于热情。她写道:

> 他没有意识到他的声音有多吵闹,他没有意识到把我挡在大街上对我叫嚷着他多喜欢我给他的剧本《吻》。这让我有多窘迫,大街上很多路人都奇怪地看着我。我向他说我们的话题可能会引起误会,但却是毫无用处。

在斯美塔纳创作这部美妙的作品时,他还可以忙里偷闲。他会站在

我房间里的镜子前,笑着、威胁地指着镜子里他的影子,说:"镜子里看着我的那只灰色的獾——这就是我吧。你可别信!这镜子有问题!我觉得我像一个十七岁的小男生,怎么成了一个胡子拉碴、戴着老花镜的糟老头?"

他尽管热情爆棚,却是用了好几个月才最终完成这部歌剧。但1876年晚些时候在布拉格的首演,却很值得期待。一位观众回忆当时观众的反响:

> 艺术家们接受了鲜花和致敬。最后斯美塔纳露面了。他矮个子,脸色苍白,很害羞的样子。桂冠从房梁堆到了他的脚下,花束从四周飘下来。欢呼声和掌声似乎没个完,但斯美塔纳似乎充耳未闻。随后他开始挥舞围巾,观众们站起来欢呼,斯美塔纳很文雅地向观众挥手。

当斯美塔纳最需要调整自己的生活时,歌剧《吻》给了他这样的机会。

12月28日　莫扎特老爸的最后通牒

这父子俩好像玩起了"猫鼠游戏"。1778年12月中旬,沃尔夫冈·阿玛迪乌斯·莫扎特在凯瑟海姆给他老爸利奥波德写信,他解释为什么没有遵从父命回到老家萨尔茨堡。12月28日,大发雷霆的利奥波德给他回了一封信。

我认为你应该按你的常识行事,我认为你应该信得过你老爸的判断——这比你自己的异想天开明智得多,所以我敢断定,最迟到新年你就会回到萨尔茨堡。

　　但是,再说点别的什么又有何意义？如果你不拿自己那些沾沾自喜的美梦当回事,你不得不承认我是对的。看来我不胜其烦地把我的观点"强加于人"没什么必要了。写这些长信我更是难受得要命,在过去的十五个月里,我都快写瞎了！

　　你9月26号就离开巴黎,如果你直接回萨尔茨堡,我就可以还掉我们的大部分债务。由于你的胡闹,我不得不向每个人保证你最迟在新年回来,这实在让我尴尬,所以我令你即刻动身。天啊,你愚弄了我多少次？

　　我认为我说得已经够明确了。你还要我亲自搭邮车过来找你吗？我的儿子当然不会让事情发展到如此地步的。

　　大家都要我转达对你的问候。你的姐姐和我亲吻你几十万次！望眼欲穿等待你回家的那个人,依然是你的父亲！

12月29日　埃内斯库的至爱

乔治·埃内斯库(George Enesco,1881—1955)

罗马尼亚作曲家。主要作品:《罗马尼亚狂想曲》二首、《罗马尼亚之诗》等。

作曲家和他们的听众经常在哪些作品是其精华这一点上发生分歧。

比如,罗马尼亚作曲家乔治·埃内斯库自己最喜爱的作品,在今天却很少被人听到,这就是他的《罗马尼亚之诗》。

正是《罗马尼亚之诗》让埃内斯库开始了他的作曲家生涯,这部于1897年他年仅十六岁时写的作品,是他发表的第一部作品。作品分为两部分。第一部分把人的思绪带入一个夏天的傍晚——遥远而肃穆的教堂,牧师熟悉的吟诵,一个牧羊人演奏着一首悠缓而感伤的罗马尼亚歌曲。第二部分则是暴风骤雨——铺天盖地而来悄无声息而去,雄鸡啼鸣,载歌载舞,一个乡村节日开始了。这首管弦乐诗以罗马尼亚国歌结束。

在三十多年后的一次访谈中,埃内斯库回忆说,他一生中最动情的时刻是《罗马尼亚之诗》在巴黎首演之时。

这次首演大获成功,好评如潮。其中作曲家保罗·杜卡斯写了两篇评论,他高度评价了作品创意的明晰、乐器演奏的技巧,以及"对韵律效果和音色呼应的透彻理解"。

毋庸置疑,《罗马尼亚之诗》在布加勒斯特的待遇就更加隆重了。一夜之间埃内斯库就在罗马尼亚家喻户晓。为了给他买一把和他的天才相匹配的小提琴,还专门成立了一个委员会。有了公众的捐款和他父亲相应的专款支持,这个年轻天才得以购买一把钟爱的斯特拉季瓦里乌斯小提琴。

两年后,乔治·埃内斯库凭借他的两首《罗马尼亚狂想曲》享誉世界。但这两部作品让他懊恼不已,因为他的其他作品因此黯然失色,包括他的最爱——《罗马尼亚之诗》。

12月30日　《风流寡妇》何以风靡世界？

弗朗兹·莱哈尔(Franz Lehar，1870—1948)

奥地利作曲家。主要作品：《风流寡妇》《卢森堡伯爵》《吉卜赛之恋》《微笑国》等轻歌剧，还有五十多部进行曲、六十多部舞曲、三部交响诗和二首小提琴协奏曲等。

1905年12月30日，弗朗兹·莱哈尔久经磨难的轻歌剧《风流寡妇》终于首演了。然而仅仅靠作品本身是不能激起观众的热情的，还需要时间、运作和市场推广等手段。

莱哈尔尽其所能地让《风流寡妇》新鲜活泼，具有创造性。在讲述这个充满了谋略、香艳元素的故事时，莱哈尔采用了丰富的管弦乐着色法。迄今为止，只有古典作曲家——包括德彪西、理查德·施特劳斯和马勒，才能驾驭这种手法。

尽管莱哈尔的朋友奥斯卡·施特劳斯向他祝贺，并预言这部作品会红遍全世界，但当首演的最后一幕落下时，莱哈尔仅仅获得了礼节性的掌声，这部轻歌剧并没有火起来。对它的评论五花八门，从"精彩"到"迄今为止我在剧院里看过的最无聊戏剧"，什么都有。

随后的演出几乎空场！

这时，埃米尔·斯特宁吉尔——一个热爱音乐和营销的维也纳官员出现了。他向观众分发《风流寡妇》的免费戏票，直到在维也纳重新唤起人

1907年伦敦首演的《风流寡妇》女主角

气。撑到 4 月份进入戏剧季节时,这部轻歌剧已经演出了一百多场。剧院经理威尔赫姆·卡克扎格是一个天性乐观和喜欢冒险的人,他把夏季演出从剧院移到维也纳城郊,同时,他将《风流寡妇》的歌曲拿到形形色色的花园、公园和沙龙音乐会上去推广。

到 9 月中旬,当这部轻歌剧《风流寡妇》重返维也纳时,已经座无虚席。

一年内,《风流寡妇》横扫维也纳、柏林、伦敦和纽约,很快风靡全球。在黯然登场的"处子秀"后的一百多年里,据估算,这部轻歌剧已经上演了一百多万场!

弗朗兹·莱哈尔在余下的三十年里,继续创作轻歌剧,但他再无法超越那部遥遥领先的《风流寡妇》。

12 月 31 日　　霍夫曼见证音乐的不幸

E.T.A.霍夫曼(E.T.A.Hoffmann,1776—1822)

德国作曲家、作家。主要作品:童话《胡桃钳与鼠王》等。

19 世纪最有影响的音乐家之一,其实是一个子虚乌有的人物。指挥家约翰内斯·克莱斯勒是小说家 E.T.A.霍夫曼笔下的一个人物。在一个故事中,霍夫曼描绘了克莱斯勒在一个酒会上和一群"音乐迷"的遭遇:

男爵——那个过气男高音靠近我问道:"我亲爱的指挥家,你不为我们即兴演奏一曲吗? 就一点点,我求你啦"

我们讨论的时候,一个讨厌的穿双层马甲的花花公子在我帽子下翻出巴赫的短变奏曲。他知道这些《我已不再奢望》或《啊,妈妈你

听我说》像小变奏曲。他让我马上弹给他们听,我拒绝了,所有人都向我逼过来。

"那么好吧——"我自言自语道,"听好了,烦死你!"

我开始弹奏起来。

弹奏第三首变奏曲时,几位女士厌倦了,一个想当男高音的人的几个朋友跟着也腻烦了。但由于是他们的老师在弹奏,罗德琳姐妹俩留下了——尽管很勉强,直到我弹到第十二首变奏曲。在弹奏第十五首变奏曲时,那个穿双层马甲的花花公子脚底抹油溜了。但出于礼貌,这个男爵先生坚持到了第三十首,却把别人为我放在钢琴上的潘趣酒一扫而空。

我倒很乐意早点解脱,却不得不接着弹第三十首变奏曲。整个房间里弥漫着一种芳香,蜡烛忧郁地燃烧着。烛光摇曳,一只鼻子或一两只眼睛忽隐忽现。

就这样,直到只剩下我和塞巴斯蒂安·巴赫的作品了。这时我喝了点酒。怎么能够容忍人们如此去折磨诚实的音乐家?就像今天折磨我一样,以后还要继续被折磨。肯定没有别的艺术,像圣洁的音乐那样常常被无耻地滥用。

可怜的指挥家不幸中有万幸——E.T.A.霍夫曼的崇拜者罗伯特·舒曼从他的遭遇中找到灵感,写出了精彩的钢琴组曲《克莱斯勒利安娜》。

后　记

又到年底了,我们还有大量的故事没有讲述。如果要把它们讲完可得写几大卷,不过还是把几个故事的结尾告诉大家吧:

莫扎特终于回到萨尔茨堡。

戈特沙尔克离开美国后,再也没有返回过。

柏辽兹经历了一次不幸的爱情。

罗伯特和克拉拉·舒曼的婚姻,尽管充满悲剧色彩,仍不失为音乐史上最伟大的爱情之一。

通过他们的音乐艺术,所有作曲家和表演家都在一定程度上实现了他们的不朽。

鸣　谢

《音乐故事》录制下来在电台播放是一件挺有趣的事。总是乐呵呵的大块头唐·西伯先生担任我们的录音师，我们是在他位于威斯康星绿油油的丘陵上的家庭工作室录音的。当我在录音棚里看见外面的唐·西伯笑眯眯地摇晃着宽大的臂膀时，我知道自己刚才讲了一个美妙的故事——或者，我某个词汇的发音比较精彩。他耐心、高效和强烈的幽默感陪我们度过了很多时光。

如果唐·西伯能够活到这本书出版，我敢断定，他一定会马上拿它开涮。

《音乐故事》的声音来自经验丰富的卡罗尔·科文、吉姆·弗雷明和卡尔·斯密特，他们是电台节目的朗读者。他们每一位都为本书中的故事增添了神奇的、个性化的魅力。

感谢那些愉快的夜晚。

感谢显然不知疲倦的拉里·纳普，他是《音乐故事》电台版本的推广商。

关于本书的创作，我要感谢威斯康星公共电台职员萨娜·沃斯滕霍姆、温迪·温克和丹尼斯·莱恩，他们为我提出了很有价值的建议，还担任了校对工作。本书如出现错误，那是我的责任，与他们无关。

我还要感谢我永远的新娘阿曼达，她将从事审计职业的一丝不苟倾注到我的书稿中。

最后，我要感谢你们——所有拿起这本书的读者！